篆刻三百品

珍藏版

韩天衡 主笔

张炜羽 张 铭 顾 工 李志坚 编著

上海书画出版社

图书在版编目(CIP)数据

篆刻三百品：珍藏版/韩天衡主笔；张炜羽等编著.
－上海：上海书画出版社，2020.6
ISBN 978-7-5479-2359-7

Ⅰ．①篆… Ⅱ．①韩… ②张… Ⅲ．①汉字－印谱－
中国 Ⅳ．①J292.42

中国版本图书馆CIP数据核字(2020)第088020号

篆刻三百品：珍藏版

韩天衡　主笔

张炜羽　张　铭　顾　工　李志坚　编著

封面题字	韩天衡
策　　划	王立翔　张伟生
责任编辑	孙　晖　凌云之君
特邀编辑	张伟生　茅子良　朱莘莘
审　　读	田松青
封面设计	严克勤
内页设计	潘志远
责任校对	林　晨
技术编辑	顾　杰

出版发行	ⓢ 上海书畫出版社
地址	上海市延安西路593号　200050
网址	www.shshuhua.com
E-mail	shcpph@online.sh.cn
印刷	上海文艺大一印刷有限公司
经销	各地新华书店
开本	787×1092　1/16
印张	22.25　字数　200千字　插页　16
版次	2020年7月第1版　2021年1月第2次印刷
书号	ISBN 978-7-5479-2359-7
定价	100.00元

若有印刷、装订质量问题，请与承印厂联系

作者简介

韩天衡，1940年生于上海，祖籍江苏苏州。号豆庐、近墨者、味闲，斋号百乐斋、味闲草堂、三百芙蓉斋。作品曾获上海文学艺术奖、上海文艺家荣誉奖、中国书法最高奖——兰亭奖艺术奖、上海文学艺术杰出贡献奖。2016年荣获"上海市非物质文化遗产项目海上书法代表性传承人"称号。现为中国艺术研究院中国篆刻艺术院名誉院长、西泠印社副社长、上海中国画院顾问、国家一级美术师、享受国务院特殊津贴专家、上海市文联荣誉委员、上海市书法家协会首席顾问、上海韩天衡文化艺术基金会理事长、韩天衡艺术教育基地校长、上海吴昌硕艺术研究会会长、吴昌硕纪念馆馆长、中国石雕博物馆馆长、中国社会科学院研究生院教授、上海交通大学教授、华东政法大学教授、温州大学教授、华东师范大学艺术研究所特聘教授、复旦大学哲学学院特聘教授。

张炜羽，1964年生于上海。号鸿一。现为中国艺术研究院中国篆刻艺术院研究员，西泠印社理事，中国书法家协会会员，上海市文联委员，上海市书法家协会常务理事、篆刻专业委员会副主任兼秘书长，上海韩天衡美术馆副馆长，海上印社理事兼艺术委员会委员，上海浦东篆刻创作研究会副会长，海上小刀会成员。

张铭，1959年生于上海。字石为，号三步疏印、铭庐。现为中国书法家协会会员、上海市书法家协会理事兼篆刻专业委员会副主任、上海书画院签约画师、上海浦东篆刻创作研究会理事、海上印社社员、海上小刀会成员。出版有《张铭篆刻选集》、《张铭鸟虫篆印谱》、《三步斋印存》、《印坛点将·张铭》等。

顾工，1973年生于江苏淮安。东南大学文学博士、清华大学艺术学博士后。现为上海韩天衡美术馆馆长、国家一级美术师、中国书法家协会会员、西泠印社社员、上海市书法家协会学术专业委员会副秘书长。

李志坚，1959年生于上海，祖籍江苏吴江。号万玉馆主。现为中国书法家协会会员、上海市书法家协会会员。参与编写《中国篆刻大辞典》、《篆刻三百品》。出版有《中国篆刻百家·李志坚卷》、《中国印林·李志坚作品专辑》。

重温经典 濯古来新
——《篆刻三百品》代序
韩天衡

　　今天被泛称的篆刻，是一门中华民族古老而传统的艺术。它距今至少有三千年的悠久历史。其最初仅是作为诚信验证的实用之物，然而其中所容涵的智慧与艺术，使其又成了独特的极具魅力的艺术品类。而其在枣栗之地所表现出的万千气象，更具有高妙莫测的观赏性和神秘性。

　　在周秦汉魏时期，从本体上讲，当时把这类作品称之为玺印。由于魏晋后纸帛替代竹木简，原先多按于泥封的玺印，解决不了适应在纸帛上钤盖的良方（诚然还有诸多的原因），而陷入缺少用武之地的尴尬，故而自隋唐以降的近九个世纪里，是印章的式微期，特别是在私印上表现得尤为明显。而印起八代之衰，走向新的崛起和辉煌，当在明代中后期。此时，青田石领衔的叶蜡石、迪开石在印坛的引进，使文人们可以在易刻可工的石材上率意地驰骋艺心，吐抒情怀，以及印泥制作的精良，乃至以文人为主体的篆刻群对上古传统不懈的究心研讨、濯古来新，使随之勃兴的明清以来的流派印章，成为足以与周秦两汉相颉颃的又一艺术高峰。一门传统艺术，前后出现两座被公认的高峰，这在中国文化史上堪称是独一无二的特例、孤例。特别是这门艺术，进入20世纪改革开放的新时期，更是显示出蓬勃的生机。这弹指一挥的三十年，蝉蜕龙变，篆刻队伍之众，学术探索之盛，创作理念之多元，技法诉求之多向，印谱、报刊出版之活跃，学术论著之宏富，创研环境之祥和……冷僻而热火的篆刻艺术似乎迅捷而空前地为社会大众所亲近、熟悉，乃至从容地越出国界，产生着国际性的认知、兴趣和赏识，这不能不说是篆刻这门艺术生生不息的顽强生命力的体现，诚然也是这门艺术的幸运。可惜，这精彩是不能唤起古人、前人以共庆共享的。

篆刻之所以有顽强而郁勃的生命力，在于它是一门始终遵循了"百花齐放、推陈出新"的内在规律行进的艺术。周秦汉魏的玺印，总是以时代凸显出各自的独特个性，显现出千姿百式、自成高标的繁华气象。明清以来的篆刻，则以区域，特别是以篆刻家个体，呈现出风格迥异、各领风骚、姹紫嫣红的局面。这前后上下三千年的成功发展史明确地告诉我们，只有坚定不移地遵循"推陈出新"的艺术规律，个人才能面目开新、有所作为，时代才能呈现"百花齐放"、春色满园。综观历史是如此，展望未来也当如此。艺术的出新始终是有承继性的，任意地提取一位真正称得上创新篆刻家的探索历程，他必定有一条清晰的"推陈"路径，而这"推陈"只是作为过程，而不是作为全程，其目标则在于"出新"。当然这"推陈"是一个漫长的、坎坷的，甚至是痛苦不堪、迷惘绝望的过程。但也正因为这般，才更显示出"出新"的价值，"出新"的伟大。

历史的经验告诉我们，攻艺者无论是以往、今天、未来，都务必"推陈"。不思"推陈"，遑论出新。当然，这个"陈"不是垃圾，而是宝贝；"推"不是推翻，而是推动。被我们尊为"陈"的传统，是历来的优秀传统，是三千年篆刻史上先后引领时尚的新面，是被历史检验了的经典。例如明清以来开创新面的苏宣、朱简、丁敬、邓石如、赵之谦、吴昌硕、齐白石……组合成一条篆刻出新史的熠熠星河，闪烁着耀眼且永久的光芒。不是吗？丁敬不因邓石如的涌现而失其"新"，吴昌硕也不因齐白石的涌现而失其"新"，原创就是原创，它是经久不衰的，是历久弥新的。相反倒是后来者一味地模拟、再现这些大师所开创的新风，则是地道的守旧和泯灭了进取的精神。要之，我们"推陈"是虔诚地去学习吸取历来出新大师的成功作品，以及作品背后的求新轨迹和求新理念。我们可以肯定地说："'推陈出新'其本质乃是'推新出新'。"即脚踏实地地推往昔之新，而出今日、明日之新。这既是时代的召唤，也是艺术家的天职。

基于上述认识，我们觉得对古来篆刻经典的学习借鉴是不可或缺的，它是水之源、树之根、业之本，是至关重要、十分必要的。因此，就有了遴选和编选这本《篆刻三百品》的意愿。当然编选撰写这本书，就我个人的初衷讲，是对高深迷人的篆刻艺术做一次再学习、再认识，是在至高无上的经典面前再做一回虔诚的老学

生。在老老实实做学生的同时，学以致用，梳理出一些心得，以供爱好或想了解这门艺术的朋友们参阅。

为了集中智慧，活跃气氛，我特意找了几位学生一起"伴读"。他们是张炜羽、张铭、顾工和李志坚。多年来，他们对篆刻艺术或某一时段，或某个个体都做过些研究，是有一定功力的。

首先，我们从浩如烟海的古来印谱、印人作品中遴选印章。我们从古来的近三千部印谱的几十万方玺印中去粗取精，经过多次的筛选，达成共识，入选的玺印三百有奇，上自商周，下至当世，跨时三千年。其中上古玺印一〇四钮，明清以来流派印章二〇一钮。事实上，读谱选印的过程，就是一次广览博取的观摩推敲过程，从分散到集中，挑拣出最精准的原钤原大的印蜕（有时是比勘多部印谱选出一方印，以避免印蜕经反复多次刊印而造成艺术性的缺失），无疑就是一次艺术观碰撞和审美观协调的过程。应该说，选择出来的这三百多方印，是各个时期、各种形式、各种风格、各种流派保存得较好原貌的代表作，具有以一当百的典型性和完备性，可以作为学习临摹的范本。

作为主笔，我并不习惯这些年时兴的"老师挂名，学生打工"的编书模式，我不能倚老卖老地放弃这次获得再教育的良机，舍弃与同学妙印共赏、异义共析的乐趣。所以从厘定印章、解析内理、审定文稿，我们五人都共同参与，精诚合作，此间，前后作了不下二十个小时的讨论、评议，在有准备的前提下，有的放矢，各抒己见，从时代演进、艺风嬗变到文化背景、创作理念，从配篆、章法、运刀到风貌追求，由形而上到形而下，论其特质，辨其奥妙，识其共性，别其异义，且兼及印里印外，正讹考证，充实信息和知识容量。总之，认知的广度深度决定着表述的高度。我们在滋养自身的同时，以1+4>5的努力，尽可能地力求把每一方印剖析得言之有物、明白入里，剖析得符合本真，让"品"字落到善处、实处。

在共同的研讨中，我们体会到，入木三分的品评剖析是那样的艰辛、不易。重温经典，我们的表述总是显得力不从心、不能穷尽。一般说来，艺术技巧是不难阐述的，但技巧之上、之外的禀赋，和那的确存在于创作冲动瞬间的触处成春的灵光，以及至创作阶段突显的诱因和情怀，则是无能去揭示的，或虽可意会，却又是

无力去言传的。这种近似虚诞的妙谛，只有请睿智的读者自己慢慢地去领悟了。

我们还体会到，由于审美的差异，对同一方印也会有不同的认知。见仁见智也属正常，艺术本不等同于算术。一个题目往往是允许有几种答案的，我们则力求作多元的表达。诚然，本书的"品"印篇幅有限，旨在"点到为止"，故而抓大放小、一以蔽之的表述也时有采用。值得说明，为了较好地品评剖析一印，也为了对读者负责，我往往有严肃的批评和不讲情面的否定。有些文稿是推倒重写的，更多的文稿是修改再三的。即便如此，作为一群虔诚的学生（包括我），我们对这本册子自测是可冠以"认真"二字的，但绝不足以获得高分！

这本书的撰写，前后用了七个月时间，由于事先就预定了"在经典面前先做好学生"，"在做好学生的前提下把见解奉献给读者"的宗旨，我和几位学生都深深地感受到，这是不同于以往学习篆刻的一次特殊体验，是一次"上战场"的荷枪实弹的体验。写这本书，曲折、彷徨、犹豫、痛楚反复贯串于整个过程，然而，知难行难，虽苦犹乐，它鞭挞自己也提高了自己。在此书杀青之际，每个人都甜滋滋地感受到在篆刻艺术的认知上有着"柳暗花明"的拓展感，和"小民安富"的充实感。

据上海书画出版社反映，《篆刻三百品》自2009年出版后，便常销不断，深受诸方好评。这是对我们编撰者的肯定。2020年时值《篆刻三百品》首版十年之际，应上海书画出版社之邀，我们又对全书进行了一次认真的修订，重新打磨，推出《篆刻三百品（珍藏版）》，希望能让读者多一个选择。

谈经典玺印，谈何容易，主观上的努力不等同于客观上的成功。因此，在这本书再版问世之时，我们仅希望它是一泓溪水，撒进并融入当下壮观而可喜的篆刻洪流之中。经典玺印的本身是高妙绝伦的，而对它的理解阐述，必定是存在差距乃至盲点的。我们真诚地希望得到同道和读者的批评指正。实话实说，做学生是一辈子也学不够的，要写好一本册子，相信也是如此啊！

2009年6月初稿

2020年7月重订于海上豆庐

目 录

亚禽

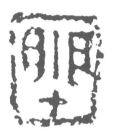

眀甲

奇字玺

亚禽、眀甲、奇字玺　　商

　　商代铜质玺。民国时期出土于河南安阳殷墟。1935年北平尊古斋主黄濬所辑《邺中片羽》和1940年于省吾的《双剑誃古器物图录》中，著录了这三钮商代铜质器物，其中"亚禽"印与田字格"奇字玺"印现藏台北故宫博物院。经诸多专家、学者从物体表面锈蚀、崩损印边的质地、鼻钮形制审辨，及印文考释，确定绝非伪作，并断为晚商玺印。

　　此三钮商玺的文字释读，学术界长期有争论，一般认定为族徽标志。"亚禽"印以"亚"字形作边框，为晚商彝铭族徽中常见，而在西周至战国器铭中未曾出现，于战国古玺中也无此印式。"亚禽"一印中上端"鸟"形敧侧，与"干"旁的分叉相衔，左右两"T"上部横画长短微异。"亚"形框四个内折角或残损模糊，或外角破边，形态各异，使印作原来左右对称的布局得以虚实变化。造化神工使其产生了疏朗空灵的布局、凝练质朴的线条和高古深远的气息，令人思接千载，浮想联翩。"亚"字形框这一印式也被晚清黄牧甫等篆刻家所借鉴。

　　"眀甲"一印上下排列，印文原本也左右均衡，而此际"眀"字右边之"目"取方形，棱角分明，所居位置又较左边圆状的"目"旁稍低。其右下线连接边框，均与左"目"有别，"眀"字与"甲"字皆稍向右倾斜，使全印重心也偏向右侧，加上"眀"宽"甲"窄（上重下轻）的布局，及自然锈蚀所形成的烂铜封泥式古朴不规则的边栏，使全印在对称中得变化，奇险中寓平衡。

　　"奇字玺"字形装饰性强烈，左边两字绝似白文，加上田字框与印文间的留空，给人阴阳相参、古奥奇诡的美感。

　　三钮商代玺的使用功能虽与战国古玺有别，但将我国古玺印的起源推前了数个世纪，对考古界、印学界来说是令人欣慰的。

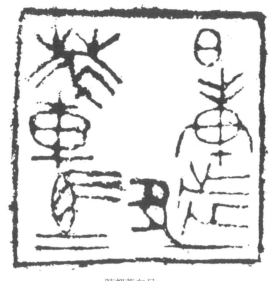

<p style="text-align:center">睡都萃车马</p>

睡都萃车马　　战国

　　战国燕铜质官玺。现藏日本京都有邻馆。印面达七厘米见方，形制之大，在战国古玺中绝无仅有。历经千古而不磨，气格壮伟劲迈，于印林中影响之弥广，无出其右。

　　古玺因章法所需，印文结构往往作上下或左右、正反的换位处理，使布局更多自由度。该印中"睡都"，今学者证为在河北唐县，战国时属燕域。"都"字也为燕系文字特有的篆法。该印作为烙印于车或马的标志性器物，为求印记清晰可辨，特铸成朱文。印文五字分左右两行排列，"日"旁移位，嵌于"庚"左上角分叉处。"庚"的中竖画稍右移，并特意拉长左垂笔，加上上部两对"∨"笔的左低右高，表现出既有承接"日"旁所施重力而向左倾斜的姿态，又与左行的"萃"、"车"二字遥相呼应。"都"字为左右结构，受"睡"层层"叠压"，特将左边"邑"旁延伸至全印过半处，弯笔强项崛起，笔道粗厚，且与"马"字上部拉长的三横画若即若离，成为全印左右两排印文唯一的连接点。全印章法上离下合，呈斜"U"形排列效果，行款错综，气脉贯通，虚实对比动人心魄，常为观赏者津津乐道。所谓大辂椎轮，垂范后学，慕效无数。

若再深入剖析：印中中上部"疏可走马"的大空虽为"印眼"，然并非孤立，因与"马"、"都"二字中不规则的间隙，和"马"字左边、"暆"字右上部形态各异的疏空相映成趣。此乃该玺中聚散错落、层次迭出的特要之处，切勿忽视。另"马"、"都"二字中，"坣"字存横笔"上三下二"，与"都"字"邑"的三个短画，及"都"字右边的五条横线，间距不同，修短不一，伸缩位置各异，粗细、虚实变化多端，上下错落有致。可见印匠苦心孤诣，高手妙笔，即便局部，也能变幻莫测，精彩纷呈。又"马"、"都"二字位居印之最下部，均以横向取势，气骨刚健，成为全印章法安稳的重要基石。虽"暆"、"萃"、"车"等字大小变换、伸缩挪移、敧侧参差，却能杂而不乱，平添斑斓之致。

　　该印工艺为铸制，线条交叉处凝重的"焊接点"即为特有标志。自然的腐蚀、残损也造就了印文线条与边框凝练古拙的风貌，非后人所能轻易模仿。

　　该印之大格局、细节处，也是其作为经典百读不厌的韵味之所在。

　　清末此印初出，以六百金售于王懿荣，在当时堪称天价。

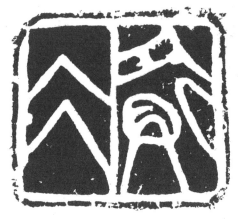

大賹

大賹　战国

　　战国楚铜质官玺。"大賹"为掌楚国财赋物资之官署。印文二字的布排一反常规，自左而右。形制硕大且白文，为战国官玺中不可多得之奇品。

　　据印文笔画多寡，"大"字占地略小，因字内留红较多，势态开张，视觉上与"賹"字分量仍左右平衡。如细加玩味，"大"字上面一组斜笔左短右长，交会点不居中，使其上端形成左小右大的"丙"形空间。在两组斜笔中，左边上下平行，而右边斜势坡度稍异，以至中部的左右轻重交叉变化，下部"山"形大块留红。

　　同样，"賹"字的广字旁所施斜笔与"大"字相呼应。下面"贝"的两脚分叉，下抵边栏，使错落的"賹"字得以支撑，有顶天立地的气势。而"贝"骨力刚健的圆笔，也使纵横强悍、攲斜交错的印面呈现柔韵。

　　此印没有一根横平竖直的线条，多为攲斜的三角形和林林总总不规则的异形。印面构图分割大胆，印文与边框贯通一气，这种融合为一的手段，令人不可思议而又深具心画，全印洋溢着一股夺框欲出、直冲云霄的豪气。

　　观赏战国楚玺，需了解一点楚国的历史文化，阅读屈原的《九歌》、《离骚》，将有助于理解楚玺时而展露一缕"幽岩跨豹之奇情"，时而呈现一派"碧海掣鲸之壮采"，及楚民族特有的刚烈似火、气吞山河的气质和精神。气格决定印格，观"大賹"一印，信然。

易都邑坚逊虽之鈢

易都邑坚逊虽之鈢　战国

　　战国齐铜质官玺。易都在今山东省沂水流域之阳都，其时为齐邑。该印八字作三二三排列，但无平衡板滞感。是什么因素使古玺跃动空灵？——"文字"加"空白"。古玺文字形外沿的不确定性，加上印工变化多端的布白手段，造就印文间留有形态各异的疏空，但又行气连贯，虚实错落有致，与汉印的端严规整迥异。

　　观赏该印，先从印文形体看：右列"易都邑"三字上下作"窄—宽—窄"的变化，反之左列"虽之鈢"为"宽—窄—宽"的排列。而中部"坚逊"大小则接近，全印富有节律跳跃变化之美。从配篆笔法观察："易"、"邑"、"坚"多圆笔，"逊"、"之"、"鈢"多方笔，而"都"、"虽"则方圆相间。印文方折、圆转参差错落，气韵生动。印内也因有了"都"、"虽"等字中的"冂"形部分，"逊"字中"匊"的方折，以及"鈢"字的规整形体，起到了稳定全玺的作用。其他印文笔画任由敧斜取险，皆安然无恙。该印章法主要是因"坚"字四周空地略多，全局近似"山"形布局。该印面呈"凸"形，印文俯仰揖让，行款相连，虚实相顾，奇正相生，加上线条凝练古拙，尺寸硕大，成为不可多得的印林瑰宝。

　　此印清代光绪间出土于山东沂州，由潍县古董商人孙海平所得，转售郭裕之，成郭氏《续齐鲁古印捃》压卷之作。后被人仿制，字锈逼真，欺世射利。而此印真物，因出土已久，摩挲失泽，持走南北，人皆疑为仿造，一度无人敢于问津。真所谓"真作假时假亦真"。

陈槫三立事岁右廪釜

陈槫三立事岁右廪釜　　战国

　　战国齐陶玺。"某某立事岁"为齐国独特的以事纪年格式，前存监造者姓名，后附地名、量器单位等事项。该印是"陈槫"钤抑于监造的仓廪所用陶制量器上。"陈"字下从"土"，也为齐系文字特定的篆法。

　　此印高达八厘米，印文存九字，字数之众、形制之巨，世所罕传。各印文不论笔画多寡，纵横均按三三排列。因尺度较长，为求得印文篆法结体之美观，并能与玺印长宽适意相配，章法不落窠臼，拉开印文纵向间距；而横向紧密成行，印中由此产生两处大块空地，赫然醒目。细细玩味，上行之中，"陈"字形宽博，并向右倾斜，与"右"字背向，"立"字字形最小居中，左顾右盼，令三字产生"大—小—大"的节律变化。中行"槫"字左右结构分离后，竟占该印宽度之一半，使木字旁有单独一字之错觉。"事"、"廪"字形长度已拉伸到极限，与收缩的木字旁成疏密对照。下行"三"字略收缩，与"陈槫"二字重心位置纵向错落，而"岁"、"釜"二字不做刻意变化，一任自然。

　　全印篆法中，既有"陈"、"槫"、"廪"中的圆形篆，又有"立"、"事"、"釜"中的三角状，也有"陈"、"三"、"事"的字相顾盼的"三"状排笔，更有"槫"、"事"、"廪"、"釜"上的分叉体等，可谓极尽形态变化之能事，活泼自由，缤纷炫目。该印疏密对比强烈，书风恣纵肆意，凿刻刀法猛利，线条锋棱分明。左上侧不期而至的自然泐损，斜向生势，并穿透印文。其状似"列缺霹雳，丘峦崩摧"，奇气横溢，高古超旷。大自然的造化，加之印工的浪漫手段，成就了这方佳作，也为后来印人的巧饰印面，提供了范例。

陈鋞立事岁安邑亳釜

陈鋞立事岁安邑亳釜　　战国

　　战国齐陶玺。印文句式与"陈榑三立事岁右廪釜"同。"陈鋞"为监造者姓名，"安邑"为地名。

　　该印中"陈鋞"二字结构繁复，间距紧密，并与"事"字上半、"釜"字下部一样，残缺驳蚀，使印之右上角与左下角的残损成对角呼应，当为印之虚处。其余"立"、"岁安邑亳"五字篆法笔势清晰，不做刻意挪移、参差，每字四周留红流转，气脉贯通，当为印之实处。由此虚被实所分割，实被虚所映衬。而"陈鋞"的茂密、敧侧，又与另外五个自然从容的印文形成反差，全印于排列有度中显跌宕、起波澜。该印白文凿刻痕迹明显，"立"、"岁安"三字线条凝练遒劲，质朴古拙，最为精彩。其中"安"字的弧形捺笔笔意浓厚，又与"岁"字外框势态相向。"事"字下半部"彐"的细劲犀利，也与左列"邑亳釜"三字的钝拙斑斓成鲜明的对比。

　　铜质、玉质古玺一般多施边框。陶玺制作不及官方铜玺那般严谨规范，也因材质的缘故，长期浸蚀磕损，印面残破尤甚。此陶玺打破陈规，印文奇古得天趣，布局力求规整。造化之工已将四周边线破损殊剧，甚至销蚀侵及印文。全印虚实变化莫测，浑然一体，而无散漫之弊。最奇妙处"釜"字右垂笔与下印边穿通形成残缺，仿佛"万丈红泉落"，神奇而生动。

　　全印恰似一幅三代钟鼎彝器铭文的小拓本。其苍拙的线条，残破的印边，古奥的篆法等，使全印显得朴茂、诡谲，气息远古。其中，"陈鋞"二字敧斜，刻制草率，其余印文却严谨规整。如此反差使人心生遐想：印文是否出自同一工匠之手？或是姓名先留余地而后镌刻？

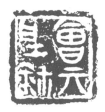

会其圣鈢

会其圣鈢　战国

　　战国楚铜质官玺。此印四字各居其角，"会"、"鈢"占地大，"其"、"圣"空间小，全印大小对角呼应，左右两行印文重心连线从左向右斜向平行，使中部斜长四边形有大块留红，别具法度。另"会"字右下部、"其"字右边及下部、"鈢"字中上部均留疏空，全印布局疏朗灵动。印文与边框之间锈蚀残损自然，玺文有向外扩张、夺框欲出之势，但外边栏粗犷完整，抑制了这一散漫危势。全印内散外围，动中止静，给人以"实—虚—实"的层次变化韵律之美，于古玺中别具一格。

　　古玺印历经岁月洗礼，印边残破当先，而该印印边严整清晰，印文与边框相连处却甚为斑驳残漶，似有悖常理。其实，周秦汉魏晋等历代白文玺印多钤抑于泥，白文印面字凹，有高出边栏为护，可避免损伤字体；而钤抑于泥，也能使四边深嵌，抑出的阳文字口则更生辣劲挺，明确显眼。将当时抑按于泥上的白文玺蘸印泥钤于平面的楮纸，不平整的印面必然钤出边框实、近边字虚的效果，与彼时封泥的模样天差地别。

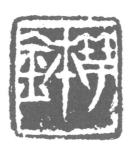

竿鈴

竿鈴　战国

　　战国楚铜质官玺。该印中"鈴"字结体开张，占印面三分之二多。其"本"部的捺笔坚挺恣肆，将"竿"字"紧逼"至右印边。而"竿"字的竹字头向左敧斜，下面"于"部的中笔弯曲插入"鈴"字下。"竿"字的倔头强项，与"鈴"字的强悍霸气形成鲜明对比。值得玩味的是："鈴"字"本"字的中竖向上已穿破边框（仅此一笔），而下垂尖角又接近边框，笔画位居全印中部，给观者造成是印框竖栏的错觉感，增强该印的趣味性。全印线条多棱形带尖头，笔意强烈，锋芒显露，极具穿透力。印文二字重心上提，给下部留有不规则的大空地。这类留空，是古玺独具空灵疏朗气息的关键所在。

　　现代美术理念有"黄金分割"一说，指通过几何法则的应用，来探索适当比例得出的定论，符合人们视觉的审美需求。"竿鈴"二字重心非常准确地处于这一水平线上，可见楚国印匠审美情趣高妙而超前。

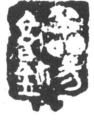

□易□鈢

□易□鈢　战国

　　战国齐铜质官玺。学习明清诸家作品，多参用其技法，即如何运刀，如何使用篆法精心设计布局等。临摹战国古玺，技法的基础训练也主要在于掌握古玺文特有的篆法构成，和由铸造或凿刻而产生的线条形态，加上奇诡变化的章法等所得到的古印气韵。此印篆法自然，章法也无太多的特异处，仅四字作两行，重心略微上下错落。印面严重锈蚀，益显自然造化，上部两印文已模糊难辨，但已显得并不重要。展现在面前的是那浑朴的线条、斑斓的块面、醇古的气息，让人易生悠远的思古情愫。

　　古玺中有在其上侧或下侧凸出一方楞，为战国齐玺所特有。前人王献唐、罗福颐均做过详细考释，如王献唐撰《玺节》一篇有言："凸角之鈢，亦疑别具一钮，边有凹槽，合而相容，若牙璋之制，或其文字，如合符钩之阴阳扣合。惜皆不得同符之鈢，予以验证是非，但悬为臆想而已。地不爱宝，他日出土古玺，容有为吾说张目者，正未可知也。"前辈虽是主要探讨古玺的形制，但同时也传递了一个信息，可能存有边带凹槽与现有古玺能相合相容的另一钮印。

○

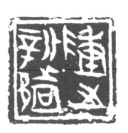

陈之新都

陈之新都　战国

战国楚铜质官玺。清代著名印学家魏稼孙曾品评邓石如的篆刻为"印从书出"，即印作的风貌、神采与体格从作者擅长的篆书中来，虽以刀代笔，仍要求得笔墨韵味。若将"陈之新都"一印文字与同时期的楚简书法相比较（附图），会惊奇地发现不论是篆法结构，还是笔墨意韵，完全一脉相承。楚简流丽奇诡的书风在此展露无遗，楚国印匠直接采用当时流行书写的文字作为古玺印文。"印从书出"早在两千多年前的印匠手中已得到充分实践，其走刀之精熟与流畅，也是基于对楚简书法的深刻认识与熟练把握。

仔细品赏：该印四字笔画三密一疏，"陈"、"都"大而"之"、"新"小，已成对角呼应。"陈"、"都"均为左右结构，"陈"字左耳旁促小而上缩，"東"形大而下沉；反之，"都"字的"邑"小而紧贴印边，"者"大而提升，加上"新"字左右两部分的左低右高，和"之"字的左高右低，欹斜取势，四字构成较特殊的斜角对称，章法牢固稳妥。而"新""都"字中的疏空，与"之"字四周，及"陈"字上端斜线所产生的不规则留红，均与印中心大块空地气脉相连，令人回味。该印印文姿态大气纵横，恣肆率真，章法虚实自然，顾盼生姿，线条凿刻凌厉，两端锋芒显露，个别如"陈"字末笔波势挑法已显露后世隶书之雏形，极富书法笔墨情趣和金石契刻韵味。

附图　楚简

大莫嚣鈢

大莫嚣鈢　战国

战国楚铜质官玺。"莫嚣"为楚国中央机构中相当于大司马的高级官员，此佩印应为专业御工所制。

该印文字构形严谨，刻制精到，为带田字框的楚官玺风格。其中田字竖栏稍向右倾，使四字块面成不规则梯形，正中寓变。"嚣鈢"二字端严，"大莫"向左敧侧，四字奇正相生。细作赏析：一、"莫"字上下四个"中"，左上"中"线条短促；右上"中"与田字框中横笔贯穿，并与右下"中"一样虚掉右笔，极尽变化。二、"嚣"字四个"口"的排叠，却存疏密、上下之微妙差异。三、"嚣"字饱满，使该印印格结密，与"大"字的疏阔留红形成视觉上强烈的反差。四、"鈢"字近贴左印边，另三面留红，成中密外疏，并与"莫"字因提升而形成的上密下疏产生有趣的比照。

"鈢"字的金字旁篆为""等，为春秋战国楚地特有的篆法，据此可断定一大批古玺的属国。此印出土于安徽六安，乃属楚域。该印运刀凌厉娴熟，制作严谨精良，章法对比明显，风骨脱俗鲜灵，在粗犷率意的楚官玺中也是罕见的。

此类田字界格印式也存于秦国玺印中，并成为秦代及西汉初期官印的主要模式。

上场行邑大夫鈢

上场行邑大夫鈢　　战国

　　战国楚铜质官玺。该印"大夫"二字为合文，七字可作六字视之。全印分上下两行。下行"场"、"邑"、"鈢"三字为左低右高排列，依次递相倾斜，而"鈢"字左右偏旁又是"金"提"朩"降，波澜顿起。上行"上"、"行"、"大夫"又成"升一降一降"错落布势，与下行互为关照，形成以中部留红带（但右偏上，左偏下）为界线的上下对称。此外中间"行"字下部分叉之脚与"邑"字"人"凹凸嵌合，牝牡相衔，成为上下两行印文唯一连接处。深入分析，"上"字和"鈢"字各紧贴印角，而"大夫"和"场"字各居左右印边，上、下并不同印边相连，手法与"上"、"鈢"有异。另"行"字中宫紧缩，使其上部空地更为突出凝聚。"场"字提土旁的提升，使下行密中寓疏，留红也气息畅通。"上"下一短横，与示意"大夫"合文的两短画，既为上下两行印文产生联系，也使左右两大疏空的形态更有奇异。

　　该印线条变化并不强烈，贵在章法聚散有致，法度森严。

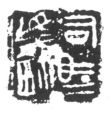

司马𥂕鈢

司马𥂕鈢　战国

　　战国楚铜质官玺。古代玺印入土年久，得"沙石磨荡之痕，水火变坏之状"（明·杨士修《印母》）。印面漶漫、残缺，文字不清，产生神秘、朦胧的美感，给人以想象、回味的空间。

　　此印初观欹侧恣肆，跳宕活跃，细品则构思巧妙，法度井然。其中"司"字方折坚挺，独居右上角，与"鈢"字之"田"的长方形作块面的对角呼应，再加上"马"字四条排叠横画所形成的方块外形，对三个印角均起到稳定的作用，从而营造出四字意绪相连的氛围。这是全印章法最要处，在此无论"鈢"字的"木"与不可辨认的"𥂕"字如何倾侧逾矩、挪移伸缩，均已无碍全局。印中心圆中寓方、方中寓尖的自然剥蚀块面，使"马𥂕鈢"三个字相互渗透，凝聚粘连。因虚灵的映衬，三字与"司"字之间的疏空留红更为突出显眼，呈现出三印文围绕一字（"司"）的奇妙景象。印文线条或凝练古拙（如"马"、"鈢"字），或猛利峻峭（如"司"字上端两横笔），变化万端。下印边中部的凹缺，与四周印框的残损，使原来方正的印作平添了诸多扑朔迷离、虚幻变化的风韵。上古的佳妙玺印，个中奥妙，必有令人过目不忘的留红——"空"，必有令人心旌跌宕的挑战——"险"，往往多伴有令人百看不厌的残蚀——"烂"。

　　此印最早著录于晚清山东玺印收藏家高庆龄所辑《齐鲁古印捃》，居谱中"三代铜官鈢"首印，珍视异常，并得到潘祖荫、王懿荣的激赏。

庚都丞

庚都丞　战国

　　战国燕铜质官玺。燕国白文官玺的文字大多结构紧密，篆法规范，凿刻痕迹明显，线条匀称，并配以规整的边框，为战国官玺中制作整齐精致者。"庚都丞"一印在燕国官玺中以布局出奇制胜。

　　此印中，"庚"字中部竖画较长，并收缩左右垂笔，留有下部的空地。"都"字为左右结构，"邑"部扩伸到"丞"字下方，有挤、托"丞"字之势。因"庚"字"日"部左垂笔的走势与"都"字"邑"部相顺应，使"庚都"二字形成上窄下宽、右直左斜的梯形状。如此，印的右部笔画繁密，分量颇重。"丞"字简约作"⊥"形，也为燕系玺文特定的篆法，占据印面"半壁江山"，重心上提，下部施以浓重的"⊥"形块面，起到"一画之势，可担千钧"（明·程远《印旨》）的平衡作用，险中得稳。尤使人赞赏的是重块上部之弯钩，稍向右下倾，与"庚都"二字势态相合；运刀猛利爽健，骨力刚劲峻挺，可谓银钩铁画，惊绝神笔。

　　印中"丞"字重块，不仅与其四周的疏空红白对比醒目，"丞"字之简与"庚都"二字之繁给予读者感观上以强烈的冲击力，也正合"一点之神，可壮全体"（同前）之旨。该印边框角度也值得借鉴：印框虽完整，右边栏却向左下侧斜，与下边框形成大于90度的印角，既迎合了印文敧侧取势，也使"庚"字右上角留有疏处。全印险峭之中寓平稳，灵变多姿，较之四角皆90度的正方形玺印，泂胜一筹。

单佑都市王节鍴

单佑都市王节鍴　　战国

　　战国燕铜质官玺。列国诸侯之印每每有其独特的款式。其中朱文枘钮长条玺，即为燕国独具风貌者。晚清以来燕国出土陶片中的戳印也多见其形式。"卩"可释为"节"。是印为燕国单佑都一域设于市的官署所用玺节。

　　该印印文笔意上下连贯，重心均略向右倾。字形从上至下分别呈"大、小、大、小、小、小、大"的节奏式变化。如单字分辨，"单"、"都"上宽下窄为倒梯形，"佑"、"市"上窄下宽为正梯形，相连之后又有"宽—窄—宽—窄—宽"之竹节状的奇妙而疏空的意趣。谛视之，"单"字上端双口为三角形，与中间圆状"田"粘连，甚有趣。"单"字外围笔道粗阔，中下部两"十"字形则细弱；"鍴"字"耑"又比金字旁厚重……一字之中多存粗细对比变化。又"单"字下之"十"嵌入"佑"字中；而"佑"字"口"下的尖角与"都"字中间疏处牝牡相衔；"王节鍴"三字上下排叠有序，宽度递增。全印层层相扣，行气贯穿，形聚神凝。

　　造化之工与后人辗转磨损，使印作呈现出残缺朦胧之美，个别线条因残锈不便剔除而呈"偏锋"，则缺乏了原有的力度与厚度。

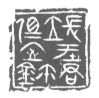

䪠坪君佢室鈢

䪠坪君佢室鈢　战国

　　战国燕玉质官玺。据印文称谓，学者考定为燕国长平君之府中家臣（佢室）所用。

　　此印印心宽舒，印文环绕四周，回转自由，元气周流，加上印边残损，从里向外形成"疏—密—疏"的韵律变化。其布局成功之关键，在于印文中"䪠"、"鈢"二字左右结构的分离："䪠"字立字旁和"鈢"字"尒"旁刻意放大，使"䪠"和"鈢"字形宽绰，一字甚至可作两字观，使"䪠"、"鈢"成对角呼应。结构分拆使右列"䪠坪君"三字成上宽下窄倒梯状，而左列"佢室鈢"三字为上窄下阔正梯形。两列印文之重心为平行的、从左向右斜势的连线。全印行气贯连，揖让有序，法度谨严。

　　若不考虑印文释读的顺序，单从艺术效果来看：上行的"佢"、"䪠"，中行的"室"、"坪"与下行的"鈢"、"君"，每行之中的印文高度相同，三行印文重心即为三条水平平行连线。故印中多圆弧或攲斜笔画，却不会影响全印的安稳。

　　该印印文上下紧贴边栏——结密，而左右两行印文与印边，及"䪠"字立字旁、"鈢"字"尒"旁周边均有不规则的留红——疏空，均与印心空地气脉相贯，气韵舒畅。

　　该印系玉质。线条细挺净洁，两头稍尖，体现了玉质古玺中秀润清朗一路之丰神与工艺。

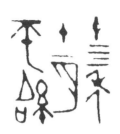

十四年十一月币绍

十四年十一月币绍　　战国

　　战国齐铜质官玺。著录于陈介祺《陈簠斋手拓古印集》，后为黄宾虹珍藏。"币"为"师"字，即工师，也就是工官，为"主工匠之吏"。"绍"为工官之名。该印用于钤抑在官方监造的器物上。在齐国官玺中记有明确年月者极罕见。此印第一行为记年，第二行为月份，末记官别与名字，条理清晰，职业责任明了。

　　此印朱文，笔画简约，也无边栏，但未感到松散无序，反而有空灵疏朗之美感。该印"十四年"一行印文排叠有度，伸缩自然。"四"字四条横画间隙匀落，却粗细不均，饶有韵律。"年"字"禾"左下交叉线残断凝缩，既留出"年"字左中部的空地，增其虚灵，也避免与上下撇画的重复。中行"十·月"与左行的"币绍"布局极为疏空，在此全靠"月"、"币"二字中凝练舒展的长弯曲笔相勾连。印中两个"十"字圆点重笔，与"币"字中的十字形、"绍"字绞丝旁下的浓点，质同形近。因位置高低错落、浓缩粗细存异，洒落各域，遥相呼应。同样"币"字上部"乀"与"年"字中"个"、"绍"字"糸"旁均存分叉笔画及焊接点，于印中成犄角之势。此外中间短"十"字左右留出的空间，与"月"字左下方留中的空间，鼎足而立，保证了文字即使再奇诡不经，也能使全印处于绝对的稳定中。

　　此印边栏有意缺略，使印文在自然篆法形态下产生了无穷变幻，足可玩味。印文行气连贯，神凝韵远。线条质朴坚韧，屈笔劲如弯铁。全印仙骨清朗，气韵复绝，为古玺之中以风韵气质胜者。

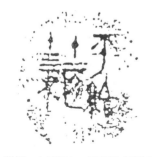

附图　十四年十一月币绍（铜泡）

　　1979年春，在山东枣庄的战国墓中出土了一件有相同铭文的铜泡（附图），不仅尺寸相合，连"十"字中小沙眼也吻合，可证出土的铜泡即为该印钤抑于陶范上，再浇铸而成。堪称印林奇闻。

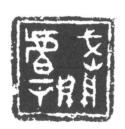

武关叡

武关叡　　战国

　　战国齐铜质官玺。该印章法上分下合，与前述的巨玺"昳都萃车马"有异曲同工之妙，皆从大处着眼。若仔细品味，趣味尚有别。

　　该印三字，笔画从简至繁依次递增，将"叡"字独居一行。"武"字为上下结构，纵向取势，字形修长，位居印的右上角。其"戈"旁较下面似山形状的"止"部宽阔，并有倾向"叡"字的姿态。"虘"旁不规则的大空间，成为印眼。"关"字以挪让取巧，左右分离：右边之"门"左右留红相近，并与"武"字完全处于同一重心垂直线上，给予观者新奇错视之感。"关"字分拆后中间的留红，不仅与上端的大空地形神畅达，又将"关"、"叡"等字与印边框的疏空贯穿起来，全印气脉相连，神通韵流。另"叡"字上宽下窄，体势险绝之中得安稳。"又"旁弧笔犀锐，与"武"字"止"作顾盼呼应。印工着意营造了上中部与左右下部留红的等腰三角形，使体势险绝的印文置于稳固的格局中。

　　此印刀法曲笔灵活使转，直笔劲健苍润。布局开合有度，虚实相生。边框较完整，而左印边与下印边稍宽厚。地下两千余年，使边线斑驳，增添了古茂浑穆的气韵。

　　吉林大学珍藏有"公孙□鈇"（附图）私玺，亦将"鈇"字左右分拆，章法与该印如出一辙。两印为三字印创作提供了绝佳范例。

　　创作时，我们也可举一反三，假设三字印中第一字为左右结构（如"关"），第二字为上下构成（如"武"），即可一反"武关叡"的上离下连，而转变为上合下分的章法。

附图　公孙□鈇

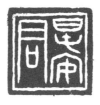

春安君

春安君　战国

　　战国三晋玉质官玺。春秋战国时期的玉器制作工艺已发达，玉质玺的琢制技艺娴熟，精美绝伦。"春安君"一印即为战国玉玺中的逸品。

　　该印中"春"字"曰"上方下圆，加上"屯"的弧笔，使"春"字体度舒畅，气爽神清。"安"字为覆盖结构，将宝盖头作斜笔棱状，功能有四：一、使"安"字骨格明朗；二、迎合"春"字捺笔走势，二字相安无犯；三、将印心扩展，留红醒目，虚实对比更为强烈；四、又与"春"、"君"二字上端的平头有别，以求变化。

　　"君"字端正静穆，"口"的位置居中而留出下部空地，既与印中央的疏处照应，又与"安"字"女"下的两块留红形成大小错落、高低起伏的韵律之美。

　　此印篆法端庄雍容，气静神闲；布局疏密相参，形稳意活。线条出于玉印特有的砣制工艺，匀净秀润；边框方峻挺健，完整无缺。全印温润舒和，线条流畅而有不张扬的屋漏痕般的张力，别具一种"字里生金，行间玉润"（褚遂良语）的美感。

　　观赏玉印，每每使人联想到"君子于玉比德焉"，"谦谦君子，温润如玉"等箴言。玉印温和圆润、至坚至刚的品性，不是与君子的追求境界正相吻合吗？

匈奴相邦

匈奴相邦 战国

战国匈奴玉质官玺。王国维言："考六国执政者，均称相邦，秦有相邦吕不韦戈，魏有相邦建信侯剑。今观此，知匈奴亦然矣。"此印为匈奴一族之官玺。

"匈奴相邦"一印不以开合错落、敧侧参差为手段，布白稳健，疏密自然。印文中"匈"字古籀笔意较为明显，其余三字已接近缪篆，外形端方整饬。全印微妙变化仅在于："匈"、"邦"二字略小，"奴"、"相"二字稍大，成对角呼应。另"奴"字与"相"字的"目"、"邦"字右上口等笔画，方劲峻整，风骨瘦劲，与"匈"字及"相"字木字旁、"邦"字"丰"的圆润之笔交相辉映，天然成妙。明代印学家徐上达言"玉之运刀须似生"，此印系刻划而成，线条细而不弱，清朗雅正，有一股秀逸静穆之气。

该印现藏上海博物馆，曾见钤本若干，钤印效果却大相径庭。佳者线条略粗，笔势洞达，圆融净洁，劲挺雅丽，有骨有肉。劣者线条纤细无骨力，布局均散欠气神，若病身之民（附图）。如此差别，全因钤印者的水平高下和印泥优劣等因素造成。钤细白文时印泥不宜太湿太烂，连史纸也需细净光洁，纸下应垫玻璃等平整之物，以求得钤印之线条体现原作风貌。

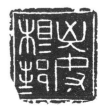

附图 匈奴相邦

二一

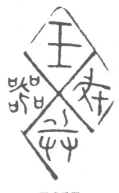

王戎兵器

王戎兵器　　战国

战国秦铜质官玺。春秋战国时期，造就了古玺艺术形式在各国的独特性。玺印式的多样化，也是整饬匀落的秦汉印所无法比肩的。

"王戎兵器"一印，印文有秦国文字特征，取棱形加交叉界格，实属罕见。印文反书，随形而布，又不斤斤于细节。秦人的敦朴大气已现于微芒。印文"王"字因依棱形拉长中横画，人多误释为"壬"字。其位端正，重心上提，四周产生的留空气脉贯连。左上边框的残破和中横画的断损，使原来对称易呆板的空间疏朗灵动。"戎兵器"三字之中均有弯曲、扰动的笔画，栩栩生姿，相顾有情。印中交叉界格完整，结构坚固，成为该印的视点中心。四个印文围绕界格，正侧俯仰，姿态纷呈。若隐若现的外边栏有朦胧空灵之感，给观赏者以广袤的想象和回味空间。

鉴赏"王戎兵器"一类落拓不羁之作，已不必用约定成俗的章法、篆法去衡量，而更需感受它的新奇以及对固有传统艺术观所产生的冲击。

子栗子信鉨

子栗子信鉨　战国

　　战国齐铜质官玺。"子某子"为齐国独特的文辞句式。该印印文自身笔画的繁简悬殊，为章法疏密安排带来良机，更能体现古玺印质朴自然，尽"尺水兴波"的本色。

　　印中"子栗子"一行三字上下凝聚。"栗"字繁复，所占空间当然就大，其篆法奇古，姿态宽舒，与上下两个短促缩小的"子"字形成强烈反差。"子"字敧侧活泼，表现出稚拙的动感妙趣。左行之中"信"字单人旁略向右倾斜，欲避让"栗"字扩展之势。而"鉨"字较"信"字为宽阔，"尒"取敧斜势态嵌入"栗"字左下空地，使左右两行印文气脉相连，又打破了"栗"字上下留红对称可能引起呆板的弊病。此印线条起讫处多施钝笔，如"栗"字"木"部、"鉨"字的"尒"等，劲挺酣畅，得刀意。"子"字、"栗"字上端三个"白"，及"鉨"字金字旁等则用圆笔，古拙凝练，得笔趣。全印运刀方圆相融，浑朴渊懿。

　　玺印剥蚀，年深使然。此印"信"字内外舒通的大块残蚀块面，既营造了朦胧迷离的气象，又加强了红白疏密对比的美感。自然神力使印作节奏跌宕起伏，醇古而奇逸。昔罗振玉称古印唯干净的汉铸印可学，而忽视乃至拒绝了大自然的奇诡莫名、鬼斧神工给古印的再塑金力。明清印人中却已不乏由此看出机巧而自立自塑、卓然成家的。

　　常识告诉我们：借鉴古印，宜寻佳印，更宜找到上佳的钤本。如此印，翻印者无数，在此试刊一例（附图）。

附图　子栗子信鉨

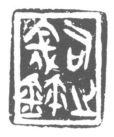

司寇之鉨

司寇之鉨　　战国

　　战国楚铜质官玺。此印印文识读次序区别于常规的顺时针方向，是从右向左横向两次排列，表现出先秦古玺制作的随意性、多样性。印作因印匠的有意无意，呈现出异趣别调。

　　首先"司"字的敧侧角度，出人意表。是故作姿态，还是追求奇崛开局？其实两者兼而有之。"司"字倾斜突兀，与其他较平稳的三字形成强烈反差，一奇三稳，动静相衬，全盘皆活。其为一。另"寇之鉨"三字虽重心稳健，但多撇捺等斜势笔法。如"寇"字宝盖头、"戈"下交叉笔、"之"字两平行斜笔，及"鉨"字金字旁上端、"尒"的上中部侧笔等。若"司"字端正，如何与诸多斜笔，以及"寇"、"鉨"二字尖状头部协调？其为二。另从局部细节分析，该印章法中还值得关注的是："司寇"二字稍瘦长，与上印边紧连，却分别离开左右印边。而"之鉨"反之，"鉨"宽展，与"之"字横向顶足并穿透印边。印文四字组合成安稳雍容的玉印覆斗钮状，全在意想之外。所以只因有了"司"字的险绝，才能取得整体的和谐融洽，才有了奇正相生的生动对比。

　　此印线条起止颇尖，中部宽实，书法意味浓厚，配篆环环相扣，布局调和紧凑。然而秦汉玺印多施于封泥，如今的钤朱效果并非印匠的本意。以现今按出的模样（附图），粗白文化为细朱文，线条犀利凝练，印文间距宽舒，气格虚灵超逸，与白文风貌迥异。

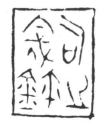

附图　司寇之鉨（模样）

富昌韩君

富昌韩君　　战国

　　战国三晋铜质官玺。此印章法多可推究，四字作三行，在秦汉规整严谨的印作中可谓独辟蹊径。可惜这种锐意创新，随着秦汉的大统一而被彻底扼杀了。

　　该印四字均可拉长，因"富昌"为封地，印工故作一行以示区别。字形中"富"字最宽绰，而"昌"字头大身小。"富"字"田"与"昌"字两个"日"形态接近，间距紧凑，排叠并存异趣。二字上宽下窄，可混为一字观，并略向"韩"字倾侧（二字实际上稍有错落）。"韩君"二字修长紧挨。"韩"字重心上提，下部留出较大空地。此一空全盘皆活，不仅与印四周的疏空贯连，气脉舒畅，又与宽厚的印边形成鲜明的疏密对比。最有意趣的是"君"字虽方犹屈，与"韩"字平排的长竖笔竟然内凹，打破了因过度平行带来的呆板尴尬。其"口"因铜锈左上角与竖笔粘连，位置恰到好处：既使"口"悬而有靠，又使"君"字的中心疏中更密。

　　此印中每个印文均有"日"形篆笔："昌韩"二字一望而知，"富"字的"田"、"君"字的"冃"亦然。大小方圆、疏密敧正各有些许差别，同中存异，不同俗常，足可玩味。

蓲芒左司工

蓲芒左司工　　战国

　　战国三晋铜质官玺。传世的三晋官玺形体尺寸较其他诸侯列国的要小得多，且以朱文铸造为主。该印仅1.5厘米见方，铸入五个印文，粗看布局团聚一气，细观乃疏密有致，耐人寻味。

　　印中"蓲"字笔画最为繁复，将其刻意放大，全印以其为主体，其余诸字如众星捧月，围绕它作挪移、伸缩与敧侧，章法上富有特色，又无牵强感。细细玩味，"蓲"字能稳妥，一是其排叠的"屮屮"六笔全部连边，似腕力强健的双手，紧抓横梁，取得上升力。其"匚"部框架形，加上"禾"的支撑，结构牢固。"芒"字"屮屮"的线端有高低，既随"蓲"字弧形之笔而避让，又有承托"蓲"字之意。"亡"的小弧笔短促凝结，与"蓲"字大弧画相协调呼应。"左"字"𠂇"势态向右，使全字取得向心力。此印空间局促，布白也一反常态："司"字"口"向外移位，将"工"字嵌入其间，笔画粘连，浑然一体。"司工"为合文，"司"字"丁"与"工"字下横画又收缩，让出空间给"＝"（合文符号），这轻松闲逸的两点与短狭收紧的"司工"形成了局部的疏密反差，颇得逸趣。全印除"蓲"字"禾"左边封闭的空地，与"司工"中心的小空档相呼应外，留空自然合度，气脉贯连。上印边宽，右印边窄，层次丰富。印角圆浑，与印文线条浑然相融。而节奏的转换，又与线条的方圆、敧侧和粗细、逆顺相匹配，极大地扩充了视觉审美的内涵。

左邑余子啬夫

左邑余子啬夫　　战国

　　战国三晋铜质官玺。战国官玺颁发、制作已有一套严格的管理制度，并配以手艺精良的印匠。该印中"左邑"在今山西闻喜，"余子"为可出任为官的卿大夫子弟，"啬夫"则为下层官吏。虽官位不高，印匠仍殚思竭虑，铸造精湛，布局巧妙。

　　该印章法特点在于文字全部敧侧，奇险跌宕，巧中寓拙，富节奏感。其中"左邑"、"余子"为合文，并左读。"左"字上下结构错落，与"邑"字之间形成一小空地，使印角不至于闷塞。"余"字和"子"字上端三角形正反相对，互相衬托；各自上翘的"U"形态相近。"啬夫"一行上疏下密，笔画排叠倾倚，气贯势连。并与"左邑余子"一行拉开距离，将印心虚灵疏空。中心一空，印则舒通，气畅则神清，则韵远，则有情。印边栏左边残虚，右边略粗，且连接下方之"二"点画，从而抑止、缓解了印文右倾的危势，使全印敧中得稳。该印运刀求生，线条劲健峻挺，明朗爽快，烘托出印作敧斜险峻的气势。此印以危生势，危而不倒，手段高妙，的是篆刻艺术中的经典范例。

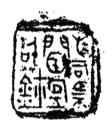

左司马闻竘信鈢（封泥）

左司马闻竘信鈢（封泥）　　战国

　　战国齐官玺封泥。因泥质不易保存，遗存的战国封泥尤为罕见。该印面完整，文字清晰，字数奇多，且为官玺者，堪为海内瑰宝。

　　该封泥原印白文带边框，钤印者的妙手偶得，抑压后三条泥边与印框线粘连，似双框，造就了天然古拙、显晦斑斓的边栏形态。其中右边双框粗细接近，上边则有宽厚对比，下边几乎黏合。左边仅存的框线如"屋漏痕"，奇拙苍朴。印文七字不做刻意的伸缩挪移，"闻"、"鈢"等字繁复占地皆大，而"左司马"、"信"字则简约占位小。全印篆法方圆相融，正中寓奇。如"闻"字的大弧笔，右行上方"左"字的向右弧笔和左行上方"信"字的"亻"部，向左的弧笔，"司"、"竘"、"信"中的半圆口，与其他方字钝笔形成和谐的比照。"司、闻、信"字周边留有印底泥块，漫漶迷蒙，使原作布白的虚实反差感降低，而增添了虚灵散淡的气息。

　　此封泥中残漶的边框变化多端，艺术效果可看性要超过印文。封泥的出土对近代篆刻家拓展印边样式有一种全新的启示。吴昌硕深受封泥影响，融入创新，他尝称"刀拙而锋锐，貌古而神虚，学封泥者宜守此二语"，已成为研习封泥的至理名言。

左桁廩木

左桁廩木　战国

　　战国齐铜质官玺。战国官玺中存诸多圆形印，这在秦汉魏晋印中是不可想象的。原因之一是战国时官印制作管理并不刻板，而更注重实际用途。此印为烙木之用，形如圆筒，可纳柄，为求烙印清晰作朱文。先秦文字不规则的外貌形态决定了印框方圆皆宜，与秦汉方正规范的缪篆、印式取方形有异。

　　印文分左右两列，按圆形边框自然布局攲斜，其势向印心聚拢，并互相依存。"廩"字笔画繁多，字形宽绰，占印面三分之一强，笔画间距拉松，与其他三字的萧散风格浑然相融。章法上"桁"字"行"的左右稍分离，有承接"左"字之意，下"木"部篆作交叉状，收缩内敛，与"行"部及左下角"木"字舒展的双弧笔迥然不同。二"木"依圆框皆向内攲侧，相向呼应。

　　篆法基本以圆弧笔为主，与圆形印边融洽协调。"廩"字中八个圆点可谓巧思奇想，不仅与印作自然流转之势相和谐，又平添了跳动活泼的趣味。印文与圆印边框均保持一定距离，并与印中大空地气脉相贯，全印神韵飞动。左印边自然残破，既增添了疏朗气息，又使圆印边框产生了虚实变化之美，富有立体感。刻印在推敲文字的同时，要着力营造空间。初习者往往重文字而轻空间，而斲轮老手则重文字更重空间，这是不可不知的。

尚□鍅

尚□鍅

尚□鍅　战国

　　战国齐铜质官玺。春秋战国诸侯割据封闭，造就了整个时代艺术风格形式的多样化，古玺文字、印式的地域色彩也相当浓烈。齐国除特有凸形官玺外，另存┏形、┗形等异形玺，印式表现异彩纷呈。

　　"尚□鍅"一印逆时针释读，白文边框连贯完整，说明其绝非组合玺（传世出土有圆形三合玺，分散的印体合拢后边框才完整贯通）。"尚"、"鍅"二字排列自然，未释的"□"字犹如腾跃过涧的骏马，与"尚"、"鍅"之静淡恰成对比，然其位置正值顾右而盼下，故突兀而不游离，反衬出此印卓然不凡。另"□"字其右部分叉之笔与左下"人"又各自插入"尚"字左部和"鍅"字上端两个三角凹处，成为该印印文首尾贯穿的连接点。其四周的留红也与"鍅"字的稠密产生疏密对照，气韵生动。

　　与曲尺形相类的古玺有：上海博物馆珍藏的无框"左正鍅"（附图一）官玺、带框的"任□"（附图二）私玺。其特点是末字随形回转而书，不同寻常，颇具奇趣。

附图一　左正鍅

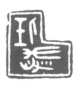

附图二　任□

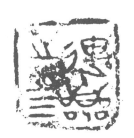

连嚣之四

连嚣之四　战国

　　战国楚铜质官玺。"连嚣"为楚国特有的武官职称。此朱文大玺颇为罕见。"连嚣"两字，楚系书风面貌强烈，诡异中见雄秀。且笔画繁复，占据印面三分之二，笔力开张劲迈，气象郁勃。"之四"二字篆法简易，原来左中部的空隙因锈蚀黏结，产生了不可名状的块面，既强化了印文之间的关联，又斑斓醒目，成为印中之眼。印的上边框与印文之间留出的空地，使印文重心下沉，具有旷古高远、深邃难测之美感。此印特点还在于类似封泥状的斑驳漫漶边框。左边和上边古拙浑穆，当为实；右边与下边残漶迷蒙，是为虚。实边坚挺醒目，虚边圆融朦胧，加上形态一方一圆，层次丰富，对比成趣。该印乱头粗服，落拓不羁，展露出楚玺特有的自由、浪漫、狂放和诡谲的艺术魅力。

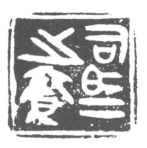

司马之賡

司马之賡　　战国

　　战国楚铜质官玺。印文指司马属下的军需府库。印形扁平另类，尺寸颇巨，可见楚玺制作无严谨规格制约。扁形印也决定了印文以横向取势为佳。

　　印文篆法一般上疏下密，此印一反常态，将笔画最少的"之"字结体恣肆开张，全印气格备感壮伟劲迈。"之"字的横空出世，迫使其他印文布局相应调整。其中"司"字被"逼"至右上角，紧贴印边，外框"丁"似弯弓蓄力，大有与"之"字相颉颃之势。"马"字重心上提，四条横笔英气峻迈，骨力挺健，镇住了右印角。"賡"字多撇捺的斜笔，力能扛鼎，因自然泐损的并笔留白，不仅使印作增添了朦胧浑穆的韵味，也使原来笔画最繁复的"賡"字趋向简约，与其他印文更为融合协调。

　　此印线条放纵粗阔，笔力雄强劲健，方寸之间竟有横槊英雄之气概。这也启迪我们在创作时可作些逆向思维，每每有出奇制胜的效果。

咸□园相

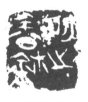

□□之鉩

□□之鉩　　战国

战国铜质官玺。白文官玺多抑于封泥后成朱文戳记，因古玺文字外形的不确定性，布局易松散，故大多施以边栏。

此印无边框，可谓奇思妙想。篆法上诸多斜笔恣肆纵横，已先得排挞开张之气势。章法上首字与"鉩"字均为左右结构，占地稍宽，既得自然之妙，又成对角呼应关系，也使左右两行印文形成古玺中常用的正反梯形块面，即重心连线为平行斜线。

该印因斑驳漫漶，粗观杂沓纷乱，实则印文相融相扣，自得矩矱，井然有序。值得借鉴之处是"之"字和"鉩"字"木"的上提，特留出了下部大块红地，得奇崛险峻之势。"鉩"字金字旁自然残破的大块面，既加强了视觉上红白对比的冲击力，又使观者产生此是泐损过甚的块面，而非印文的错觉，以致印作重心提升，神色飞动，气宇高昂，令人叫绝。诚然，这绝活是与技巧之外的灵感、激情、偶然性互为表里的，这类出人意料的"触处成春"，又往往只可意会。此印笔画凿刻而成，线条起讫处稍尖，古拙率真，"之"字末笔甚至出现波磔。因无边框的保护与约束，印文与印边残损而内外浑然相融，风神高古，意象郁勃。

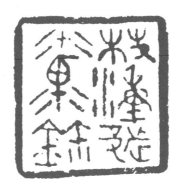

枝潼都□鈢

枝潼都□鈢　　战国

　　战国燕铜质官玺。古玺创作颇难，创作阔边朱文多字大玺则更难。这是由于印面被放大，线条形态不确定，有斑驳、起伏，犹如青铜彝器铭文般浑朴的气韵风致，刻刀也往往难以模仿。现代习印者喜挪用商周金文，并参照古玺章法来进行创作，仅得皮相，总觉不类。

　　此印为传世著名朱文多字官玺。其粗厚宽边，初衷是保护印文不被磕碰损伤，对全印章法而言也能起到团聚印文的作用。宽边坚挺凝厚，顿使印作气格雄强遒劲，境界朗肃。而阔边与细文能形成浓淡对比，外实内虚，相映成趣。此印中两行印文与印边之间不满塞，均留有空隙，在宽边映衬下更为醒目。"都"与"鈢"之间、"潼"和"□"中间也留有通透之处，使印作气舒韵流，生气勃勃。该印章法中因"枝潼都"三字均为左右结构，特将"潼"字略放大，三点水旁则已逼近印的中心位置。"潼"字与"枝"、"都"二字布局虽错落，但行气连贯，平中寓奇。左上角不辨之字中有八条短斜线，形态各异，笔笔有力，富有节奏感。斜线又与"鈢"字上端两个三角形相呼应，而"鈢"字中"金"正"余"倾，也与对角敧侧的"枝"字顾盼有情。全印线条因铸造，交叉处多有"焊接点"，古拙凝重。岁月的洗刷也使线条或黏结（"枝"字的"支"下部）、或残损（"潼"字的"重"、"都"字的"邑"）、或斑斓（"潼"字的三点水旁、"鈢"字的"余"）等，千姿百态，不一而足。该印奇正迭运，深邃古穆，意境夐绝，令人神往。

□易右司马

□易右司马　　战国

　　战国铜质官玺。印中"□易"为地名，"右司马"是官职，作无边框白文。因深藏闺中，长期以来难睹芳容，今日惊鸿一瞥，实动人心魄。在此造化之神工已达到了无以复加的地步，印文剥蚀也莫此为甚，为历代古玺印谱录中前所未见者。

　　因长期的沙石磨荡及自然泐损，此印线条之间的铜质体几乎销蚀殆尽。如"□易"、"马"等字，已完全看不出中部线条的粗细和走势等细节，并笔甚极。然因残破恰到好处，文字轮廓鲜明，据文字外形的"剪影"即能辨识。古印钤抑于封泥成朱文，笔画也应是明显可辨的。一般的残损剥蚀能营造出朦胧空灵感，而该印中大块剪影式的并笔，更有深邃不测、旷远高古的神秘感，赋予人们广袤的想象与回味的空间。至于并笔产生的白色块面与四周留红的对比，也是强烈之极。此印气格开拓，风神疏朗，瑰丽隽美，虽出之于两千多年前的印匠之手，极饶古意，又如此地深具现代艺术美感，对现代篆刻创作带来诸多有益的启示。

　　故宫博物院藏有一枚"□易右司马鈢"带框的白文官玺，首字篆法与此印相近，当属同一诸侯国的武官用印。

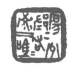

阳州左邑右□司马

阳州左邑右□司马　　战国

　　战国三晋铜质官玺。战国时宽边细文官印，多属三晋。该印制作工艺超群，印文精整，虽不足1.5厘米见方，却巧妙地安排了八个印文，字字清晰，笔笔到位，洒洒落落，神闲气畅。因文中"左邑"和"司马"均为合文，布局之中营造出意想不到的组合效果。

　　如印中"左邑"两字呈上下错落形态，而"邑"字又紧贴"阳"字，位置与"阳"字基本齐高，使观者错视为"阳"与"邑"同为一实体部分。对角"司马"合文紧密，也形成了与"阳"字对角呼应的又一实体。全印章法不以单字独立体作为单位，而是以块面实体来处理全局的虚实关系，这是极为别致、超前的构图手法。它提示印人在创作时，不必拘泥于单字的独立完整性，可在有限的平面空间，将印文分拆为超越个体、以新的章法组合设计，追求形式上的多样性和趣味性。

　　印中如"州"、"右"、"□"、"司"等字以敧侧取势，得奇古逸趣，并与其他各字互为依存，成势态之美。而"阳"字与"州"字的分离，和"右"字跃起产生四周的留空等，使印作茂密中有疏朗，虚实有致。全印在错落敧斜中组成了一个生动有机的整体。

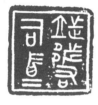

跬都右司马

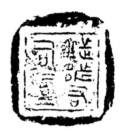

跬都右司马（封泥）

跬都右司马（附封泥）　　战国

　　战国燕铜质官玺。另有一枚"跬都右司马"为遗存无多的传世战国封泥，与此古玺原作相合，如同一古玺，因铸金范土，形成两种迥异的艺术风貌。

　　铜质原印的印文，排叠紧密、方圆相济，为疏密对比、错落有致的章法，其凿刻细劲的线条，精整方折的边栏等特征，充分展现了燕国白文官玺匀称规整、刻制精良的风范，给人以纯正古穆的艺术美感。反观由其按于封泥的印痕，则完全呈现出别样的风神。白文印成了朱文印，字形也小了。其宽厚、不规则的边沿，与斑斓、凝练的细印文形成鲜明的对比。莫可名状的封泥边栏，对强化全印的虚实起到举足轻重的作用，也使封泥印产生了立体浮雕感。原印中的白文边框线，经风化也转变为残碎斑驳的细边线，更增添了层次感。方棱出角、上下致密的白文凿刻线条，显得圆浑、残溷，布局也疏朗萧散。

　　封泥是古玺印真实的烙痕，与原作在章法、篆法上具有同一性，但因金属、泥陶的载体不同，形成的风格则大异其趣。从"跬都右司马"一印，可观赏到从金铜演化为紫泥而产生的不似之似、奇妙变异的效果。材料往往决定风格，若不特意拣出比勘，不能体会风貌殊异的正反印迹之差别。

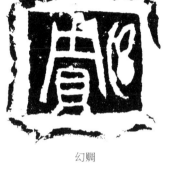

幻䂂

幻䂂　战国

　　战国齐陶玺。陶泥印玺风貌近似战国铜玺，因材质不易保存，传世品向所罕靓。该印天趣横溢，意境高古，可视为陶玺中之奇品。

　　印中，内印面左宽右窄，方棱出角，先已得奇崛之气。印文"䂂"字宽绰，占印面三分之二。左右两垂笔，一似方柄钝铁，遒劲坚韧；一如尖利钢锥，猛利峻挺。垂笔的长短不一，斜势的角度稍异，以字体的梯形造型，使"䂂"字姿态开张，犹如一金甲力士，顶天立地。其左边的大块留红，更衬托出"䂂"字的霸悍强势。"幻"字被挤压在印之右边，左弧笔蓄势待发，欲与"䂂"字相颉颃。而在篆法中，"幻"字和"䂂"字"贝"部的圆厚古拙之笔，与"䂂"字"冎"的方劲峻健的线条形成反差。"幻"字之"幺"的两个回转圆笔下虚上实，同下方由实变虚的"块面"之空白，扯平了与"䂂"字的平衡之势。印文势态个性夸张强烈，对比生动鲜明。

　　因钤抑受力不均，以及世久风土剥蚀，使陶玺四条边栏各显形态：左边内凹，右边残缺，上印边外沿光洁而内侧斑驳，下印边则呈波浪形，两个尖口状虚实互见。陶玺细边栏与内印面产生的宽厚印框，将印文衬托得更为耀眼夺目。

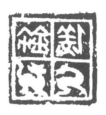

备鈢·双兽鈢

备鈢·双兽鈢　　战国

　　战国楚铜质肖形玺。肖形印肇始于西周，要早于文字玺印。前期有凤鸟、盘龙等图案。像该钮楚系印文与古兽相参，当为战国楚玺无疑。

　　肖形印多铸造，观看原作会发现，印面图形低凹处，其实是类似于一个半立体的浮雕模型，表现出物象的肌理与形态。秦玺汉印皆施于泥，抑出后将呈现一幅凸起的浮雕，动物有眼有角，形象丰满生动。肖形印既具有禳灾除祸、祈求祥瑞的含义，又是追求情趣的玩赏品。此印将私记与动物合二为一，推断以文字凭信为主，灵兽图像为附，包含了吉祥避祸的意趣。印中虽施以田字界格，反书的印文与灵兽得其所哉。如细细观之，文字与灵兽之间是各有姿态的。如"鈢"字中横、平的线条皆略微右倾，且"金"旁较"尒"旁笔画繁复，分量左轻右重，综合上述因素，"鈢"字势必向印中倾斜，变化微妙而意蕴丰富。反之"备"字上提"亻"旁，"美"旁左下角稍低，接近界格线，加上右端大块留红等等，使"备"字犹如"被拉住缰绳的奔马"，力量向后攲侧。最具趣味的是下面两头追逐嬉戏的灵兽，右面一头长颈短尾，奔跑之中仍回首相顾。另一头长两灵角，翘尾嘶吼，奋力追赶（也有人将双角看作兽吻，该兽也作回首状），姿态鲜活，栩栩如生。

　　此印上为两字，下为二兽，虽隔于四个界格中，而其势皆以"田"字格之中心为轴，成环顾纠结状。虽印之右侧有较宽之"留红"带，但不碍其势，反添突兀之趣。

　　肖形印自明清以来未受足够重视，直到现代海派大家来楚生手里，才被真正发扬光大。其创作的合家欢生肖印，古拙活泼，时附印主姓氏、生辰。追溯渊源，视此印一类以文字、灵兽相合的战国之玺为发轫之作，也应允当。

崇弘

崇弘　战国

　　战国铜质私玺。姓名私玺在传世古玺中为大宗，朱文小玺也是受到明代流派篆刻家最早关注、收藏并模仿的古印。朱文小玺多用铜材，间有银质，宽边细文，出于铸制。印文纤如毫发，犀利劲拔，字口清晰，精美绝伦，充分反映了战国时期青铜冶铸工艺的高超水准。

　　"崇弘"小玺亦然，线条灵动峻拔，舒展自如，"篆为至正，刻为大雅"，尽得秀雅劲挺之趣。该印保存较完整，铸作技艺精湛。其二字章法不以挪让参差为能事，"崇"字端庄祥和，线条间距均等，笔笔精到。上端草字头在钤拓本上略呈高低错落，而谛观原印刻面（附图），实则六根线端齐平。"弘"字"心"的双竖笔与两上翘之笔于原作中也是对称完整，不像钤红中的残断或伸缩。可见古代印匠追求的是精整完美，洁净安闲之面貌。只因年代久远，自然的锈涩剥蚀及藏家间辗转、无意磕碰等因素，使线条磨损低凹，印角残破。从艺术效果来看，造化的神工反而为该印在清雅秀润之中增添了古拙虚灵之美感。

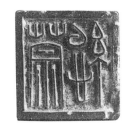

附图　崇弘（原刻印面）

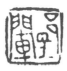

郢阘

郢阘　战国

　　战国铜质私玺。战国朱文小玺以宽边细文为多，印文印边轻重对比强烈，特征明显。而"郢"一印则另辟蹊径，全以章法取巧为胜。

　　此印中"郢"字左右结构，却竭尽上下错落为能事。右部双耳旁上提，上面篆成倒三角钻石形，紧贴印的右上角，成高峰危石之奇险姿态。下面的"マ"斜贴右印边，留出底部空地，使下沉的"至"既能嵌入其中，又保持一定距离。"至"的"土"向居高临下的双耳旁稍作敧侧，一字之中俯仰有致，顾盼有情。

　　印中"阘"字篆法方斜相谐，仅靠敧侧与局部挪让伸缩来协调。其中"门"的右半比左半略低又稍短，留出了上下端与印边之间不大的空地，与"郢"中交错呼应之状的大空相连，又与"车"部上部、左部的留白贯通，使全印气脉流畅，化板为活。"阘"字中最为神笔是"车"部，与"门"右半同样敧斜仍得平衡：一是中竖画紧抵下印边，支撑全局；二是其上横画左短右长，并与"门"右半相交牵连；而下横画左长右短，以伸缩借力，力挽危势。

　　全印四角三满一疏，篆法用笔险绝，印文之间又成互相依存的势态之美，生机无限。而印文与边框粗细相近，间距紧密，不仅线条质感浑然一体，且产生外密内疏之韵味，虚实别饶奇趣。足见此印作者出彩的想头和不凡的技能。

　　此印尚不足半寸，微处见著，注重细节，即能追求全局的完美。

公孙生易

公孙生易　　战国

　　战国铜质私玺。"公孙"为复姓。该印稚拙古雅，取圆形边栏，四字印文组合并未受到印边的过多约束，没有完全随形布局，而作多层次的章法构建，耐人咀嚼。

　　仔细观赏可见：

　　一、四字印文所组成的块面外围，除了下印边已成方形，使印作外圆内方。

　　二、四字之中"公"、"易"的"日"部篆成上平下圆形，加上"孙"字上下错落，印心产生醒目的圆状空间，又为全印增添一层方中寓圆的趣味。

　　三、各印文其他局部构成，也体现了方圆融合、错落变化之美。

　　如"孙"字"子"的上部呈纯三角形，而"糸"在三角与水滴状之间，求同存异。又"孙"字"子"上翘左笔，与对角的"生"字上横画相呼应，生动活泼。"孙"字左低右高的错综结构，与"易"字四笔依下圆边形伸缩的垂脚一起，牢牢"支撑"于印边，使全印落实安稳。

　　人谓"求新境不易，创奇境更难"。该印小中见大，布白从里向外呈现出：疏（中心之空）——密（四个印文）——疏（圆形边栏与印文间的空隙）——密（圆形边栏）的节奏跳宕变化之美，奇趣层出不穷。

公孙倚

公孙倚　战国

　　战国铜质私玺。朱白文相间印发轫于战国，盛行于汉私印，因缪篆整饬平正，印工们将朱文线条的宽度刻成与白文线条间的留红相近，白文线条的粗细则等同于朱文线条的间距，又接近朱文与印框的间隙，从而达到朱文如白文、白文似朱文的浑融相谐之感，增添审美心理状态的多重复合，增强了欣赏的趣味性。

　　"公孙倚"与"公孙之易"是为数不多的战国朱白相间小玺。"公孙倚"中，"公孙"二字取白文，"倚"字作朱文。"公孙"白文底面宽度为全印内宽的八分之三，与长方形的"倚"字宽幅接近，左右两部分在视觉上相对匀落。"公孙"与"倚"字之间的中竖栏，和三个印文与外框的间距皆相近，也近似于"倚"字笔画间留白。"倚"字的"可"和"孙"字线条的几处残损，使印作更为疏透古拙。

　　战国玺文因外形灵动多变，不如汉代缪篆形态方正，朱白相间无法完全做到朱即白、白为朱的错视效果。而其独辟的朱白相融之奇妙意趣，对后来印人颇多启迪。

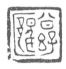

公孙鄜

公孙鄜 战国

　　战国燕铜质私玺。鸟虫篆文昉自春秋战国，盛行于秦汉两代。今天所见最早的鸟虫篆大多是吴、越、蔡等王侯的佩剑和所赐矛、戈等铭文，美化装饰效果明显。时风所尚，鸟虫篆也被追捧，铸入私玺之中。

　　战国鸟虫私玺存世无多，一般将部分线条盘绕，或施以若干鸟首作点缀装饰，形象概括，意味蕴藉。"公孙鄜"小玺铸造精良。"鄜"字中存一曲颈长嘴小鸟，眼睛溜圆，体态娴雅，气韵生动。印中纤细的线条不仅富有笔墨意态，像"公"字上部"八"的撇、捺，似一对抽象的栖鸟；"鄜"字"邑"部上端两个出头的倒三角及下端收笔，似尖嘴昂首的长尾之物，均有鸟禽简括的形象，令人思绪飘飞。

　　章法上，此印"公"字下"口"中加点，略呈扁形，与"鄜"字方正的"日"篆法相类，形态有异。"孙"字左旁的"糸"篆成两个相连的三角钻石形，与"鄜"字"邑"的上端两个倒三角作对角呼应。"孙"字"子"旁向左的曲笔与"鄜"字外框下边成相向合拢环抱状，使印文向印中心聚拢。印框左下角自然的残破，避免了与"鄜"字外框因平行产生的闷塞。朱文小玺多为铸制，线条纤细犀利，交叉处也遗留"焊接点"，于细微之中生发变化之美感。

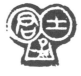

士君子

士君子　　战国

　　战国铜质成语玺。"士君子"是指有文化与德行者。此印既为身份的标志，也是当时人们作为修身洁行、鞭策自我的警语。反映了当时士人的精神思想与风尚。

　　战国私玺出于市廛坊间，多样化的几何图形和繁多的异形组合样式，是后世无法企及的。"士君子"一印，上部两圆与下一梯形组合，可谓戛戛独造。"士"字笔画简约居圆中心，不依外圆且四周极疏朗，留红醒目。"君"字篆法呈圆笔，与框边内外相融相谐。其"尹"稍偏右，左右垂笔长短不一，避免了对称可能带来的平正呆板之弊，也使左边留红与"口"上特意留出的空地相对应，字心舒畅而激活。下边"子"字如笼中小鸟，振翅呖呖，且与敧侧的"君"字作呼应状。全印三字各自为阵，却二动一静，疏密自然。此印式奇特古朴，足供雅赏。

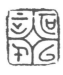

可以正氏

可以正氏　　战国

　　战国铜质成语玺。旧释"正下可私"，今学者作"可以正氏"。此印特点，一是用菱形界格，印文随形而布；二是四字笔画均简约。

　　菱形是远古符号，具有神秘的色彩，又带有装饰性，施以成语古玺恰如其分。此印菱形结构坚挺劲健。为了与扇形空间相融洽，巧从机发，特将印文"可"、"氏"反书，使四字均有弧形笔画顺应菱形界格，得到整体的完美组合。界格也使印文得团聚之势。该印印文笔画简易，线条圆转遒劲，笔道间距宽透，气韵清闲。印边四周自然泐损，使印作更为疏朗空灵，也巧妙地避免了"可"、"正"二字上端横画与上印框可能平行刻板的局面。如今"可"、"正"横向四画，而笔画更为稀疏的"以"、"氏"两字加下部印边也为四画，印文分量均衡，平中寓巧，与对称形的菱形界格呈现出雅静之美。

　　简约之美寓含着清朗洁净，气闲神定，笔略而味厚，它要求创作者与欣赏者皆具备一定的美学感悟和艺术积累。

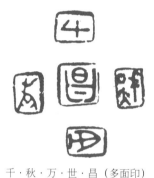

千·秋·万·世·昌（多面印）

千·秋·万·世·昌（多面印）　　战国

　　战国铜质吉语玺多为礼制、修身、祈福、求财的箴言等，从一个侧面反映了战国时代人们的思想意识与精神状态。

　　此印为五字多面印，即将字分别刻在一方印的五个面上。"昌"字刻于正印面，"千秋万世"分别环刻于四个侧面，连起来释读为祈求久远昌盛的吉语。此印中"昌"字为左右对称结构，易平正呆板，印工将其偏右不居中，留出左端空隙，已去均势得奇趣；下部"曰"外围线条左细右粗，为求印面整体平衡特将印的左边与上边加宽厚；右印边细残，也打破了"昌"字紧靠印边的逼仄感；"曰"的左上角与下边中部线条的自然残破，既避免了与下印边平行闷塞，也使"曰"内部空疏与外界贯气，块面通而字活。从"昌"字层次多重的变化，印工率真巧思的作风可见一斑。其他四字，"千"字简约疏朗，"秋"字左右结构分离并上下错落，"万"、"世"二字以欹侧粘边，朴拙灵动。篆刻艺术中的边栏不同于书画，在有无之间，印文与边栏都是有形的线条，都是创作中不可忽视的部分。

　　此印有鼻钮，或可佩于身上。吉语玺作为吉祥祈祉的饰物，虽无太多的实用价值，却对后世吉语闲章的创作有启迪作用。

泰上寝左田

泰上寝左田　　秦

　　秦兼天下，"罢其不与秦文合者"，确定小篆为标准文字，传世泰山刻石、权量、诏版、陶文、瓦书等皆为代表。秦代"建皇帝之号，立百官之职"，确定了严格规范的官印等级制度，废除了诸多不规则印式。玺印施以边栏、界格，虽于战国古玺中屡见不鲜，而将"田"字格方形、"日"字格半通长方形作为固定的官印印式，则肇始于秦代。秦书八体中有"摹印篆"，即"缪篆"，入印文字依小篆笔画结构而趋于平正规范，屈曲填满，以适应方形印式所需。

　　"泰上寝左田"系秦代铜质官印。为太上皇寝园掌田之官员佩印，施以"田"字印格。全印小篆，篆法圆转，疏密自然，灵动多姿，而印文又以对角交叉法释读，时代特征鲜明。印文中"泰"字"氺"的上、左、右各处较空疏，"寝"字左右结构拉开留红，"上"字曲回转叠等，各居一方格但呼应成趣。最具巧思者，将"左田"二字置于一方格中，也列左右而中间留红，与"寝"字相对应。

　　秦官印"田"字格，遇五字印文并格，这种"合文"，是将笔画较简的印文相并，既不僭越"田"字格的规定，又出人意表，寓新奇于情理之中。该印也避免了"田"字独占一格，且方正篆体与界格平行可能形成的呆板感。二字并格这一手法，为近代吴昌硕等继承发扬，其"泰山残石楼"、"一月安东令"等佳作，上下合文，参差错落，浑朴高古，充满智性。

左礜桃支

左礜桃支　*秦*

秦代铜质官印。该印原为晚清吴门两罍轩吴云珍藏，认为"制作奇古，绎其字义又似是官印"，曾借予陈介祺准备入编《十钟山房印举》，长期以来对印文官制不甚明了。此品现藏天津博物馆。铜质蛇钮，蛇之造型简练生动，中部隆起作为穿眼，动态毕现又与实用契合。20世纪90年代西安北郊相家巷新出大宗秦代封泥，也存有带田字格"左礜桃支"（附图）数枚，印文风格相类，故可定此为秦印无疑。

附图 左礜桃支（封泥）

此印施田字格，"左"字为五笔横画，"礜"字则有八画，章法界格划分以此二字为依据，上窄下高，富有明显的对比意趣。全印印文线条较粗阔，而"左"字左上角留红，与"礜"字右下"又"旁垂脚缩短的疏空，使二字满而不塞，实中透气。"支"字笔画最少，上横画作弧形并将两线端下弯，打破了原来上部左右较规整的留红，变化多端。另"桃"字"兆"旁的斜笔，与"礜"字两个"又"旁对角遥相呼应，"支"字下部大块红底尤为引人注目。全印平正中寓灵动，线条古朴苍茫，左下印边因锈蚀粘连，印框缺损，更使"支"字留红气息贯通。

若将同文封泥一例与之相比照，封泥田字界格均落平分，"左"、"支"疏而"礜"、"桃"密，对角相应，规正工致，淡定自然，别饶意趣。彼时官印制作之严谨也可见一斑。

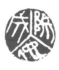

阳成佗

阳成佗　秦

　　秦代私印印式多样，风格和镌刻手段极具变化。如三字圆形私印，界格以圆心作放射状，将印面划分成不等分的扇形，独特别致。

　　"阳成佗"印文线条凿刻率意，与秦代诏版、权量书法风格相近，布局依形敧斜，粗看似随意，细谛印文伸展自然，并不刻意作屈曲填满，构思灵活，线条方圆相融。如"阳"（陽）字"昜"下三弧笔，向右下舒展，中间一笔稍短，笔势走向又与左右两笔微异，线条既力避雷同，也使留红贯通，并与"成佗"二字空处相呼应。"成"字向右倾侧，如战马长啸，腾空而起。"佗"字则向左倾斜，似"仙人醉归，酣然高卧"。三字印文形成一股顺时针旋转的动势，而"人"字形界格于动感之中起了平衡作用，全印因形变体，动中寓静。

　　此类三字圆形带界格的印式，与敧侧率意的秦系文字之配合已达到"天人合一"的境界。若换成秦代以后较为规整或流美的篆字体系来创作，效果可能不尽如人意。明清以来印人借鉴此式者尚不多见，今人若参考变化，当有所作为。

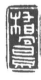

桥景

桥景　秦

秦代铜质半通私印，中部多有不加界线者，"桥景"可称代表作。

该印的章法采用了强烈对比手法，且线条敧斜，错综有姿。如"景"字多横画，刻凿时略呈左高右低，但全字尚平稳，线条圆润细劲，属于静态。"桥"字的木字旁整体上缩，"凵"、"冂"两部分又上下分离，留出红地；"乔"的"彐"敧侧，"冋"伸向木字旁下方等；三部分大小变化，叠架错落，若搭积木，重心转换，险而不坠。如细察，会发现"景"字最下"小"已被挤压为大小、形态各异的三个点画，与"景"字上部诸多横画形成对比。

该印并不完全长方规整，上部边框左低右高，顺应了"桥"字向左敧斜的态势，与"景"字略向右倾斜形成姿势上的对比。二字的动静差异突出，以静衬动，有奇妙的视觉效果。边栏右部与左下角的残破使印作虚实而富有变化。字与字之间以不同构形作比较，一字之中的笔画也有简繁的相互衬托，层次极为丰富多彩。

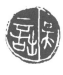

吴讪

吴讪　秦

　　秦代私印刻制虽不及官印规整，但印文体势自然灵活，变幻莫测，凿刻线条质朴柔劲，率意为之，印作多在不经意中见奇趣，充分体现出民间草根智慧。"吴讪"一印圆形带边框及竖栏，据印文笔画多寡，中竖栏只将三分之一的印面留给"吴"字。该字稍作右倾，小篆笔意浓厚，稚拙可爱。"讪"字极其夸张的言字旁，向右敧侧，似挤压"出"，而"出"既要与"言"相角力，又要抵抗中竖倾斜，左右搏击抗争，其顽强"破土欲出"的姿态，令人瞩目。"吴"字居全印圆形中心横线，上下疏空，而"讪"字左右结构参差跌宕，重心下垂，留出上空，极别致。全印线条圆润中略参方折，充分体现秦印篆圆活敧斜的笔意，及凿制的自然率意。

　　圆形玺印创作要随形布势，并得趣味，非高手不能为之。"吴讪"一印圆形并不规则，印边也虚实相映，民间印匠赋予了印文以生命的活泼姿态，真天然之妙造。

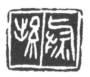

绌尉

绌尉　秦

　　秦代官私印中有一类扁形加竖栏的印式，源出战国古玺"大麿"、"仓事"等，印式别致，变半通印原有的上下构成为左右关系，长形空间也极适用于敧侧修长的秦篆体，字形也将显得更为舒展。

　　此印上宽下窄，竖栏向右倾侧，形成两个正反梯形块状，"逼迫"印文在非平均对称分割形态下作相适应的变化。"绌"字绞丝旁依竖栏敧斜，而"出"则端正，使"绌"字奇正相生。"尉"字的"尸"向左下倾压，"火"、"寸"则"奋力抗衡"，二字有意造成险情，又一一化解，增强了观赏性和趣味性。另"尉"字下面留有三角红底，与右上角及"绌"字左下的不规则留空，形态各异，相互顾盼，自然多姿。此印为凿刻，线条凝结，以生寓熟，笔短意长，多可玩味。

　　印文为正书反凿，似有悖常理，细观印面刀痕技法娴熟，生手又不可能为之。其印文虽为诏版一路的秦系风貌，"绌"字绞丝旁也存明显隶化痕迹，但章法布白留红之技巧又可从战国古玺中觅得，当为秦印中之奇品。此类扁形加竖栏的传统印式，至近代赵之谦又得以充分发展，其参《开母庙石阙》铭文创作有"遂生"等精品，线条古拙浑厚，气息高古，令人心折，只可惜古调今人已多不弹。

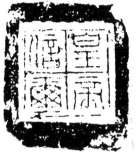

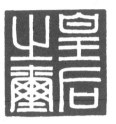

皇帝信玺（封泥）　　　　　　　　皇后之玺

皇帝信玺（封泥）　皇后之玺　汉

　　汉代帝后印。汉代皇帝用印，仅见此封泥，晚清出土后即为陈介祺收藏，并著录于《封泥考略》一书。后流入日本，今存东京国立博物馆。此是汉代皇帝六方玺中唯一留存的遗蜕，也是至今秦汉封泥印痕中弥足珍贵的极品。

　　从"皇帝信玺"封泥的印痕看，印面作田字框，为西汉初年之作。结体庄重，章法严谨，又不失秦小篆圆转体势。"皇"字上面"白"相对收紧，行笔尚圆，下面"王"部拉开，显舒放之态。"帝"字取势端稳，底部左右两笔方中带圆，"信"字笔势婉丽流畅，而"玺"字体态雍容，虽中部多有交叉笔画，结构繁密，施篆却依然从容不迫，宽绰有余，尽显皇家印章庄重典雅的庙堂之气。

　　封泥是印章钤于紫泥而成，白文印在封泥上则成朱文，此也出于实用，易于辨识。四沿不等的宽边是印钤于封泥时四边溢出的紫泥，封泥的墨拓显现多呈宽边细文的形态。此"皇帝信玺"印中，印边厚实，多处线条斑驳，却整体不失流畅。由于钤于封泥时的深浅不匀和墨拓时的轻重因素，故造成此印的线条多有自然虚实变化，虚和纯朴。

　　"皇后之玺"玉印，当为西汉之制，1968年出土于陕西咸阳韩家湾。此玉印结体端雅，线条平稳流畅，其中"皇"与"玺"字的篆法与"皇帝信玺"中的篆法如出一辙。"后"字与"之"字篆法落落大方，自然的简笔形成了对角呼应。与此同时，"皇"字"白"左右向上的竖笔与"玺"字的两个向下垂笔都略向两外侧弯曲，颇有小篆笔势的起收笔，同时也形成了对等的笔形呼应，体势温文尔雅，行笔工丽稳健。

　　从"皇帝信玺"封泥拓出的线条效果可窥见此印用刀的挺拔干净，流畅雅洁，如将两印放置一起比较，可以清晰看到，尽管文字有所不同，但在篆文风格和线条特征上极为相似，呈现出皇家用印特有的气质和水准。

　　从两种不同表现形态的比较中，可以看到作为封泥的"皇帝信玺"，其多表达了线条的虚实变化、斑斓古意，而作为玉质实物印章的"皇后之玺"印，其多表现了洁净线条的原汁原味。不同的材质，必然呈现出别样的意蕴。

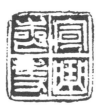

宣曲丧事

宣曲丧事　　汉

　　汉代铜质官印。这方汉初印章沿用的是秦印形制，就是在印中施加界格，正方印加"田"字框，半通印添"日"字格，所不同的是文字形态开始趋于方正。

　　由于加了田字格，整体的篆法结构显得很紧凑，四字处于一个封闭的空间中，虽然每个字的独立性增强了，但每个字都有一定的空间形态相伴左右，使得处于界格之内的文字避免了迫塞的现象。

　　具体来看，"宣"字上端横画的下移所留出的空间，与"丧"字顶端的留红之间形成了空白对应。同样是"宣"字，其底部的留红形态也与"事"字的底部构成了呼应。而"丧"字结构的下沉所引发"凵"的空间与"曲"字"凹"部下的红点块面同样赋予了贯气的目的。这些疏密符合局部的空间变化服从于整体字形格局的要求，全印章法满而不塞，气息流畅。

　　"事"字上部的漫漶，虽属自然，却打破了与"丧"相似笔形的雷同，也增添了古意。

　　此印的刀法有两个特征，一是在笔道中增加了锋芒的感觉，如"丧"字的上部笔画，及"事"字下方的起笔处，多有一个细微的收锋动作，藏峻峭于平实之中。二是在刻画中的随意感，如"曲"字的左右竖笔均向上冲出头，"丧"字两个"口"一大一小，笔致并不十分匀落，"事"字中间的"口"部右侧没有封口，拙中生姿。这些暗藏一点诡谲的刻法，反映了汉初由秦风转为汉风的转型期印章制作的特征——总体格局比较平正。

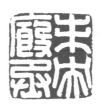

未央厩丞

未央厩丞　汉

　　汉代铜质官印。古人多以"印宗秦汉"为训。印章发展到汉代，形制逐渐趋于规范化，故历来被印家誉为习印的典范，并成为后人学习篆刻艺术的不二法门。

　　这是一方典型汉印形制的印章，章法上四字各占一席，平整取势，每字作逼边处理，结构饱满，整个构图呈三密一疏的格局。

　　全印字形宽博大方，结体方中带圆，施篆平实无华。"未"字的三个横笔全作放宽笔势，间架协调，末笔作弧笔处理，与"央"字的"大"和"丞"字左右的"屮屮"圆转体势构成呼应。而"央"字的左右两个竖笔作外撑姿态，也与"厩"字的厂字头略有弧形的竖笔形成了笔势上的顾盼，姿态生动。同时"央"字垂笔略作收势，留出空间，由"大"部的左右笔顺势插入，使字态更加宽博，结构开张。

　　印中"未"、"央"分别是横笔多和竖笔多，所以在处理篆法时，有意参入圆笔，顿生动静对比之趣，静穆的气息中蕴涵着几分活脱，变化的意图非常明确。如果将此改为笔画多平直的构图，则显然空间形态过于僵直，平稳有余，生动不足（附图）。

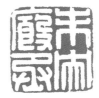

附图　未央厩丞
（改稿）

　　此印的笔画刻得很饱满，每根线条都厚实健朗，无丝毫懈怠之处。因铸制而成，笔画中没有明显的刀痕，而以线条边缘的光洁度来表达其端严的质感，呈现了汉印的平正之美。

　　真正于汉印中读出心得，悟出精髓，线条质感是一个方面，而古人施篆的本领，也是非常重要的环节。

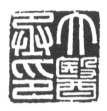

大医丞印

大医丞印　　汉

汉代铜质官印。东汉时期，大医又称太医。此印有几个特点：

其一，章法为一圆三方的格局。"大"字原本可以平直出之，然作者不一味求方，而作圆弧结构，势足力畅，线条具有很强的弹性。在多方形结构的汉篆中，如此出招，令人叫绝。这一颇见力度的弧笔改变了此印可能产生的平庸格局。

其二，少笔字不收缩，多笔字不扩张，占地相等，而妙在辩证处置。"医"字结构繁密，笔画自然收紧，并作减细处理，以细线条的密度与另三字相对疏朗的粗线条形成对比，正是其不凡处。

其三，方与圆的结合，堪称完美。"大"、"印"两个字同时有方与圆两个部分结构组成，"大"字上部笔势取圆，中间两直笔见方，而"印"字上部爪字头圆笔成之，下方"巳"取方形，构成了相对应的方圆呼应。笔势也作相应的承接，圆转的笔势以方笔作起收，柔中带刚。

其四，线条以方折为主，沉着畅达，笔画的转弯处无丝毫变形，力感内含，净爽利落。另有细节值得关注，"丞"字的下部横画两头少了向上翘的篆法笔势，"印"字的收笔处也没有向下拐折的笔意，反映了东汉印章在篆法的处理上比西汉更加便捷与大度。

总之，此印的经典之处，是善于运用篆法结构的合理因素，大胆地制造方圆粗细的对比关系，强烈而生动。

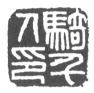

骑千人印

骑千人印　汉

　　汉代铜质官印。在以整饬为主流风格的汉印中，这方"骑千人印"刻得轻松自如，别具一格，完全没有那种庄重静穆的感觉。然而，透过表面的轻松，依然可以看到古人在制作时的刻意经营，才使此印非同一般。

　　此印打破了汉篆结构的方正形态，四字结体不以正为平，意在制造动感，整个章法是左右作斜梯形对称，即"骑"字大"千"字小，呈倒梯形，而左侧"人"字小"印"字大，又成正梯形，消除了构图的不稳定因素。

　　一是"骑"字的马字旁向左作前迎之态，下部的第一笔作收缩处理，五笔直画从左到右呈放射状，增强了"马"字的视觉冲击。由此，形成了右上角的圆形构图，以对应"印"字的方形结构，形成方圆互补的格局。

　　二是突出了平整构图中的斜笔动态。印中"人"字用竖笔作收窄处理，以及"千"字中间两个斜笔，均起到了强化这两个字的动态效果，不仅二字的笔画、体态得到呼应，并对应了两者的疏空之地。由于斜笔的作用，马字旁的前迎与"人"字结构的后仰，使两字顾盼生姿。

　　三是"印"字相对静止，但其爪字头的斜弧笔，以及第三笔横画微作向上拉起，看似极为正常的篆法笔势，似在"暗送秋波"，有着明显的"意会"其他三字笔势的作用。

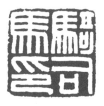

骑司马印

骑司马印　　汉

　　汉代铜质官印。"骑司马印"是一方结构貌似平整的汉印。带"司"字的印章在汉印中很多，如"大司农丞"、"殿中司马"、"别部司马"等。"司"字结构相对比较简单，形态难以变化，刻法不外乎这几种，如将"司"字的口部左移（附图一），或放大其结构（附图二），或作自然的状态（附图三）。然而篆法的调度，自有其高下、文野、优劣的分别。此印有意将"司"字的"口"部做收窄处理，并置于整个字的中间，凸显左右的空间，上面两个长横与下面短画有了节奏的变化，在平整的章法中显得异常醒目。"凵"部的收缩，使"司"字的形态呈上宽下窄的态势，两块红底反而加重了下部的分量，对其结构的稳定有着支撑作用。同时刀痕留下的方折笔道，也力挺了这部分结构呈峻拔之态。

　　此印的章法其实并不等分，右部略大于左侧，全因多笔画的"骑"字而起，而占地面积相同、笔画少的"司"字明显大于"印"字，且"司"字的上宽下窄毕竟会产生些许欠稳定感。故而印工有意地将"印"字之"巴"向右侧拉宽，起到了铺垫的作用，这细微的一笔，也可见古人匠心之所在。

附图一　大司农丞

附图二　殿中司马

附图三　别部司马

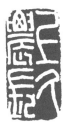

上久农长

上久农长　　汉

　　汉代铜质官印。半通印是汉代官印制度的一种形式，通常见之于两个字，作上下安排。

　　此印为四字，右作疏，左作密，若处理不妥，会产生左右分割的局面。现在之所以疏密差异甚大而能呼应抱团，一是"上久"两字的朱白安置稳妥；二是左右两行不论字有繁简，但柔美的笔势加强了相互的融合；三是四字破掉横平竖直的界限，如上下字之间消除了明确的分割线，左右字之间，如"农"字右边中画作斜笔，和"长"字右侧明确的弧笔，也都产生了文字间的牵拉作用。

　　此印字形偏长，在结构上多有小篆体势，在用刀上比较顺畅，收刀时笔画似方似圆。在刻横笔时有向上提拉的动作，线条略呈弧形，四字皆处于绵密婉畅的笔意中，所以整方印显得流美平和。

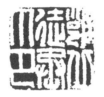

雕丘徒丞印

雕丘徒丞印　　汉

　　汉代铜质官印。此"雕丘徒丞印"印章法上分三行，每行两字，"印"字单独成行。作者巧妙地运用了其结构组合的上下关系，作等分处理，五字作六字印式排列，有视觉上的错落，富有想象力。这是新莽时期印章的特点之一。

　　全印趣味宽和，构图自然匀落，在章法上，"丘"字与左下"巴"字作疏的呼应，而"丘"字又与其对角的爪字头呈疏的对称。

　　在字法上，首先多处理成外拓形态。其中"徒"字的双人旁起笔作向外的弧形状，"止"的右侧竖画也有细微的相同笔形。"丘"字右左垂笔向外舒展，体势端正。"丞"字左右两个对称的"屮屮"形结构作方中带圆，笔意明显。由于字形的外轮廓多呈环抱形态，字与字之间几乎没有明显的界格，更显得结构紧凑。其次，笔势保持中锋用笔，篆法体势坦然，线条流畅而丰润，方圆交错，表现了新莽时期篆法的高度圆熟，无过多刻意之迹。此印刀法圆畅，虽是铸印，仍能清晰地看到用刀的自然流走，落刀似信手拈来，而落落大方。

　　值得注意的是，边框的风化残损，使得原来方形的印章略呈圆意，也和文字的圆势不期而然地产生了协调。残损也直接导致贴近边线的笔画受到侵蚀，如"印"字左侧竖笔，"雕"字"隹"部的残损，都起到了调节边框虚实的作用，也使整体章法更有团聚感。后世一些大印家，正是从中窥出机巧，"外师造化，中得心源"而风貌自成的。

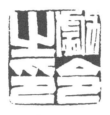

勷令之印

勷令之印　　汉

　　汉代铜质官印。此印的特点是结篆雄浑，不加雕饰，凿刻硬朗。

　　此印气势开阔，与西汉印章端稳的风格相比有明显的区别，字形更见方折，笔画转折处方多而圆少，所以整个字形显得硬朗。章法上有意放粗了"令之印"三字的笔画，以加强印面的分量，对应多笔细画的"勷"字，使之产生强烈的对比效果。

　　凿刻很见锋芒，笔道两侧光洁，少有刀痕勒过的毛口，线条显得刚健又不失浑厚。另一方面凿刻精准，从笔画之间的距离看，明显是刀刃紧贴线段边沿凿刻，尤其是"印"与"令"两字，空间仅存一丝线形，而以"印"之爪字头最明显，似有刀刃逼杀线条之迹，绝不拖泥带水。"勷"字的刻法，作者并不介意其结构的繁密而小心走刀，依然是用刀不软，斩钉截铁，猛利的凿刻使该字生成了多处并笔，如左上角虎字头和下方"豕"，以及"力"的收笔处等。这些并笔处形成的大小块面，使得"勷"字增强了整体感，也使得疏处更见醒目，对比强烈而生动。

　　还可注意一个细节，"勷"字"力"的三竖完全可以作直笔，却施以斜笔，活跃了全印刚直构图的宽松气氛。所以此印凿刻过程看似是一种表面的直率，却不无巧思，在歪斜中求平正。

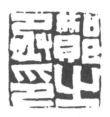

酂丞之印

酂丞之印　　汉

　　汉代铜质官印。此印整体构图以奇崛为主，在大结构相对稳定的前提下，追求字态的拙重气息。首先以大小不等的字形特征构成章法的奇崛之态。"酂"与"印"字外形均为上小下大，而"之"与"丞"字则是上大下小的体势。这种字法格局在造成斜角呼应的同时，使得整体章法结构在错位交织中，得到势的平衡与力的聚集。

　　此印用刀很具爆发性，顿挫铿锵，不加雕饰，不完全追求线条的平直，线段直中见曲，曲中复直，曲直互变，起伏的节律随刀法的摆动幅度有所变化，凿刻淋漓，节奏明快。"酂"字的左侧、"丞"字的下半部，以及"印"字的"卩"笔画尤为明显。这种直接凿刻以两刀来完成一根线条，故线条边缘大多依然光挺，只不过凿刻时的率意，使笔画产生曲变，或在直笔与斜笔的接笔处，形成了笔画的不平或不直，少了苍茫感，多了古拙味。在线条方劲刚折之中，起笔或收笔之处，有明显向外扩展的笔致，这使得原本方折的笔形更见劲霸，气格崛强。

　　在结体非匀整的状态中，可见到几处平整而厚重的笔致，意在结构跌宕的前提下，保持整体章法的平衡，如在"印"的爪字头、"丞"字上部结构和"之"的底部横画等处，作平直的笔画，对整体字法的激荡有适度的调节作用。

　　东汉时期的印章多表现为雄强犷峻、气势开阔的格局，这方"酂丞之印"无疑属于其中的佼佼者。这种似乎是漫不经心的游戏，不皱眉头、不讲技法的创作，更体现出至高的技法。

执法直二十二

执法直二十二　　汉

　　汉代铜质官印。这方"执法直二十二"印是经过深思熟虑的作品。

　　从该印可明显感受到古人刻印有很强烈的空间意识。章法上六字作三排，前三字是繁笔，后三字为简笔，结构上繁简的落差之大，为印工出了一道难题。

　　印中的关键点是两个"二"字的安排，一般情况下，越是结构简单，越难处理。在此，作者大胆作了平行安排，这是经过优选的处理形式。在疏密关系上，疏对疏、密对密是一种对称，疏对密也是一种对称，不过是一种更具高难度的对称，是一种深谙"计白当黑"辩证关系的对称。此印以前三字之密，对后三字之疏，妙在中行黑白关系的过渡性，从而获得了以疏对密之对称的成立。

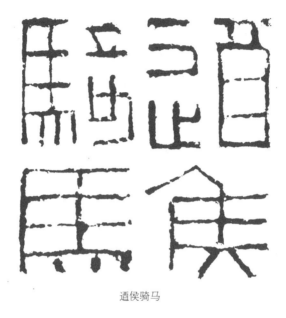

遒侯骑马

遒侯骑马　　汉

　　汉代铜质烙马印。古时灼于马匹的表皮上，作为识别的永久性标志。为景帝时所铸。遒侯，景帝中元三年（前147）所封功臣侯。汉印中朱文印并不多，无边朱文更是稀少，而烙马印形大，有许多是无边栏的，这也成为汉印中的一种独特风格。

　　此印特点之一，出于实用的目的，在结体上多比较开张，取势向四周扩张，笔画之间的空间较大，有利于灼烙时字形的清晰辨认，不仅每个字很独立，而且偏旁之间也相对独立。如"遒"字的"酉"和走字底上下结体之间；"骑"字的马字旁与"奇"之间，结构拉得很开，章法空灵。特点之二，结篆以汉篆为主，适度参入了汉隶笔法，平中见奇。如"侯"字作简笔处理，上端的斜笔和下方的撇捺脚，有汉隶痕迹，姿态憨厚。尤其是上端一笔的斜出，有效地弥补了中间的过空，重要的是激活了全印平整的构图，可谓神来之笔。颇有意思的是"马"字下部的中间两笔点画，隶意明显，丰富了全印字法的形态，而四笔横画之间的空间距离与下部四点之间的间隔基本成等距，疏朗憨厚。特点之三是动静结合完好。"侯"字富有动态的结构，与"骑"字的马字旁外框不规整及"奇"的转曲笔势，构成了动态呼应。上斜角的"遒"字拙朴以俟，而"遒"、"马"二字基本上是横平竖直的结体，与"侯"、"骑"二字自然形成了对角的动静互见的关系。此印为铸印，或是粗线条的浑穆，或是细线条的虚隐，都显得凝重苍茫，为汉朱文印中难得的佳作。

襄里

襄里　汉

汉代铜质官印。形制明显小于一般官印，可能与官职大小有关，在风格上与浑然大气的印风截然相反，刻得放松又别具情调。

汉印的章法大致有平正布局或以斜势取法两种，此印属后者。章法上两字安排比较自由，"襄"字结构繁琐，于印面位置占多；"里"字简单，作松疏处理，整个构图是一个右密左疏的状态。此外，该印最大的看点则是对结体作变形及斜势处理，以相对轻快自由的结体特征，增加印面的灵动。

"襄"字字形有弃静为动的意图，左右结构均以斜笔对应，有手舞足蹈之趣。其中段向里收紧，而下部略放出，"入"的弧笔与"化"的流畅圆转的笔致相呼应，构成了生动而富有笔意的篆法，与东汉一般印章方笔硬朗的做法判若两人。印中斜笔的穿插，形成篆法的错落，也是此印奇特美妙的一个重要原因。如"襄"字中间的竖画有意穿插到右侧"入"的下方，意在打破左右结构的对称性；同样"里"字的右竖在"襄"字右倾的作用下略有倾斜，且中笔将"田"框划分为左大右小，四块红也都有了变化，从而强化了与"襄"字的呼应。

此印给我们的启迪是，笔笔变，字字变，变而化之，化而一之，是印章创作中摆脱陈式的妙方。

汉保塞乌桓率众长

汉保塞乌桓率众长　　汉

　　汉代铜质官印。为多字印。此类印常出现在汉王朝颁给少数民族首领的官印中，文字多少按所颁官位名称的长短而定，没有固定的字数。乌桓是中国古代东胡族的一支，汉初东胡族被匈奴击破，其余部退居乌桓山，因以为名，后称臣于汉。

　　在崇尚端严稳重为主的汉印中，多字印章法同样遵循这一布白原则。此印八字作三三二式排列，章法基本维系平正的格局，无刻意制造疏密或作清晰的等距分割，因篆制宜，通过结构的繁简调节或略有粗细的线条变化，来营造章法的均衡。

　　多字印的章法既要讲究平整布局，又不能死板机械地处置，以免了无生气，这是此类印式的最大难点，而处理得好，同样又是全印最出彩的地方。古人于此之巧变或善变无不体现出智慧。譬如此印中"乌"字取简写，下部收短，简练而老到的刻法增添了字法的生动效果，在变化篆法中求得整体结构的均衡；"率"字下端有意收缩，让位于中间的左右四笔，与上方"十"形成有趣的对等态势，结构匀称安逸。线条上以方折笔画为主，横平竖直的结构中参以圆笔或弧笔，不断调整笔画形态和结篆方式。如"乌"字左下的弯笔、"率"字左右四笔以及"长"字的"乀"等，笔意清晰自然，破其平板，又似顺手拈来，骨力通达的笔致中赋予"柔"情，刚不见枯槁之状，柔不见无力之态，得之于刚柔相济。三行字行气流动，有势有脉，不呆板，与篆法、凿法也是三美合一的。

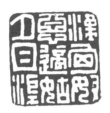

汉匈奴恶适姑夕且渠

汉匈奴恶适姑夕且渠　　汉

　　汉代铜质官印。这方铜质九字印刻得温和，气息天真烂漫，也是一方值得玩味的佳构。

　　一是虽每字皆占九分之一的界格，但依字作形，神采奕奕，不划一，不拘泥。

　　二是章法作纵横三行安排，纵横之间距被貌似稚拙而生动的字形所淡化，"汉"、"奴"、"渠"字的左右结构稍作分离，以分解整个章法的空间，结构内紧外松，呈现疏密自然的形态。

　　三是漫不经意地施篆，蕴藏着多重的艺术元素和情趣，"奴"、"姑"字的两个女字旁的收放对比，"适"字顶端的横画错开于"恶"字的心部，"汉"字的下端与"渠"字"木"的收笔做法简约，并相呼应，"且"字中间的两笔均不与左右竖笔相接，有意似无意，颇得几分空灵，又有几分机趣，全印的字法在错落中弥漫天真与散淡。

　　四是线条不露圭角，颇见纯度与厚度，这种似正非正、似奇非奇的凿法，凿出的线条在钤于平面的纸楮上呈现了浮雕般的质感。

　　此印既避免了多字印只是"排排队"般索然无味的安排，又制造了一种别样的"童趣"，令人遐想。当然，如果没有高超的技法作支撑，"童趣"也会变得无趣。

轪侯家丞（封泥）

轪侯家丞（封泥）　　汉

汉代封泥。20世纪70年代出土于长沙马王堆一号汉墓。据《后汉书·百官志》记，家丞为列侯的管家。

封泥作为当时实用印章抑于泥块的真实印迹，尽管其表现形态改变了，但透过封泥印，还是能够再现原印的风貌。此封泥章法上四字略向右上角翘起，呈右高左低，加上泥边的虚实、粗细不等，整体构图朴实无华。字法圆润，线条丰厚又不失劲道，转折处以方带圆。右侧文字逼边，其中"侯"字的"矢"外移，与倾斜的边栏相连，笔画呈斑驳之形，里侧挪让，留有空间，疏密自然，印中有多处断笔，无伤结构之匀整，却有朦胧之韵味。"家"字"豕"的右竖清晰地传递了篆法的笔意，且作笔势上的照应。泥边的左侧与下方以斑斓的形态增添虚意，右下角的自然错开，使泥边的形态变异，虚而不板，由此产生的留白块面与左上角的留白呈对应。

封泥的艺术可归结两个方面，一是作为官方郑重颁发的印章，其制作的艺术性往往要高于其他用于殉葬而制作的印章；二是钤印方式所产生的特殊效果，使之产生了以虚和朴茂为主的自然美。近人吴昌硕则是将封泥妙谛发挥到极致的高人。

婕仔妾娟

婕仔妾娟　　汉

　　汉代玉质官印。初传为汉代赵飞燕之物，后经考证非其所用。此印质地为羊脂白玉，晶莹剔透，非寻常白玉可媲美。加上幸获此印之清代著名诗人龚自珍，好古而不识鸟虫篆文，望文生义，将"娟"字释成"赵"字，视为西汉初婕仔（婕妤）即佳丽赵飞燕之印，并要筑"宝燕阁"蓄藏此印，学人痴古之笃，可见一斑。"妾"为古代妇女自称，"娟"为印主之名。

　　一是篆法纹饰之精。此印采用了《六书》中的殳篆书体，即鸟虫书。"娟"字的"肖"为鸟头虫身，左右鸟形作对称呼应，下部作侧身回首之态。"仔"字的单人旁取鸟形纹饰，中段增其繁华，结构灵秀匀落。一印四字，视笔画之繁简加以屈曲盘绕，婉畅的篆法如闲云出岫，悠然自得。

　　二是凿刻之精。此印的线条丝丝入扣，细劲而不弱，"婕"字的右上角的细微屈曲之处，以及"仔"字的单人旁的多个短小弧曲线条等，也琢得非常从容自由，细而有韵，隽秀流美。玉印的创作，细难于粗，圆难于方，折难于直，此印知难行难，可谓笔笔精到。

　　三是章法之精。此印呈三密一疏构图，"娟"字减少盘曲，以增加章法的空间感，与另三字的细密盘曲产生对比，体现了鸟虫花饰的精妍，具有很强的可看性。

　　此印为晚清著名金石家陈介祺珍藏，据传羡此"飞燕"印者每钤一印蜕，纹银三两，足见其身价之不菲。

魏嫽

魏嫽　汉

　　汉代玉质私印。在以铜印为主要印材的汉印中，玉印的数量不足百分之一，非常珍贵。玉印的材质决定了其刻制手段有别于其他印材，在古代它是采用金铜砂琢成，或是偶用钻石刀硬刻而成，有独特的艺术禀性。这方"魏嫽"印的显著特点是匀落与均衡。

　　此印的篆法特点是，结体收放自如，笔画起承转合以舒展为能事。"魏"字左右两侧的垂脚，"嫽"字女字旁的篆法形态，修美姣好，尽显放逸之态。而"魏"字的"山"巧妙地嵌入该字下方的中间，更显匀落。两字的竖笔各为六笔，具有对称性，显然是有意为之。"魏"字的"女"第二笔竖画完全可以如"嫽"字女字旁一样拉长，作者却作了收缩处理，这样"女"的三笔竖画变成了两笔，中间的空位让"山"部嵌入，篆法体势极为舒适，可见古人施篆之匠心。玉印处理，其细部往往较铜印更见精到，如"嫽"之"火"中间两笔分叉，左右两竖作上方下尖处理，与分叉线条一样匀落，更现字体的娟秀。

　　此玉印线条多以遒丽见长，刻法为砣制，笔画深浅均匀，线条流美，干净利落，起讫处用方，而篆势尚圆，方圆相参，故清刚与婉约兼得，温文尔雅，的是佳构。

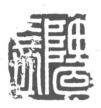

隗长

隗长　汉

　　汉代玉质私印。此印堪称玉印中的上乘之作，其特点在于平正方直的章法中蕴涵着结构的多变。

　　此印的章法落落大方，结构匀称，又不乏巧思，如"隗"字篆法左右结构的互相嵌合，颇具意趣。"隗"字左耳旁上段的三个口形有意作收缩，并将其第一、三、五笔横画对应右侧"鬼"字"田"的三笔横画，整个上部结构与"田"齐平，并为"儿"部的结构嵌入左耳旁的下方留下足够的空间。"厶"在"隗"字中并不占主导笔画的结构，却被做了极度夸张的变形处理，胆识之大，非常人所为，即在今天看来也不失为有现代意识的构图，极具视觉冲击力和张力。镶嵌的这部分形态，使"隗"字的结构更加稳定，章法更加大气。同时，这一圆劲的长弧线条横向拉开，与"田"的纵向取势构成了纵横之势。如果设想将残缺的"长"字左上角连接，就会发现其弧形笔势也与"隗"字下部的圆势有呼应之态。

　　此印之妙，在线条之方圆相参，如纯用方，无婉美之韵；如纯用圆，无刚毅之气，而方圆交替合用，得清刚之气，风神绰约，令人过目不忘，挥之不去。

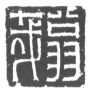

翁哉

翁哉　汉

　　汉代玉质私印。此印以其别致的琢刻与清刚的风格，引人注目。

　　其一，章法稳健，两字匀衡构图，结构平稳，注意错落。"翁"字"口"左右两竖均作上下刻出，呈"ㅁ"状，"羽"左窄右宽，以分解对称的结构；"哉"字右上方的小圆笔与左侧"ㅅ"形的笔画作呼应，方折的结构，有曲笔相辅，整体的结构多了几分轻松感，尤其"哉"字之右撇一笔，自左平直而右再下垂，为神妙之笔。如此，即使全字结构紧凑，而下方的留白，使全印更具"知白守黑"之妙。

　　其二，线条具有其他玉印没有的锋芒感。从线条的起收笔可看出，这种特点尤其明显。如"翁"字的"羽"等，均有明显的"燕尾"般的犀利方角，斩钉截铁，锋芒毕显。与其他玉印的清丽线条相比，可看出制作者有意追求刚折劲利，于婉约中见凌厉的风格。

　　其三，印之精微。同一方印，因为钤印的轻重或印刷工艺之精良或粗糙，都会产生截然不同的效果，甚至失真。"翁哉"印中最能体现用刀劲狠猛利的多个向外凿出的刀痕，以及两头粗方、中间略收窄、富有骨子的笔画，在一些印制相对欠精的版本中也不很清晰，使印之精神大为逊色。习印者当多看原拓印谱，至少要读更接近于原钤印蜕的印刷品。

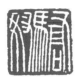

骄奴

骄奴　汉

汉代玉质私印。汉玉印的整体风貌，以构图的稳健和线条的清峻婉通为主，在具体的作品中，则仍有一定的差异，这在汉私印中尤为明显。"骄奴"是一方看似结体不稳，但又是以斜笔支撑获取平衡的作品。

其一，章法上将"骄"字的马字旁置于全印的中间，并以密集的线条构成中间紧密、两边疏朗的总体格局，这种对称性构图，具有稳重的特点。

其二，马字旁的垂直笔画改成斜笔，掩去了平淡的结构。"奴"字"又"的上端收紧，长竖不作直笔处理，而是紧贴马字旁并与此形成多重排列的笔画，"乔"的第一竖画也同样做法，意在加强中部的紧密度，使之与左右的疏朗对比更为强烈。

其三，"奴"字的女字旁第三笔竖画向右下作斜势处理，这一笔的重要性不可小视，以一笔斜画对应右侧七笔斜画，化解了马字旁多重斜笔造成的险势，使其稳妥，颇有四两拨千斤之功效，同时与"乔"的右侧弧笔形成了呼应。

其四，全印横画中，唯有的三条平直线，一是出现在"乔"的中间两横，且多留红地，在横画多斜势的状态下，有错落结构的意图。二是女字旁顶端一横，则有将其向上拉起的感觉，不让女字旁因第三笔向下的弧笔而使其结构倾斜。纵观全印，章法奇正得势，平中见奇。

此玉印纯为手工镌刻，故线条细劲而生辣，结点成线，别具风神。这种出其不意或自由度很高的构图形式，每个环节其实都是全印的命脉，得之于精思。

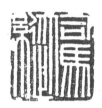

司马纵

司马纵　汉

　　汉代玉质私印。此印章法缜密，结篆随印生发，印中三字均以笔画多少来安排位置，凸显了构图匀落而饱满的特点。

　　"司"字笔画最少，在印中的位置也最小，笔画相对端稳，而"纵"（縱）字所占空间最大。为了突出构图的匀落，对"纵"字的局部结构作适度的调整：将"从"右边的人字作移位拉长处理，使其与上下竖画的笔画数量对等，结构充实。"纵"与"司"的大小对比非常强烈。由于"马"字的四笔横画上提，作紧贴排列，与"司"字的横画相近，在视觉上减弱了结构悬殊形成的反差，显得很协调。

　　此印的另一个特点是，纵向线条的错落运用。因字法结构原因，除了"纵"（縱）字的"纟"结构取圆势和单人旁两个短小折笔外，笔画基本上多呈纵向取势，尤其是印中十三笔竖画，为避免雷同，作细微变化。具体看，"纵"（縱）字的"纟"三个直笔中，左右两笔不对称，其中，右笔向中笔逼近，并与"疋"的第一笔作向背处理，显示为两部分结构。"从"字第一个"人"用了两个斜笔，以错开下面的直笔。"马"字的五笔竖画中，有四笔处理成斜画，有效化解了与左侧多直笔的雷同，并与"人"字的两笔斜画呼应。

　　另外，"纵"字"疋"的底部横笔略拉长，收入"人"字第一直笔下面，作插入之笔，调剂了竖笔的底部形态。字虽人为，但自成势态，如此三字皆作横平竖直处理，达到了匀称，只是缺失了"分朱布白"的"心画"。

　　"司马纵"印的章法大气，琢得同样很大气，线条劲峻，起讫处或作圆笔，或作方笔，变化有致。

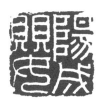

阳成婴

阳成婴 　汉

　　汉代玉质私印。此印章法以三字成四字印式排列，唯"婴"字上下结构，将其单独置一行。此印之严谨，不仅在于平稳，更妙在不平中见平稳，这就需要有高出一筹的本领。"成"字本可作呼应正上方"阳"字和左上方"婴"之平整处理，作者却以敧斜为之，似乎故意闹些别扭，有点"不合群"。但作者成竹在胸，将"婴"字之下方女字底处理为既疏又敧，与"成"字呈左右相对且协调，成功地实现了造险、化险的整合过程。可见在篆刻创作中，一味地求表面的、浅层次上的平稳、平整，是产生不了一唱三叹之佳作的。

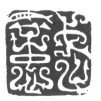

武意

武意　汉

　　汉代玉质私印。在汉印体系中，鸟虫篆印是一朵奇葩。其构筑的特点主要是对篆字结构或笔画作类似于鸟、虫、鱼等动物形体的花饰，使印章具有鸟虫鱼的某些征象，是经过美化的篆字。其独特的形式不仅丰富了汉印的表达语言，也大大扩充了汉印的艺术价值和审美趣味。

　　"武意"印有典型的鸟虫篆印特点。印中结构的组合，首先在结体上以小篆为依据，将某些点画处理成鸟、夔、鱼形象。如"武"字，中间一个长笔弯曲类似飞凤的造型，其余笔道作游动的夔形，底部的"止"拆开，分别用夔与鸟形组合，鸟头高昂，与左侧"心"字中的鸟状形成了体态的呼应，意趣盎然。"意"字的第一笔用鱼形代之，下部的几个转折，用夔形特有的扭曲动态来表达，顺势而作，中间部分用椭圆形概括，以避免雷同。"心"部的造型巧妙地运用了左右两个夔形与中间的羽鸟嵌合组成，两夔呈迎合鸟形的姿态，颇有情趣。既合鸟虫印法又不失篆意，结构清晰。

　　此印作者还巧妙地运用鸟虫体型多呈灵动之态，在空间相对宽舒的部位以粗笔填之，反之以细笔勾画，通过粗细不等的袅娜盘曲，既使鸟虫形体的动态有了变化，又有效地填补了所缺空间，章法充实，匀而有序。

　　鸟虫篆印具有很强的艺术美感，是汉印中寓画于书、于印的创作形式。由于玉坚不为土蚀，故此印历二千年犹如新琢，图像清晰，线条畅达，给观赏者以完美的艺术享受。

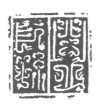

闾丘长孙

闾丘长孙　汉

　　汉代玉质私印。传统鸟虫篆印中，有对文字精加工，以具象成形的，也有淡化具体鸟虫图像，取其大意，以高度概括的形式出现的。"闾丘长孙"印当属于后者，有不同凡响的艺术魅力。

　　先看章法，四周加框，并在中间添上界格，以加强章法的稳定性。在这个框架支撑下，四字各有姿态："闾"字左右开张，中宫疏朗；"丘"字相反，中间作收窄，两侧留红，"长"字靠左，"孙"字右倾，两字姿态错开，疏密自然，整体字形别具跌宕舞动之趣。

　　再看纹饰，化繁为简，遗鸟虫之貌而取其意，表现在两个方面。一是抓鸟虫特征并作高度概括的形态，如尾笔处多添加一笔，"门"字两竖，"丘"字右侧，"长"字下部与右侧的收笔处等，似鸟尾之形。二是手法随意、点到为止的结构处理，如"门"左右两侧的中间部分，"孙"字多个接笔处或转折处等，笔画之间不作完整的连接，意到便成。"闾"字"吕"部，两个口字均用了不封口、呈半环抱姿态的简笔勾勒，笔画姿态接近于鸟虫形体，或昂首翘尾，或匍匐回头，栩栩如生。

　　从此印中可见，鸟虫印的简化与繁写是相对的，关键是表现形式的转换，以消除视觉的疲劳，获得更大的审美空间。这也是传统鸟虫篆印创作的灵活性和多变性的成因之一，更是古人艺术智慧和创造力的客观反映。

庄遂

庄遂　汉

　　汉代铜质私印。两汉私印多用缪篆，优秀的作品大都结体平正端庄，章法虚实自然，线条稳健中寓有变化，给人以整饬精谨，浑古质朴的艺术之美感。

　　"庄遂"一印在严谨安稳的汉私印中别开生面。篆法虽出之缪篆，而又融入小篆笔意，像"庄"（莊）字的"爿"、"遂"字的"豖"等，流美舒展，充分体现了缪篆的书写性，极富笔墨情趣。因强调笔意，两字印面分割依从篆体形态，打破固有的界限，自在之中又充满了顾盼、和谐的照应。如"庄"字"爿"中端的笔势形成内凹，以迎合"遂"字"豖"的圆转外拓。"庄"字草字头有六个竖笔，线条或尖利，或圆钝，或弯曲，或残破，竭尽变化。其"爿"与"遂"字"豖"下部更有排叠的八画，靠敧侧、长短、粗细等变异手法，于茂密之中生发出势态的错综变化。该印章法中，"遂"字左右两部分稍作分离，形成了转折形且不规则的留红带。"庄"字"土"的左侧也特意留红，与其相呼应。两字之间的留红带虽委蛇迂曲，却上下贯通，气韵醇古而生动。此印中原本庄重的文字体现的是惬意和自由，留红构思奇特，使印作气脉流畅，古拙飞动。

　　由此印可以推断，制作的印工也为当时精于篆书的无名书家。篆为刻之基石，刻为篆之升华，两者相辅，则美轮美奂。

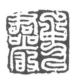

史君严

史君严　汉

　　汉代铜质私印。许慎《说文解字·序》中言："秦书有八体：一曰大篆，二曰小篆，三曰刻符，四曰虫书，五曰摹印，六曰署书，七曰殳书，八曰隶书。"说明秦汉时期鸟虫书与殳书有不同的类别与用途。而后世泛称"鸟虫篆印"，则已将富有具象或抽象鸟虫鱼等形体线条的玺印，与线条仅仅盘曲萦绕的殳篆印等合而为一了。此钮"史君严"属殳篆一类，旧称"云书"。篆法蜿蜒生动，工艺制作精湛，完美体现了印主和印匠对艺术装饰之美的追求与表达。

　　印中"史"字较为简约，按常规章法，所占印面要比左列稍窄，左右分量才得以平衡。印匠通过线条盘绕，使"史"字横笔竟得十三画，与"君、严"横画数一样，且占据印面半壁江山，印作生动流美中又得全局的平稳安然。仔细观赏，这些产生动态的盘曲线条脉络清晰，又不繁缛，线端微尖，穿插自如。印文有鸟翔夔翔之意趣，并无羽翼鳞甲之具象；得委婉盘绕之风姿，而无花俏艳俗之媚态。若风吹夏云，缥缈自在，毫无做作习气，令人叫绝。

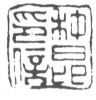

种昂印信

种昂印信　汉

　　以朱白文论，汉印的成就无疑在白文印，这是当时的印章抑于封泥这一使用形式所决定的。朱文印在汉印体系中并非主流形式，且数量极少，但还是给我们留下了可供学习和借鉴的印作。

　　此印延续了汉代白文印的平正布局，在大结构上确立了端稳的格调。四字章法平整朴实，"种"字取简写，合乎匀整的构图，"昂"字"曰"部稍离，使"种、昂"两字疑为三字，在匀落的构图中巧取结构等分所产生的视觉错位，"印"字等多处笔画有浓重的笔意，一看即善写篆书的印工所为。

　　铸制的线条在朱文印中呈现了一种凝练而又有流淌的感觉，不温不火，不激不厉，或粗或细，均自然成形，又极具变化。特别是线条中多处的"跑墨"形态以及底部的粘边，产生了类似于封泥的漫漶与浑朴的意味，在整个结构平稳婉转的基调中，使线条产生轻曼中见厚重的节律。边框的线条左右舞动，畅涩互见，更加凸显了印章自然而质朴的气息。

　　当我们看了诸多风格纷呈的白文印后，再来看朱文印，会有一种别样的艺术感觉。

弁守之印

弁守之印　　汉

汉代铜质私印。是一方制作非常精致又很典型的满白文印，它是汉印中比较常见的形式，多出于铸制。此印的亮点在于成功地展示了"满"与"白"的神奇魅力，说明了印不在于大小，而在于小中见大的道理。

此印章法整饬，结篆稳重，四字结构简单，为突出"满"构图的特点，均用粗线条，增其宽度，同时笔画之间多有粘连或并笔，这或为印模浇铸所产生的"涨墨"现象所致，却强化了"白"的效果，如寒山积雪。满白文印处理有两种，或以增笔繁构填空，或以放粗笔画求满，此印兼而取之。如"之"字左右笔和"守"字"寸"均小幅曲之，平整浑厚的结构中增添了流转感，又多了几许机巧。此印虽小，但线条非常厚重结实，笔致敦实有张力，全印以满见实，以白见虚，气格含蓄浑穆。印小"量"重，所谓满白之趣尽显无余，这与不高明的满白文印的线条呈臃肿疲软是根本不同的。

优等的满白文印不在于以填满空间为能事，而在于"满足"构图的前提下，使结体生姿，笔画生韵，合乎情理又出人意料，令人玩味无穷，此印可称之。

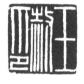

王赦印

王赦印　　汉

　　汉代铜质私印。人们往往将汉印作为学习篆刻的不二法门而予以推崇，主要原因在于汉印多样的形式和丰富的章法变化。

　　似"王赦印"三个字的印文作横向并置处理的，在汉印中并不多，有字法的因素，也有章法的需要。此印的妙处在于章法上化陈式为新奇。此印若以一二式排列，也未免不可，但其观赏性会降低，因为一种形式的反复出现会失去新鲜感，当然印章的特殊表现空间，也决定了其形式感有一定的局限性，此印的章法正在于消除了三字印排列的固有定式。三字纵向取势，"王"字单独成行，确保了章法疏密的构图特点。有意思的是，"赦"字结构上收下放，而"印"字作上部放开，下面收紧，长短线条之间互为交叉对应，形成了两字的对称字法，结构收放自如。尤其是"印"字的爪字头笔画的拉长，结构处理更为大胆和奇特，呼应了"赦"字的六笔竖画，等量齐观，势均力敌。注意到爪字头的左笔与"赦"字"攵"的右竖都有一个不易察觉的弧笔，这一细微呼应，有增强笔意之目的。同时爪字头留出的红底照应了"王"字的空间，形成了左右疏、中间密的章法格局。

　　此印的线条，平和之中寓挺秀，势足味醇。

张九私印

张九私印　汉

汉代铜质私印。这是一方艺术风格极为整饬的代表作。

一、平整的结构是汉印章法的主流形式。此印章法稳健，篆法斯文，字形方正而笔势圆浑，格调清雅。

二、印中的看点是"九"字的篆法。相对于静态的其他三字而言，"九"字动态十足，篆法圆转流畅，没有平直的笔画，于全印中显得很特别，是此印转静为动的神来之笔，也反映了这位印人的浪漫情怀和超凡的想象力。那么，动势的"九"字为什么又与其他三字意态融合呢？这是与其余三字先前设定的体势相关的，细细审视可以发现，这三字是每一字无不方中寓圆，乃至无一笔不是方中见圆的，所以表面似有静动、方圆之别，骨子里却是四字皆动，笔笔皆圆的，所以全印能气贯意连。

三、印中的线条铸制平和、沉稳，刻画饱满，笔致圆健而丰润，无丝毫浮滑，而且每一根线条均保持着良好的弹性。在印学界有人这样界定，一位印人如果能自然流畅地将此"九"字如实再现，那么，他的刀艺堪称过关了。

臣馥

臣馥　汉

　　汉代铜质私印。此印系殉葬用印，刻得非常精整。两字平分印面，打造了大疏大密、大开大合的章法格局。

　　两字的篆法一简一繁，"臣"字在结构上不作刻意变形，或作收窄处理，而是有意拉开间架，占据一半印面，横竖笔画之间皆等距划分，以匀布局。这样，空间放大，产生了由六块红组成的大疏块面。

　　"馥"字，结构之繁，并无多占印面，故自然成密，与"臣"字形成强烈的视觉反差。对"馥"字的"复"结构作了微调，左侧竖笔拉长与"夂"结构的上下拉开，以加大繁笔的增密作用，可见作者作大密的意图非常之明确。

　　整体的大疏大密，也并非是一种机械的手段。此印"馥"字"香"的上端、"复"的下部所留出的空隙，使其密而不死，尤见灵性。此印有两处颇有意思：一是印面的左下部分有扭曲的痕迹，导致"馥"字竖笔的弯曲和印边的不直，为平直的构图平添了几分灵动的气息；二是印面自左上至右下有条裂缝，"馥"字处略粗，至"臣"字处变细，其妙处是打破了"馥"字竖画的单一，又调节了"臣"字的留红形态。这两处神来之笔，使此印出彩不少。晚清赵之谦是一位将这种大疏大密章法推向极致的成功印家。

巨蔡千万

巨蔡千万　　汉

　　汉代铜质吉语印。历史上无边朱文印数量很少，这种形制风格非常独到醒目，"巨蔡千万"印是典型的一方。而以祈祥求福为文字内容的印章在汉印中也不算多见。此印的精良制作，给人留下难忘而深刻的印象。

　　一是章法基本上秉承了汉白文匀落的程式，字法横向取势，笔画之间保持着停匀的空间，整体字形呈左高右低，"巨蔡"两字尤其如此。"万"字弃繁从简，以适合整体构图的疏朗格局，蔡字的"示"收窄，也有节奏变化的要求。

　　二是无边朱文印缺少了边框的支持，贯气就显得非常重要，尤其是条形状的构图，上下结构的承接处理需自然流畅，恰到好处。"巨"字左侧的盘曲之笔，与"蔡"字草字头的圆弧笔之间的承应，"蔡"字的"示"以同样的笔形与"千"字顶端的曲笔之间的接应，以及"千"字与"万"字直笔的连接等，这种结构或笔形间的贯气呼应，巧妙而自然地将全印文字融合在一起，结构松而不散，连绵相属，有"一笔书"的妙趣。

　　三是此印姣好的线条反映出其铸制的精良，其篆文结构流畅、线条圆转，似行云流水般灵动，与后来的元朱文有一脉相承之意。

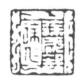

徐成鄀·徐仁 （四灵印）

徐成鄀·徐仁（四灵印）　　汉

　　汉代铜质私印。汉印中有将动物图像与印文同时镌刻于印面的形式。这类图文并茂的印章在民间流传很广，其中刻以苍龙、白虎、朱雀、玄武（龟）并配以印文者较多，称为四灵印，也有三灵或双灵，乃至一灵的。除了实用，还表达了人们祈祥求福，或消邪镇魔之意。

　　此印为标准的四灵姓名印，章法紧凑，四个动物分别置于印面的四边，用白文形式镌刻，以突出图形的分量感。动物的图形均作变形处理，介于抽象与具象之间，寓以装饰效果，动态的变化始终处于狭长的空间中，显得动而不乱。从印章的分朱布白来看，也有装饰的审美作用。此印文为两个姓名，在类似四灵印中尚不多见，为区分之，作右为白文、左作朱文的形式，巧妙地将两个"徐"字错开，在朱白对比中，产生视觉错落变化。"徐"字双人旁与"仁"字之单人旁都有一个屈伸笔形，以填补过大的空间，两字的大块留白与动物形态形成构图的有机统一，而右侧白文线条呈涨墨之形态，及其产生的笔画粘连也同样与四灵外形轮廓的厚重感相协调。两者融合无间，似图在文中、文在图中，浑然一体，给人以几分谨严，又有几分活泼的感觉。

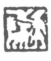

狩猎肖形印

狩猎肖形印　　汉

　　汉代铜质肖形印。鲁迅曾说艺术之初皆始于实用，印章亦然。然而到了汉代，多为实用的印章中偶有作纯艺术化表现的，肖形印（又称图案印）即是突出的一类。

　　肖形印在有限的印面上，或镌刻龙、麟、凤、龟四灵，及虎、兔、鸡、鹤、鱼、夔等禽畜神兽，或镌刻民间诸种生活场景，若嬉戏、乐奏、格斗……可谓小中见大，极尽万千气象。

　　这方印是一幅北方民族的狩猎图，穿着袍服的猎人，右手直伸，上停立一只威猛的雄鹰，右下方是一只猎犬，尾巴高翘，正与主人准备出猎，可以令人想像到一幅飞苍走黄、满载而归的场景。

　　此铜印仅1.2厘米见方，形象刻画概括，惟妙惟肖，画面热烈饱满，镌刻精微生动，是一幅纳须弥于芥子的极品。

娱乐肖形印

娱乐肖形印　　汉

　　汉代铜质肖形印。肖形印作为印章艺术的一个支流，从它产生起，即保留了时代的特征和社会时俗风尚的烙印，在包罗万象的题材中，尤多塑造民间生活的种种状态情趣。

　　这是一方表现歌舞题材的肖形印，印中将人们轻歌曼舞和自娱自乐的场景刻画得极为形象。左上角是一个作前抑姿态弹奏古筝者，神情专注，右下角则是仰脖昂首的吹笙者，形态极其传神；其上端和左侧是两个侧身人，作不同造型的翩翩起舞者，四个人物各具神态。章法上注意人物姿态的节奏变化，舞动的人物与弹奏者作交错对角布局，互为呼应，点线面综合表现。人物之间的空间通过不同形状的外在造型作巧妙嵌合，整个构图饱满而活泼，将丰富而生动的歌舞升平、琴瑟谐调的娱乐情景，成功地浓缩在极为有限的印面空间。肖形印是在枣栗之地运筹帷幄，小中见大，神遇迹化，我们不能不为古代印匠高妙的技法和捕捉人物神采的高妙能力而激动。

戎叔·戎莫如（两面印）

戎叔·戎莫如（两面印）　　汉魏

　　汉魏铜质私印。为两面印，即将印刻在中有穿孔的扁平印章的上下两面，也称"穿带印"。汉魏时期的私印种类很多，两面印便是一类。这种印式将姓和名分刻两头，或将姓名与表字，或与妻妾，或与吉语以及图案等各刻一面，内容和形式极为丰富。

　　两面印的特点是制作风格极其相似，尤其是姓氏的刻法几乎如出一辙。"戎叔"印中，突出了结构的斜势作用，如"戎"字第一横笔作斜画，出人意料，末笔撇改为由底部横画向右上提拉，又合乎情理地平衡了"戎"字的结构。同样的处理是"叔"字左右竖笔均向里斜切，以看似不稳、实为对等齐观的笔画，换取字法的平衡。两字篆法结构中的内在关系明确，以正变斜，以斜拨正，章法的疏密也因结构的斜势作用呈两侧紧、中间疏的对比状态，这是出乎常规的，特异的。

　　与"戎叔"印相协调的是，"戎莫如"的做法以粗细不等的线条来营造"莫如"二字正襟危坐之态，与"戎"字形成对比。尽管在结构的互动程度上不及"戎叔"印来得强烈，但"如"字下方粗重的短斜笔，还是回应了"戎"字的斜势章法，所以仍见谐调。

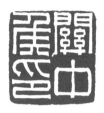

关中侯印
图一

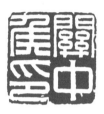

关中侯印
图二

关中侯印
图三

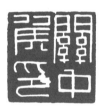

关中侯印
图四

关中侯印　魏晋

　　魏晋官印。这四方"关中侯印"，均系金质印材。其印材说明，一是持印者并非一般官吏，二是均为凿刻而成。除图四外，其余三方只是线条粗细差异，章法基本相同。尽管如此，其中细微的变化，仍使我们看到了同中不同，印之变不在于大动，而小动甚至微动都会有截然不同的效果，具体析之。

　　图一的线条比较方折，起收笔劲厉，结体于平正中有奇态，"侯"字向左上微翘，"中"字的中笔呈上长下短，重心下移，别具姿态。惜此印已流入日本。

　　图二的章法相对于前者平稳，严格讲是三粗一细的格局，笔画方劲中寓丰润。就整个构图而言，线条粗细适中，转折处凿痕徐徐渐入，有明显的叠进状，故敦厚劲健，意味醇厚。（见附录四印面彩图）

　　图三的做法，可视为图二的放粗效果，凿刻大刀阔斧，以块面构成浑厚沉雄的基调。其中"关"字中间笔画全无，只留结构外形，浑穆中蕴藏着凝重，然较之东汉凿印似乎少了些旷达。

　　图四则是另一番景象，有急就章韵味。同为冲凿，却有荒诞不经之意，尤其印中"侯"字顶端结构的断开所形成向左看齐的笔形，与"中"字中笔的折笔呈一个腔调，颇为滑稽。印面线条的实图清晰地显示了凿、划同步的痕迹，部分线条略显单薄，但韵味奇崛，拙意无限。

　　从这四方同文、同材的印作看，知其同，知其不同，潜心比较，用心揣摩，必有收获。

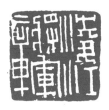

凌江将军章

凌江将军章　　魏晋

　　魏晋铜质将军印。与整肃一路的印章相比，将军印的风格异常凸显，因多为急就所用，故造就了意想不到的奇崛和恣肆。

　　此印结体多呈扩张，五字中"凌"与"江"二字占印面几近一半，姿态强悍，打破了字形横向之间界格的分割，字法错落。"江"字并没有因笔画少而作收窄，而是顺着"凌"字而为，左右结构离合重组，三点水旁向"军"字靠，"工"与"凌"字下沉的"夂"相邻，开合自然有度，两个三点水旁的篆法左右竖笔不作通常断开处理，以最简捷的三根直线代之，并在长短及宽窄上作错开，有效地避免了雷同。

　　其实，章法讲的是全局中的分朱布白、疏密关系、块面关系，而不是着眼于一点一画，讲小结构。从这一层面再来读此印，"凌"字右上的留红，"江"字中宫的留红，"章"字的中部与下端的留红，安排得错落有致，顾盼生辉。诚然，彼时的印工，可能并不是事先设计的，但他的娴熟、功力、智慧，成就了此印的完美制作。

　　此印凿刻爽利，多为硬折劲拔之笔，刻画中略有顿挫痕迹，故线条丰富而不单调，气息峻峭。

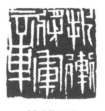

折冲将军章

折冲将军章　　魏晋

　　魏晋铜质将军印。此印章法上的特点是，虚实合度，注重构图的空间感，"折"、"将"、"章"三字紧逼印边上方，竖笔多拉长垂脚，使下部疏放。"冲"、"军"及"章"字的下部结体上移，底部空间抬高，整体章法由上至下，形成了密—疏—密—疏的格局，虚实互见，节奏分明。

　　此印单刀凿刻的痕迹非常清晰。与铸印相比，凿印之法与今天的刀刻手法相类，更能体现凿刻中的刀笔意趣。这种用刀，刻划感很强，笔画一头尖一头似方似圆，类似三角形状。一般情况下，这种线形易单薄，此印则不然，关键是在凿刻时注意到线段的边沿并非单一的光洁，而是有起伏，尤其是长线条的中段似裹锋用笔，故显得圆健，如"折"字的提手旁，"冲"、"军"、"章"字的中笔等。笔画转折变化，弃尖笔而以方笔相接，如"军"字的秃宝盖，"将"字左侧的几个转折处，笔画锋锐不失厚度。全印用刀劲拔奇肆，看似单一的用刀模式，实际上笔画的质感依然丰厚，剑气逼人，而又寓婉柔之韵。

　　此印的另一个特点，是对部分笔画作减法处理。如"折"字的"屮"上面少了一短横笔，"冲"字的"重"以及"将"字"爿"少了一折笔等。这些减笔多是出现在结构相对密集的部位，省却的笔画可使密处见疏，是古人创作时的一种随机应变的手法。

王焕之印

王焕之印　魏晋

魏晋铜质私印。作为汉印模式的延续，魏晋印在保持汉篆形制时，也常别出心裁，这在私印中比较明显。一般而言，私印的制作在形式上要比官印自由得多。此方印与立于三国吴天玺元年（276）的《天发神谶碑》的书体有着极为相似的面貌，两者时代接近。《天发神谶碑》的书法在汉魏时期属于"另类"，而"王焕之印"在魏晋印中也堪称别调。

《天发神谶碑》（附图）中的字体偏长，方劲雄健，方头尖脚，笔画略有夸张。"王焕之印"的关键笔画与其神似，作印化处理，同时兼顾印章的特殊形式。

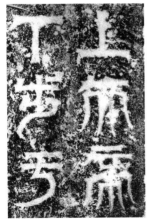

附图　《天发神谶碑》

一是章法得体。四字取势方硬，结篆仍以平正为主，"王"与"之"两字笔画少，故整体字形均上移，前者让位于"焕"字，避免其迫塞，后者为"印"字，以上下结构的调整制造空间。由于红点块面强烈的视觉作用，"王"、"之"两字不嫌其小，而"焕"、"印"两字也不觉其紧，章法随印生发，顺势而为。

二是字法随机应变。"印"字上下结构作错位处理，在古印中并不多见，形态头重足轻，颇有逸趣，暗合了此印放逸的气息。"巳"重笔残并，加重了全印的疏密对比。而爪字头底画破边而出，解"巳"之重压，有脱险之举，同时无意间将"巳"的收笔抬高，呼应了右侧"焕"字底部的留红形态。

三是刀法犀利生辣。尤其是"焕"字的处理，方笔起、尖笔收，刻画坚挺秀劲，单刀收锋，极具书写性；"奂"的结构，用刀简捷，点到为止，虚见含蓄，实露锋芒，浓缩了《天发神谶碑》的笔意特征。

《天发神谶碑》作为一种书风，或许在一定时期对当时的印章创作形式产生了影响。此印在引入篆字方面，借鉴传统碑帖而有所创造和发挥，是一个成功范例。

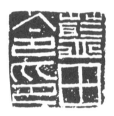

蓝田令印

蓝田令印　晋

　　晋代铜质官印。形制仍延续汉印遗风。此印章法突出了强烈的疏密对比，缘于四字笔画无论多少均平分印面，这样，笔画少的"田"字自然生"疏"，而"令"字"㔾"下移，人字头疏空，中间短画不作封口，将周边空间连成块面，放大了这部分空间形态，左笔细长，右笔粗短，且向右倾斜，也与"田"字整体字形的左靠构成了姿态的顾盼意趣。

　　相对于铸印，凿印的篆法除了少数呈端庄的姿态，大多偏敧参差，魏晋印尤明显。此印整体看，意在制造一个不对称的篆法格局。"蓝"字"臣"缩短横画，让位于右则三横，一退一进，形成了平行线端的长短变化。皿字底左右两个对称笔，左侧向下与底线并笔，以不雷同于右侧转折笔画的居中位置。"田"字的结构易僵板，故作了似正实敧的处理，中间横笔略下移，四个口上大下小，颇有意味。

　　此印的线条质感与刀痕毕露的印章不同，有明显的波磔痕迹，多了凝重质朴的气息，如"蓝"字多笔横画，"令"字的下部，以及"印"字的爪字头，细笔轻巧凿过，形态自然成形，不施复刀，粗笔于复刀中增加波折，最具典型的是"印"字爪字头的三个曲笔，并非一刀至位，首笔与第二笔均两刀多次凿成，第三笔用两个折笔和一个平衡收笔，线条的接笔处呈拗折形态，拙趣横生。此印的凿刻于劲直见涩势，线条凝练而沉郁。

　　从"蓝田令印"可见，篆法和线条的关系甚为密切，不同的凿刻方法对应不同的结篆方式，意从字生，趣从刀出。

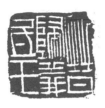

晋归义氐王

晋归义氐王　　晋

　　晋代铜质官印。为晋代帝王颁给少数民族首领的印章。此印在当时晋帝所赐印章中属于刻得非常恣肆，又能见刀见笔的一类印章。

　　其一，此印呈一二二式排列，以纵横恣肆的线条构成了章法上强烈的疏密对比。"晋"字独居一行，结构上紧下松，上部结体变正为斜，竖笔向左下侧倾靠，有意加大斜线的密度，姿态奇异。"归"字上部结构右倾，抵消了"至"字上部左倾的态势。这种构成方式在以斜正为互补的字形结构中屡试不爽。而"曰"部疏空、"王"字结构的自然放开以及"氐"字中间的留红，均起到了调节全印空间虚实之作用，使整体章法在构图的大疏与大密中增强了酣畅的节奏。

　　其二，印中以纵向取势的"至"与"义"字的横向笔势，形成鲜明的对比。"晋"字顶部留有空间，缓解了"至"的密集线条对下方"曰"部形成的压力，同时与"氐"字上方留红交相呼应。右侧印边自然风化对笔画的侵蚀，使之产生了有意味的减笔变化，加重了此印古拙的气息。

　　其三，此印刻法多为单刀，个别笔画略取复刀，凿刻看似漫不经心，实际用意，见刀见笔，"晋"字七笔竖画的走刀，于锋芒中有飘忽之感，似斜复直，细劲而苍茫，笔画等距，不差毫厘，足见古代印匠功力之扎实。

观阳县印

观阳县印　　隋

　　隋代铜质官印。秦汉用印多钤于封泥，印章多为官吏个人佩带，有"职官印"之称。隋唐时期印章的使用与机制发生变异：印体逐渐增大，纸张广泛运用，佩印制度废弃，印文由白文变朱文，并转为由官署存放，故称为"官署印"。

　　随着印体的增大，制作工艺也发生了变化。隋唐印一改之前铸印或凿印的方法，而是用细铜条按文字笔画长短截成几段，基本上据小篆字形作弯曲拼接成字，然后再将其焊接到印体上，世称"蟠条印"。

　　制作方法的改变，带来了不同的形式趣味。章法上，没有作满构图处理以填满空白，四字结篆灵活，篆法多取圆势，少有直笔或转折时的方折笔画，能圆则圆，或以弧笔加强结体的闲适之趣，似闲庭信步。

　　结构的处理上，追求天真自然的意趣。如"观"字左侧结构的上松下紧，拙中生趣。"县"字"系"的顶端一横，曲尽其妙。字法的结构呼应，也是此印的一大特点，如"观"字的"目"、"阳"字的"日"，以及"县"字的"且"等，构成多头呼应。

　　印中的线条，时而虚之，时而迟涩，似畅非畅，圆朴中带有明显的稚拙气息，这也是隋唐印的特点，后来元朱文的初创多少也受此启发。

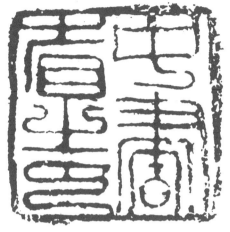

中书省之印

中书省之印　唐

　　唐代铜质官印。此印在形制上延续了隋代的特征，制作沿用蟠条法。在唐代实行三省六部制，中书省负责草拟、颁发皇令，为中央的决策机构。

　　从章法看，"中书"二字列一行，"中"字任其空，而"书"（書）字上段横画收敛，下部空疏。与此相反的是左侧"之印"二字占一个字位，"之"字疏放，"印"字压扁收紧，并施以粗线条。这样，整体章法呈"品"字形交错疏密构图。

　　篆法结构上，主要以方中带圆为主，以增强结体的流动感。这种方圆处理，非平正之方，也非圆润之圆，而是以抑扬顿挫的线条构成，故平正不呆板，流畅不流滑。"中"字的末笔、"之"字的左右圆弧笔以及"书"字的底部，均构成了圆笔之间的相互承接，翩然有姿，坦荡自在。

　　唐代制印的特殊手段，使得线条变化多端。蟠条印具有的圆润质感，在印中有减弱，并且赋予了粗细强烈的变化，线条一波三折，节奏分明，时见斑驳之趣。"中书"两字的多个虚笔，连同印边的朴茂感与"省"、"印"的粗重线条以及左侧厚重的印边对比鲜明。整方印注重气势的传递，颇有翔凤盘龙之势。

　　印中的"印"少了爪字头和"书"（書）字下方的"日"部的缺笔，增强了拙朴的味道。现存的传世唐印并不多，据估计也只有三十方左右，但总体而言，宽博恢弘，朴拙天成，呈现出一派大唐气象。

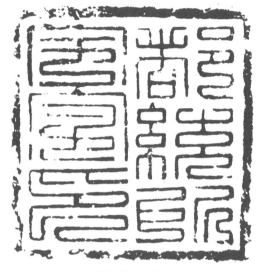

都统所宇字印

都统所宇字印　　宋

　　宋代铜质官印。此印形制与隋唐印很相似，均比较宽大，不同的是印文布局出现了带有标志性的格局，即将文字作屈曲盘绕之态。根据印文笔画多少，作数量不等的折叠盘曲，以填实宽大的印面，有十余叠者，因个数以九为大，故印史上称"九叠篆"。此法兴于宋元，至民国后弃而不用。

　　历代对九叠篆之评骘，多有微词，视为"野狐禅"，甚至以为是印章走向没落的标志。然辩证客观析之，其中仍有优劣与粗精之别，当不可一概而论。此印章法首先满足了布局匀落的要求，其次篆法多受汉代"缪篆"影响，尤其是叕篆的做法，这种结构特别在汉代鸟虫篆印中，同样以盘曲之笔填满空间，以求充盈的章法。此印在篆法上吸纳了叕篆的特点，但没有过多的折叠，排叠中线条处理有节奏与粗细的变化，尤其是线条的转弯处方圆结合，如"都"字的右耳旁转曲笔，圆润流转，"宇"与"字"形体相近，却以正反的盘曲和笔画虚实作变化，避免了僵直与雷同。全印文字与边框的斑驳之趣，增添了印面的古朴效果。

　　九叠篆印至宋元以后更加趋向程式化、极端化，呆板、做作充斥印面，是不可取的，习印者当明鉴。

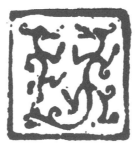

双龙肖形印

双龙肖形印　宋

　　宋代肖形印。这是一方双龙图形印，见于北宋皇帝宋徽宗所收唐明皇李隆基《鹡鸰颂卷》的书迹上。赵佶为中国历史上为数极少的皇帝书画家，其自创的瘦金体楷书在中国书法史上颇具地位。此印钤于明皇剧迹，说明他对此"双龙印"偏爱有加。所谓"龙者，君之象也"，如秦始皇自称祖龙，唐太宗自诩真龙天子等，龙之图腾成为皇帝和皇权的符号，享有至高无上的权威性。

　　这方"双龙印"具有写实的特点，作者无从考证。从印的制作看，最大的特点是将龙的造型予以拟人化处理。这在以"龙"为塑造对象的印章中，实为少见。

　　传统的龙形印常以盘绕之曲势造型，而此印作者对龙的形态作了全新的造型，即作类似于人的站立姿态，龙头相顾，龙身相随，左右上下的龙爪变成了能扭动肢体、能站立行走的手脚形状，极具人性化。双龙各具姿态，左边的龙体作侧身，右边则是正面形态，龙嘴微开，似在"龙吟"，双龙齐舞，情投意合，尽显欢愉。

首领

首领　西夏

西夏铜质官印。印文阴刻西夏文篆书"首领"二字。西夏印是一个特殊的印类，为党项族所建立的西夏国执政用印。

西夏印在形制上有明显的特点，全章采用白文，以区别于唐宋印的朱文形式，并且配加了与印文同等宽厚的边框。通过加宽线条和作九叠篆式的盘曲，来撑足印面，扩张空白处，使印面反而显得满而不塞，疏空灵动。文字的方中寓圆、浑然屈铁，与边栏的四角不留折角恰成一体，也十分和谐。

印中的文字多为对称结构，很有装饰性，每个字在印面上所占的空间，为平均分配。印文作上下安排，与其他朝代的印式截然区别。线条粗犷率直，浑厚有力，又具流畅起伏的特点，故粗而不板，有很强的视觉冲击力。

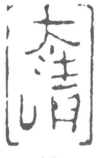

太清

太清　宋元

　　宋元间铜质印。宋元时期的楷书印在中国印章发展历史中是一道靓丽的风景线，很有特色。其滥觞于魏晋，至宋元呈兴盛局面，时代的变迁和彼时政治经济文化制度等因素，是楷书印得以充分繁荣的主要原因。

　　此印具有押印的意韵，且字法有直取名碑《瘗鹤铭》之意。作为民间印章，其取法多倾向于民间的碑版文字也是很自然的现象。章法整体疏朗，结字呈奇宕之形，"太"字收紧，敧斜取势。"清"字大开大合，其中三点水旁拉开，前两点与"太"字紧贴，上下衔接自然，似为一字；后一笔置于左下角，填其空处，以平衡整体章法之轻重。结构疏密有致，仪态万方。结字虽楷意明显，但笔画中消除了楷法的波磔之形，起收笔无顿挫之痕迹，提按含蓄，笔致慰藉，无一丝火气。字疏朗，字与边的处理也疏朗，给人以神闲气定的美感。印的上下边框均大面积残损，尤其上端几乎所存无几，无论是故意为之，还是日久磨泐所致，整体章法皆因此而更加虚灵，而"清"字"月"的断笔与边栏的缺损之间存在着呼应关系，也似乎印证了边框残破虚无的合理性，给全印带来了空灵无垠的气息。

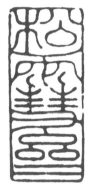

松雪斋

松雪斋　元

　　元代斋号印。传为元代著名书画家赵孟頫所篆。赵孟頫号松雪道人，松雪斋为其斋名。

　　元代印章的表现形式主要以元朱文和汉白文为主，这方"松雪斋"印堪称是元代婉丽流畅元朱文印的代表作。

　　此印以小篆体势入印，借鉴了隋唐的朱文印式，在线条上较之隋唐印更见流动与圆转。赵孟頫曾在《印史》序中认为，"汉魏而下，典型质朴之意，可仿佛见之"，极力主张"贵有古意"，倡导质朴风气。

　　此印结体稳健，中规中矩，章法上并不刻意追求匀落，而是用疏密的方法来表现元朱文自然古雅的气息。印中"松"字结篆舒放，"雪"字取繁笔，故密，而"斋"字作减法，又复于疏，形成了两头疏空、中间紧密的章法格局。为求小篆体势的典雅和古秀，"雪"字第一笔向上翘，呼应"松"字圆势的笔形，而底部一笔下弯，又呼应了"斋"字弧圆的笔意；"雨"部左右四笔变横画为弧笔，且下部的弧笔与"⺀"的竖画相接，这样处理，既破解了横笔过多，不利于圆转体势的表达，又加强了字与字之间结构上的联系，承上启下。

　　初创期的印章都带有生涩的特征，较之其成熟期反衬出一种质朴之美、古拙之美。在崇尚和师法元朱印的今天，研读这些早期印作，似乎可以吸收到久失的养分。

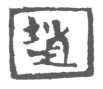

赵

赵　元

元代铜质私印。元代押印是该时期出现在民间私印中的一种独特样式。据元末陶宗仪在《南村辍耕录》中认为："今蒙古色目人之为官者，多不能执笔花押，而以象牙或木刻而印之。宰辅及近侍官至一品者，得旨则用玉图书押字，非特赐不敢用。"为官者如此，民间花押则更为普遍，这种印式脱离了篆书而以楷书成之，便于识别和流行。印式或为两字，上刻姓，下花押，或以姓作独体字，而以后者居多。

此方"赵"姓一字符押，形制偏扁方形，构图左右疏空，上下偏紧，空间相向环绕，整个字形自左上向右下斜式安排，而结构稳定，故似斜实正。这种独字元押着意于生拙疏散，而风格上与汉魏六朝的墓志或摩崖刻石颇为暗合，结构天成，攲斜生姿。走之底中间断开，楷法中又有行意，下部与"肖"紧连，结构在松紧之间，呈现一派古拙奇崛之气象。用刀圆浑，起讫无痕。

元押的可取之处，除了以楷法入印的形式，重要的在于寻求和表现拙趣横溢的艺术品位，以及浑穆高古的气息。但若此款印文采用端庄严谨的欧、颜书体，则会坠入刻板和滞重，这也是不可不明的。

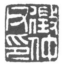

徵仲父印

徵仲父印　　明　文徵明

　　在元明时代，文人、书画家使用印章已相当普遍。但他们对印章就像对笔墨纸砚一样，看作是一种用具，很少有人亲身参与其制作，故篆刻尚未成为独立的艺术形式。所以明以前印章虽多，精品却寥寥；用印风气虽盛，但钤印的位置、印泥、手法都不很讲究。到明代，一些擅长篆书的文人，如李东阳、文徵明等，往往自己篆稿，再交匠人镌刻印章。这主要是因为当时的印材主要是铜印、象牙印，其制作难度令这些文人望而却步。

　　此印为明书画家文徵明的自用印，徵仲是他的字。文徵明是明中叶吴门画坛的领袖，其书画用印达五十方以上，风格大致接近，可见文徵明对用印风格自有要求，在水准上也是得到他认可的。"徵仲父印"借鉴汉印传统，字形舒展大方，线条饱满圆润，有轻重起伏。在文徵明众多常用印中，这方印具有明显的刀刻意味。它的材质可能是象牙，或别的什么，但线条已经具有用刀的轻重疾涩变化。人们的印章审美从文字转移到线条，从"书"深入到"刻"，说明了对艺术趣味的关注。印章史即将翻开崭新的篇章。

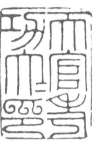

天官考功大夫印

天官考功大夫印　　明　丰坊

　　明代文人使用的朱文印没有沿袭宋、元九叠文官印屈曲盘绕的旧习，大多取法赵孟頫样式的元朱文，以小篆入印。其基本特征是：小篆字形，线条细劲，文字连边。这一路印章对篆法要求很高，印章的高下往往取决于篆文优劣。好的印章，都是由篆书高手书写后交工人制作。这方"天官考功大夫印"系书法家丰坊的用印，其篆法与当时流行的元朱文样式有了一些不同。

　　篆印者显然有着深厚的篆书功力，同时对印章形式甚为熟悉，章法妥帖，线条舒展。但此印不像元朱文那样仅仅是将小篆植入印面，而是将小篆宛转流通的字形和印章的方正布局糅合起来。这种贯通融合的能力绝对不是一般印工能够做到的，也并非一般的篆书家能够做到的。

　　此印将直、曲、圆三种线条形态结合在一起。"天"、"官"、"大"三字以直线为主，辅以细微的弧线，使结构具有弹性。"考"、"功"、"印"三字以曲线为主，辅以部分平直的线条来求得端正。尤为巧妙的是，"考"字向左伸而"印"字略缩，既平衡了视觉，又使空间分割产生变化，极耐寻味。"大夫"二字的重文简省，也体现了书法形式语言对印章的影响。

七十二峰深处

七十二峰深处　　明　文彭

　　明清以来研究篆刻的人，都把文彭作为文人印史的开创者。文彭的三大贡献：率先使用青田石刻印；他的诗书画印综合文化成就；开创第一个印学流派，支撑了他的不朽地位。其实，文彭自书自刻仅限于石章，早年牙章皆为文彭篆写印面而由他人镌刻而成。由此可知，第一，文彭在刻石章以前，已经篆写过大量印稿，在文人圈里负有盛名；第二，文彭的印稿相当精细准确，代刀者只需一丝不苟地刻出来就行。

　　象牙章"七十二峰深处"是文人篆刻史上的名品。其篆法精纯，气息平和典雅。虽然在传世过程中边栏残损，连某些笔画都已隐去，但仍然章法团聚。印底深而平，线条直上直下，似铜铸一般，可见刻工也是一流。此印的崇高地位来自以下几个方面：

　　一、它是文彭流传至今最可靠的实物印章。现藏上海博物馆。

　　二、风雅诗句入印，自此印始，并成为文人篆刻的主要门类之一。

　　三、此印侧面有"文彭"两字姓名款。自此篆刻家有了署名落款的做法，并成为一种惯例。

文寿承氏

文寿承氏

文寿承氏

文寿承氏　　明　文彭

　　在文彭生活的16世纪，印章制作方式讲究文人篆写印稿、印工雕刻印章。有时同一份印稿可以制作为大小不同的几方印章，都是真印，并不是后人理解的按照真印仿制的作品。这一点在文彭传世信札中已得到证实。像文彭这样身份较高的书画家，有固定的印工与之合作，故能保证其印章的水准一致。文彭书画上几方非常近似的朱文印"文寿承氏"，但又不是同一方印，显然应是依据同一印稿制作的。

　　此印章法，"寿承"二字大，"文"、"氏"二字小，因势布局，大者任其大，小者任其小，呈现对角呼应的特征。四字不作方块形，高度、宽度都不相等。这种章法完全不同于汉印，与宋元朱文印也不相同，体现了文彭对文字必须适应印面的理解。印章边栏细，文字稍粗，这种凸显文字的观念已经不同于宋代米芾对书画用印"细圈细文"的要求，也不同于实用印章用粗边保护印文不受损坏的要求。当文彭长期使用造成边栏磨损后，它就变成一种无边栏朱文印，产生别样的艺术效果。

三桥居士

三桥居士　明　文彭

　　周应愿《印说》说文彭"间篆印，兴到或手镌之，却多白文。惟寿承朱文印是其亲笔，不衫不履，自尔非常"。周应愿的时代距文彭不远，这段记载如果可靠，说明文彭刻印的特点：白文印多于朱文印；风格不衫不履，不太精工。从这方"三桥居士"白文印的风格来看，合乎周应愿的描述。

　　长期的写篆经验，文彭对篆刻三要素中的字法、章法很是熟悉，但于刀法并非如此。作为第一代文人篆刻家，他进入篆刻石章这个陌生领域，模仿印工剔牙章的方式刻印面，模仿刻碑的方式刻边款，看来是当时唯一的选择。他不可能如工匠运刀那样熟练和精细，不过在文人看来，即便技术不熟练，文人气也胜过工匠气。像此印虽显生拙，还是有些疏旷闲适的味道。特别是"桥"字的木字旁作"⺣"处理，化解了"桥"字繁密而其他三字疏朗的矛盾，堪称是当时出凡的高招。

笑谭间气吐霓虹

笑谭间气吐霓虹　　明　何震

　　与文彭关系在师友之间的何震，是明末最负盛名的篆刻家。他在篆刻内容、技法、边款、风格等许多方面的探索，具有开创性的意义。比如印章过去都是有实际用途的，可像"笑谭间气吐霓虹"白文印，只能充作案头玩物。刻印的理由也很简单："甲辰岁得古鼎一，是日心神舒畅，乃有此作。"纯粹是文人的寄托而已。

　　印文七字排作三行，"气吐"两字相互交错，合占一字空间。"谭"字言字旁和"虹"字"工"的上提，留出下面的空白，营造整体的疏密呼应关系。此印边款单刀刻成，这是适应石性的、古之未有的创举，刀法十分娴熟。这种刻法不打墨稿，速度也快，适合刻小字，比起文彭模拟刻碑的双刀法是一种巨大的进步。因字就石、下刀角度固定不变是何震的刻款特征。也为后来的丁敬所采用。此后，单刀法逐渐成为印章边款的主要刻法，也成为印款和其他石刻刀法的显著区别。何震晚年，以自刻印辑成《何雪渔印选》，是历史上第一部印人自辑印谱。此风一开，印人纷纷仿效。何震印风得以迅速传播，影响力超过文彭，与此大有关系。

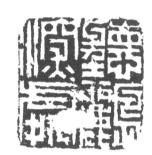

听鹂深处

听鹂深处　　明　何震

　　"听鹂深处"是何震的一方名作，现藏西泠印社。此印之所以出名，除了篆刻之佳，还是一枚历史上传为佳话的礼品印章。由边款可知，此印是苏州才子王稚登（百穀）求刻，用来赠送情侣、"秦淮八艳"之一的马湘兰。显然，名家篆刻在晚明已成为与书画类似的高档艺术品了。

　　清初印学家周亮工说，晚明印章推文彭为正宗，"以猛利参者何雪渔"。从这方印来看，印文布局茂密，边栏和文字部分剥蚀，显得苍劲古朴。线条冲切相杂，不修边幅，转折处棱角分明，刀痕历历可见，外圆内方，锋颖逼人，显示了印人从刻象牙章到初刻石章时的爽迈激情，当得起"猛利"二字。然而，一味求得痛快，又往往沉敛不足，这也是文人篆刻初生期不可避免的瑕疵。

　　何震钻研六书，但其综合文化修养不能与前辈文彭相比。他在篆刻史上取得与文彭并称的地位，在于他用刀方面的开创性贡献，摸索出一套篆刻艺术独有的运刀技巧，使篆刻刀法的相对独立的审美价值得以体现。篆刻运刀最初是借鉴了工匠刻碑，但何震开创了一个注重用刀的新时代，各家刀法的差异从此越来越大，"各有灵苗各自探"，刀法成为篆刻风格创新的利器。

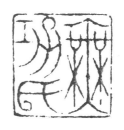

无功氏

无功氏　明　何震

何震"无功氏"朱文印，不像白文印那样用缪篆字法，而采用小篆结构入印。但仔细看，字形又并非标准的小篆。如"无"字中间的两个"木"，不作"⽊"而作"✕"，把圆弧线变为直线交叉，有着金文的简洁高古；"氏"字笔画向内延伸旋转270度（末端本应向右，现在变成向下），以线条的装饰性盘绕求得姿媚。一古一媚，两种不同审美趣味的追求，被作者糅合到一方印面上来。三个字以"无"为骨架，撑出一片天地，"功"字修长柔媚，"氏"字扁平弯曲，诸如刚柔、曲直、方圆、大小等矛盾浓缩在方寸间，但视觉上不拥塞、不杂乱；"无"字为静态，"功氏"两字为动态，动静相间，可见作者艺术手段之高超。

此印线条总体较细，但质感强悍，似有铜镜或瓦当线条的浮雕感；笔画衔接处加粗，有如铜铸的焊接点。以"雪渔派"传人梁袠的临作（附图）与何震原作比较，线条仍然是何震胜出一筹。

附图　梁袠　无功氏

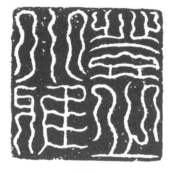

登之小雅

登之小雅　　明　何震

　　何震的作品大多章法平实，用刀猛利。"登之小雅"从形式到运刀却很奇特，在彼时的整个印坛上是难得一见的孤品。此作在汉印章法的基础上，令线条全部作装饰性的波浪弯曲，长线条的波浪形比较舒缓，短线条的波浪形比较急促，似无数绸带漫天飞舞。线条两头尖起尖收，中段稍粗，如锥画沙。"之小"两字因笔画少，作者让线条弯曲盘旋以增其密，形成纵向排叠线条，与"登"、"雅"两字横向排叠的线条相映衬。

　　这类具有特殊装饰性的字体，古代称为殳篆。它是春秋战国时期流行的一种美术字，当时主要用于殳（兵器名）上。在秦代，殳书是通行书体之一，与大篆、小篆、虫书、隶书等同列"秦书八体"。殳篆因和鸟虫篆有些相似，也常常被混为一谈，两者区别在于：它只是线条的装饰化排列，而没有鸟虫形。这样的另类作品在何震是偶一为之，虽然显得生疏，但也能看出他的多向探索和勇于出新的观念。稍晚于他的印学家朱简曾斥此印为"谬印"、"东向而望，不见西墙"，也属一家之言。

一二四

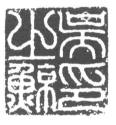

吴之鲸印

吴之鲸印 明 何震

　　文彭、何震之所以倡导师法汉印，是基于对印章史的认识和对宋元印章的批判。他们认为，汉印是印章的高峰，唐宋以后古法荡然，印章的艺术性如江河日下。要提升印章的水准，必须以古为新，学习汉印。汉官印钤于封泥，效果是阳文；流传到后世钤盖于纸，变成了阴文。阳文印章字迹清楚，文字有边栏保护，辨识性优于阴文。故钤印于泥的时代，官府印章均为白文；钤印于纸的时代（隋唐以后）正相反。直到今天，刻字社制作的公章、私章仍一律为朱文。何震的印章，白文多，朱文少，正是受了汉印的影响。

　　何震的白文印有两类，一类线条直来直去，多自汉凿印中取法，如"听鹂深处"；另一类线条盘曲，受到汉玉印影响，如这方"吴之鲸印"（采用回文格式）。从字法上看，此印多取圆势，婀娜圆转，其实是以白文形态模拟了元朱文的字法。这是突破汉印藩篱、用小篆字形刻白文印章的尝试。从线条上看，此印具有汉玉印线条的韵味，细而挺拔，曲而坚韧，用刀优雅且精准。它拓宽了当时白文印创作的思路。

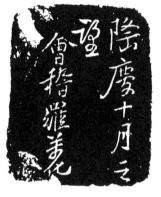

碧梧翠竹山房

碧梧翠竹山房　　明　罗万化

在文彭带动下，晚明文人治印翕然成风，开辟了一个文人艺术的新天地。就在何震同时，绍兴罗万化的篆刻也令人侧目。从他这方"碧梧翠竹山房"白文印来看，配篆、章法、用刀、印边修饰和边款，都达到了相当成熟的水平。而此印风格似与文彭、何震没有直接的关系，并不采用汉印体式，直接以篆书入印，章法平实生动。此印的线条颇具特色，平起而尖收，这也成为清代林皋刻多字白文印常用的表达方式。罗万化甚至能用单刀刻行书边款，这是突破文、何的成就，值得印史予以重视的。此印刻于隆庆元年（1567），罗万化时年三十二岁。次年他高中状元，进入翰林院。从此大明朝多了一员官吏，而印坛缺失了一位名家。

清代篆刻家林皋临摹过此印，并将原来四厘米见方的印面放大到六厘米见方（附图）。对比林皋所做的细节改动，可以发现林皋缩小了"翠"字"羽"部，调整了"房"字下半部分的斜笔，使印面稳定性提高。线条质量的差异，更可看出篆刻用刀的时代进步。

附图　林皋　碧梧翠竹山房

放浪形骸之外

放浪形骸之外　明　苏宣

　　明代篆刻家以汉印为标杆，以形式上的复古来提升印章的艺术水准，势必在短时间内不可能对汉印章法和缪篆字法做出改变。他们所努力研究的，大多是刀与石的关系，尝试以不同的用刀来获得不同的线条效果。所以晚明几位篆刻大家，都是凭借各自的线条特征来建立个人风格的。苏宣的篆刻线条与何震同属"猛利"一路，不过他比何震走得更远，将这种雄强的线质推向极致。

　　"放浪形骸之外"一印章法六字等分，字形屈曲填满，并无新奇。其动人之处在于线条质朴苍劲，豪迈不羁，气质放浪。更绝的是，作品的气质反映了作者性格人品，又与印文内容水乳交融。印人刻了"放浪形骸"的印，印文恰好是"放浪形骸之外"，这种作品，想让人忘记都难。形式和内在精神的完美统一，则成就伟大的作品。

青溪摄居

青溪摄居　　明　苏宣

　　苏宣曾摹刻近千方汉印，对汉官印浑朴一路深有会心。"青溪摄居"取法汉印章法，构图为常见的斜角对称，两正两欹。由于"青"、"居"都是横竖线条组成，没有突出的留红，为了避免章法平板，作者把"溪摄"两字作散红处理。尤其是"摄"字，提手旁不作缪篆，而作小篆写法；三个"耳"处理成斜向三角，则为极具胆识的配篆，为常人所不敢为、不能为。实在新奇绝妙！苏宣的名言"始于摹拟，终于变化"，恰可作为这方印章的注脚。

　　这方印其实并不全仿汉印，四个字形多少都有些小篆的影子，如"青"字"月"部两竖微曲，"溪"（谿）字"谷"部四点起笔重，收笔轻，向外分出，兼有书写意趣。这种情况表明，晚明篆刻除了在刀法上多有发明，刻画出各种不同的线条质感，在字法方面也突破了文、何"白文仿汉"的定式，杂糅小篆等篆书体系入印，开始了篆刻文字的广采博收。不足二百年的晚明篆刻，作为文人印的发端期，虽然称得上大师的人物寥寥，许多作品尚存在不完善之处，但在篆刻史上的开拓意义是巨大的。

二八

流风回雪

流风回雪　明　苏宣

　　从文彭的平和到何震的猛利，再到苏宣的苍茫雄浑，可以看到篆刻艺术的情感表现特征越来越强烈。晚明篆刻在印面形式上强调宗法秦汉，其创造性主要表现为刻印刀法的探索。文人刻制石章为明代新风气，既无成法，也无定法，任何探索都不会遭来非议。印人们发现，印章线条和书法线条一样，能够表现作者的情感和个性，进而成为风格创造的基石。苏宣落拓豪放的性格、坎坷不平的经历，一起融入他的篆刻线条之中，所制印章具有恢弘的气度和雄强的风骨。"流风回雪"白文印在文字和章法上并无出奇之处，回文印的章法与寻常章法小异，也没有改变此印平实的面貌。此印之高妙在于线条，圆转中得朴厚，遒劲中见轻松，火候老到，直入浑沦之境。

　　边款"苏啸民"三字为单刀草书，这是在何震开创单刀刻楷书边款之后的新风貌。印章边款由最初的署名功能，逐渐发展为展示印人书法、诗文乃至绘事的又一宽宏舞台。而这一舞台前无古人，是明代崛起的流派印章所拓展、所独有的。

破闷斋

破闷斋　明　苏宣

　　"破闷斋"的章法有些特别，三字印排作三行，每行一个字。此种章法，大多为明代印人所采用，而被清代以来印人废弃。废弃的原因，当是因为字形长宽比例达到三比一，与篆书常规结构比例不合；且三个字同时被拉长至同样形状，过于死板。但平心而论，如果印文设计巧妙，这也不失为一种别致的章法。

　　此印由于字形刻意拉长，造成许多竖画纵贯印面，排叠感很强。这是此种章法的特别之处，也是对篆刻家刻画线条能力的考验。或者因重复产生美，或者因重复而单调乏味。而苏宣"破闷斋"印的精彩之处就在线条。这种有强烈顿挫感、积点以成线的朱文线条，能够体现用刀虚与实、轻与重的结合，得其虚空，破其沉闷。如此高妙的用刀，在晚明印人中首屈一指，且开清人程邃、邓石如之先河。

作个狂夫得了无

作个狂夫得了无　　明　苏宣

　　印章章法变化的可能性，是随着字数的增加而成倍增加的。从理论上讲，四字印可排列成一行、二行、三行、四行，有七种排列方式。如果像"作个狂夫得了无"这样的七字印，章法排列组合可多达几十种。至于选择哪一种排列，取决于印章内容，也取决于作者的喜好和风格上的要求。此方印章右侧两行，每行三个字，每个字面积基本相等，密者疏之，疏者密之。"了"字线条盘曲填满，不留大块空白。"无"字独占一行，上半截三横构成的空间，与右侧的"夫"、"作"字相等；下半截的四根长竖拉长，占据并填满两个字的空间。因此该印的章法，仍然是整齐划一的九宫格样式，这是与作者一贯的仿汉印作风相吻合的。多字印笔画多，线条细，容易显得单调，作者施以适当的残破，使笔画增粗、粘连，产生线条的块面，从而丰富了视觉效果。

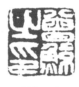

曾鲸之印

曾鲸之印　　明　甘旸

　　甘旸的白文印相比朱文印更有新意。其"曾鲸之印"是晚明人模拟汉印的另一种面貌：白文姓名印，字形有篆书意味，转角多圆，起收微尖，同时又不脱汉印平正的格局。这种具有书写笔意的白文印，比起同样以篆书入印的朱文印，创作难度更大。这一风格可以说是清代邓石如"以书入印"的先导。

　　从章法上看，"曾鲸之印"四个字一半密一半疏，很难安排。如果刻"曾鲸印信"就容易些，不过难度也降低了。作者如何涉险、破险呢？甘旸在印面上，既考虑了"红"（留红）的协调，也考虑了"白"（线条）的协调。一方面，左半部分"之印"两字笔画少，具有天然的大面积留红，为了与之呼应，作者将右侧"曾鲸"两字笔画挤得极紧，才衬托出几小块宝贵的留红；另一方面，由于"之印"两字线条比"曾鲸"两字稍粗（尤其是"之"字中竖），作者对"曾鲸"的许多笔画作局部粘连处理，使细而密的线条产生相对完整的块面，在分量上与左侧笔画形成的块面相当。因印文笔画两多两少产生的章法难题，就这样被作者巧妙化解，这是值得后人借鉴的。

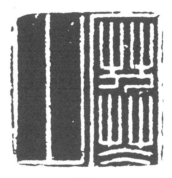

寒山

寒山　明　赵宦光

　　赵宦光是晚明吴中名士，也是有创新精神的书法家。他的篆书自创一格，用笔放纵，称为"草篆"。可他刻的印章，多为模拟古印，规规矩矩，并未将其狂放写意的书法精神用到印章中来。

　　"寒山"白文印在其篆刻中是比较精彩的一方。"寒山"二字笔画数量悬殊，作者没有令"寒"字宽、"山"字窄，也没有夸张"山"字，使疏者更疏、密者更密，而是让两字占地相等，疏密一任其天然。这种章法上的"不作为"看似平庸，其实正是作者艺术观念的反映。细观印面，布局中暗藏机巧，不乏微妙的变化。如"山"字中竖略微左移，避免了其左右两侧大小、形状完全相同的留红，空间不致平白无味。又如"寒"字上宽下窄、"山"字上窄下宽，虽然字的上下部分宽度差别不足一毫米，不过这一点点的宽窄变化，已足以增加两字间的咬合感，同时也平添了许多令人回味的新鲜感。

邾简

邾简　　明　朱简

这是仿战国朱文小玺的作品，气息高古，朴茂浑成，兼具人工和天然之美。如将此印蜕置于古玺之中，几莫能辨。可见朱简对古玺的模仿能力，在明代绝不作第二人想。

值得注意的是其中的文字。"朱"何以作"邾"呢？原来，东周时期在今山东邹城一带有邾国，邑人以国为姓；邾国被楚国灭亡后，子孙去"邑"旁以"朱"为氏。所以朱姓在战国以前作"邾"，在秦以后作"朱"。至于在印章中"朱"姓作何写法，则取决于印章艺术形式所处的时代。明代已经出土了许多古玺印，并流通于市肆，可人们对它的认识非常模糊。顾从德《集古印谱》收录了一百多方战国古玺，因为不识，编在最末一卷"未识私印"内。甘旸《印章集说》云"朱文印上古原无，始于六朝，唐宋尚之"，也就是把这些文字难识的朱文古玺都归于六朝时期了。而朱简，是最早对古玺作出风格描述和明确断代的印人。他在《印经》中说："所见出土铜印，璞极小而文极圆劲，有识与不识者，先秦以上印也。"这一认识具有划时代的意义。正是因为朱简认识到古玺为"先秦以上印也"，故此仿古玺小印中"朱"姓作"邾"，是非常准确的。

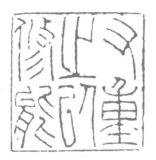

又重之以修能

又重之以修能　　明　朱简

晚明篆刻的创新大多是在用刀方面，到了朱简，率先在字法上取得突破。如"又重之以修能"等印，融合了他的好友赵宦光创造的草篆笔意，行刀以细碎的切刀为主，有一股奇悍之气，令人耳目一新。

此朱文六字印，章法上有所穿插，"能"、"以"、"重"三字，一个更比一个长，与各自上方的字结合紧密。其线条具有信手书篆的笔势和姿态，体现出行笔的轻重徐疾，宛如篆书墨迹。笔画起收处或者顿笔，或者微尖，偶尔还有牵丝，意态潇洒从容，明显不同于相对严谨的秦汉印或元朱文字法。线条钝拙毛涩，多用碎刀，或短冲，或碎切，有一波三折、丰富多变的节律感。这后来成为丁敬切刀法的滥觞。正如清代魏锡曾诗云："凡夫（赵宦光）创草篆，颇害斯籀法。修能（朱简）入印刻，不使主臣（何震）压。朱文启钝丁（丁敬），行刀细如掐。"准确地概括了赵宦光草篆启发朱简、朱简用刀又启发丁敬的承传关系。

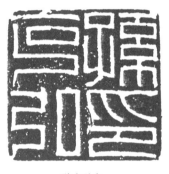

孙克弘印

孙克弘印　　明　朱简

此印是朱简白文大印的典型样式：线条仿汉代玉印，结构具自家面貌。玉印由于采用琢、磨方式制作，线条较铸印为细，粗细均匀，光洁挺直，转折处圆润，起收处方劲，与铜铸的细白文印明显不同。朱简以石章模拟玉印的艺术效果，虽工具材质不同而神韵宛然一致，同样具有高贵典雅的气质。

至于作者的艺术个性，主要体现在字形方面。回文印"孙克弘印"，文字皆方正，占地均等。细劲而苍涩的线条，不论横竖，大多稍具弧度，显得有姿态、有弹性。具体来说，许多横画中段向上拱，竖画中段向内弯，在平实的结构中体现微妙的笔意。从"弘"字左半部分、"印"字下半部分的笔画形态，可以很清楚地看到朱简篆刻字形的这种特色。加上印章留边极窄，更突出了此种结构的张力。朱简所刻姓名印，无论朱文白文、粗线细线，多具有这种特殊的结构风格。

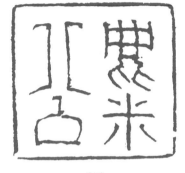

麋公

麋公　明　朱简

　　"麋公"是朱简为陈继儒所刻字号印,也是以草篆入印。印中大片留白,显得疏朗空旷。许多笔画起笔粗,似驻锋逆入;收笔细,似提笔出锋。一收一放、一迟一疾间体现出作者运刀如运笔,潇洒自如的创作状态,也体现出篆刻艺术写心写意的情感表现能力。

　　此印用刀冲切结合,以切为主,积点成线,既凝重又变化,似蜿蜒而下的"屋漏痕"。朱简的用刀具有随意生发的丰富性,如"麋"字上面的四竖,起笔形态各个不同;"公"字上部两笔,结构对称,但刻法绝不雷同,变化颇为微妙。最精彩的是"公"字下部回环连接的线条,或方或圆,不方不圆,笔笔断而复起,交代清楚。右下角横画出头一点点,更显笔势的随意。线条轻重虚实富于变化,既有笔意,又有刀味,近乎天籁。如此字法,确似以行草笔法写篆书,远非汉印、元朱文所能牢笼。一个时期的情趣往往是超越门类的,若此印之空朗与同时八大山人的简笔花鸟即有异曲同工之妙。朱简风格在摹古风气盛行的晚明印坛,卓然独立,对后世多有启示意义。

汪关之印

汪关之印　　明　汪关

　　汪关居江苏太仓，也是吴门印人。但与其他吴门印人不同，他并非取法明人的仿汉之作，而是直接学习汉印。他在《宝印斋印式自叙》中，叙述了少时酷好古文奇字，收藏古印章不下二百余方的经历。汪关的篆刻作品，是整个明代最精纯的汉印风貌，今天很容易地将其作品从明人篆刻中区分出来。周亮工《印人传》对汪关评价相当高，认为印章自文彭以来分为猛利、和平两派，前者以何震为代表，后者以汪关为代表。汪关作品对后世工稳一路印风影响极大。

　　"汪关之印"是汉印白文纯正精严的风格。将典雅光洁的白文"粗"到极限，这是汪关前无古人的创造。这一风格成为后世印人仿效的经典样式。章法满而不闷，大大小小形态各异的留红起到重要的点缀作用。如"印"字末笔的下弯，就制造出一条留红，与"关"字下端的留红互通声气。如果没有这个小弯，横画直接落到底，会显得"印"字偏大，破坏全印的美感。至于线条的饱满圆润，有厚度、有韧性的娴熟用刀，也令人叹服。

二二八

汪泓之印

汪泓之印　　明　汪关

　　这是汪关为儿子汪泓所作殳篆印。殳篆是战国秦汉时期流行的具有装饰意趣的美术字篆书。它和鸟虫篆类似，线条弯曲盘旋填满空间（只是起收笔没有鸟虫形态），所以有时也统称鸟虫篆。目前所知汉代殳篆、鸟虫印大约有几百方，多为玉印和铜印。汉以后的千余年间，这类印似乎湮没了。汪关高举印章复古的大旗，对汉印的各种形式都进行挖掘，重新"发现"这种极富趣味的印式。所刻一大批殳文印和四灵印，为文人篆刻打开了装饰化印章的新天地。

　　此印采用回文格式。"泓"字左中右结构，三点水旁无法像"汪"字那样展开，就变化为三笔小曲线。所有的线条都是中段圆浑，起收略尖，似青铜器上浇铸文字的效果。转角虽多，却不露圭角，透出一种静穆之气。可见其用刀，精纯至极，含蓄至极。

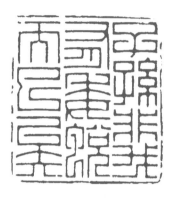

子孙非我有委蜕而已矣

子孙非我有委蜕而已矣　　明　汪关

　　汪关朱文印有两种样式，一种方角朱文，一种圆角朱文。这是方多字印方角朱文。印文出自《庄子·知北游》，原句为"子孙非汝有，是天地之委蜕也"。印文十个字分作三行，首行字最多，第三行"而已矣"笔画最少，为避免章法呈"疏—密—更密"阶梯状过渡，作者适当增减笔画迂回，达到视觉上的变化与均衡。有些结构简单的字用屈叠笔画以填塞白地，如"子"字下部、"蜕"字"虫"部、"已"字下部。经过调整，所有横画的间隔基本相当，略有大小，一行之中有松有紧，不显单调。从印面横画数量上看，第一行十七横，第二行十八横，第三行十五横；横画最多的并不是字最多的第一行，而是第二行，这样就形成"疏—更密—密"的章法，丰富了印面的形式内涵。用刀以冲刀为主，与朱简殊途异趣。而线条效果，模拟汉铸铜印朱文，起收较圆，中段挺直，在笔画交接处"刀下留情"，留出一个个稍显粗壮的"焊点"。这是汪关朱文印的典型特点。

王氏逊之

王氏逊之　　明　汪关

　　这方白文大印仿汉玉印样式，乃汪关为同邑画家王时敏刻。同样是取法玉印，此作与朱简"孙克弘印"有着巨大差异。朱简以笔姿纵横为个性，汪关则以平和蕴藉为个性，所以他们仿汉玉印的作品，都是借古以开新，独具自家面貌。

　　这方"王氏逊之"的艺术特点，是以线条的刚对比字形的柔，以期达到刚柔相济的效果。汪关用刀一向爽利劲挺，如新剑发硎，光彩奕奕。验之此印，其准确有力的控刀能力令人赞叹。此印篆法以直线为干，曲线为枝，每个字都有挺直的主干与弯曲的枝节，由此柔而能坚。"王"字横竖皆平直，唯末横向上弯曲折叠，笔画转角多取圆势，当是为了和左下方"之"字两竖的飞舞之势相配合。试想，假使"之"字作"㞢"，"王"字恐怕就不会作此种设计。但如果真如此，由于"氏"字已经笔画稀疏，"王氏"二字再要大量留白，章法效果肯定不如此印好。可知此印线条之盘曲，并非作者多事，实为精心构思的结果。

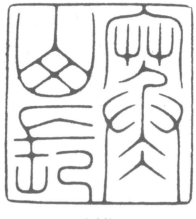

寒山长

寒山长　　明　汪关

　　这是汪关的圆角朱文印，与之配对的"赵宦光印"是方角白文印。一朱一白、一圆角一方角，正好相辅相成。"寒山长"采用小篆字法，转角皆浑圆无棱，有如铜铸古印。线条内外空白处，不论线条相交成锐角、直角或钝角，一律处理成圆角，在刻制过程没有一处看出刀痕直接相交，只有柔顺平滑的衔接。如"山"字内部的四小块留白，边缘都是圆角，不见刀痕。同时，线条交接处不刻到底，就会在那里留下一个个圆点，像"山"字的线条结构，恰似蚊帐的网格。这也是一种具有意味的印面形式。

　　"寒山长"章法采用典型的斜角呼应，左下、右上两角实，左上、右下两角虚。"寒"字重心上移，留出底部空白；而"山"字笔画太少，空白太多，为使两字的空白能够协调，作者在"山"字下部增加笔画，以减少留白。边栏与印文的粘连也十分讲究，五处粘边，增之不能，减之也不能。如果"山"字左右两竖粘边，则上部空间闭塞；如果"长"字横画粘边，则字的宽度被破坏；如果"寒"字上下不粘边，则无法体现字的纵长感。古人云："画家于人物，必九朽一罢。"印家于篆刻，又何尝不是如此？

负雅志于高云

负雅志于高云　　明　归昌世

　　归昌世是明末昆山籍画家、印人，移居常熟，印史上被列入"三桥（文彭）派"。他是文学家归有光之孙，儿子归庄也是著名的文人，可谓一门数代风雅。归昌世印风平和端庄，继承了吴门文人篆刻的传统。晚明印学家张灏说归昌世"与文三桥、王梧林两先生凤称鼎足"，可见他在当时吴门印人中的位置。

　　"负雅志于高云"朱文印对斜线条的大量运用，成为一大特色。原本用横竖线就可以完成的结构，如"雅志"、"于"、"云"等字，被作者故意改造成斜线和竖线的连接。易横为斜，虽是小小的细节改动，却是前无古人的创意，并演化为一种新的形式语言，在清代蒋仁的作品中，可看到更多的斜线条运用的范例。此印原有边栏，惜已磨损，但内实外虚，印文更为凸现。

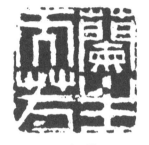

兰生而芳

兰生而芳　　明　梁袤

　　梁袤是晚明最负声誉的印人之一，他在学习何震和汉印的基础上，逐渐形成自己的风格。对梁袤素有贬词的周亮工也承认"千秋（梁袤）自运颇有佳章"。周亮工对梁袤的批评之一，是古人只刻姓名印，"至何氏则以世说入印矣，至千秋则无语不可入矣"。篆刻家对印文内容的拓展，成为遭受同行指责的理由，这种情况直到今天还在发生。篆刻内容的边界在哪里？何为雅，何为俗？不同艺术观念的碰撞自古有之，由此可见梁千秋不是一个保守的印人。

　　这方"兰生而芳"白文印，用刀生辣，体势博大，神气凛然。"兰"字笔画多，另三字笔画少，但梁袤不采用一密三疏的章法，而是全部作散红处理。在"兰"字中间、下部留有多块红地，"生"字三横也没有挤紧，显然是有意削弱疏密对比。他既不在宏观上制造一密三疏，也不在微观上设计字内的大疏大密，如此弱化章法的疏密，使得观者更加注意其线条的魅力。印中"芳"字的斜线最为大胆，其实"兰"字下部的岔笔已作了铺垫，一笔斜而全印奇趣顿生，这种手段，非高手不敢为。

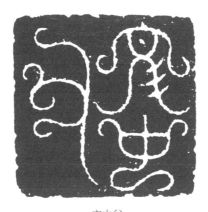

文中父

文中父　明　梁褎

　　叕篆和鸟虫篆印章，在秦汉时代为数不少。明清以来的文人篆刻，涉足者并不多。因文字花哨，此类印章易与"媚俗"联系，或坠入小巧一类。所以文人篆刻家对刻鸟虫篆印章常有顾忌。

　　梁褎"文中父"是明清鸟虫篆印第一名作。三个字笔画都很少，如果按常规篆法设计，印面一定特别空阔。由于线条太少，篆刻语言也容易显得单薄。梁褎巧妙运用鸟虫篆的装饰特点，增加了文字局部的笔画密度，使全印产生疏与密、直与曲、粗与细的变化。其最主要的手法就是在笔画起收处增加圆弧形钩状装饰，方法简单却十分有效。"文"字右部增加三撇，"中"字长竖左右盘曲，轻松破解了笔画少、字形对称带来的艺术语言单调的难题。这几个字姿态曼妙，造型优美，尤其是"父"字的布局，对后世影响很大。

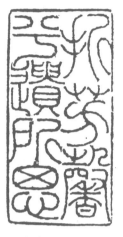

折芳馨兮遗所思

折芳馨兮遗所思　　明　梁衮

在晚明印人中，梁衮的此方朱文印个性鲜明。它有两大特点。一是字法融合元朱文和小篆，笔画圆劲，气象开阔。二是注重字与字之间的笔画穿插，章法极为紧密。如"芳馨"、"兮遗"、"所思"，都形成上下字的穿插，"芳"、"遗"两字形成左右的穿插，不可拆分，令全印浑然一体。这一风格成为清代邓石如印风的两个源头之一。

以邓石如的临作（附图）与梁衮原作比较，可以看出邓石如并没有完全照套原作，且比原印高明。在印面布局上，梁作"馨"、"遗"二字较为拥挤，一个上疏下密，一个左疏右密，邓作扩展了这两个字的面积，篆法也更为妥帖。梁作"折"字提手旁上下留空，邓作将这部分笔画上移，下留空白，结构明显舒展。梁作"所"字中间一直竖，较生硬，邓作改为向左弯曲，既解决了线条的姿态，又与"折"字的弧线呼应。看线条效果，邓作显得刀法圆熟，流畅自然。邓石如临作的活学活用，有古更有我，正体现了篆刻艺术的时代发展与进步。

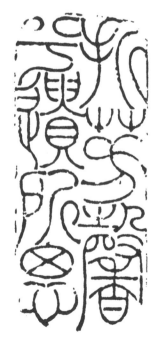

附图　邓石如　折芳馨兮遗所思

卜远私印

卜远私印　明　顾听

　　顾听是明末吴门派印人中的代表。一方面，作为职业印人，能治晶、玉、金、石、紫砂等各种材质的印章；另一方面，他具有较高的文化素养，精通六书。故而他在当时吴门地区众多印人中超迈群伦，"为印直接秦汉，意欲俯视文、何"（《印人传·书顾元方印章前》），为一代名家。

　　"卜远私印"是现存最早的名家紫砂陶印作品，藏上海博物馆。此印工稳醇美的风格，充分展现了顾听对吴门派印风的传承。线条虽细却骨子挺拔，章法尤其精彩。"卜"字竖画尽量左移，造成全印三字密一字疏的布局。"卜"字横画居中，避免空白过大而失衡。更绝妙的是，"印"字上下部紧密相依，显得上下疏旷、中间略紧，恰好与"卜"字横画居中、上下留白的结构相似，形成极具稳定性的对角呼应。且左右上下的字距略小于线条间距，使得四字结为一体。

　　右侧边栏加粗，甚为重要。因陶印制作多有偶然因素，假如这根线细了或断了，就无法撑住右侧的巨大空白，导致全印神气松散。左上角的破边，也正好解决了"私"字左上的方硬转角。这些偶然中的必然，体现了顾听高超的制作水平，也说明此印的确是陶印之杰作。

黄道周印

黄道周印　　明　程邃

　　此印为程邃刻呈黄道周的数方印之一。程邃自幼生长于松江，早年拜在"华亭派"巨子陈继儒门下。崇祯十五年至十七年（1642－1644），黄道周多次到浙江余杭的大涤书院讲学，程邃从其受业。程邃为黄道周刻的几方印章，可能都在这几年中，时年三十多岁。

　　从这方"黄道周印"（回文）可以看到程邃青年时期模拟汉印风格的高超水准。章法平实，中规中矩，起收笔偏方，典型的汉铸印样式无可挑剔。但是在平淡的外表下，仍有其精心安排之处。例如：在"印"字、"周"字局部留红，"印"字中部短竖略左移，"周"字"口"两竖一长一短，"道"字左右两肩一低一高，都显示出他对空间变化的用心。这是出于篆刻家主动追求的疏密意识。

　　重要的是，程邃个性化的刀法已现端倪，边缘毛涩的线条，质感极强。由此造就一种苍茫古拙的韵味，这是同时期仿汉印作品中罕见的。虽然在程邃八十多年的人生中，印风跨度很大，但这种对线条质感的追求是一以贯之的。

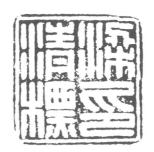

梁清标印

梁清标印　　明　程邃

　　此印平直端正，几乎只有横竖线条，属程邃作品中最为规整者。他将所有笔画都处理成横和竖，显然出于精心的设计。为使"印"字疏密程度和其他三个字接近，还特意让顶上横画多绕了一个弯。虽然线条同样的浑朴，但此印的端正风格与程邃其他姓名印作品还是有所区别。

　　汉印中双边白文甚少。汉代沿袭秦代的界格印，出现过一批带边框、界格的白文印，其中有边框而无界格的非常少。就此印而言，方正的印文配上方正的外框，是十足的形式需要。印文线条粗于边框，意在突出文字。

　　此印与白文印"黄道周印"相比，明显可以看到程邃篆刻技巧的成熟：用刀钝而厚，形成了具有"藏锋"特征的篆刻线条；线条起收处形态圆浑，像书法运笔藏头护尾，力量内敛。这是依靠内在修炼得来的成熟与自信。用刀铦利而不见刀芒，更显露了作者的精气神，使得程邃印风醇厚朴茂，卓然独立，与何震的猛利，汪关的平和拉开了距离。

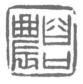

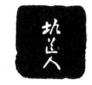

谷口农

谷口农　　明　程邃

　　"谷口农"印为程邃刻赠同寓南京的隶书名家郑簠。现藏上海博物馆。此印平中见奇有变化。

　　程邃、郑簠都是清初著名金石学家，他们在碑版方面有共同的兴趣。此印的大气、厚重似得碑版之助。尤其是作为粗朱文印，处理线条的难度要高于细朱文。程邃线条起收皆略细略圆，有隶书用笔藏头护尾、逆入平出之感；用刀不平滑，似与汉隶"疾涩"二字要领相通。虽然线条层层排叠，印面左半部分横线多至十一根（含上下边栏），也不致笨拙僵死。这种手段，非高手不能为。

　　在印文设计上，由于"谷口"二字笔画少，需要撑足印面，作者让"谷"字略大，两竖向上伸以占据更大空间。而且"谷"字与其下方的"口"字形成相似的外形，又形成竖画的排叠，上下贯通一体。另外，为了配合"谷"字四个斜笔，作者在"农"字下部也制造了一个弯曲的笔画，使印面更加丰富和生动。

　　此印中留白很是讲究。例如文字和边栏的距离不等，左右贴近边栏，而上下留出空白；"农"字平均布白，"谷口"二字中间留空，且强化这一空间，用以贯通全印上、中、下几块形状不一的空白，使留白连通流转，并与其余的实部映衬，更显疏密有致。

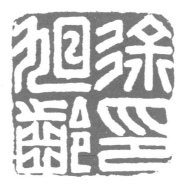

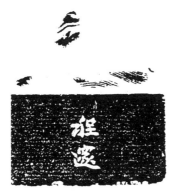

徐旭龄印

徐旭龄印　明　程邃

　　此印为程邃传世印实物中尺寸最大者。现藏上海博物馆。

　　与"梁清标印"不同，"徐旭龄印"字形运用了大量的斜线、弧线。有些线条本来明明是直线（如"旭"字"日"中短横），故意改造成圆转的曲线。其中奥妙，乃是作者通过易直为斜、易方为圆，努力削弱平直线条架构带来的力量感、坚固感，而要达到"温润敦厚"的艺术效果。此印印面很大，达到4.4厘米见方，很容易刻得过分霸悍。程邃反其道而行之，小印追求博大，大印却要追求平和。本来此印的线条还可以更"毛"一些，可他却用近乎光洁的线条，刻成一方堂堂正正又无丝毫霸气的大印。如孔子云"威而不猛"，正是儒家的修身处世之道。

　　"徐旭龄印"采用回文格式，把"印"字置于右下角，汉印中已经如此，但不作回文的也相当多。明清以来四字姓名印大多作回文，并成为最通行的格式。其目的，一是防止名字误读，如"王夫之印"，印主是王夫还是王夫之，容易混淆；二是避免将名拆作两行，对印主欠尊重。

垢道人程邃穆倩氏

垢道人程邃穆倩氏　　明　程邃

　　程邃所作"垢道人程邃穆倩氏"朱文印有两方，此印尤见神采。实处存古厚，虚处透空明。魏锡曾认为程邃的古玺印"苍润渊秀"，即便朱简、丁敬、邓石如也不及他。以此印验之，这位清初印坛的天王巨星的确不负魏锡曾的赞誉。

　　此印文字出自钟鼎，字形或作简省，或趋于符号化，笔画长度也相应缩短。简则古，则大，则空灵。这种简省使得全印实处少，虚处多，笔断而意连，貌古而神清。如"邃"字笔画虽多，被处理得虚虚实实，若隐若现，并不觉得繁密。"人"和"氏"两字笔画都少，却一轻一重，搭配精彩。边栏的处理也是极可玩味的，若断若连，与文字构成完美的搭配，获得一种散淡疏阔之美。这种处理印面虚实的卓越本领，在以前的印章史上还未曾有。过去的印章出于实用性考虑，注重的是文字的表现；而在程邃这方印中，文字已经成了表达艺术思想、艺术技巧的载体，即便你不能辨识，也可以感受到艺术之美。程邃篆刻的这种"画境"，很大程度上得益于其绘画渴笔意境的滋养。他是新安山水画派的代表人物之一，画中有金石味，印中有画风，同臻一流境界。

程邃之印

程邃之印　　明　程邃

　　此印从风格看，是程邃晚年手笔。左半密不容针，右半宽绰有余，印边作不规则的处理。笔画的伸缩挪让，突破了汉印的规整格局，似得魏晋将军印的启迪，随意错落，大开大阖。这样的天籁之作，非功力深湛、心无挂碍者不能为。细细品味，此印布白极为讲究："之"字中竖右移，让出左侧一小块空间，以与"邃"字右侧留白呼应，又与印章中间一条纵向空白气韵流通。

　　晚清篆刻家吴昌硕曾说："刀拙而锋锐，貌古而神虚，学封泥者宜守此二语。"用此话评论程邃篆刻的风貌，也十分贴切。可封泥出土始于道光二年（1822），在程邃那时还不知封泥为何物。程邃印风的形成，其实是与他的性情、书法绘画风格等印外心绪紧密联系的。

　　清代篆刻家黄易论印，以文、何为南宗，程邃为北宗。"文何之法，易见姿态，故学者多；穆倩融会六书，用意深妙，而学者寥寥。曲高和寡，信哉！"（"方维翰"印款）在黄易看来，程邃篆刻足以与文、何并峙，甚至凌驾其上。确实，程邃无论刻什么内容，什么形式，都是渊渟岳峙的大家气象。其篆刻的伟大之处，一是胜在气息古雅醇厚，一是对篆刻形式做了广泛的开掘。他把当时泥古拘执的印风向个性化印风推进了一大步，靠的是几十年的文化积累。后人学其一鳞半爪便可成为名家，但却无法成为像他那样开宗立派的大家。

安贫八十年自幸如一日

安贫八十年自幸如一日　　明　程邃

　　此印为古玺章法，白文有边栏。入印文字为商周时期的金文，即钟鼎款识文字，清初称为"款识录"。明清之际虽好玩古物者多，但研究钟鼎铭文者甚少，研究古玺者更少。朱简最早指出古玺出自先秦，但其观点当时尚未得到广泛的认同。程邃富收藏金石，对钟鼎文字亦有研究，曾著《钟鼎款识》二十卷。故程邃能够比较熟练地运用钟鼎文字入印，体现了古文字研究对篆刻创作、创新的引导作用。此印用字简约，篆法洁净，用刀概括，十字组成一印，不拉杂，不忸怩，不松散。

　　周亮工《印人传》说程邃"合款识录大小篆为一，以离奇错落行之"，点明程邃篆刻的两大特征：文字上融合大小篆，章法上离奇错落，不走世俗的路子。明末清初随着大量钟鼎彝器、秦汉印章的出土，大大丰富了古文字资料，但也有大量的错字、讹字。如清初流行的字书《六书通》就瑕瑜掺杂。虽然程邃对钟鼎文字的模拟还不是很规范，时有乖谬之处，但毕竟是一种入印文字拓宽的努力。由程邃诗文书画全面修养造就的醇古苍雅的韵味，在明清之际的印人中是不可多得的。程邃篆刻的多种风格、多种样式，足以证明他在篆刻领域倾注的大量心血。他能成为徽派篆刻的开山人物，正是历史对他的公正评价。

传是楼

传是楼　明　顾苓

顾苓是清初吴门最重要的印人。因母家与文氏为亲戚，世谓其印得文氏之传。他年轻时又与汪关有过交往，得汪关为其刻印。文彭无印谱传世，原印流传也极少，清人往往通过顾苓作品来认识吴门派篆刻。周亮工说："今日作印者，人自为帝。然求先辈典型，终当推顾苓。"

"传是楼"是顾苓为昆山徐乾学（清初学者顾炎武的外甥，官至刑部尚书）的藏书楼所刻，原石现藏上海博物馆。此印以元朱文风格为之，文粗于边，与边略有粘连。作者削弱了线条的弯曲度，显得高古淡雅，从容不迫。顾苓曾说："白文转折处须有意，非方非圆，非不方非不圆，天然成趣，巧者得之。"看这方朱文印的转折处，也有同样的用意。转角多作圆形，但圆中有方，骨力内敛，故其线条劲挺，有恢弘高华的神趣，绝非其他吴门派追随者所能相仿佛。此印结构上紧下松，疏朗开阔。骤视之满眼都是空白，但白者不虚。细劲的朱文线条，在大面积空白的映衬下显得简洁明净。以全印三字论，"楼"字之木字旁不作寻常形态，而把上下两处枝权隔开很远，是特色之关键所在。

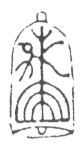

凤栖铎形印

凤栖铎形印　　明　戴本孝

　　戴本孝是新安画派的重要人物之一，在篆刻上也有很高的修养，许多用印都是自刻。1961年，如皋冒广生将一枚戴本孝为其祖辈冒辟疆刻的六面八印捐赠上海博物馆，这枚印章让人们对戴本孝篆刻有了全新的认识。八方印形式各异，功力至深。印面设计极富巧思，有学古玺、汉朱文、汉白文和元明印风的，无一重复，全面展示了戴本孝的篆刻才华。他对篆刻形式感的出众把握和对古文字的深切理解，达到了当时无与伦比的高度。其中一方"凤栖铎形印"尤为别致，堪称明清图形印第一杰作。

　　此印为铎形，内有凤鸟栖木图案。铎为先秦时代流行的乐器，金属制造。印度也有此类乐器，佛教传入中国后，除了手摇的"手铎"，还有悬于殿角的"风铎"，统称铃铎。戴本孝把凤变形为几根交叉的线条，体现了文字符号的抽象表现性；又把铎变形为一种装饰性的排列线条，弯曲垂下。这种设计并非直接描摹客观物象，而显示了作者高度的抽象概括能力。至于印边利用铎形的透视原理，刻画出铎的立体感，这在历代图形印中是独创。印章一向只表现平面空间，在三百多年前能够在二维平面上表现立体空间，真是难得。可惜这种探索在历史上昙花一现。

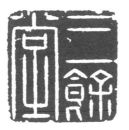

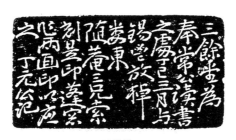

三馀堂

三馀堂　明　丁元公

　　丁元公入清后出家为僧，书画皆超逸不凡。治印继承秦汉，清雅脱俗，秀逸绝伦。这方"三馀堂"是他为娄东画家王撰（号随庵，画坛"小四王"之一）所刻的双面印。用刀光洁劲挺，近汉玉印风格，但线条起收微尖，与工匠制印迥然有别。其章法之妙，尤在于"三"字中间一横上移，结构上紧下松，激活了全印的疏密关系，称得上四两拨千斤的妙招。

　　印侧丁元公行书款识和朱彝尊楷书《沉醉东风》都是双刀刻就，类似砚铭刻法。由边款可知，三馀堂为王撰之父、清初画坛泰斗王时敏读书处。"三馀"典出《三国志》，记魏国大司农董遇："人有从学者，遇不肯教……从学者云：'苦渴无日。'遇言：'当以三馀。'或问三馀之意，遇言：'冬者岁之馀，夜者日之馀，阴雨者时之馀也。'"董遇的典故、王时敏的书斋、王撰的求托、丁元公的篆刻、朱彝尊的曲和书法，如此丰富的人文精神凝聚在这么一块小小印石上，印章的文化承载怎不令人惊叹！

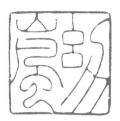

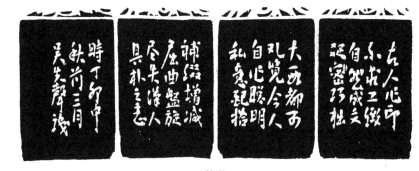

幼岚

幼岚　　清　吴先声

　　这是象牙印中的一方名作，现藏西泠印社。象牙印以其选材考究、色泽温润、质地细腻受到人们的珍视，成为印材中的高贵品种。

　　吴先声是康熙年间的湖北印人，他坚守元明古法，线条平稳匀称，工致古雅，似乎没有受到当时各种印学流派的影响。此印为铁线小篆，但与元朱文还是有差异的。线条粗细变化不大，在线条起收、搭接处稍稍加粗，略显笔意。印文总体平正，唯"幼"字右侧取斜势，倚靠在边栏上相当稳定。"力"部上端的一个弯曲增强了空间的丰富感，且与"岚"字下部的弯曲形成呼应。全印工稳细腻、生动活泼，但又不平板无趣。

　　象牙印由于材质珍贵，往往会被后人磨去印面重新篆刻。篆刻家为长久保存自己的作品，也采取了一些手段，如印面尽量刻深，或刻四面款，重刻会使印材损失一圈。这方"幼岚"就是四面款，吴先声在边款中说："古人作印不求工致，自然成文，疏密巧拙，大段都可观览。今人自作聪明，私意配搭，补缀增减，屈曲盘旋，尽失汉人真朴之意。"可见吴先声追求"自然成文"之美，在作品的高下优劣和个性风格之间，更看重的是前者。在边款中发表印学观点，从此也成为清代印论的重要形式之一。

孤松馆

孤松馆　　清　张在辛

　　张在辛为清初山东最著名印人，幼承家学，篆刻受到父亲张贞的指导，后受业于周亮工、郑簠等金石名家，又吸收了程邃、顾苓等不同印学流派的营养，故能兼南北印人之长。其作品面貌多样，大多章法沉稳，用刀精健，印风宽博渊雅。尽管张在辛不是印史上开宗立派的大家，但作品用心之专一、技能之老到，在同时期印人中首屈一指，且许多作品具有承前启后的意义，后世的许多个性化印风似乎都能在他这里发现端倪。

　　这方"孤松馆"朱文印，无论章法还是线条，都不由得让人把它与浙派风格联系起来。可是其作者张在辛年长丁敬四十四岁，山东与浙江也相隔千里！足见丁敬印风不是凭空而来，在他之前，已有人在尝试碎切刀法。张在辛在明末朱简以碎刀刻草篆的基础上，尝试以碎切法仿刻汉朱文印，迈出了可喜的一步。他临终前著《篆刻心法》，对各种用刀做了总结，归纳为直入法、斜入法、切玉法三类。"切玉法者，用刀碎切。方板处要活动，圆熟处要古劲，平直处要向背。"这不正是浙派用刀的要诀吗？

六十八衰翁

六十八衰翁　　清　张在辛

　　这方白文印在风格上显示了张在辛与清初徽州印人程邃的传承关系。仔细想想，两人确实有许多共同点。比如，他们都是北方人，按照黄易的说法，是印坛"北宗"；他们都得享高寿，比较善于养气；他们都在篆刻风格上进行广泛的探索；他们都对"扬州八怪"篆刻产生了影响……

　　"六十八衰翁"为张在辛自用印。自称"衰翁"，其实并不衰，他一直活到八十八岁呢！此印线条圆厚，神采内蕴，虽无张扬的豪气，也不伤于怯弱，可谓绵里藏针。至于章法，尤富巧思。试想，此印文前三字笔画少，后两字笔画多，如果按常规排作两行，则左密右疏，而且"六十八"三字极难安排，弄不好致布白琐碎。如果换作三行，则有多种布局方法。可比较下来，其他任一排列都不如"一三一"对称布局的效果好。该布局左右两字分别独占一行，暗合于印文每个字基本左右对称。另外，"翁"字"羽"部四根竖线并列，又与"六"字四根竖线并列相合。还可留意的是，中间一行三个字连缀紧密，"衰"字上点甚至插入"八"字中间，使三字有合为一体的错觉。骤视此印，似乎是三字印，每行只有一个字。是不是很有趣？

林皋之印

林皋之印　　清　林皋

　　林皋原籍福建莆田，定居江苏常熟。他的印风主要来自明末吴门派和太仓的汪关。在清初印风流于程式的背景下，林皋精纯典雅的风格一出，立即赢得一片赞扬，成为康熙朝最负盛名的篆刻家。

　　"林皋之印"继承了汪关的满白文风格。许多人理解的满白文，只要把线条刻粗，填满空间就可以了，其实不是这么简单。因为各个字的笔画多少不一，要填满印面，势必造成各字的线条粗细不一。笔画多者线条细，笔画少者线条粗，还有些字笔画特少。这方"林皋之印"，前两字笔画多，后两字笔画少，是很难组合在一起的（如果刻"林皋印信"就容易许多）。为了配合"皋"、"印"二字中的斜笔，作者让四个字的转折都作圆角，体现篆书笔意；笔画起收呈方形，体现汉铸印样式的浑穆。"之"字两短横的微微下斜，明显是要与"印"字斜笔取得协调。笔画的粗细，"印"字起到极为关键的作用。它的上半部分粗细与"之"字协调，下半部分粗细与"皋"字协调，而"皋"字笔画粗细又与"林"字相近。这样四个字的线条粗细虽有差别，却又能相互关联，而绝非印面右侧笔画细、左侧笔画粗这么简单。

　　满白文也要重视留红，否则就太过沉闷。此印"之"字笔画少，存在天然的留红。为了配合它，还须在印面安排其他留红以形成呼应。如"印"字中部的大、中、小三个三角形留红，印面中间区分左右的一条红线，"林"字中心的星形红点等，都是出彩的设计。

案有黄庭尊有酒

案有黄庭尊有酒　　清　林皋

　　林皋刻印，特别讲究篆法。他的入印文字全部用汉代缪篆，绝不杂以古文。此印是其缪篆类细朱文的代表作。该印七字分作两行，"尊"字为上下结构，形态较长，占据了最大的空间；"案"字同样是上下结构，可因这一行字多，将"案"字变为左右结构，使章法妥帖。两个"有"字"月"部不同写法，也是为了增减文字空间而做出调节。像林皋这样以工稳印风擅长的篆刻家，对章法的安排都是反复推敲，以琢以磨，力求达到完美的程度。

　　林皋的朱文线条是令人赞叹的。细朱文线条通常不能一遍而成，几经修饰，往往单薄、怯弱。因为细至极限，很难毫发无失。可是林皋的朱文线条，细而劲健，质量出奇的好。边栏线条比印文更细，也同样挺拔。虽然此印边磨损几尽，仍可通过观察原石想见边栏完好时的状况。印石四角微圆，亦非后来磨损，而是用刀刻的，故圆角与婉畅文字更见谐调融洽。

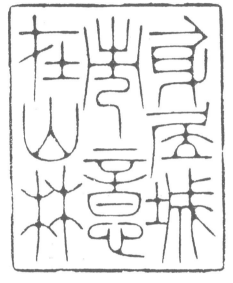

身居城市意在山林

身居城市意在山林　　清　林皋

　　"身居城市意在山林"印是常熟博物馆收藏的五十三枚林皋印章原石之一。这批印章是铁琴铜剑楼瞿氏旧藏，抗日战争中埋藏地下，1976年挖掘出土，因而绝大部分有不同程度的残损。名作残损固然可惜，却让我们能够观察林皋篆刻在残损前后发生了怎样的变化。以林皋在世时钤拓的《宝砚斋印谱》和现在用原石钤盖的印蜕来对比，可以发现未残的印蜕，个个神完气足；而岁月造成的累累伤痕，不论破边缺角损字，都使艺术效果大打折扣。也就是说，这些印章基本上一看就知道是后来残破，而非作者所需要的残破。这方"身居城市意在山林"印（附图一）则不然，它残损前后的艺术效果，一典雅、一苍茫，可谓各有千秋。其中奥妙，在于印章不能随意残破，而此印的残损恰恰适度。首先，边栏和文字，整个印面都有残破，不然就无法协调。其次，印文残破都在笔画中段，不影响线条的长短、粗细和方向。边栏尽管破得多些，幸好断断续续，没有形成大范围的断裂，且四角基本完好，印面得

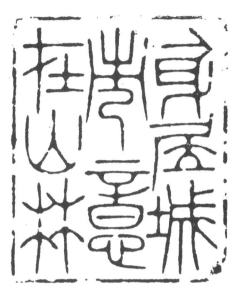

附图一　残损后印蜕

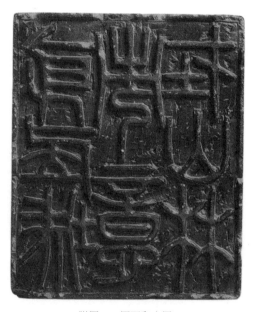

附图二　原石印底图

以向心团聚，似断而意不断，似破而神不散，天工胜于人工，仍属完美。

　　观察原石（附图二），能看出林皋的印底平整如镜。元明时代的元朱文印出自印工之手，印底经常是铲平的。后来的文人篆刻家认为这样做少才子风、多工匠气，便不再铲底，任其不平（齐白石除外）。但在元朱文印这条脉络上，铲平印底的习惯被保留下来，直至现代陈巨来仍然如此。因为铲底，此印的线条近乎直上直下，类似铜镜上浇铸的铭文，有一种精工整饬的美感。

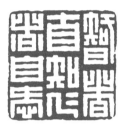

智者自知仁者自爱

智者自知仁者自爱　清　林皋

　　林皋典型风格的白文印，并不作满白文。如这方"智者自知仁者自爱"白文多字印，八个字分布三行，依据各字的笔画多少、结构长短来分配空间，每个字的大小不同，各居其所。作者的用心重在字与字、笔与笔的挪移照应，重在分朱布白的映衬协调。其中第二行"自知仁"三个字笔画最少，"仁"字右侧只有两横，作者遂将单人旁向右弯曲至两横下方，最后下垂收笔，这样就通过笔画盘曲增加了"仁"字的面积。第二行"自"字选择了横画较多的写法，也是出于同样的考虑。根据章法需要设计不同的文字形态，这是对印章文字变化规律的灵活运用。但是，字方、刀方，线条交会处的外方、内方，显然刻板了，这也是职业印人往往容易出现的"作家"习气。

　　林皋刻印，无论朱文白文都不破边，只是将四角修圆。这是与他工稳严谨的印风相协调的。

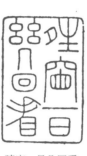

晴窗一日几回看

晴窗一日几回看　　清　林皋

　　"晴窗一日几回看"是林皋元朱文印的名作，也是历史上最有名的几方元朱文作品之一。此印的特点，一是气格高古，无丝毫取悦于人的媚态。二是文字尽可能简省，印面洁净空灵。三是疏密宽窄相济，章法富于变化。以印章左右两侧来对照，左宽则右窄，左窄则右宽。四是粘边设计巧妙，全印仅有处于两行上端的"晴"、"几"二字顶部粘边，处于下端的"日"、"看"二字都以圆弧形状收尾，使得这方印看起来恰似晴窗一扇，却有两串东西从窗框垂挂下来，而大块留白就像窗外耀眼的天空和亮光，吸引你忍不住要多看几眼。

　　附清代云间派印人鞠履厚、现代元朱文印名家陈巨来的临作。鞠履厚作品（附图一）是据原印摹刻，几乎完全一致。陈巨来作品（附图二）与原作有所不同，转角偏方，结字偏宽，不再是元朱文了。显然，鞠履厚对林皋顶礼膜拜，务求逼肖，而陈巨来最擅元朱文，偏偏要与原印拉开距离，所刻更见宽博，这是有意要和林皋一比高下！

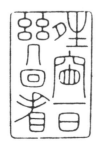

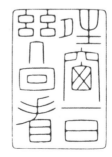

附图一　鞠履厚　晴窗一日几回看　　　　附图二　陈巨来　晴窗一日几回看

杏花春雨江南

杏花春雨江南　　清　林皋

这是林皋另一种样式的朱文印，宽边细文。以小篆文字入印，重心较高，结体修长，体现出柔美飘逸的韵味。"杏花春雨江南"，似乎就应该是这种味道，如果刻得像何震、苏宣那样就大煞风景了。

用刀精熟是吴门印人的共同特点。在如此细的朱文线条上，林皋能表现出轻重缓急的笔意，并保持线条的气韵绵厚、自然浑融。即便如"杏花"等字的圆弧线中段细若游丝，甚至飘忽若失，但由于线条本身所具有的张力和韧性，能够在观者头脑中还原成完整的线条形态，达到断而非断的艺术效果。另外，此印还模拟了汪关的仿铜印线条，交接处略粗，似一个个"焊接点"。这些"焊接点"与细朱文线条形成了疏中有密、虚实相生的对立和谐关系，与边栏产生呼应，丰富了印面的形式构成。假使没有"焊接点"，此印的边栏就显然不能这么粗。林皋的这些篆刻精品，将秀雅一路印风提升到新的艺术高度，且定型为一种经典创作模式。

乾隆时印人鞠履厚临刻过此印（附图），他的作品对"江"字篆法做了改动，即扩展了三点水旁的位置，且将"工"部嵌于其间。以章法的匀落评定，鞠印似优于林印。然其付出的代价，则是丧失了精工印也需具备的洒脱与天趣。再则，以两印之用刀质量论，林印爽润而鞠印板滞，是高下可断的。

附图　鞠履厚　杏花春雨江南

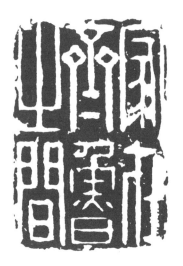

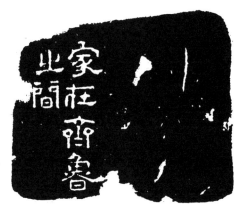

家在齐鲁之间

家在齐鲁之间　　清　高凤翰

　　高凤翰是山东胶州人。他的篆刻师承，一是秦汉印，一是山东印人张在辛。此印为高氏四十岁时作品，是他早期右手刻印的代表作。当时他还没有去扬州。

　　印章的章法，对称始终是重要的原则。如此六字印，将多条斜倚笔道的"齐鲁"两字置于中间，而左右各置以平直笔道为主的"家在"和"之间"，就是一种左右平、中不平的对称手法，使得全印稳定中显奇崛。

　　由印侧后人跋语可知，此印之"崩坏不堪"，并非出自作者本意，而是流落古玩肆的结果。对比作者许多右手刻印，风格大多自然随意，而布局严谨周到，虽多有破边，但不像此印这般"破烂"。这就引出一个问题，为什么恰恰是这方磕碰残损的印章被认为是高凤翰的代表作？当然，此印布局相当精心，这六个字以"齐鲁"二字笔画多，本应该形成中间密、左右疏的格局，可作者将"齐"字简化，"鲁"字线条变细，削弱了疏密对比，使观者首先被线条的轻重变化所吸引。但还有一个重要因素，就是印面的适度残损提升了印章的艺术效果：印边的残破与印文的残破形成呼应；边框的不均匀、不规则又恰与印面线条的不规则变化相合拍。此印的残损是适度的，并不伤及笔意，如"齐"字上方横画起笔，"在"字下方短横，都是将破未破，鬼斧神工。研究这方印的残损，对我们修饰印面会有诸多启迪。

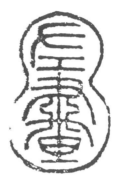

左画

左画　清　高凤翰

　　高凤翰是"扬州八怪"画家中刻印最多、对篆刻有深入理解的一位。他对古代印章的学习并不局限于汉印。这方"左画"取法于宋徽宗的"御书"葫芦形印（附图一）。"御书"印虽是印工制作，但构思巧妙，文字依照葫芦形设计，很有想象力和创造性。印面的外形自古以来多为方形，偶有圆形和长方形，从此多了一种葫芦形。葫芦谐音"福禄"，寓意吉祥富贵，为人喜爱。此后历代都有葫芦形印章，如项元汴的"子京"、"退密"，王原祁的"苍润"等。但要说与"御书"印最相近的，还得数高凤翰"左画"和丁敬"同书"（附图二）、"图书"等几方。

　　葫芦形印的图形特殊，要求印文的线条走向必须与边栏有所配合，才能内外和谐。高凤翰"左画"印的"画"字与宋徽宗"御书"印的"书"字如出一辙，表现出明显的模拟意图。而"左"字的横画排叠又与"画"字相一致，这样字与字、字与边都十分融洽。此印线条很有苍茫感，质朴雄强，已经无法以冲、切二字来衡量。按照内容来看，应是高凤翰右手残废后所用印，那么，他左手用刀的质量也是相当可观的。

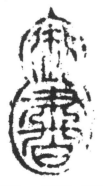

附图一　宋徽宗　御书

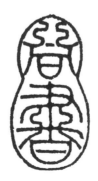

附图二　丁敬　同书

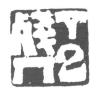

丁巳残人

丁巳残人　　清　高凤翰

　　高凤翰扎实的汉印功底、粗犷豪放的风格追求，以及五十五岁右手病残后改用左手刻印，造就了他晚年治印的特殊风格。他一生刻印作画都以洗去习气、求得天趣为第一。到他用左手刻印时，他的艺术观念已经成熟，眼光已经超脱，对篆刻艺术的熟悉和治印技巧的求生奇妙地结合在一起。虽然作品水准有时难以控制，不免有时过分逞强放纵，但在这些晚年印作中，确实产生了一些天籁之作。如"丁巳残人"白文印，扫尽妖媚，洗却铅华，以近乎直白的篆刻语言诠释他对篆刻创新的理解。

　　这四个字三疏一密，作者没有照此布白，而是作斜角呼应格局。如将"丁"左右直笔提起，留红两块，"人"字中间留红一块，顾盼呼应。用刀则如退笔挥运，粗细、方圆似都不计，将工拙抛之度外，自具憨朴天然之美。此印别具意象和寄托，让人能强烈地感受到一位残疾印人的艰辛、无奈，乃至心灵的呐喊！看似顷刻而就，实则是经意至极到若不经意，其中包含了多少智慧，绝非草草从事。这种不衫不履的印风，对嘉、道时的曾衍东，晚清的吴昌硕、丁二仲都产生了较直接的影响。

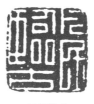

凡民临古

凡民临古　　清　沈凤

　　沈凤是清中叶的著名印人。他的作品功力深湛，布局稳妥，唯缺乏明显的个人面貌。"凡民临古"是一方细白文作品。线条的挺直感来自汉玉印，起收处略圆，显得冲和平淡。此印四字作不等分布局，左行宽而右行窄，缘于作者按照文字笔画多少来安排空间。如果让四字等分空间，因"临"字笔画多，势必三疏一密。沈凤意在追求平淡，故去其疏密，采取了按笔画分配空间的章法，"临"字宽则"凡民"窄，"临"字长则"古"字短，使留白匀称均衡、妥帖安详。可以设想，假如邓石如刻这个内容，定会使疏者疏、密者密，营造矛盾冲突，可能笔画最多的"临"字反而占地最少了。是知印章的布局设计有多种可能，各具攸宜，至于如何选择，是由作者的艺术观决定的。

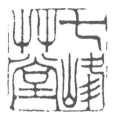

七峰草堂

七峰草堂 　清 汪士慎

　　在"扬州八怪"画家群中，汪士慎是诗书画印全能的通才，其作品以气质上的高雅脱俗著称于世。他的篆刻无论数量还是质量，都是值得重视的。奇怪的是，汪士慎的传世印蜕均为自用印。一般而言，篆刻家一生刻印总在几百上千方，职业印人甚至达万方，这其中多数为应酬他人。汪士慎的印风成熟老到，其背后一定有数量更多的篆刻作品作为支撑。所以他的篆刻不会只有这些自用印，更多的作品有待于将来的发现。

　　汪士慎篆刻，无论朱文白文、古玺汉印风格，都十分注重文字、线条的姿态。如"七峰草堂"朱文印，所有竖画都略作弯曲，婀娜生动，鲜灵活泼。虽然巧媚，但不落俗套，清新古雅，自有一番高贵之气。其作品中对笔意、笔姿的主动追求，让我们看到了篆刻的时代进步。另外，此印"堂"字下部留空，与"七"字右上角形成斜角呼应。"七"字左下方的大面积留白成为"印眼"，"印眼"位置偏高，全印就显得上紧下松，这与印文的疏密正相吻合。所以，位于上面的两字短，位于下面的两字长，就成为情理中的必然。此印"文革"中曾出现在朵云轩的劣石廉价柜中，为印家方去疾发现，今藏上海博物馆。

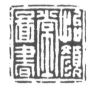

怡颜堂图书

怡颜堂图书　　清　高翔

　　"扬州八怪"中的高翔精擅铁笔，对汉印理解很深。清中叶的扬州是天下繁华所聚，许多著名艺术家都聚集于此。高翔年轻时与石涛是忘年交，后来又与汪士慎、金农、高凤翰、丁敬等为友。这种交流上的便利，使他能够把握当时的印学发展状况。晚清魏锡曾论印诗云"蒙泉数印人，高、汪、钝丁亚"，说明在后辈西泠印人奚冈眼里，高翔、汪士慎是和丁敬同样卓越的篆刻大家。

　　当"八怪"之时，正是徽派印风影响扬州印坛百余年，而浙派印风刚刚形成。这方"怡颜堂图书"印体现了高翔对当时各种印学成果的广泛吸收和融合。章法采用"二一二"的对称布局，严整茂密，"堂"字独占一行，故笔画屈曲填满空间。刀法明显得益于徽派程邃，浑穆厚重，隐隐有虚实感。线条的一波三折似乎与丁敬有相通之处，只是不像丁敬那样在线条边缘留出刀痕，高翔的运刀是绵里藏针式的。在个人面目不强烈的情况下，这含蓄内在的动作，往往会随其作品湮没无闻，不为人识。

两湖三竺万壑千岩

两湖三竺万壑千岩　　清　丁敬

　　此印是乾隆庚午（1750）腊月丁敬为祝明中和尚四十寿而作，是丁敬白文多字印的杰作。释明中（1711－1768），字大恒，曾主持杭州圣因寺、法喜寺、净慈寺，与丁敬同为西湖吟社成员，长于诗、画、篆刻。丁敬称之为"方外契"、"社长"，并先后为其刻印多达十八方（始于1745年，终于1764年）。丁敬一生不卖印，只为好友刻印，传世印蜕一共只有二百十几方。明中和尚拥有数量最多的丁敬篆刻，足以证明两人的亲密关系。

　　"两湖三竺万壑千岩"印的布局为丁敬精心设计。丁敬在边款中说："此印予置佛胸卍字于中，而括吾友主席之方于八字中，盖寓佛寿无量千万云乎哉！"印中"万"字借鉴佛教用字"卍"，置于全印中心位置，"岩"字拉长占两字地位，对于整体印面形式感的塑造起到关键性作用。"千"、"卍"、"三"三字，笔画皆较少，三字构成一条自左上到右下的斜向轴线。

　　此印文字似不用意却又极为精当。如"三"字横画左侧稍短，留红与印内其他部分呼应。设若三横与"湖"字等宽，印面下半部立即拥塞。更需注意的是，此印用刀比较含蓄，切刀特征不明显，作者有意削弱线条的棱角，来求得平实敦厚的气象。

上下钓鱼山人

上下钓鱼山人　　清　丁敬

在丁敬朱文印中，这是颇奇特的一方。丁敬巧妙地根据印文的造字特点，创作出这方极富图像感的印章。印文六个字中，除了"钓"为形声字，出现时间稍晚，其余五字都是象形、会意字，属于中国最早产生的文字。象形、会意字皆由图像演变而来。丁敬参照这些文字的金文造型，巧妙变化，协调统一在印面中，塑造出强烈的形式感。

在此印的设计中，丁敬抓住这样几个要点：一是结构尽可能删繁就简，能省则省，能短则短；二是多用图案化的圆弧线，使印文字形与大小篆拉开了距离；三是多用圆点，这是早期象形文字区别于成熟文字的重要特征。"上下钓鱼"四字中皆含有圆点，相互呼应，饶有意味。章法上，六个字分作两行，右行文字由小到大、由窄到宽，左边一行则反之，形成斜角的对应关系。这方印所体现出的丁敬篆刻的想象力和变化能力，令人叹为观止。兴来随意所适，无可而无不可，这正是丁敬"游于艺"的态度。这类作品在后期浙派诸家中无法见到，其实是他们在观念上不同于丁敬。

砚林亦石

砚林亦石　清　丁敬

丁敬论印诗云："古人篆刻思离群，卷舒浑同岭上云。看到六朝唐宋妙，何曾墨守汉家文。"对于汉印的伟大，丁敬并不怀疑。但他不是孤立地膜拜汉印，而将汉印置于印章历史长河中，看到六朝、唐、宋印章的发展变化，看到其中同样有美的亮点。此诗前两句表达了丁敬篆刻重开拓、重气象的精神追求，这也是他的卓越之处。

丁敬的朱文印，在方角朱文和切刀元朱的基础上，创造出一种方圆结合的朱文印，例如这方"砚林亦石"。其字形比元朱文稍方正，比缪篆又多流动之姿。这类朱文印与"钱琦之印"一路白文印，无论刀法还是篆法，均非抄袭古人，而是丁敬个性化的表现，因而也是丁敬最具创造性的成熟的风格。"砚林亦石"借鉴了隋唐官印外紧内松的特点（可与附图隋"永兴郡印"对比），印面布局不惜让"砚"字"石"部上提、"林"字上下笔画分开，大量留空显出疏朗，而文字与印边较为紧密，使印面产生一种向内团聚的趋势。

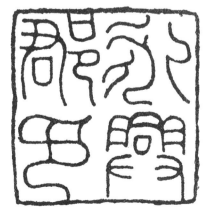

附图　隋　永兴郡印

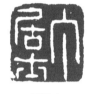

丁居士

丁居士　　清　丁敬

　　自明末以来，印宗秦汉的观念早已深入人心。丁敬对秦汉印的学习是全面的，他能把古人的多种风格融入个人创作中，变成自己印风的几个类型。"丁居士"是丁敬细白文印作品。这种风格似乎来源于汉玉印，但是仔细推敲，丁敬的细白文印与汉玉印其实有着很大的不同。

　　首先在线条上，丁敬不求光洁求凝涩。他并不模拟玉印那种雕琢出来的光洁感，而是追求薄刃入石的深邃、涩重，用刀节节切入，笔画细劲，蜿蜒如屋漏痕。其次在章法上，不求人工求天然。丁敬没有把文字填满、放平，大小长短任其自然伸展，但一切都恰到好处。如"居"字左竖稍短，没有与"古"部末横平齐，看似漫不经心，实为绝妙之笔。试想，若无此处留空，又怎能与"丁"字四角的空白呼应？又怎能使全印气脉贯通？

　　诚然，要展示这类简单的印作，作者首先要有充分的自信。否则，否定它的并非别人，正是缺乏艺心的自己。

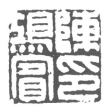

陈鸿宾印

陈鸿宾印　　清　丁敬

　　丁敬的篆刻成就，建立在他对汉印从形式规范到精神气质的深入把握的基础上。他一生中仿汉铸印、凿印、玉印风格创作了许多作品，至老不倦。他在边款中流露出得意之情的几方印章，也多是仿汉印之作。丁敬晚年为外甥刻的"陈鸿宾印"（回文）印模拟汉铸白文，边款中自评曰"大合作"，显然得意非常。以这方印章与丁敬其他白文姓名印相比较，可以看到此印有浑穆高古、气势汪洋的感觉，比其他作品确有一种精神上的升华。这是印章的气质，更是印人的气质，神接千载，艺融古今。同时代所有印人的仿汉印作品，没有能比这方印更加雄肆博大的了。这是其一。

　　其次，此印的线条质感令人赞叹。线条粗壮浑厚，用刀不见锋芒，点画无一轻薄，也无一尖刻。线条边缘隐隐起伏，却没有太大的波磔感，切刀特征不明显。这正是值得注意之处。丁敬对各种刀法进行过细致的研究，把朱简以来的切刀法总结提炼到一个新的技术高度，开创浙派用刀。但丁敬用刀绝不等于后来的浙派用刀。丁敬刀法是多样化的、因地制宜的，不像后辈那样固定为某一种程式。"陈鸿宾印"要追求汉铸印的浑穆效果，他用刀也含蓄简约。在丁敬这里，用刀的目的是体现印章的风格和艺术效果，而不是炫耀技巧。

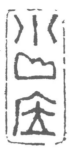

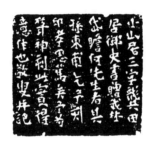

小山居

小山居　清　丁敬

　　"小山居"是丁敬佳刻，自云"予为耸神刻此，实得意作也"。这方印章的妙处，一是采用周代钟鼎文入印，文字简古，富有金石气。"山"字以象形文字造型，有力地表现了印文内容，给人出尘之想。丁敬篆刻大多采用汉篆入印，像此印采用金文，必是经过仔细的考虑。

　　二是线条圆劲，用刀冲切结合，切刀中有短冲，起收转折处浑圆坚固。印边虚，文字实，突出了文字的视觉张力。

　　三是章法疏旷，有微妙的疏密变化。这方印中，大量运用了斜线来组成结构，横平竖直难得一见。"小"字左右两笔本来可曲可折，作者处理成方折，就是为了和"居"字呼应。而"山"字为何左大右小？因为不这样，章法太平均，太一般，改后则全印生动。"山"字左侧向上伸展，接近"小"字，使得三个字之间留白的大小、形状关系改变，上下字的衔接也更为顺畅。"山"字中心与各字之间的大面积留白，使全印更显疏朗空灵。

汪鱼亭藏阅书

汪鱼亭藏阅书　清　丁敬

"汪鱼亭藏阅书"为方角朱文印，这是丁敬朱文印的类型之一，也即丁敬在"袁印匡肃"印边款中所谓"仿汉人朱文之出于槌凿者"。清代印人艳称的"仿秦摹汉"，皆不是指创作手段，而是指彼时以铸、凿、琢、刻等工艺所形成的特殊风貌。

董洵曾说："杭城丁布衣钝丁汇秦汉宋元之法，参以雪渔（何震）、修能（朱简）用刀，自成一家。"方角朱文印横平竖直的方正体式、崎岖起伏的线条效果，很适合切刀的施展。丁敬的切刀长短结合，切入角度或大或小，能表现出线条滞涩、凝练、古拙的意趣。节节推进，刀痕崭然，丁敬切刀和汉人的"槌凿"异曲同工。所以这种形式被后来的西泠印人继承下来，成为浙派朱文印的主要样式。

此印六字中，"汪"字仅七画，而"藏"字多达十九画，丁敬利用篆字可合理增减笔画的特点，令简者繁之，令繁者简之，从而营造出整肃规整的布局来。至于文字局部如"书"字左上角的上翘，是增法；"汪"字三点水旁三竖变为两竖，是减法。而"亭"字右竖的断裂，"书"字"日"部上横的残缺，都与上述章法要求不符，可知必非作者本人所为。此印现藏浙江省博物馆，检验原石可印证。

杉屋

杉屋　清　丁敬

　　丁敬作品中仿先秦小玺风格的虽然不多，却也十分高妙。这与丁敬的人格、学养是紧密联系的。他印名满天下，然不受金钱役使，终生不挂润卖印，只为亲朋好友刻印。这方"杉屋"为宽边细文，章法的疏旷令人过目难忘。"屋"字"至"部特意收紧，线条极短，与周边的广阔空白形成大疏大密的强烈反差。"杉"字竖笔拉长，顶天立地，恰似杉树之挺拔。右部上收，留出下面的空白。这两个字每字都由两部分组成，一共四个部件，各部件长短、大小、形状不同。两字重心都偏上，却又不在一条水平线上，"杉"字重心比"屋"字略高，这种灵活的动荡感正是古玺印的生命精神。印文线条极细，用切刀刻出微妙的起伏变化，凝练刚劲，气息高古，有一种超尘脱俗的气象。诚然，对于此印也可以有另类的解读、另类的批评。对丁敬来说，作为浙派的开山祖师，他为后辈提供的是原创和清新，而不是完美和成熟。

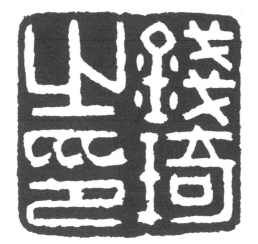

钱琦之印

钱琦之印　清　丁敬

　　丁敬在仿汉印样式的粗白文、细白文印之外，也有一些采用《六书通》古文的白文印，但往往失之怪诞。综观丁敬全部作品，最具创造性的白文印，是其中一种线条粗细中等、转角较圆的白文印。如这方"钱琦之印"，字形方正近缪篆，线条圆转近小篆，起收笔画较细，字间排列较宽，具有特殊的风貌。这种风格是内敛的，线条是含蓄的，没有强烈的外在形式，往往为人忽视。但在内行眼里，既雕且琢之后的洗尽铅华，才是艺术的最高境界。

　　艺术发展的历史，就是不断地创造程式、打破程式。明代何震以来的许多篆刻家，已经在刀法上做了大量探索，但是直到丁敬，才把前人偶然所得的碎切用刀灵感归纳为一套有规律可循的技法。这种程式的确立，无疑是丁敬的创造和贡献。"钱琦之印"印面较大，完美体现出丁敬的切刀法，线条顿挫有力，刀痕清晰可见，厚重而质朴，充满矫健之力与阳刚之美。

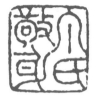

丁氏敬身

丁氏敬身　　清　丁敬

　　丁敬视野宽博。"看到六朝唐宋妙，何曾墨守汉家文"（丁敬论印诗），上至周秦，下至元明，他都能知其妙，察其变，用其长，聪明地多角度吸收营养。正因为如此，在明清浩瀚的印人群里，丁敬与晚清赵之谦是面貌最多的擅变善化的高人。

　　切刀元朱文是丁敬朱文印的另一大类。丁敬明确地说，这是仿自元代赵孟頫朱文印。文字的圆转婀娜、与印边粘连是其特征。元朱文本来线条光洁流美，经过丁敬的碎刀切刻，线质趋于古拙、率真、苍茫，韵味完全不同，气息一新。这种线条韵味和整体气质上的改变正是丁敬的个性化创造。

　　此"丁氏敬身"印是丁敬晚年的作品，章法之巧妙耐人寻味。"丁"字左笔的曲线和"身"字曲线几乎对接，形成一根贯通左下角至右上角的不规则波浪线，把印面斜分成两个大小不等的三角形，大胆之极，奇妙之极。"敬"字由此获得了较宽绰的空间，从容安身。"敬"字左半最下端的小弯曲原本在圆弧右侧，为避免其与"身"字顶端相触，特意改到左侧。"丁"字有三根纵向线条，故字形窄而长；"氏"字有三根横向线条，故字形短而宽。仔细品味，这四个字的高矮胖瘦，悉依照文字自身特点，量体裁衣，达到和谐天成的效果。

　　此外，该印线条尚粗、尚拙，这些都是刻元朱文印视为歧途与畏途的，但丁敬铤而走险地采用了。他妙在圆转适度，使每一弧线都具有弯弓般的弹性和力度。

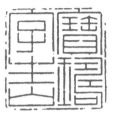

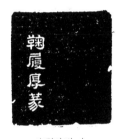

宝琦字生山

宝琦字生山　　清　鞠履厚

　　鞠履厚是松江（今属上海）地区"云间派"代表人物。他的篆刻以工整秀丽为特色，尤擅临摹印章。"宝琦字生山"朱文印为其传世作品之一。

　　此印线条光洁明净，结构方正，以左右两半的疏密对比为特色。鞠履厚的篆刻，往往过分追求完美而显得工稳有余、情趣不足，这种倾向从他临摹的林皋作品中也能看到。这方印章由于内容的限制，"宝琦"笔画极多而"字生山"笔画极少，两行字怎么设计都无法使之或疏密相称、或疏密间隔，只能是一行疏、一行密。既然如此，干脆就按照印文的天然形状去安排，疏者任其疏，密者任其密。"琦"字"玉"旁增加两竖，正是服从这种章法的需要。而"山"字处理成"凵"，乃是避免产生两块较大的空白，显得突兀。

　　此印的边栏也值得注意。鞠履厚的大部分印章边栏完好，何以此印边栏残破断续如此，印文却完好无缺？此印见于鞠氏自辑印谱确实一致，显然是作者刻意采取的艺术手段。如此印边栏完整无损，边栏和文字即显拥挤不堪，艺术效果将会差得多。

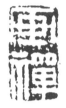

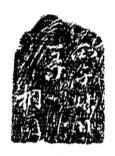

画禅

画禅　　清　潘西凤

　　潘西凤是清代竹刻名家，又饱读诗书，精于篆刻，故郑板桥赠诗曰"试看潘郎精刻竹，胸无万卷待何如"。他能够把竹刻、制印两方面的特长结合起来，以竹根刻印，成为一绝。竹根纤维坚韧，镌刻石章的一些刀法在此并不适用。要使竹如石，刻出石章那样微妙的变化来，非精铁笔、通竹性的老手不能为。

　　此方"画禅"是潘西凤竹印中的精品。文字布局不求华巧，大大方方，只在"禅"字右下角留空，与印面顶端和中部的空白形成呼应。平实的线条，沉稳厚重，有时方中带尖，左粗右细，体现出笔画的轻重感。由于竹根印面不那么平整光洁，印蚀略显斑驳，增强了苍茫的金石趣味。另外，把自然形状的竹根加工成印章颇为费力，在上面刻边款也甚为困难，潘西凤的行书印款步法不乱，风神依旧，充分体现了他刻竹的功力。

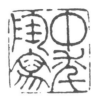

中年陶写

中年陶写　清　董洵

　　清代中叶以后，曾有一段时间徽、浙两派并行印坛，两派的观念、风格、技法差异很大，所以印史往往将当时的印人分别归入这两大流派，而董洵是个例外。董洵是绍兴人，他与丁敬之子丁传是好友，经常求取丁敬印蜕来临摹，又经常活动于扬州，与巴慰祖等徽派印人交往切磋，受到他们的影响。董洵说过，"古印固当师法，至宋元明印，亦宜兼通"。故知他既广泛师法古印，又同时吸收了当时两大印学流派的营养。这是他在同时代印人中的优势，也形成了他篆刻的特点。"中年陶写"印可代表董洵的风格和成就。其风格特征，可以说是用浙派刀法刻徽派章法。线条皆由短刀碎切连接而成，苍茫古朴，举重若轻。字法圆转端庄，稳健而洗练。"中"字扩大内部的空白，形成一疏三密的印面布局，还有上下字"中年"、"陶写"的穿插衔接，都与邓石如"疏处可以走马，密处不使透风"观念相合。像董洵这样兼收并蓄的篆刻家，看来不能以区域性流派来简单归纳。

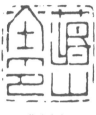

蒋山堂印

蒋山堂印　　清　蒋仁

杭人丁敬的印学成就，吸引了许多同乡后学追随于他。蒋仁是其中的佼佼者。"蒋山堂印"为其典型的浙派方角朱文印。从章法上看，文字尽量简化，四字中"蒋"字笔画最繁，故将草字头简化，以腾出空间。从线条组成看，全用直线架构，只有横、竖、斜三种走向。"堂"字斜笔的运用很是大胆。斜笔经过刻意夸张形成高高的尖顶，恰如屋顶。这显然是一种抽象的视觉形式设计，其灵感当来自丁敬朱文印"丁敬身印"（附图）。蒋印"堂"字与丁印"丁"字的斜笔如出一辙。两方印的"印"字也完全相同。所以这是一方模拟性的创作，但水平之高让我们绝不能因其是模拟之作而轻视它。"山堂"两字恰巧又是对称结构，笔画较少。作者以这种斜向两字的疏，来对应"蒋"、"印"两字的密，形成一种和谐共融的关系。

此印石四面，密密麻麻刻满了小字边款，多达四百八十八字。在蒋仁自用印中，像这样四面款的作品还有不少。他是印史上最擅刻长款的篆刻家，有的印款甚至近千字。究其原因，一是因为他人生孤寂，刻印不多，有充裕的时间把玩、刻款；二是他对这些印章的传世非常自信。他花在刻边款上的时间恐怕比刻印面要多得多，这也提升了边款在印章创作中的重要性。单刀刻成宽博的颜体结构，其风格是十分特殊的。

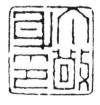

附图　丁敬　丁敬身印

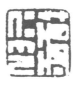

蒋仁印

蒋仁印　　清　蒋仁

　　篆刻是在平面中展开造型的艺术，其基本元素是线条。所以历代篆刻家都在线条上下工夫，寻求合适的篆刻线条语言。

　　蒋仁此印在粗重的线条之外，追求一种特殊的"块面"效果。许多笔画的有意粘连，使得红与白的关系格外融洽，营造出苍茫浑蒙的视觉氛围。这种章法上的虚实、凸凹对比，线条轮廓的起伏崎岖，具有十足的巧思。它的形式来源于汉代铜印锈蚀后的斑驳。相邻线条的并连，形成较大的块面，改变了人们欣赏印章时关注文字的习惯。首先映入眼帘的是参差错落的朱白对比，文字则要通过仔细观察才能辨认，这就达到了艺术欣赏的陌生化，奇趣顿生。与明末汪关模拟烂铜印的"逍遥游"（附图）相比，"蒋仁印"显然更加虚灵，神似古印。另外，"蒋仁印"虽有多处并笔，但何处断、何处连十分讲究，粘连不妨碍文字的释读，显然不是随意敲击破坏、偶然得之。似出天然，一切又在掌控之中，这是蒋仁此印给我们的启示。

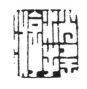

附图　汪关　逍遥游

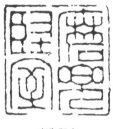

磨兜坚室

磨兜坚室　清　蒋仁

　　丁敬印风比较庞杂，蒋仁学他，是作了取舍的。"磨兜坚室"印的四字结构方中寓圆，但圆势并非用弧线，而是用短斜线拼接的办法来处理笔画转折处，使方角钝化；且连接点加粗，如同用长短不一的铁条焊接。这样的篆刻线条当然不会流畅，"笔意"更无从谈起，可是因其迟涩，造就了"锈迹斑斑"的金石味和僵化生硬的笨拙感。虽然不无程式化之嫌疑，但可收到特殊的艺术效果。线条凝练，空间精密，苍劲中别饶逸致。由短斜线连接形成的留白块面和图形化特征，具备了现代艺术的某些构成因素，这也是蒋仁此印区别于其他任何西泠印人作品之处。

　　蒋仁的斋室名，先后有磨兜坚室、吉罗庵两个。磨兜坚室，使用时间自1781年至1785年。此印刻于1782年。在边款中，蒋仁记述其因为搬家，将家传历朝书画寄储友人家，后为恶人巧偷殆尽，仅存其父所留汉玉磨兜坚一支。所谓磨兜坚，是一种金人（或石人、玉人），腹上刻字"磨兜坚，慎勿言"。蒋仁以此作为斋名，一方面是纪念先人，一方面也是自己孤高寡言性格的写照。

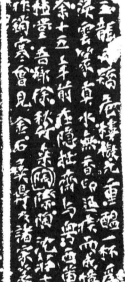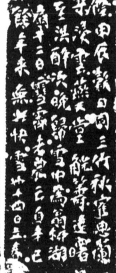

真水无香

真水无香　清　蒋仁

　　"真水无香"印是蒋仁最有名的作品。欣赏此印，首先要注意，这是一方回文印。词句印通常不作回文，若作回文，必有原因。此四字若按正常排列，"真"、"无"两字居上，"水"、"香"两字居下，上密而下疏，有头重脚轻的感觉。改作回文，则繁简间隔，正好形成对角呼应。其次，蒋仁招牌式的短斜线广泛运用于每一个字，尤其突出的是"香"、"无"字，转角处外方内圆，斜向线条打破了众多直线条构成的沉闷乏味。整体印面方整峭拔，锋棱有威。第三，字形尽量简化，如"水"、"香"线条极度减省，以其的疏来对比另两字的密。"真"、"无"笔画较多，占地稍微大些，上下错落，加强了印面结构的紧密感。

　　在边款中，蒋仁用"迅疾而成"来描述刻此印的过程。由此可知，浙派印章不单需要技巧，还需要篆刻者的激情。蒋仁边款上常有不规则排布的小圆孔，人们往往不明就里，众说纷纭。其实，这是作者的小小癖好，将砂钉剔成圆孔，类似古碑剥蚀。

火中莲

火中莲　清　蒋仁

　　蒋仁篆刻的另一个贡献，是他对印章边栏、界格的创造性运用。以往的篆刻家如程邃、丁敬等虽然在这方面做过尝试，但只是把边栏、界格作为划分空间的手段，文字与边界线是相对独立的两个系统。蒋仁则不同，他把边栏、界格与文字的关系变为相互依存、紧密联系。如他为好友平圣台所刻"火中莲"小印，风格师法秦玺。此印界格不作平均分配，而是因地制宜，根据文字笔画多少考虑界格的位置。"莲"字笔画多，故独占一行，且宽度也较大，视觉上与"火中"两字取得均衡，使得全印疏密关系既有对比又能均衡。这种综合权衡的理念与丁敬"钱唐汪启淑字慎仪号秀峰鉴藏图书印"（附图）、"苔花老屋"两印平均分布的界格设计完全不同。另外，作者利用线条的并连，将细碎的小笔画整合为块面，辅以边栏、界格的适当残损，产生强烈的虚实对比，神采焕然。此印虽小，细节处理极为精湛，是一方小中见大的佳作。

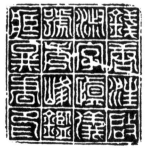

附图　丁敬
钱唐汪启淑字慎仪号秀峰鉴藏图书印

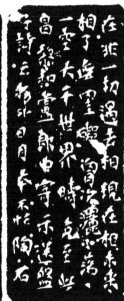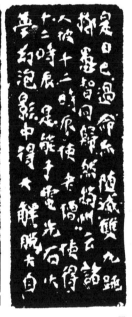

物外日月本不忘

物外日月本不忘　　清　蒋仁

　　这是浙派元朱文的多字印精品，线条圆劲，气息醇厚。章法上最具匠心，浑然一体。作者没有将印面分割成七个方块，再填入文字，而是让各字依其字形特点自行占位，互相揖让伸缩，你中有我，我中有你，交织为一个整体。如果尝试把三行印文分开，可以发现行与行的分界线曲折动荡，每行字从上到下的宽窄都是不断变化的。"物"字占地最大，"日"字占地最小，但在整体中并不觉得大小悬殊，因为当观察全印的时候，红与白是相对匀称的。

　　要设计出如此精妙的章法，是需要许多智慧和经验的。唯有反复起草印稿，在比较中得出答案。设计印稿是篆刻最基础也是最重要的步骤。对于一个技术娴熟的篆刻家来说，印稿的完美就意味着作品的成功。

邵志纯字曰怀粹印信

邵志纯字曰怀粹印信　　清　蒋仁

　　这是蒋仁最成功的多字界格印。从印文内容看，"曰"字本不需要，加上它纯粹为了凑足九个字，形成每行三字的格局。如果没有界格，这方印章也是成立的；界格的存在，加强了印面的整体感，让人首先感知印章的朱白效果，虽然还没来得及看印文，已经知道这是一方好印。横竖四根界格线并不一划到底，而是遇到文字空隙小的地方就停下来，意味着界格线是在文字刻成之后才补加的。界格线条极细，相对于文字线条的"实"，它是虚的，其作用不是真的划界，而是一种形式主义的提示。井字格虽是印章刻成后添加上去的，但是显然目前的效果更好。印文线条方劲处兼圆转浑厚，有古封泥遗意。文字和界格有着并笔、剥蚀、呼应等多重关系，这些白色的块面与留红形成绝妙的呼应。在蒋仁这里，可以看到印章欣赏中对文字认读的要求已经让位于整体视觉效果，这是纯艺术的态度。

　　蒋仁的这种风格影响很大，晚清篆刻家钱松、吴昌硕都从他这里得到借鉴。

灵石山长

灵石山长　　清　邓石如

　　这是邓石如早期的作品之一，见于乾隆四十一年（1776）汪启淑辑《飞鸿堂印谱》。作者当时三十四岁，个性还不鲜明，但"灵石山长"的精彩是毋庸置疑的。首先，"白文用汉"是邓石如对白文印创作的基本认识。此印排叠均匀的结构、雄健浑厚的线条、对角呼应的章法，体现出作者在汉印传统中已经浸淫甚深。其次，印中字形方正中寓流转，将汉印风格与汉篆体势相结合，开始了自我风格的构建。所有朱白块面和线条，都以圆畅示人。"山"字中竖向两侧分开，避免了直角相交造成的锐利，显得含蓄敦厚。第三，"灵石"等字的线条在运行中具有粗细变化，体现毛笔书篆时轻重缓急的鲜活笔意。比起前人粗细一致的篆刻线条，邓石如对篆书笔迹运动感的刻画具有重大开创性意义。这方印章的成功预示着，一位划时代的大师将横空出世，一个"以书入印"、"以刀代笔"的篆刻新时代即将到来。

江流有声断岸千尺

江流有声断岸千尺　　清　邓石如

　　邓石如这方极著名的朱文印，章法结构紧密。布局上，"江"和"岸千尺"呈对角的疏旷对应，"断"与"流有声"呈对角的紧密对应，虚实交叉，给人印象深刻。邓石如有句名言"疏处可以走马，密处不使透风"，此印充分体现了这一美学理念。然章法之难，不单难于强烈对比，更难于疏密中的高度和谐。此印布局精妙至极，倘对其疏密稍做改动，则全印皆无是处。例如：

　　改动一，若将原作"江"作"江"，呈不留空间处理，则"岸千尺"三字有失群突兀感，欠妥（附图一）。

　　改动二，若将原作"断"作"断"，呈疏松处理，则"流有声"三字有失群突兀感，也欠妥（附图二）。

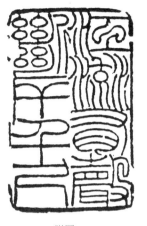

附图一

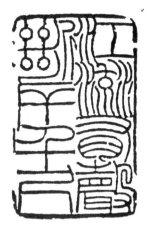

附图二

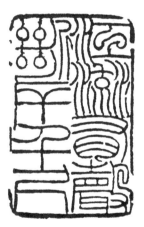

附图三

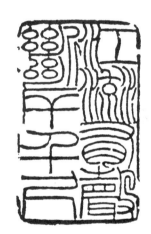

附图四

改动三，若将"改动一"之印稿"斲"作"斲"处理，则左右两行文字，左疏右密，两侧互不关联呼应，亦欠妥（附图三）。

改动四，若将原作之"岸千尺"三字间牵连割断，由疏而呈散，则全印文字气不贯，意不连，也是欠妥（附图四）。

由以上改动之欠妥，可知邓氏构思此作之呕心沥血。

此印三面边款呈不规则布局。由款文可知，此石经火烤后，石面一部分颜色呈酱红色，"幻如赤壁之图"，故刻东坡《后赤壁赋》中这八字为印，并在这暗红色石壁（赤壁）上刻三面款。清中期印人有以石就火的做法，石经火则坚，不易为他人磨损。此印现藏西泠印社。

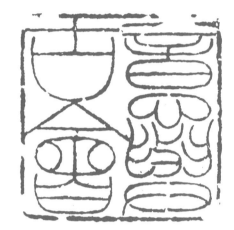

意与古会

意与古会　清　邓石如

　　邓石如是安徽怀宁人，明代徽州印人何震、梁千秋对其影响是巨大的。邓石如朱文印借鉴了梁千秋圆劲婉转一路，同时又融入"以书入印"的元素。

　　用邓石如的篆书和印作对比就可以看出，他不是简单地移入小篆，而是一方面压缩文字的长宽比，对小篆作印化处理；另一方面在小篆体势中加入宽博坦荡、古拙雄强的元素，抓大放小，不忸怩作态，愈见大气磅礴。

　　"意与古会"四个字很特别，几乎都是左右对称的字形。总体上看三密一疏，每个字还有疏密变化。"古"字内部空白最大，而该字占地最小。"会"字上疏下密，"意与"二字上密下疏，故印面布局有张有弛。另外，"古"字的大圆弧与"会"字大三角上下对接，实在是大胆新奇。大量留白保证了构图的空灵，假使"会"字上面横画有些微上移，都会使全印黯然失色。此印用刀以披削为主，有起伏、有节奏的运动感，强化了线条的韧性和张力，故有百看不厌的刀笔风韵。

　　值得注意的还有四体书边款。此印边款刻满印石五面，详细记述了为毕兰泉刻印的缘由，及毕兰泉所作印铭。如此丰富的内容、动人的故事，且篆、隶、行、草四体皆备，在篆刻史上所未见。这似乎是将传统绘画上多种书体题署的形式引入篆刻边款中，故而清新别致。邓石如刻边款用双刀冲刻的方法与程邃相近，其技法有很大随意性，不少行书边款以刀尖近于垂直地"写出"，显得拙重而稍少起伏，邓石如自称为"刺字"。

子舆

子舆　　清　邓石如

　　这是邓石如在一块长方形印石上镌刻的五面印，为"子舆"、"雷轮"两方正方形白文印和"古欢"、"燕翼堂"、"守素轩"三方长方形朱文印，最后一面为包世臣所刻边款。包世臣说"此完白山人中年所刻印也"。此印为张鲁庵在民国时以五百银元购得，后捐赠西泠印社。

　　如果说"灵石山长"是邓石如早年追随汉风的成功范例，那么像这方"子舆"以小篆入白文印，没有先例可循，更具难度，从而更具创造性。数百年来，平实端庄的仿汉白文是人们对姓名印的审美共识，要突破它，让人们接受"端庄杂流丽，刚健含婀娜"（苏轼句）的新风，并不容易。

　　邓石如首先是一个篆书家，然后才成为篆刻家。包世臣跋此印云"缩《峄山》、《三坟》而为之"，意指其印面文字不是来自秦汉印，而是来自李斯、李阳冰的小篆。其实此篆书已非"二李"小篆，而是有自家个性的邓氏小篆了。杨沂孙《完白山人印谱序》云"摹印如其书，开古来未发之蕴"，指出了他"印从书出"的创始贡献。

　　以小篆刻白文甚难，刻满白文难上加难。邓石如刻满白文，为避流美而求其浑厚。如以此印与林皋满白文"林皋之印"对比，可看出邓石如作品更具笔意，笔画也更有弹性。这种"运刀如运笔"的线条流动感，为以往篆刻家所罕有。

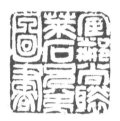

宦邻尚裴莱石兄弟图书

宦邻尚裴莱石兄弟图书　　清　邓石如

这是邓石如白文多字印的杰作。刻多字印，为了避免文字和笔画间的冲突干扰，往往要减少姿态以就平正。可平正易得，生动难求。要平正而不平庸，生动而不杂乱。十字印可以有多种排列方式，字数越多，组合方式也越多。此印作"四四二"排列，是作者根据其内容，不把"尚裴"、"莱石"名字拆开所致。还要对笔画少者增繁（如"书"字），笔画多者减省（如"邻"字），保持所有笔画粗细大致相当。印面的均衡，其实就是线条的均衡、块面的均衡。

在写印稿时，邓石如让白文线条尽量粗壮填满印面，同时在许多局部留红，以透气提神。如"弟"字头上两笔斜分，若无其中一小块留红，"兄弟"两字都会显得拥塞。"宦"字"臣"左右的留红，也是此理。刻印后再通过部分笔画及字与字的粘连，使琐碎趋于完整，孤立变为相依，达到了更好的艺术效果。

邓氏之用刀似直而曲，似方而圆，似劲而浑，他自评"刚健婀娜"，之所以能入此妙境，既是历练所得，更是天赋所致。

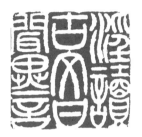

淫读古文甘闻异言

淫读古文甘闻异言　　清　邓石如

　　此印在布局上并无突出的匠心安排，八字排作三行，中间疏两边密，乃是文字内容所决定。不同的印章内容，既是对作者自由发挥的限制，又因其难度增加了挑战与应战的魅力。在刀法方面，此作以较为畅达的运刀手法表现线条，走刀如笔、转运轻浅的特点已经形成。邓石如刀法的"写意"性格也已十分鲜明。

　　值得注意的是字法。以小篆作白文，是颇为大胆的突破。邓石如说"白文用汉，朱文用宋"，即刻白文印用汉法，刻朱文印用宋元之法。而这方白文印颠覆了明代以来"白文用汉"的传统，创造了一种新的白文印样式。宋元以来以小篆入印，只是刻朱文，此印可以说是由元朱文发展到圆白文的里程碑。印面上八个字就像是写上去的，只不过是以刀代笔，以石为纸。此印在邓石如只是作风上的一个调整，但在篆刻史上却是一大飞跃。邓石如开辟了一条创立个人篆刻风格的重要途径：不是简单的以书入印，而是"以我书入我印"，即以个性化篆书入印。这一模式具有示范意义，晚清吴让之、赵之谦、吴昌硕，民国赵叔孺、齐白石等印人都是如此。他们的篆书、篆刻风格一致，齐头并进。

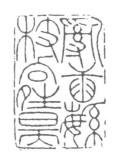

乱插繁枝向晴昊

乱插繁枝向晴昊　　清　邓石如

　　邓石如与画家罗聘交好，为他刻过多枚印章。在这方刻赠罗聘的印章边款中，邓石如云："两峰子画梅，琼瑶璀璨；古浣子摹篆，刚健婀娜。世人都爱两峰梅，两峰偏爱古浣篆。"邓石如篆刻的特色及其印风与当时流行的浙派篆刻的区别，就是他本人总结的"刚健婀娜"。这个评价主要着眼于入印文字的大气宽博、遒美多姿，既可概括其印风，也可概括其书风。

　　"乱插繁枝向晴昊"一印篆法舒展，不媚不妖，落落大方。风格较前一阶段又有所变化，即由相对稳健走向灵活洒脱，更加注重书写的意态，字形的宽窄收放更趋自由洒脱，个性特色十分强烈。当篆刻进入文人书斋之后，无论刀法的技术性、章法的设计性，都不如高度抽象、本质的书写性更能体现其文化的价值。因此，由一代篆书大师邓石如提携的篆刻与书法的联姻，显然比明代以来以文人身份治印、引诗文入印更加成熟，更具有文化高度。

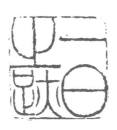

一日之迹

一日之迹　清　邓石如

　　"一日之迹"是邓石如晚年临摹梁袠的印作。梁袠是何震的传人，对邓石如印风影响很大。这当是何震无印谱传世，而梁氏印谱想必为邓氏所见之故。梁袠原作（附图），外框方正而印文圆转，印文细于边栏，用刀略显单薄。邓石如"一日之迹"印文字取圆势，采取的是三疏一密的布局方法。由于每个字的笔画都不多，印面格外疏朗，圆转的线条显得流动而富有张力，边栏细得若有若无，更凸显了印文的开张。用刀冲切结合，积点成线所造成的金石味，使全印圆厚中寓朴拙，艺术效果特别明显。（见附录四印面彩图）应当说，邓石如师梁袠是青出于蓝、棋高一着的。梁氏印多刀石味，邓氏印兼见笔墨，这与邓石如精于书篆、以书入印的本领是分不开的。

　　此印文字笔画少者占地大，笔画多者占地小。"日之"二字最大，"一"字虽然只有一画，可也相当宽，唯独"迹"字较小。这样的安排使疏者更疏、密者更密，是与前人不同的艺术思维。

　　晚清篆刻家吴让之、黄牧甫亦临过"一日之迹"印数方，堪称各有千秋。但四家相较，邓石如印之坦荡大气、意境开阔，的确令人心折。

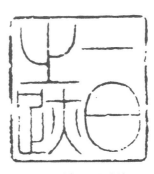

附图　梁袠　一日之迹

下里巴人

下里巴人　　清　巴慰祖

　　巴慰祖的篆刻风貌主要有两类：一类是属于仿秦汉印而得其神韵，包括学程邃以大篆文字入印者；另一类为铁线元朱文印。此"下里巴人"印属于后者。

　　从大处看，此印四字，两疏两密，对角相称。"下"字直笔向内弓曲，"人"字则反向取势，互为敧侧。"里"字以横笔向两侧展伸，故而"巴"字亦同样以横向来书篆。再从细处着眼，"人"字捺笔作竖弯笔处理，右边有空地余出，故"里"字下二横笔拉长，补上此空；"下"与"人"字中间有一大空白，需作填补，故"巴"字末笔作一弯笔并向右下展出，破掉了这块空白。这一神来之笔，遂使此印成为经典，被服膺他的赵之谦借鉴、运用到"龙自然室"、"晦叔"、"赵之谦印"（附图一）等印中。

　　读巴氏的元朱文印，如春风拂柳淡雅静和，而近人陈巨来也摹有一印（附图二），篆法与用刀各有差别，表现为谨严而矜持的气格。

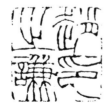

附图一　赵之谦　赵之谦印　　　　附图二　陈巨来　下里巴人

蟬藻阁

蟬藻阁　清　巴慰祖

　　这方曾被广泛收录在程邃名下的印作，方去疾断为非程邃所刻，笔者考证此印应是巴慰祖的作品。此印石原为程邃所刻印章，边侧留有旧款："元谅先生索篆，久而未应。适得佳石，作此呈上，求教正。庚戌十月，程邃。"元谅为周亮工（1612－1672）的字，他是明末清初著名文学家，著有《印人传》，所辑《赖古堂印谱》四卷，为清代著名的三部集体印谱之一。庚戌年（1670），时程邃六十九岁。从所附边款看，留白处上宽下窄，应该是磨去印面后重刻过的。

　　蟬藻阁是仪征江德量（1752－1793）的斋名，1780年他中一甲二名进士，即榜眼，官至监察御史，好金石，亦善治印。巴慰祖曾经为其治印数方，此印为其一。

　　该印仿古玺格式，字出金文，左两字方正，右一字舒展自如，且虫字旁、"西"的起笔处分别向两侧展开，体势优雅古穆，用刀则含蓄工稳，笔笔圆健饱满、温润灵动。整体上看，是静中有动，动中寓静，动静之间，气象万千。

子·安（连珠印）

子·安（连珠印）　　清　巴慰祖

　　文人连珠印始于唐代，唐太宗有"贞·观"朱文连珠印迹。作为一种别致的印章形式，连珠印长期以来受到士大夫与篆刻家的喜爱和仿效。

　　巴慰祖好古敏求，专心篆籀，篆刻浸淫秦汉，又旁涉宋元，取法宽博，为才思极高的赵之谦所折服，可见其功力之深厚。所作元朱文，古茂娟秀，光润精整，受到后世印人的热烈追捧。这枚"子·安"元朱文，采用连珠形式，印文又撷取带有装饰性的殳篆体，古妍雅致。文字与印式相互融洽，也可谓是珠联璧合。

　　因印文笔画皆简约，印面却不算小，采用精细的元朱线条在章法上可能会显得空荡、单薄与纤弱。在此巴慰祖将元朱文作变局，"子"字上部"口"缩成圆圈状，中宫收紧，其他线条则蟠曲回绕，舒婉流美。左右开张的分叉，似一对扑扇的鸟翼，生动鲜活。因"安"字较"子"字笔画稍多，为求得两字线条间距尺寸上的统一，整体疏密协调，"安"字仅于宝盖头左右垂笔的线端作分枝，如一双鸟爪，颇得神韵。而两字下端同是垂笔，也同样可以蟠曲，"子"字作大回转笔，与"安"字的小盘曲篆势各异，逸趣横生。全印笔画虽增饰，得洒脱而不繁缛。篆体独立，不与边框连接，具疏朗而不散漫。

　　巴氏好友汪中在《述学别录·巴予藉别传》中言，巴氏"少好刻印，务穷其学，旁及钟鼎款识、秦汉石刻，遂工隶书，劲险飞动"，可窥见其学之渊源。巴慰祖在摹刻的《四香堂摹印》自序中曾记言，其借得前人印迹后"摹之数月，寝馈以之"，可见一个艺术家的成功，天分之外刻苦勤奋是必不可少的。

湘管斋

湘管斋　清　黄易

　　湘管斋为黄易好友陈焯的斋号，与二百年前明朝画家徐渭的斋号巧合。1778年立夏，黄易在山东济宁节署见一幅徐渭《水墨芭蕉图》上有"湘管斋"印迹（附图），想起好友湘管斋主人陈焯，以及昨夜雨声，恍若"身在潇湘四壁间"，新绿满窗，不觉技痒，遂为之仿临一枚。

　　两印对照，徐渭用印大而略为扁方，笔画欠匀整，篆势欠流畅，运刀欠娴熟，章法欠凝结。黄易临作，结构上保持原样，细部上作了仔细的推敲。如将"湘"字"水"、"木"两旁增加间距，"斋"下两"◇"略为分开，中间两横上提，下部五笔除中间一笔不变，其他四笔理顺，"管"字下面两"口"放宽，整方印变得更加匀落饱满，神采奕奕。

　　刀法上，黄易施以切刀法，增加少许波折，破去原印沉闷刻板的腔调，韵味顿生。要之，大局分朱布白，疏密得体；细节精雕细琢，"无瑕可击"。此印虽为临作，显然是青胜于蓝了。

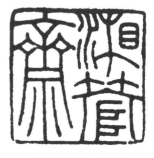

附图　徐渭　湘管斋

一笑百虑忘

一笑百虑忘　清　黄易

　　此印是黄易为著名印学家汪启淑所刻，边款说："簿书丛杂中欣然作此。比奚九印何如？冀方家论定焉。"从款记来看，黄易对此印是相当满意的，故而愿与奚九（即奚冈）作品一论高下。汪启淑（1728—1800）一生编辑印谱达二十七种之多，其中最著名的当是《飞鸿堂印谱》，并辑著《续印人传》，对印学贡献甚大。

　　此五字印，右三左二安排，笔画左多右少，布局就要做一番设计。字间匀落分布，"一"字占位略大。"一"字通常在印中的处理，有占上部三分之一位置的，如黄易的"一不为少"白文印；也有占中间位置的，如陈鸿寿"南宫第一"朱文印。如何取用，要看全印效果和字与字之间的协调，不能妄作定论。在此印中，"一"字放在中间偏上的位置，为避呆板，将上面的红边刻成斜线，破去一角，使上下相当的两块红发生变化，这是高明之手段。左半边笔画多，"虚"字虎字头省去一横笔，"心"也并去一笔，还将右半边的横笔略刻粗一点，这样左右更见协调。

　　从整体看，此印端庄朴实、简静浑穆，刀法遒劲，线条厚拙茂美，其用刀在交会处往往外方折、内圆融，都是足以玩味取法的。

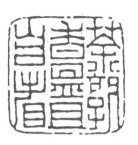

茶熟香温且自看

茶熟香温且自看　　清　黄易

西泠前四家中的蒋仁、黄易、奚冈，寿都不满六十。黄易成名早，又曾官山东运河同知，游历丰富，勤于研讨吉金乐石，广纳博取，故而作品较多，成就亦大。二十岁时所作篆刻已具自己面目。这方印作于二十七岁，是其青年时期的代表作品。

此七字取明代李日华《题画》诗尾句，原诗为："霜落蒹葭水国寒，浪花云影上渔竿。画成未拟将人去，茶熟香温且自看。"

此印布局不拘位置大小，以匀整为主，作二三二排布。"温"字笔画繁，省去三点水旁，不碍识读。"自"字笔画略少，稍往上收。"看"字拉长上部竖笔，使不觉其空。妙在左右对角都有一处小疏呼应，"茶"字草字头中间空白呼应"看"字中间空白；"自"字上部两块白，对应"熟"字右下的一块白；中间一行基本无疏密变化。因而全印看上去十分舒适、娴雅。

黄易刻此印时，浙派切刀法已掌握得非常精熟，起伏波折不温不火，既节律优美，又线条温润，转折自然。后来到了三十三岁左右，刀法变得激越、跳荡，起伏增大，如"我生无田食破砚"、"一笑百虑忘"等。到了三十五岁时，刀法开始转向老辣爽快，不事修饰，风貌反显得平和自然，如"湘管斋"、"文渊阁检阅张壎私印"。印家对技法的运用，既有师承渊源、性格个性的影响，又往往随着阅历、资力的增长而衍变。

到了乙未（1775）五月，黄易（三十二岁）过桐花馆访楚生，不遇，又刻了一方同文朱印，并刻款留下，以订石交。此印比前印略小（附图），结构基本一致。两印比较，略有不同处，"茶"之草字头改为方折笔，将上边一排字略微上提，挤掉了前印上边原来保留的几块空白，"余"最后两笔由折笔改为斜弯笔，空白从上边移到了下面。印两侧多了三处搭边。如要评论两印，可说是各有千秋，前一印布局自然，有空灵鲜劲，后一印工致精妍有余，鲜活不足。此亦"愈工愈拙"之又一例。

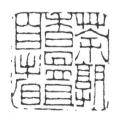

附图　茶熟香温且自看

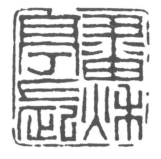

画秋亭长

画秋亭长　　清　黄易

　　黄易好友胡润堂得丁敬所刻"画秋亭长"印，即请黄易再刻一方，时在乙未（1775）八月，黄易三十二岁。

　　此印四字布局，"秋"字笔画略疏，占地稍小，以让"画"字多占一画之地。"亭"字下部两块空白，与"秋"字"火"下三角呈斜角呼应。此印"画"、"亭"两字明显参以隶书笔意，汉隶的圆劲笔画，放入横平竖直的汉印结构中，起到了活泼灵动的跳荡作用，这也是作者精擅隶书的自然流露，说明黄易收集汉碑并对其研究而产生的创作影响。

　　黄易用刀沉稳老辣，波动小而笔力健，因而线条凝重遒劲，转笔、交笔处的结点为此起了积极作用。他在边款中说："秋窗多暇，乃师先生之意，欲工反拙，愈近愈遥。信乎前辈不可及也。"这一感叹，道出了规模前人印作时的深刻心理感受，想必操刀者都有此体会。

　　此外，黄易的隶书刻款精雅绝伦，有汉碑古朴之意。

小松所得金石

小松所得金石　　清　黄易

　　黄易一生喜收集金石文字，据记载多至三千余种，为此他不顾路远山荒，搜访残碑断碣，并为之考证。1774年，他在河北元氏县访得汉《祀三公山碑》，嘱县令王治岐将碑移至龙化寺内保存。此印即刻于此时。边款中记录了访碑经过。他对金石文字的广泛研究，有助于他开拓篆刻创作的内涵和深度。

　　此印六字作二二二占地分布，以上下两字同宽排列，繁简以线条粗细来调节。初视之似自由、随意，实则经意、谨严。"松"、"得"二字相对于"小"、"所"，笔画都略繁，故而"松"之"公"紧缩并细笔处理，"得"字双人旁也细化，与"小"字红处形成对角呼应。"公"下的三角起笔粗，后面的变为极细，转化自然，不着痕迹，得天然之趣。

　　此印用刀亦多含"冲"趣，不同于惯常手法，可堪玩味。

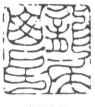

龙尾山房

龙尾山房　　清　奚冈

龙尾山在今江西婺源，旧属歙州府治，以产龙尾山砚（又称歙砚）闻名。画家汪雪礓是婺源人，侨居扬州，以"龙尾山房"名其室，遂请奚冈刻了此印。

这方印以元朱文为之，妙在四字无一平直笔，这是作者预设的巧妙构思。在章法上以"大对大、小对小"斜角呼应。线条无论短长，多作圆弧弯曲，圆线的变化丰富而不雷同，这与前人的朱文印大不相同。为求得与"尾"字协调，"山"字框内作三线交叉，匀称丰满。刀法以推刀为主，线条爽润凝结，时有断笔处，起收笔多作稍粗处理，令人产生身处波光粼粼湖光山色之中的美感。此种柔婉流畅的朱文印风，也是浙派的独特风景。

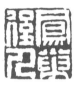

凤巢后人

凤巢后人　　清　奚冈

奚冈对汉印的认识，是在继承丁敬、黄易之后有所深化。他在"金石癖"白文印的款记中提出了"作汉印宜笔往而圆，神存而方"的新主张，因而他的白文仿汉之作有别于丁、黄，往往更有圆浑之气，后人评其为"古逸"，即出于此。

此印作于奚冈四十岁，是体现他"笔圆神方"主张的典型作品。"凤"字的左右两竖笔，"后"字的双人旁，都以圆笔为之，且粗细变化自如，毫无生硬之感，可谓古雅浑朴。即使像"人"字全以方折行笔，也是方中寓圆，以圆带方。

此印四字，"凤"字繁而占地最大，"人"字简而占地最小。以此为定局，"后"字则长而窄，"巢"字则宽而扁。这种章法既有大与小的对比，又有竖长与扁阔的呼应，也是一种有特色的四字排列，秦汉印中多见。在朱白分布上，"巢"字下部减去一横笔，上部略向下收缩，留出上边一条红地，使"人"字的两块红避免孤单，左右又取得平衡，这也是很见学问的处理。

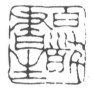

白发书生

白发书生　清　胡唐

　　胡唐为安徽歙县人，是巴慰祖外甥，印史上与程邃、汪肇龙及其舅父并称"歙四子"，彼时名声极盛，篆刻得巴慰祖亲炙，风格也一如其舅父，二人也极受赵之谦的推崇。因其身前作品未辑谱录，印石流传也甚罕，虽有程芝华《古蜗篆居印述》中记其摹刻其五十余方印，毕竟不是原刻，风骨终逊一筹。其与表兄弟巴树榖、巴树烜等合刻的《还香楼印谱》孤本也极不易觏，影响了后代印人对其篆刻艺术的传承与研究。

　　此印为胡唐传世佳构之一，后世观赏者评为："仿元人之作，遒劲处过之。"从边栏、篆法、章法来看，完全是胡唐推陈出新之作。左右边栏线呈弯曲、残断状，上下边栏皆向印内凹陷，系源于受外力而残损的古铜印。元朱文边栏如此做法，实为其他明清印人未及考虑，后每被王褆采用，胡唐能先发其声，洵属不易。作为印章布局的整体思考，边栏的残破曲折也当与印文相融相谐，胡唐并未追求元朱文的平整匀落。如"白"字收缩，上端竖笔短促而不作常见的飘逸流美状，既让出空间给笔繁的"发"字，又使其"日"形部分与"书"字的"日"部相错落，避免平行重出的呆板局面。"发"字笔画结密繁多，胡唐刻制时先将左右结构上下错落，空出下部，使气息流动。另将线条、印边稍作细，并多处残破，神韵得虚灵，也使原先诸多封闭易塞的小空间得到贯穿，印作四面分量也得到均衡。另外"书生"笔势方圆相融，拙中寓巧，线条端秀古拙，又以实笔为多，与对应的"白发"二字形成了微妙的虚实对比。全印清丽婉约，得书生文雅之气。四字篆法一任字形笔画，或大或小，或宽或窄，有"乱石铺路"之妙趣。"乱石铺路"法，多见于写意类印，而运用于精严之作，也属罕见。

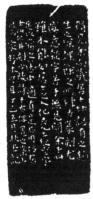
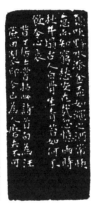
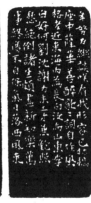
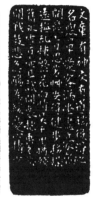

文章有神交有道

文章有神交有道　清　陈豫锺

这方印刻杜甫《苏端、薛复筵简薛华醉歌》首句，丁敬有小印原作（附图），陈豫锺是仿意刻之，送给他的弟子——西泠八家之一的赵之琛。印侧四周以楷书款刻少陵诗，供赵之琛作学习粉本用。时年陈豫锺三十六岁，而赵之琛才十七岁。

陈豫锺在款记中说："余于此虽不能如居士之入化境，工整二字足以当之。"可见他对自己晋唐楷法的款书是很自许的。事实上，陈豫锺的印款水平确在其刻印之上，那温文尔雅、清丽洞达的款字，在有清一代堪称逸品。

此印以玉印法出之，以二三二匀笔布局，出奇之处在中间一行的斜笔运用上，"交"字作斜笔交叉，"有"字以斜笔起头，上下呼应，顿显灵活生动之趣。由此可见，玉印虽以横平竖直、匀称布局为多，但若打破旧习，以巧妙构思变化之，便能产生新奇而鲜活的面貌，给人耳目一新之感。试看汉玉印，种种变化比比皆是，学者从中去深刻体会，必有收益。

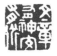

附图　丁敬　文章有神交有道

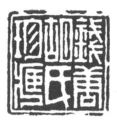

钱唐胡氏珍藏

钱唐胡氏珍藏　　清　陈豫锺

　　此六字白文带框收藏印，也是陈氏白文印常用之一式。在西泠八家中，其印作不使气、不逞能，所体现的工致、淡雅却是足以傲人的。

　　此印篆法以平正和斜线互为穿插运用为主调，"钱"、"氏"、"珍"三字含斜线而呈倒"品"字分布，且"钱"、"珍"两字斜线正好为反向互补，而"唐"、"胡"、"藏"三字均平正笔画且呈正"品"字分布，故而整方印既工致又活泼，颇具巧思。又，"氏"字疏笔留大红，正居中下之位，使印面大方稳重，且生成了贯通全印的"气眼"。浙派印人的巧思，往往是在平正形式的框架中运行的。

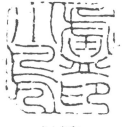

卢小凫印

卢小凫印　　清　陈豫锺

陈豫锺刻朱文印，通常有方圆两法，其元朱文印取法于丁敬，又不同于丁敬。其借鉴在明清之上，直抵宋元。他的小篆精熟，婀娜恣媚，颇具新面。

陈豫锺在为屠倬刻的同样风格的另一方朱文小印"琴坞"印侧，刻了"秋堂得意之作"六字，可见他着意于此是很下功夫的。

此印四字，二密二疏，一收一放，作对角呼应布局。"小"字空白较大，"卢"字最后一横笔作圆笔处理，"印"字上边留出一白地，与之平衡。整方印线条流畅，笔势婉劲，刀棱自然，清媚生韵。此印与奚冈"龙尾山房"朱文印有异曲同工之妙，可以互相参照。

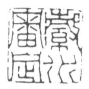

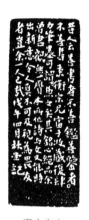

瀫水审定

瀫水审定　　清　陈豫锺

　　陈豫锺治印得黄小松真传，谨于法度。章法以平正为主，开合自然，繁简合宜。偶尔亦有平中见奇、稳中寓险之作。他曾在印款中说过："书法以险绝为上乘，制印亦然，要必既得平正者，方可趋之。盖以平正守法，险绝取势。法既熟，自然错综变化而险绝矣。"此"瀫水审定"朱文印即是"错综变化而险绝"之一例。

　　四字上二密下二疏，密者占地略大，疏者反之。竖排成行，横排亦然，这是平正之法，故而四字中右上字最大，左下字便最小。"水"字虽然最简，而占地大于"定"字，这正是平正守法不逾规矩所遇到的难点。陈豫锺将"水"字之疏，以折笔伸展来弥补，余下空间仍大，则以"审定"二字中间增加的空白间隔来呼应平衡，尤其是将"审"字之"米"作四条放射状，从而加强了与"水"字的顾盼。

　　此印的险绝，在于方与圆的运用。"审定"二字的两边侧笔用圆笔，"瀫水"二字无圆笔，从单字来看似乎缺乏协调。但是"审定"二字的左侧圆笔有向外侧伸展之势，而印的右边"瀫水"二字也有向外伸展的斜笔，笔势互相倾侧，字势得以左右协调。又，"审定"二字右侧的圆笔之势，在"瀫水"二字的左边也有反向的两小处不显眼的圆笔呼应，尤其是"水"字的左上一笔，在全是方折之笔中，仅此一小圆笔，特为此而设。这种以小对大、以势补势的方法，不正是作者所说的"自然错综变化"的险绝吗？此印妙处正在于此。

移家白沙翠竹江村

移家白沙翠竹江村　　清　文鼎

　　文鼎是浙江秀水人，画工山水，亦能篆刻，为"鸳湖四山"之一。文氏好收藏，著名汉玉鸟虫印"婕伃妾娟"即经其手转到龚自珍收藏。

　　文鼎篆刻精于排布，不囿于成法，常出新意。此印作于1828年。印有意留了许多细小空间，如"沙"字三点水旁左下一点收缩，"翠"字"羽"旁三横笔缩短，"竹"字左下方两笔收缩。这些小空间分布在整方印中，如星光闪烁，耀眼炫目，此虽非篆刻章法之大道，但也增加了篆刻章法的趣味性和探索性，使印面活泼生动，别有滋味。

　　此印另一特点，如果从左下角至右上角画一斜线，可看到两部分有截然不同的景象出现，左上部以竖笔为主，右下部却以横笔为主。此种章法出自古玺和汉印，有和而不同之功。此印刀法与赵之琛近，但章法不落浙派窠臼。

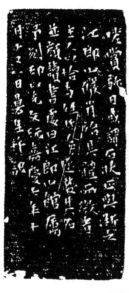
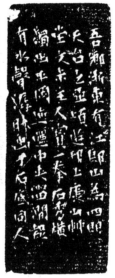

江郎山馆

江郎山馆　清　陈鸿寿

　　嘉庆七年（1802）秋天，陈鸿寿自京南归，途中至扬州留康山草堂数日，观赏到主人所藏一拳石，"秀横独出，平冈迤逦，中夹溜涧，疑有水声潺然出于石底"。以石状肖似浙东江郎山，主人又恰好姓江，遂以江郎山馆名其读书处，主人嘱陈鸿寿为刻"江郎"白文印和是印。这一年陈鸿寿三十五岁。

　　此印"山"字笔疏，"江"字虚其右，呈左右对称呼应。又"江"之"工"中间竖笔一折，白地分成上下两块，又与"山"字左右两块白地生出变化。在陈鸿寿印作中，对称或呼应的地方，往往避免做绝对的雷同分布，在似有似无之间，显出作者寓人工于天成之中的巧思。

　　陈鸿寿刀法秉承丁、黄，但刀爽力厚、势旺气盛，他的用力幅度较之丁、黄更大，铁腕发力，如冲锋陷阵，刀进石崩之间，线条锋棱毕露，跌宕恣纵，可谓是天生的刻家。由点画到配篆到运刀，讲方圆，讲涩润，讲粗细，讲刚柔，一派豪气，一腔激情。魏稼孙尝称曼生（陈鸿寿号）之作"丈八蛇矛左右盘，十荡十决无当前"，诚为知音。

灵花仙馆

灵花仙馆　　清　陈鸿寿

　　陈鸿寿此印为赠别远春而作。

　　此印字繁结密，作满白文布局。满白文忌屈曲填满，有肉而无骨，而浙派以切刀为之，线条间多了跌宕所产生的碎红，一般来说总是骨肉停匀的。

　　陈氏作此用刀威猛，线条起伏强烈，淋漓尽致地体现了他英迈的刀法。直笔起笔处相对圆健含蓄，下部收笔处则加粗加重；转折处往往外方内圆，故而在起伏之中又含有内敛之气。刘熙载尝评索靖书："飘风忽举，鸷鸟乍飞，其为沉着痛快极矣。"喻之曼生印神合。陈鸿寿的爽劲强健印风，一方面是他才情勃发的性格使然，另一方面也体现了他有意要与好友陈豫锺拉开风格的努力。总之，清醒的印人，始终会综观全局、避同求异，设计和表达出与古、与他不同的艺风的。

学以刘氏七略为宗

学以刘氏七略为宗　　清　陈鸿寿

《七略》为汉代刘歆所著，将六艺、诸子等典籍按类辑略，是中国早期的图书分类著作。阮元于嘉庆十一年（1806）在扬州建藏书楼成，额署"文选楼"。阮元任浙江巡抚时，陈鸿寿曾从游，并入其幕府，甚为其重。此印作于是年五月，似为文选楼阮元而刻。

印文八字分三行，以斜角呼应、左右对称为基调。"刘"与"为"字皆笔画繁密，"学"字下留一红地，与"宗"字上的两块三角红地对应，这是密对密、疏对疏。中间一行空白较多，"七"字下面一笔转折后弯过，留下两红地。整方印笔法舒畅，行刀洒脱，气息灵动，不愧为浙派代表性作品。

陈鸿寿治印，意多于法，法为意用，云雷奋发，流露出一个艺术家的真性情。

阮元论秋堂与曼生印有著名一说："秋堂专宗丁龙泓，兼及秦汉；曼生则专宗秦汉，旁及龙泓，皆不苟作者也。"而以笔者之见，秋堂宗丁而少己，曼生宗丁更有己，胆气使然也。

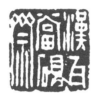

汉瓦当砚斋

汉瓦当砚斋　清　赵之琛

　　嘉庆二十二年（1817）的冬天，赵之琛到好友问渠斋中，翻阅汉印印谱，一时兴起，提刀仿急就章刻成此印。几年后，杭州的集印家何元锡见到此印，因已收有黄小松"十二汉瓦斋"隶额，正好相配，便乞得此印，以充文房。何元锡于印学深有研究，他首创将丁、黄、蒋、奚所刻的部分印蜕，合辑成《西泠四家印谱》。何元锡对赵之琛篆刻颇有居高临下的批评，在此印印侧作记说："赵之琛为陈秋堂（豫锺）高弟，素负铁篆之名。所刻合作甚少，盖印之所贵者文，文之不贵，印于何有？不究心于篆而徒事刀法，惑也。"这是坦诚而又深刻的意见，但他对此印还是认为很好的。

　　这方印因急就所刻，故而用刀随意，少了拘谨和周到，但线条却凝练洒脱，笔意含蓄，章法上一派自然率真，没有惯常治印刻意时的雕饰痕迹。留红大胆，疏密布局加大反差，因而有赵氏印作中少见的旋律感。

补罗迦室

补罗迦室　　清　赵之琛

　　赵之琛精于金石篆刻，兼擅诸艺，平生耽慕禅学，取《宝积经》"譬如补罗迦树"句意，颜其室曰"补罗迦室"，蕴吉祥之意。

　　赵之琛是陈豫锺的学生，但他的刀法笔意反与陈鸿寿为近。他功力深厚，务求精美，很少率意之作，作品整体水准较高，但在印史上的评价，可谓褒贬各半。褒之者认为，他将浙派风格、技法特征发挥到极致；贬之者认为他将浙派风格程式化、僵化，走入了缺乏生机和韵致的没落境地。而重传承、少创意是贯穿其一生的事实。

　　此印作于1814年，印侧以楷书恭录《宝积经》文，次年又以隶书附刻题《补罗迦室图三绝》，足见他对此印甚为宝爱。

　　此印文布局自然，笔画匀整，在平稳的章法中，依然着意安排了几处微小的虚实变化，如"补"字的中间空白和"迦"字"力"右上空处。线条在跌宕中突出了方折的刚健俊美之象。在字形上安排了斜线和圆笔的交替，丰富了块面分割的构成。无论如何，从这方印所体现出的篆刻因素而言，确是一方妥帖得"无瑕可击"的作品。

神仙眷属　　清　赵之琛

　　赵之琛为陈豫锺弟子，转益多师，于陈鸿寿得益尤多。契友郭麐言其："既服习师说，而笔意于曼生为近，天机所到，逸趣横生，故能通两家之驿而兼有其美。"道出了赵氏的艺术成就与渊源。此类浙派朱文带田字界格印，在陈鸿寿谱中也偶见一二，如有"小檀栾室"、"常乐我净"等，颇为别致。界格能使印作布局更为精整有序。

　　此印中四字笔画皆繁复，赵之琛以巧取胜，竭尽所能使结字简洁，整体和谐。如"眷"字"目"部，一反常态，变竖为横。不仅留出中部空间，使字心疏朗，也与对角"仙"字中空相呼应。另在不影响文字释读的前提下，也将"属"字"虫"部减缩到最简。印文横竖笔画均在六至八笔之间，布局紧凑饱满。运刀技法娴熟精能，施以碎刀短切，线条波磔生辣，刚劲顿挫，韵味醇厚。赵次闲在"泰顺潘鼎彝长书画记"边款中谓："方朱文以活动为主，而尤贵方中有圆，始得宋元遗意。"确为心声。此印中"仙眷属"三字都有弧笔，平正沉静中得圆润生动，稳奇互见。

　　因自然的神工与人为的磕碰磨损，使印作边栏几乎残缺殆尽，印文有股夺框欲出、向四角发散的劲力。较为完整的十字界格显示出独特的魅力，使印文能围绕其浓重交叉的中心而得到团聚。可谓天人合一。

　　该印作于嘉庆十七年（1812），正值赵之琛年富力强。他从事篆刻创作数十载，艺名远扬，求者踵接，印作数量之丰，在西泠诸子中首屈一指。但因技法娴熟，订单应接不暇，易生惰性。相近风格的作品甚多，褒贬各半。

　　赵之琛于此印顶面题刻一首七律，继有四、五吟侣纷纷唱和，赵之琛一并记入，五面印侧镌字累累，方寸珉石宛如微缩的诗词碑刻，古朴高妙。

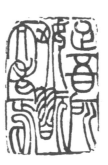

足吾所好玩而老焉

足吾所好玩而老焉　　清　吴熙载

　　此印刻宋代大文学家欧阳修《集古录》序中语"足吾所好玩而老焉"八字。

　　方去疾编订《吴让之印谱》中的同文印有两方,一为长方形,一为方形(附图)。细细比较之,长方印似乎更能体现小篆入印之妙处。

　　两印根据字之繁简,均作三二三布局,笔画繁的两字排在中间,左右两列正好上疏下密结构,成左右对称格局。以长方印对照方印有如下区别:

　　一、"所"字"斤"部的折笔方向做了调整,使字的上部更加紧密,与左列的"焉"字更加协调。

　　二、"足"字"止"部的两侧笔向上内敛,与"而"字字形趋同。

　　三、由于长方印上下地盘增加,各字相应略作放高之外,特将"所"字与"焉"字占地略放宽绰,增加了垂笔的长度,比方印更显婀娜舒展。可见,小篆文字以修长为美,更宜布局。

　　四、中间"好玩"两字密处更加紧缩,整方印产生中间密两侧疏的虚实变化,产生与"攘之"方竹印同样的对比效果。

　　五、字的线条略为增粗,与外框的细边产生反差,使文字更加醒目。

　　总之,长方印较之方印更具小篆入印之本色。诚然,审美因人而异,方印之凝结淡和也是足可玩味的。

附图　吴熙载　足吾所好玩而老焉

仪征吴熙载收藏金石文字

仪征吴熙载收藏金石文字　　清　吴熙载

吴熙载此长条朱文收藏印，字体略作扁方，这是印石形状制约了文字，但高明的篆刻家往往会作出精湛的配篆。此印中让翁（吴字让之，号让翁）对笔画简少的字，点画间距略微放大，增强了起伏变化，文字也更便于识读。笔画方中带圆，圆中寓方，在篆法及字形、用刀诸方面都似有一种高山流水般的委婉柔情的节奏。

与此印同样印文的另一方印收录在方去疾编订的《吴让之印谱》第9页（附图），附的是虞虞山刻在印端的记事款；一在扬州博物馆。两印相较，前印刻划笔笔工整精谨，线条光挺匀洁，起讫处多有明显结点。扬州印用刀写意自在，刀刃敢于逼杀，游刃恢恢，神完气盛，线条圆浑虚活，纵有断笔，而笔断意连，气息苍古醇厚，远非前印可比拟。若未读得原作，前印似多可取，而以原印与作伪之印相较，相信细心研读两印者，会获得更多的体会。

附图　仪征吴熙载收藏金石文字
（伪作）

砚山

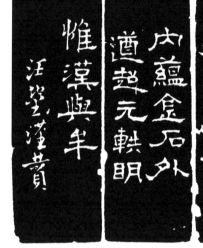

汪鋆

汪鋆 砚山　　清 吴熙载

这是吴熙载在六十二岁时为汪鋆刻的两方姓名字号白文印，一拟汉印，一模秦制带框印。让翁自赞"得心之作，庶不负此佳石"。

吴熙载治印有一特色，即以小篆入印，精于布白，又辅之以披刀浅刻，使印产生浑厚古朴的立体感。以饶有小篆的体势刻白文，是最具难度的，因为较多的圆笔，会产生若干"剪刀角"，往往不能融会于方圆之间。"汪鋆"一印作汉白文印布局，"汪"字取古体，意欲丰满，"鋆"字"土"下伸，在格局上让两字都成为字态匀落的结构。但同中有异，三点水旁的流转又不同于"土"旁的直竖，"金"部的斜笔也不同于"壬"的方笔，"鋆"字的四块留红，更突出了此印的生动气息。

"砚山"以小篆作秦印印式。"砚"字的右脚并笔和"山"字的中间两笔变细，使简单的两字生发出许多空间分割的微妙变化，而方圆相融的笔调正符合秦印的特色。

此两印的特色还在于让翁用刀的使刀如笔、信手拈来，无法而法，浑融无迹，使线条独具苍浑醇厚的质感，神采焕然。汪鋆二十年后又在印侧刻了六句赞语："老辣痛峭，气横九州；斯冰内蕴，金石外遒；超元轶明，惟汉与牟。"这是中肯而到位的评价。

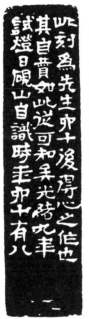

画梅乞米

画梅乞米　　清　吴熙载

《说文》无"乞"字，此印假借"气"字，为习惯用法。

此印为吴熙载六十岁后得心之作，是为知音汪鋆所刻，款中称"石甚劣，刻甚佳……东方先生能自赞，睹者是必群相哗"，东方先生即吴熙载，自负之气溢于言表。

吴熙载书法曾师事包世臣，精工小篆，得邓石如真传而益规范秀润，并以之入印，讲究布局要有新意。此印最出挑之处就是一"乞"字，三笔皆极尽屈曲盘绕之能事，荡气回肠，且末笔一直延伸至"梅"字的地盘，接"木"部中间一竖，使"乞"字左右逢源，与"梅"字正合斜角对称。而"画"字与"米"字则相对呼应，各个左右对称结构，庄严稳重；并以平为主，静态对称。"梅"字与"乞"字各个展枝盘腰，以动为主。诚然，动静之中又是有着内在的呼应，使四字合为一印，完美舒坦，妙不可言。

这方印笔画四周接边，与边线平行的一笔也尽量接近边线，整方印有一种骨肉停匀、神完气足的感觉，印文虽含自嘲之意，印面却凸显了当时文人画家以画自许、不屈于贫穷生活的清高气节。

印侧有汪鋆光绪九年（1883）试灯日题记，称"此刻为先生六十后得心之作"。

栖云山馆

栖云山馆　　清　吴熙载

　　"栖云山馆"印是为扬州黄锡禧刻的斋号印。这方印是吴熙载作品中难得一见的参以殳文笔意的佳作。

　　此印以婉转委曲的立意为基调，"山"字边上两笔曲折而弯垂，就此而引起其他各字的协调波动，所谓因势利导，全盘皆活。"云"字波动了，"栖"字的右框波动了，"馆"字的左下部和右中一笔也波动了。由此可见吴熙载对印章篆字的整体协调变通能力是非常强的。同时，波动中仍保留部分直笔支撑，圆不忘方，方不碍圆，这样才能体现出既婉约又劲健的美感。此印的线条活脱若轻烟，灵变若游丝，读来令人齿颊留香。之所以有此神奇效果，乃是吴氏运用了披刀浅刻。披者，是力求让刀刃与印石的接触角度下压，即下刀的角度极小，一般不大于30度；浅者，是刀刃绝无挖沟般的直下求深。披与浅是相互为用的，浅刻才能运披，披浅结合，获得了圆融且浑厚的线条。此印当是一个极好的范例，可以欣赏到吴熙载"神游太虚，若无其事"的高妙的披刀手段。用汉"田儵君"（附图）殳文印与吴氏此作加以比较，以运刀论，吴印所产生的线条醇、恣、逸、宕，是汉印所不逮的。

附图　田儵君

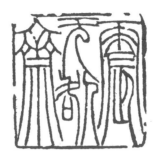

震无咎斋

震无咎斋　清　吴熙载

　　晚清江阴廖庭桂曾任四川邛州大邑知县，"震无咎斋"是其斋号。此印现藏上海博物馆，为吴熙载代表作之一。

　　唐太宗在论书时有言："圆者中规，方者中矩，粗而能锐，细而能壮，长者不为有余，短者不为不足。"这番话用到吴熙载的印上是极为熨帖的。

　　印四字分三行，左右各一字，中间两字穿插相叠，左右对称，虚实有致。仔细端详，此印颇有图案装饰之美。尤可注意"震"字的篆法，上面雨字头的四点改成两圆笔和下部最末一笔的"人"字处理，都与常规笔画不同，但恰与"斋"字上部结构互相呼应，也避开了两字下部的雷同，足见吴熙载匠心之独运。"咎"字起笔上凭空添出一些短的方硬笔势，使流走的圆笔多了方硬的趣味。要之，此印是极尽了圆方、粗细、长短变幻之妙理的。

　　章法上，他将"震"字下部与"咎"字之"各"略作上缩，留出两块空地与上部中间的空白呼应，实实虚虚，虚实相对，奇趣相生，使全印计白当黑有不尽的余韵耐人寻味，这也是此印成功的奥妙所在。朱文印最忌讳的是屈曲填满、气滞拥塞。巧妙地留出空间，至关重要，这与中国传统园林的布局似有异曲同工之妙。

　　吴熙载此印以冲刀刻成，他善用浅冲带披，故而线条飘逸、浑厚，有张力。

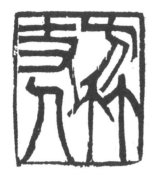

方竹丈人

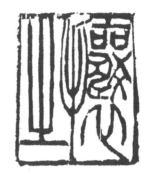

攘之

师慎轩

晚学居士

攘之·晚学居士·方竹丈人·师慎轩（四面印）　　清　吴熙载

　　清代文人偶有以竹根为印材，但取方竹一截刻四面印却极少见。吴熙载暮年得西南产方竹一杆，甚钟爱，制为拐杖一根，自号方竹丈人。又截方竹一段，作此四面印。四面印文分别是"攘之"、"晚学居士"、"方竹丈人"和"师慎轩"，其中"师慎轩"为白文印。

　　四印中"攘之"一印布局奇特，"攘"字的提手旁作"ᵞ"五竖合抱状，在本来就局促的长条地盘里化三笔为五笔，尤显突兀，但恰是这五笔为整方印营造出一个闪光点。提手旁的繁化，化解了右上部的密，将全印的视觉焦点移向中部，给人产生一种化平为奇、虚实相生的稳定感和婀娜妍美的效果。同时，提手旁的中间一笔顶端略微下缩，留出的空白又与下

部空白相呼应，使印面空间顿显生气。可见，造难设险，而后化险为夷，营造艺境，正是出色印人必备之素质。

"晚学居士"印，其配篆特色在于四字各呈穿插。"晚"字的"免"上笔伸到"日"字上面，破去一空间；"士"字笔画插入"学"字中间和"居"字下面，而"居"字下三笔也同样伸入"士"字左右空间。从而在这空间里容纳了远大于该空间的四个字。小中见大，妙不可言。这手法被吴昌硕窥破，故也成了他惯用的技法之一。

"方竹丈人"印，笔调方折劲健，转折处或斩钉截铁，如"方"字之起首横笔第一折；或股钗如折，线条如有千钧之力。章法上穿插更深，"丈"字下折笔下接"竹"字，几乎插入三分之一，呈中间密而四向疏的格局，极别致。而此印之穿插与上印又绝无雷同，上印用圆，此印用方；上印中疏，此印中密；移步换影，章法变幻，令人钦服。

"师慎轩"印三字，线条圆健饱满，粗细变化自然。让翁刻印，线条总是在粗细中起伏进行，似无规律，实是经意，往往恰到好处。如"师"字"𠂤"旁的下圆加粗，正处在全印中心偏上部位，如果盖住下面四分之一（疏的地盘）看，正好处在全印中心。再看"师"字右边的中间一竖和"轩"字的右长竖，也是比较粗的。还有"慎"字的右上横笔和竖心旁的下竖收成一圆点，都是在各字的关键部位加粗。这是篆刻中运用主笔意识的方法，为全印起到画龙点睛的重要作用。

一印四面，章法各别，极尽变化之能事，吴熙载印艺由此印可见一斑。

值得一提的是，竹性韧，横竖间竹性有别，刻竹印要比刻石印更难于奏刀，但在吴熙载手下，随意挥运，虚心实意，一任自然，反得生涩凝重之感，生化出笔断意连的苍茫效果。一段难啃的方竹，反倒激发让翁创作出四方经典之作。

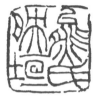

熊氏映垣

熊氏映垣　　清　吴熙载

　　吴熙载治印以冲刀加披削的方法见长，偶尔亦用切刀，这方印就是冲切互用的一例。他吸收了浙派用刀法，在部分圆笔的起讫处略为放粗，使线条有起伏斑驳的苍劲感，但由于篆法圆转委婉，边框四角的圆处理，内外谐和，整体上有一种刚柔相济、朱白跳动的鲜灵感。

　　吴熙载论印有"老实为正，以让头舒足为多事"一说。其实，吴氏的印艺不乏"让头舒足"的一面，仅仅是赵之谦的印太灵动、太机巧，所以他才有此一说。这方印的"熊"、"映"两字便是以字来迁就章法，作适度的变形。"熊"字的"厶"居中，分出两块空白，与"氏"字的中间和"映"字的左下部空白呼应。又"熊"下部与"氏"字及"垣"字之右上笔粘连，加强了四字之呼应，消除了松散感。此外，"映"字的"日"部恰又与"熊"字的"月"部相照应。

　　此印与吴氏的其他印相比，堪称是一方体现"不老实"的"以让头舒足为能事"的佳作。

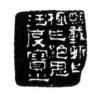

汪鋆字砚山又字汪度

汪鋆字砚山又字汪度　　清　吴熙载

　　汪鋆是清代扬州著名金石书画家，与吴熙载相契。吴氏曾为其精心刻制了五十余方印，内多佳构。在此印的边款中，吴氏自称："熙载所作，极作绝思，汪度宝之。"尤得吴氏心赏。因该作仅仅是表现得异常自然，而让人不觉推敲之力。现特意提请读者留意观赏，将会发现奥秘无穷。

　　此印师法汉魏九字官印，章法初观分布整饬，实则篆法、线条已完全是吴熙载成熟的风貌，布局上更是经过深思熟虑，反复推敲。如将起首"汪鋆"两字的密，与"汪度"两字的密作斜角对称，又将右下角和左上角两个"字"字，作疏空的对称。对称既有单字，也扩大到两字组成的块面。而"山又"两字笔画简约，字形反之大且松，与左右上方皆作疏密对应。全印印心留红，虚灵宽展，气韵流动，轻松坦然。吴熙载运刀尚浅，"浅则调动幅度大，游刃有余"。该印亦然，卧刀浅行，冲披轻削，收放有致，进退裕如。产生的线条富有笔墨韵律，且得厚重感和立体感，灵动自然，为使刀如笔的典范。

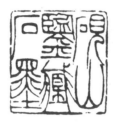

砚山鉴藏石墨

砚山鉴藏石墨　　清　吴熙载

据吴熙载自叙，其弱龄即喜篆刻，初宗汉人及近代名家，而立之年"始见完白山人（邓石如）之作，尽弃其学而学之"。吴熙载精研邓氏书法篆刻数十载，深得皖派艺术篆势精蕴，并将其提升到一个全新的境界。

此印得"印从书出"之神旨，采用吴熙载稳健舒展的小篆结体，笔势开张飘逸，潇洒隽美，连线条的提按顿挫也得以展露，完美体现了书法笔墨的情趣。貌似平常的"砚山"、"藏石"等字疏空，遥相呼应，手法自然而精妙。吴熙载在长期研习创作中，不断完善、提炼皖派的传统技法。如其篆法多用折锋转入，像印中"藏"字的"爿"，"鉴"字右上笔等处，这些都是区别于邓石如、赵之谦的篆法，使线条在圆畅中见峻峭。章法上"砚"与"山"、"藏"和"墨"之间线条多头参差，不仅篆法舒畅自如，而且使字与字之间关联更趋紧密。该印最让人为之心动处，是吴熙载"神游太虚，若无其事"的刀法。吴氏运刀，以轻浅取势，使转自如，浑然天成，充分表达笔意。在此印中，吴熙载用刀不求线条粗细的划一，而有节奏跳跃韵律之美，完全体现了自在、自然和自信，故而也就一无雕凿刻意之弊。后世吴昌硕、黄士陵也深受影响，吴昌硕称："刀法圆转，无纤曼之习，气象骏迈，质而不滞。余尝语人，学完白不若取径于让翁。"可见赞佩之情。

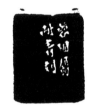

钱唐吴凤藻诗书画印

钱唐吴凤藻诗书画印　清　钱松

　　钱松为吴凤藻刻过两方"钱唐吴凤藻诗书画印"，一大一小，皆精妙绝伦。两印都作三列排布，依笔画多寡，占地略有伸缩，下面一行小于上面两行，结篆也基本一样，最大的区别在用刀和笔意。

　　此印刻于甲寅即咸丰四年（1854）夏至日，时年钱松三十七岁。线条方折为主，略有起伏，起、收笔或方或圆，转角处多呈棱角状，精气毕现。这方印，是用碎刀细刻的方法，优游不迫。大印，线条圆浑，温雅浑厚。叶潞渊评钱松印"浑厚古朴，苍劲茂秀"，诚为至论。

　　钱松常常用切中带削的刀法，浅刻轻行，线条如屈铁，似枯藤，特具张力和内力，富有韵味。他的线条质感，对吴昌硕有很大影响。

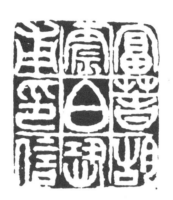

富春胡震伯恐甫印信

富春胡震伯恐甫印信　　清　钱松

　　钱松与胡震亦师亦友，交情最厚，为他治印达一百多方。咸丰七年（1857）正月，钱松为胡震四十岁刻了这方两面印，以申"苍篆长年石交永久之义"。

　　此石一面刻"富春胡震伯恐甫印信"白文印，以圆笔为之，另一面刻"胡鼻山人宋绍圣后十二丁丑生"朱文印，以方笔为之，体现了钱松兼收并蓄、不囿一格的篆刻审美态度。

　　这方白文印作九宫格隔开，中间的"伯"刻成桃形，寓有庆寿的意思。正因为全印尚圆，虽然"伯"字居于中而突兀、醒目，却一无孤立势态。此印结篆圆浑饱满，布局自然，浑朴而又大气。

　　不论是篆法、用刀及章法，钱松都不能以浙派绳之。事实上在西泠八家中，他是特立独行的一员，在篆刻史上有开山之功。无奈因他是杭州人，硬被好事者提上了八家的宝座。褒乎？贬乎？

稚禾八分

稚禾八分　清　钱松

　　此印四字，一繁三简。按常理可化简为繁，以求布局妥帖。钱松却因简而简，在配篆上做减法。对"禾八分"三字，皆极力除去其波势，作简明之弧状；"稚"字笔画稍多，也力求平直明白，使四字统一在简略的弧形笔势中，同时又巧妙地将中宫收紧，使四字围绕中心而抱团集聚，不离不散，获得了简而不单、松而不垮的结局。故而作者可以更大胆地删去四侧边栏，呈现的是简而不单、奇崛超凡的一方妙印。

蠡舟借观

蠡舟借观　　清　钱松

　　此印与"稚禾八分"印迥然不同，是一方反向求索的力作。你删繁就简，我则化简用繁；你减笔不减趣，我则添笔不添乱，达到繁之又繁而不窒息、不拥塞，神采奕奕。事实上，别于寻常的篆法和章法，做加法做乘法与做减法做除法，做对了做好了，都是一件不容易的事。这中间，精湛而匹配的用刀起到了至关重要的辅助作用。比勘钱松这两方印，用刀的粗细、方圆、燥润、巧拙、续断、虚实，都恰到好处，适得其所，从中可以获得不少有益的知识。

　　钱松从浙派前辈处取法，但他追求天真烂漫的情趣。此印边款中说："篆刻有为切刀，有为冲刀，其法种种。予则未得，但以笔事之，当不是门外汉。"可见他对浙派切刀法的理解，是以笔意参入，以刀代笔，以有余之游刃，取象外之真神。

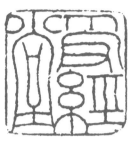

受经堂

受经堂　清　钱松

　　这方"受经堂"印是1858年钱松为好友杨见山刻的，离钱松去世只差两年，是其晚期作品。

　　印章格式取法蒋仁的朱文印，"受"字直接从蒋仁的"世尊授仁者记"（附图）一印中来。此印篆文圆转敦厚，无一笔折角，布局宽融是其特点。这种三个字的斋号正方印，多取二一结构，"经"字左右构成，竖笔较多，占地就要放宽些，"受"字左右拉长，也不显太空，"堂"写成瘦长形，这已成为斋堂印的常用格局。

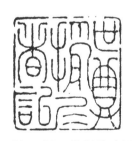

附图　蒋仁　世尊授仁者记

　　此印有多处呼应关系。"经"字绞丝旁的两圈，与"堂"字上部两半圆呼应；"受"字秃宝盖与"堂"字的尚字头呼应；"受"字"又"的三横笔与"经"字右边三竖笔，以及"堂"字底下的"土"，都有协调呼应关系。这方印在钱松的朱文印里是有代表性的。

　　此印风格上的婉约圆浑，与"受经堂"的敦厚持家思想颇相吻合，这也是篆刻内容与形式统一的个例之一。

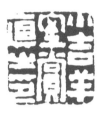

小吉羊室赏真之印

小吉羊室赏真之印　　清　钱松

此印刻于咸丰元年，即1851年。

钱松此类格调作品还有几方，譬如"南宫第一对策第二"（附图，刻于1854年）、"老夫平生好奇古"、"不露文章世已惊"等。首先，都是粗白文印，字内结密，字与字之间有一笔宽的间距，显得大朱大白，悦目赏心，鲜亮光彩。在浙派前辈那里似乎找不到同调，或许丁敬的那方"两湖三竺万壑千岩"可算是遥远的先声。

其次，此印的线条时宽时窄，波动中有浑厚之气。他的线条虽无棱角，但不软弱；虽有起伏，但不张扬。钱松此类印的特点在于其用刀是卧杆披削，静穆而没有火气。他的印刻得很浅，刀刃在线条上披石，且边行手腕边作扭转摆动。线条碎切浅刻，故如铸铁锻打，坚劲异常。

在有清一代印人中，论线条，以切为主的钱松与以冲为主的吴让之都是最杰出者，尤其钱氏的用刀，由厚而转浑。严格地说，"浑"与"厚"有度的区分，"厚"虽不易，然可测量，"厚"而能"浑"则是可意会不可测量的。钱松的作品，是达到了浑厚的程度的。

对用刀产生的线条质感，往往是可意会不可言传的，然淫浸日久，自会有具体的理会和把握。

附图　南宫第一对策第二

我书意造本无法

我书意造本无法　　清　钱松

粗略地看，此印与"小吉羊室赏真之印"相类似，只是字的间距略小一些，没有朱白分明、鲜亮光彩感而已。但再细看，觉得有很大不同：此印的用刀几乎是笔笔圆浑，字势开张，字在原来的地盘上向四周涨出，有一种古代摩崖石刻的苍茫韵味。

钱松在边款中说："归安杨见山以所藏《析里桥摩崖》佳拓本见视，展玩数日，作此，用意颇似之。"钱松说的"用意"两字，应该理解为形态与神韵两方面，不仅仅指字形，字的结构也包括在内，比如此印中的"我书"、"造"字，都带有汉隶的意味。此印用刀的浑厚，字势的铺张，必是从摩崖石刻提炼出来的。

钱松的好友、篆刻家胡震在给沈韵初的信中说道："道光己酉获交故友钱叔盖，始知摹印一道，不必从事于刀，留心金石文字，方得入汉人之室。"钱松自己在"范禾私印"的边款中也说过如此的话："得汉印谱二卷，尽日鉴赏，信手奏刀，笔笔是汉。"可见，他是非常重视从汉印、汉石刻中直接捕获篆刻的风神，并以刀为笔，形成他奇崛的用刀技法和独特的篆刻风格。这正是他提出"我书意造"的本意，即意本古人，自出新意。这与漠视传统的轻薄任意是绝对不同的。

《析里桥摩崖》，全称《武都太守李翕析里桥郙阁颂》，是汉代隶书摩崖。书法方古，有西汉篆初变隶的遗意，刻于东汉建宁五年（172），与《西狭颂》称为姊妹篇，在陕西略阳。

嘉兴徐荣宙近泉

嘉兴徐荣宙近泉　　清　徐三庚

　　徐三庚为浙江上虞人，其篆刻早期即宗法丁敬、黄易、陈鸿寿和赵之琛等，用力甚勤。徐三庚这一学习经历，得以深刻领会并把握西泠诸子的切刀要领。不论后期移师邓石如，还是参照《天发神谶碑》自创新体，浙派的切刀之法及其出色的刀感皆使其受益终生，也确立了其在晚清印坛的地位。

　　此印作于咸丰戊午年（1858），徐三庚刚过而立之年，同一对章边款记言"意在钝丁、小松之间"，师承渊源明确。印中篆法巧思简化，增损合度。如"嘉"字"力"，"兴"字"彐""彐"，"徐"字双人旁等，均作简笔处理，结构含蓄，深得丁、黄之精髓。章法中将印文八字作"二三二"排列，里籍、姓名与字号各占一行，条理清晰。因中间"徐荣宙"印文稍多，篆取方扁，故中行占地稍宽于左右，视觉上文字均衡停匀。反之如印面三行宽度等分，"徐荣宙"三字必小，三庚解人，早已领悟其奥秘。此印最出彩处，当为运刀与残破。徐三庚以碎刀短切，波磔涩进，圭角分明，使线条顿挫起伏，苍劲老辣。另外，"嘉兴"、"近"三字靠近边栏处的残缺剥蚀，将汉铸烂铜印的漶漫天成、朦胧空灵与浙派中的苍茫古拙、凝重敦厚一路完美地结合在一起。试将该印置于西泠诸谱之中，也能令"黄易、奚冈敛衽而避"而毫不逊色。

延陵季子之后

延陵季子之后　　清　徐三庚

　　徐三庚中年之后的篆书书法主要得力于邓石如与《天发神谶碑》、《华山庙碑》额和《韩仁铭》额等，经过不断的研习苦练，并结合自己的欣赏眼光，终于创造了一套全新的"徐家"篆体。其主要特点是结体中宫紧束，重心上提，左右垂笔舒展飘逸，婀娜多姿，得后人"吴带当风"之赞誉（附图）。因其篆书风格个性强烈，富有装饰性，颇受彼时东瀛人士的青睐，为吴昌硕之前对日本篆刻影响最大的人物。

　　徐三庚篆刻宗尚邓氏"印从书入"的艺术观。从此印可窥见徐三庚既接踵于吴让之六字细朱文印"学然后知不足"、"逃禅煮石之间"的章法和篆势，又融合了自己的书风特征。其篆书除具备上述特点外，横画间距较紧，弧笔弯曲较之吴让之更为圆转，使篆势更为妩媚飞动。另一标志性的用笔，是在长弧线条中不时伴有回折曲笔（如"之"右笔），篆法跌宕起伏。该印完全以书入印，不仅一字之中有中紧下松的疏密对比（如"后"字从上至下分别为"疏—密—疏—密—疏"），六字组合在一起，则更具有疏密交替的韵律变化之美。又因垂笔舒展，印文势必参差错落（如"延陵"之间上下错落，"季子之后"四字之间的多头穿插），行气也更为连贯。此印运刀娴熟，冲切相间，酣畅中得凝练顿挫之意趣。

　　全印体势飘逸生动，风神绰约，书法笔意浓烈，足与吴让之的佳作媲美。因笔画舒展弯曲的尺度把握准确，并无徐三庚后期的纤巧扭曲、牵强做作，该印成为其不可多得的精品力作。

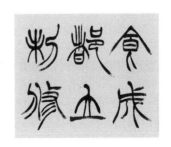

附图　徐三庚篆书

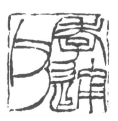

孝通父

孝通父　　清　徐三庚

　　上述"延陵季子之后"一类朱文印，是徐三庚融合、提炼吴让之印风后的精品。而"孝通父"一印，不论篆法、刀法均已有徐氏自家面貌，印文与其篆书如出一辙。此印作于光绪辛巳年（1881），徐三庚年五十有五，属其晚期作品。印文结体特点仍是紧束横画线条，畅朗其下。其中"孝"、"父"二字上紧下松，弧笔飞动，而"通"字左右两半，笔势相向，向中宫收束。印文的线条回锋起笔，落笔颇重，行笔时则作提升，使中端稍细，回转后又下按，侧锋斜出，末端尖收，充分体现了书法的笔墨意趣。因印文横画上拱，竖笔的多向斜侧，特别是"孝"字"子"部弧笔，"通"字"辵"和"父"字中、下两个圆转的长弧笔，使全印字形均向右敧侧，动感极为强烈。而线条的互相牵引提携，加上边栏的约束，使印作于波动中得安稳。下边栏的缺损和右边框的残虚，既避免与印文弧线之间可能遗留"剪鞋样"式的不美观空间，也使印作内外相通，气韵疏朗。全印疏密对比，醒目而舒适。

　　徐三庚长期在沪上鬻艺。作为职业印人，不得不考虑篆刻作品商品化、印章的实用性、新兴市民阶层的欣赏口味等，市井化的审美取向也势必左右印人的艺术创作。徐三庚晚年走雅俗共赏的路子，部分书印作品因线条弯曲过度，产生习气，长期为世人诟病，影响了其在印坛地位的提升和对其篆刻艺术的传承（"晚清四大家"列胡镬而不举徐三庚）。

　　"孝通父"一印为徐三庚晚年力作，此际人、书、印俱老，技法娴熟，已达到炉火纯青的境界。因章法的制约（如"孝通"作扁形），使飞舞的弧笔长短适中，穿插也不繁乱，既保留了妖媚绰约、风神飘逸的徐氏特色，又不感到忸怩做作。在酣畅流动的小篆中，刻意扩大空间的计白当黑，是徐氏的一大特征，再辅以稳健自如的冲、切刀法，全印给人以刀笔酣畅，游刃有余，婀娜中又不失挺健之美感。

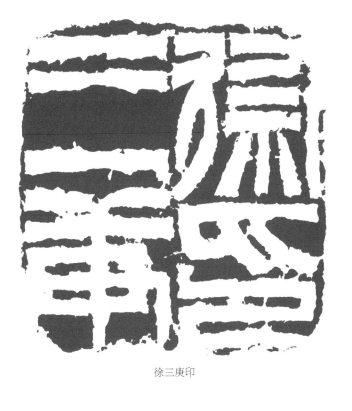

徐三庚印

徐三庚印　　清　徐三庚

　　商品印章往往受到印主欣赏标准的约束，职业篆刻家只能适合其口味。创作自用印则无此束缚，篆刻家多倾力为之，游刃恢恢，潇洒自如。自用印多能保留篆刻家的印风艺术特色，精品连连。徐三庚亦然，此自用印印面达8.5厘米之巨，与另一宽边朱文"褒海"成对，为光绪戊寅年（1878）客居武昌时作。

　　此印篆法篆隶相参，如"徐"字"余"从人从示，即从隶书中演化而来，经徐三庚妙手变通，吸收融入印中，已成为其特定的用篆。"徐"字双人旁下的弧圆之笔，既与"印"、"庚"二字上端弧笔相呼应，也是徐三庚学习邓石如、吴让之一路的艺术轨迹。"三"字大块留红和赵之谦的章法疏密艺术观不谋而合，与"印"、"庚"二字中的不同部位的疏空相映成趣。此印妙在浙皖交融，自在天成。能让人为之心动，除了外形尺寸巨大，还在于徐三庚凌厉娴熟的运刀。韩天衡尝谓："刻印之运刀通于音律，顿挫抑扬且善变而化。故刻印之际当以音乐之节奏运于刀，更当以浓郁之激情运于刀，治印当自有感人动处。"徐三庚深悟浙派刀法，该印切刀波磔起伏，奇肆张扬，线条苍劲老辣，险劲峻峭，印格奇气横溢，气势恢弘，既有万夫披靡之气概，又有举重若轻之潇洒，洵属难得。

钜鹿魏氏

钜鹿魏氏　　*清　赵之谦*

　　此印作于同治三年（1864），赵氏在京城赴考时，为好友魏稼孙所刻。

　　四字中加"十"字格，而外不加框，这在汉魏印中极少见，故也新鲜、特别。在配篆上，"钜"、"氏"两字各向下、上收紧，边栏留红作对角呼应。"魏"字布满，"鹿"字作中间方格撑大。晚清印人，刻白文印多横平竖直，坠入呆板，赵氏此印，四字皆去平直，左倚右侧，各异姿态，而又顾盼有致。在用刀方面，赵氏也是吸收了秦诏版的情趣，斩钉截铁，又举重若轻，达到线条劲峭而爽健，笔意畅达。

　　此印作者在印石四周刻自作诗一首，诗中有句："古印有笔尤有墨，今人但有刀与石。此意非我无能传，此理舍君谁可言……"由刀石相叩而升华到有笔有墨，这既是天才如赵氏者对此印的自赞，也是对彼时平庸印人的批评。一百五十年之后，仍有启迪意义。

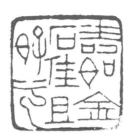

寿如金石佳且好兮

寿如金石佳且好兮　　清　赵之谦

赵之谦遗留下来的印有一半以上刻于同治元年（1862）至同治三年（1864）间。

同治二年（1863）初，赵之谦赴京赶考，以汉镜铭文刻"寿如金石佳且好兮"一印，寄弟子钱次行（篆刻家钱松之子），他在边款中写道："此蒙游戏三昧，然自具面目，非丁、蒋以下所能。不善学之，便堕恶趣。"这里的丁、蒋，是指丁敬、蒋仁。语间流露出颇为高人一筹的自得之情。此印成为赵之谦以镜铭入印的代表作，后人仿制众多，赵氏为开法门者。

此印妙处在"善学"，不生搬死摹。赵氏向以百态千姿的风貌见长，然又都是大具来历的。晚清之际正是古文物大量涌现之时，他对能见到的古文字都充满好奇，广览博采，为我所用，且是立竿见影，这善学的本领可谓古来无二。

这方印八字三列，前、后两列都有左右结构的字，占地略大，中间一列"佳"字虽也左右结构，但可穿插收紧，故而占地略窄。"寿如金"三字没有强为与左列呼应而收紧字形，只是平分地盘，将"如"字"口"上提，留下一较大空地与左列轻重平衡，"寿如"、"石佳"四字团聚一块，其余各字散列周围，整方印布置自然，落落大方。这种随意、萧散的感觉，正是汉镜铭的特色之一。"兮"字第四笔的大弯曲处理，增加了笔画的逸趣和密度，也是为平衡印面所需，带有赵氏篆法"足尺加三"的个性特征。

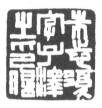

朱志复字子泽之印信

朱志复字子泽之印信　　清　赵之谦

　　此印是赵之谦同治三年（1864）为弟子朱志复所刻。

　　赵之谦在此印边款中说："生向指《天发神谶碑》问，摹印家能夺胎者几人，未之告也。作此稍用其意，实《禅国山碑》法也。"赵之谦这句话有几层意思：一是弟子曾问摹印用碑文，要能够夺（脱）胎换骨的，有没有先例，一时不好回答；二是此印就是用了脱胎法；三是告知实际上更多是参用了《禅国山碑》法。历史上很多篆刻家的理论都是从师生之间的交流得出来的。

　　这里提到的两块碑，都是出在三国吴地。《天发神谶碑》起笔见方而收笔尖锐，锋棱威仪；《禅国山碑》寓圆于方，恣纵壮伟。如果就细部对勘，印与碑文确无很大相似之处，故而借鉴、学习当作源头治水方是。此印的章法初看似虚实不均，近乎散乱，而久睇之，渐觉高妙绝伦。它是以"之"、"子"、"复"三字为一轴线，将右上侧与左下侧划为等分，右上侧是基于"虚"而左下侧是基于实，这种以虚对实的对称，较之于以虚对虚、以实对实的对称是更深化、更高层次的。不谙"知白守黑"者不可能获得这类超俗出尘的布局技法。

　　关于赵之谦的"夺胎法"，宋释惠洪在《冷斋夜话》一书中引黄庭坚语："诗意无穷，而人之才有限，以有限之才，追无穷之意，虽渊明、少陵不得工也。然不易其意，而造其语，谓之换骨法；窥入其意而形容之，谓之夺胎法。"也就是黄庭坚自称的"点铁成金"。"夺胎法"比简单模仿碑文以入印要深刻得多了。

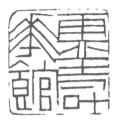

灵寿花馆

灵寿花馆　　*清　赵之谦*

　　赵之谦广收博览所见金石文字，刻印时往往信手拈来，随意生发，不为素材所拘。此印取法在六朝泉币之间，是一方非常别致的佳作。

　　第一，这方印在横平竖直的方格中，放入"花"字六根桥索似的斜线，十分抢眼。若是孤零零的六根斜线，必是败笔。在这方印中，赵之谦将"灵"字下面的部分写成"亚"字，两点也改为斜线，与"馆"字头上的两短斜线构成了三个互相类似的斜线组，化解了"花"字的孤立。

　　第二，此印在空间分割上十分灵动协调。"花"字由于斜线的出现，上部左右出现两个三角形空间，因此，"寿"字下部"寸"的四周也安排四个小空白与之呼应，还有"花"字下部的空白也参与一起协调。

　　第三，此印还有几处原本是横平竖直的线条，作了略小的倾斜，使印章显得生动自如。如"灵"字的五根竖线，四根向左伸出，一根向右，使原来的方格变成了梯形形状。所以直来直去的直线，因为空间分割奇妙，而在貌似刻板的点画里生成灵动。这种方法后来被黄牧甫吸收运用并发扬光大。另外，四字都有一条竖线向不同方向倾斜，抱团似的抱紧四字，使此印显得既字势张扬，又精气内敛，神采焕然。

　　灵寿花馆是赵之谦的金石好友沈树镛的斋号，赵之谦曾为之治印三十多方，几近他毕生治印的十分之一，可见两人友谊之深厚。

附图　赵叔孺补刻"灵寿花馆"边款

丁文蔚

丁文蔚　　*清　赵之谦*

　　这是赵之谦刻的一方名作，创作于咸丰九年（1859）冬，时年三十一岁。

　　赵之谦在款记中自白，他是参用《吴纪功碑》的字。《吴纪功碑》就是《天发神谶碑》，立于吴王天玺元年（276），其字体融篆合隶，横笔方入方出，竖笔方起尖收，气势奇厉雄峻，是非常特别的篆体。本书中选录了十钟山房藏印中的一方"王焕之印"，"焕"、"印"两字也是方起尖收，为三国时期遗物，可对照参看。

　　赵之谦此印用刀猛利，单刀直入，"丁"字三垂笔形似利剑，印石在刀刃激越前冲时，凸现出一侧光洁、一侧崩裂的效果。这种由线条体现出的犀利、刚崛和率意，是铜质印"王焕之印"所不具备的。这也是材质足以影响技法和印风之一例。

　　从章法上看，此印留红是对角呼应，由于"丁"字三垂笔是中间长两侧短，下部呈三角状，所以"文"字也以斜线作三角状，以求得和谐。总之，刀之狠辣，字之险厉，势之纵横，空间的利落，想象的奇特，造就了这钮名印，从而也印证了赵氏横溢的天分。

九鼎十爵之榭

九鼎十爵之榭　　清　胡钁

　　胡钁与吴熙载、徐三庚、赵之谦、吴昌硕、黄士陵被誉为晚清六大家。高野侯评其篆刻说："匊邻（胡钁字）专摹秦汉，浑朴妍雅，功力之深，实无其匹。"又说："印之正宗，当推匊邻。"

　　"九鼎十爵之榭"印取法汉玉印，参入秦诏版的意趣，是匊邻同类作品中十分出挑的一例。六字成三列排列，上三字笔画极稀疏，下三字极繁。作者没有避难就易，率意增损，调整简单布局，而是敢于袒露真面。他知难为难，用上面三字的虚实变化，如"九"字的折笔，"之"字的上疏下密，求得上部疏中之密，来呼应下部的大密。上方三字任其疏，但疏而不松垮，下方三字用其密，但密而不板塞，且上呼下应，神情贯一，体现了他的真本事、大本事，给人深刻印象。古来论印者皆谓"计白当黑"，胡氏的这枚印，正传递着经典的真谛。

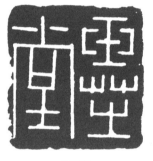

玉芝堂

玉芝堂　　清　胡钁

　　这是胡钁晚年佳作，自言背模汉玉印。胡钁的印，朱文粗而白文细是一基本特征。他的细白文，是由汉玉印脱胎而来。此印"玉"字中间撑开，上下略收；"芝"字草字头宽，"之"部窄。这种篆法显然是胡氏独创，汉玉印中所不见。细审之，似也有构思之规则。

　　汉玉印以平方正直为主，点画之间均距等分，意态细长娟美。胡钁的摹玉印则是化平直为攲侧，化等距为错落。如此印"玉"字之上下内缩而中间扩大，"芝"字之上外展而下内敛，"堂"字之外框方正而中部偏斜，此外边栏的大块留红，都是有其特质的。把这方印视为汉玉印与魏晋印成功嫁接的范例，大致是不会错的。胡钁此印行刀果敢凝练，线条骨力强健，非老成高手所不易到处。

　　据作者款记所题，此印作于丁未六月，胡氏已六十八岁了。

道在瓦甓

道在瓦甓　　清　吴昌硕

　　此印刻于光绪二年（1876），吴昌硕时年三十三岁，是其早期的一方名作。

　　"道在瓦甓"，语出《庄子》。东郭子问庄子："所谓道，恶乎在？"庄子答曰："无所不在，在蝼蚁，在稊稗，在瓦甓、在屎溺。"意思是说，道存在于社会生活的方方面面。吴昌硕是提取其文辞，说明要在秦汉高妙而又少为人涉猎的砖瓦文字中借鉴、学习、消化、生发。

　　此印"在"、"瓦"两字径取砖文入印，"道"、"甓"两字稍变其法。刀法取砖拓效果，一任自然，工拙不计。笔画的轻微敧斜，字形的高低错落，正合砖瓦文字删繁就简的自在特色。"道"、"甓"两字笔繁，占地多些；"在"、"瓦"两字笔简，占地少些。"甓"字上大下小，"在"字一撇加长，正好补在"甓"下空处。另外，"道"字上疏下密，"甓"字上密下疏，"在"字的左斜笔，"瓦"字的右斜笔，四字都力避不必要的使转和盘绕，在篆法上巧妙地做减法，使四个篆字多呈隶意，从而精悍、简洁、纯朴、轻捷，且笔势协调向中间集中，全印看似中部虚空而气贯势旺，似散而密。"道在瓦甓"印文是吴昌硕篆刻艺术毕生追求的主旨，也是成就他之后书画大业的基点。

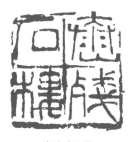

泰山残石楼

泰山残石楼　　清　吴昌硕

　　"泰山残石楼"印是吴昌硕为挚友高邕之所刻。高氏得明拓《封泰山碑》二十九字，以名其楼。吴昌硕刻印时间是光绪二十二年（1896）元宵节，印款言法汉"王广山"印（附图）。

　　吴昌硕以"田"格作印每多见，但容五字于四格内，仅见二三。

　　此印之妙有几点尤为突出。"泰山"两字一繁一简合于一格，上下略为错位，显参差之妙。缶庐自称取法于"王广山"印之"山"字嵌入"广"字下部，相比活学活用，更具匠心。两字意象雄伟，似山岳，似古钟，似城楼，又与"残石"两字皆上紧下宽，有强健稳重之妙。"残"字布篆收紧上半格，下半格简笔虚空，与"石"字正好呈"空灵"的呼应对称，又"楼"字左松右紧，与"残"字恰呈对应；左下右上，与"泰山"又有顾盼之意。这种多重矛盾的和谐处理，呈现出协调之妙。

附图　王广山

　　"田"字格也不同于古人与前人的处理，如"石"字下部空地多，故多延长之；而"泰山"下部较实，故至中段则戛然而止。又如直笔，因上方左右字皆有空间，故延伸之；至下方则收缩之，并与"楼"字右侧粘连，使"十"框加强了与字及边栏的关联。

　　此印线条粗细残破处理精到，使钤于平面纸楮上的印蜕，产生出二维空间，有一种浮雕般的立体感，堪称是前无古人的全新创造。

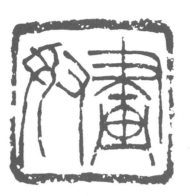

画奴

画奴　清　吴昌硕

此印作于光绪十二年（1886）冬，是吴昌硕四十三岁时为画家任伯年所刻。

任伯年大吴昌硕四岁，成名较早，且生活在有书画半壁江山之称的上海，因而求画者不绝，任伯年应之无暇，遂自称"画奴"，延请吴昌硕刻石。

这方两字印，以对比、反差为主调。"画"字稳定而静和，"奴"字倾侧而左右依靠；"画"字实而笔健，"奴"字动而韵生。这一动一静、一实一虚，容于一印之内，是一种矛盾，但又是和谐统一的。比如，"奴"字以曲线为主，而"画"字下部两笔竖画亦作圆笔；又"奴"字下面留大块空白，而"画"字则在上下两地留白，亦构成呼应关系，因而能在一印之内相和相谐。此印之用刀，披削兼用，且巧妙地采用了吴氏独创的修饰印面的"做印"技法，故而线条充满着"积点成线"的"屋漏痕"般的力感。

此印常见的印刷稿打印过重，或因原稿印泥过湿，或因钤盖太重，或纸下垫物太软，使印稿刀味尽失，缺乏生气，也使印人原来的追求丧失殆尽（附图）。

刻两字印往往力不逮、气不厚，吴氏以其天分和才艺，刻得解衣盘礴、笔沉势雄，故而印文为"画奴"乎？"画帅"乎？由印文深考缶庐手段，似乎其中也寓有对任氏画艺的赞美和褒奖。

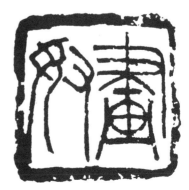

附图　画奴

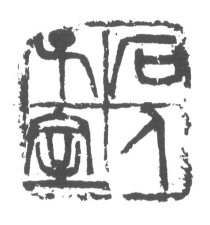

石人子室

石人子室　清　吴昌硕

这是一方带金文笔意的自用斋室印。四字中有三字笔画少的印，一般较难安排妥帖。此印故取"田"印格式来协调朱白虚实。

首先，将字的位置作挪移，"石"字左右粘边，空出"口"的左侧，"室"字则移向左边，虚空右侧。"人"、"子"两字虽字形相近，但重心亦移向两边，且有意避免雷同，"子"字与左侧边线粘接，"人"字则与上边线相连。整方印重心向四侧展延，气象开阔，格局雄浑。其次，整印用粗重大点来定调，"石"的右边、"子"的钉头，还有"室"的三处结点，都似鼓点振聋发聩，醒人耳目。再者，以冲切带披的刀法，钝刀硬入，一种浑厚朴茂的金石之气油然而生。最后，"做"虚的边线反衬出字的实。边栏的"做"，也有学问，何处方、何处圆、何处破、何处碎，最终获得破而不碎、破而完满的艺术效果。这方面，缶翁是无人匹敌的高人。

这是一方集中了吴昌硕典型手法创作的雄浑大气的经典之作。

被今人称为"大写意"的此印，绝不因为是写意，可以粗率、随便。而一定是经得起推敲的、呕心沥血的产物。

安吴朱砚涛收藏金石书画章

安吴朱砚涛收藏金石书画章　　清　吴昌硕

　　此印十二字，作三列即"五四三"的安排，显得很随意，其实都是经过深思熟虑的。

　　吴昌硕作品集中有不少或方或长方形的多字鉴赏收藏印，这种印在明清篆刻流派印中占有相当重要的位置，一般以朱文为多，吴昌硕作品中却常多白文。

　　此印是吴昌硕为收藏家朱砚涛所作，今印已不知所终，印蜕为费新我旧藏，三十一年前在其苏州干将路寓所见贻。费老告知，朱砚涛在某次宴会上出芙蓉佳石请吴昌硕刻印，因一时无刀，遂找出一枚大铁钉，请吴昌硕当场为之。以钉刻印，其难可想而知。吴昌硕此印刻得如此平稳端正、朴厚老辣，全得力于深厚的功力和惯于钝刀入石。细审此印，笔笔率真而不草率，只是部分线条结尾处略细而已，而这正是不同工具产生的不同艺术效果，所谓刀是刀味，钉是钉味。

　　这方印取三列排列，中间一列略为疏空，两块留红，呈上下呼应；旁边两列较为敦实，为中间疏左右密的平稳章法。治印之章法，务必局部服从大局，大局制胜全局。此印证明了这一点。即便是仓促上阵、立等可取，也是可以笔意畅达、墨气淋漓、稳操胜券的。

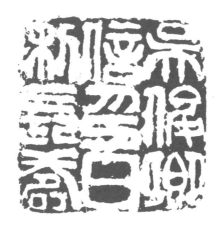

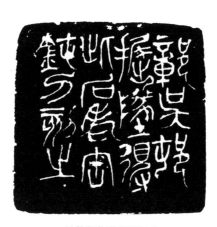

吴俊卿信印日利长寿

吴俊卿信印日利长寿　　清　吴昌硕

　　吴昌硕惯以钝刀刻印。钝刀者，刀锋、刀角相对较钝，是使得笔画苍浑朴厚、用拙拒巧，获得高古境界的一种艺术手段。

　　这方自寿大印是吴昌硕典型的高古风格的印作，九字篆刻苍浑磅礴，刀法雄峻，"卿"、"信"、"印"、"利"、"长"等字都不同程度作了残破处理，好似地下出土的烂铜印，斑驳、古拙之极。

　　吴昌硕"做"印的功夫独到且深厚，不妨剖析一下这方印：

　　先是选局部线条加粗，剔破，如"吴"与"信"的接近部分，及"卿"、"信"、

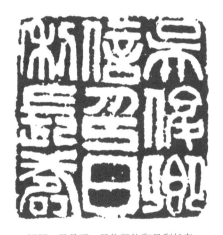

附图　吴昌硕　吴俊卿信印日利长寿

"利"、"长"等字；然后是笔与笔之间空地的挖破、并笔，如"日"与"寿"、"印"与"长"、"信"与"利"等字之间；再是选部分线条作类似石花、铜锈样的碎笔，如"卿"字的底部等；最后是将破笔处的刀痕修饰为圆浑苍老、漫漶剥蚀的自然形态，从而获得"既雕既凿，复归于朴"的艺术效果。

此印边款是难得的石鼓文篆书款，曰"鄣吴邨掘地得此石，老缶钝刀刻之"。据近人考证，此印吴昌硕刻于五十五岁前后。

近从日本出版印谱中得见此印早期的印面（附图），不如上海书画出版社出版的《吴昌硕印谱》中印面之斑驳，字与字多不黏结。对于"做"印面的技法，曾请教过缶庐高弟王个簃，据说，吴氏刻印是极为神速的，但一印刻成，置之案上往往经旬累月，时时审视，每每修葺，渐趋苍古状态，而绝非一时的仓促击打所致。

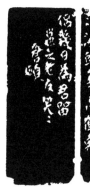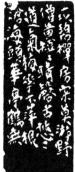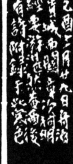

高邕之

高邕之　　清　吴昌硕

吴昌硕此印刻于光绪十一年（1885）冬天。

"高邕之"三字以浑厚刀法出之，笔意浓重，有中锋用笔的厚重质感，是该印的鲜明特色。

其一，这方印粗重笔画主要集中在"高"字的左侧，和"邕"字的中下部，即全印的中间位置，一纵一横，使印面稳重、敦实。

其二，"之"字上部留红，与顶部两字中间留红和"高"字中心之留红，三处构成上、左下、右下三角形关系，是十分稳定的结构。"高"字上部收紧，求得与"邕"字左右协调，下部略疏，亦与"之"字相合。

其三，线条起收稳健，提按明显。吴昌硕治印，下刀如笔，如锥画沙。起笔收尾处都圆转饱满。行笔有轻重提按，饶有一波三折之趣。

其四，转折圆浑，精气内敛。转折处一般有内方外圆、内圆外方的不同方法，但吴昌硕在处理此印转折上是内圆外圆，浑朴自然，如同枯藤老干，内力无限。

在这方印里，吴昌硕通过圆转而起伏的曲线、丰满圆浑的结体，钝拙无痕的用刀，充分地表现出了厚的境界，体现了书法中的如"折钗股"的效果。

"厚"是中国文化中一个非常重要的美学概念。体现在篆刻中，就是不纤弱、不薄削，也不臃肿，不松垮，要使线条产生浮雕般的扎实的立体感来，表现出高古、宽厚、雄浑的意境。在形态上，厚，往往与雄、浑、重、圆等相为用，由于篆刻是平面艺术，所以要达到厚，有一个技术至难的问题。此印提供了一个成功的范例。

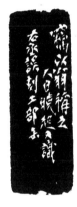
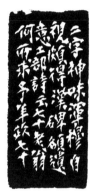

缶翁

缶翁　清　吴昌硕

　　此为吴昌硕七十岁时所刻两面印，一边刻"吴"字书押，朱文；一边刻"缶翁"，白文。吴昌硕在边款中说："二字神味浑穆，自视颇得汉碑额遗意。"又言依王维诗"七十老翁何所求"，自称为翁。老人一派萧散简淡的心情溢于言表。

　　篆刻文字往往在布局时有一种处置，即笔画少的字作放大处理，笔画繁缛的字作缩小处理。诚如欧阳询在《三十六法》中所论："大字促令小，小字放令大，自然宽猛得宜。"此印之"缶"字大，"翁"字小，即是践行的一例。结果正如欧阳氏所称"自然宽猛得宜"。再从文字的分朱布白上考察，"缶翁"两字以细笔略偏上部书刻，下边留红，左下亦留两块红地。笔力劲健，向左敧侧，四角削去棱角，显得稳如磐石。右直笔破边冲向外面，布局不受拘束，随意而显大印气派。线条书写意味浓厚，转折处略圆而遒劲，万毫齐力，精气弥满，恰似其石鼓文书法，硬刀直入，积点成线，似乎用刀行进的每一毫厘间都蕴涵着无限的张力，的似屋漏痕，老辣苍浑。所谓"人书俱老"，篆刻亦然。

　　缶翁晚年篆刻多有代刀，而自用印多自刻，且最为放达混沌，率意天真，就像他在七十四岁时一首刻印诗中所说的："……濡毫今见几籀史，邀月或来双缶翁。剑器舞余虹独倚，神仙字食蠹能通。寰中尽尔鱼龙戏，权与沙鸥立下风。"

俊卿之印·仓硕

俊卿之印·仓硕　　清　吴昌硕

　　这是吴昌硕常用的一方两面印，朱文"俊卿之印"和白文"仓硕"。原印作于光绪丁丑（1877）九月，时吴昌硕三十四岁，后于丙寅岁（1926）被小人窃去，遂嘱王个簃仿刻之（附图一）。解人当能别其高下。

　　原印在五十年间常钤于书画上，其早期印蜕（附图二）有别于印谱。早期印线条粗细变化幅度较大，粗处混茫，细处俊朗，有苍秀之气。后来印蜕反而线条平缓，粗细一致。这是由于长期钤盖，印面磨损，作者又重剔过的原因，故其前后迥然有别。

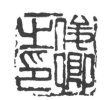

附图一　王个簃作　俊卿之印·仓硕

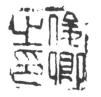

附图二　吴昌硕早年作　俊卿之印·仓硕

　　旧印重剔当有别于创刻，此时多求实用、清晰，豪情不再，故而鲜劲、辣味必大不如前。明此之理，对正确鉴赏书画篆刻不无帮助。

　　"仓硕"一印，秦印左右布局，"仓"字结密，则"硕"字作舒展处理。"页"上提，末笔弯曲拉长；为与下部空处协调，"石"旁首笔又移到高处。以舒展对紧密，为善变章法也。

　　"俊卿之印"，四字两疏两密，为取平稳，"俊"字密右疏左，"卿"字密中间疏两边，是谓密中有疏。"印"字上部略紧并上提，与"卩"字下面一笔靠近，使两字中部结密，此是疏中有密。整方印密处呈右二左一的三角形结构，再辅之以调动破边、做虚等技法，不愧为大家之作。

褚回池

褚回池　清　吴昌硕

　　"褚回池"为《急就篇》中语，吴昌硕取之刻奉金石书画家褚德彝（礼堂），也系艺友之间闲情赏玩之石，颇有雅趣。《急就篇》为西汉黄门令史游所著，是教学童识字之蒙书，第一部分即为姓氏名字，吴昌硕于边款中已言明出处。近有海外谱录释"回"为"日"，爱好者当慎之。吴昌硕对《急就篇》印象深刻，常撷取篇中成语名句入印，著名有"系臂琅玕虎魄龙"、"长乐无极老复丁"等。

　　吴昌硕篆刻取资广泛，上溯周秦两汉，下涉浙皖诸子，尤致力于吴让之、赵之谦、钱叔盖，并熔铸封泥、碑碣、瓦甓、陶砖、石鼓等文字特点，重塑新面。运刀钝角硬入，辅以丰富的磨削等作印手段，使印作古拙浑厚、苍劲郁勃，看似乱头粗服，实则大气磅礴，为近代印林开创一个全新境界。此钮"褚回池"作于光绪二十二年（1896），正值吴昌硕技法成熟的中年期。印面仅1.5厘米，在其众多作品中算是小印，吴昌硕运用其尺水兴波的高超技艺，使小印也得寻丈之势。

　　该印章法接踵汉魏私印，布白貌似寻常，实则机巧花样繁多，最吸引眼球的莫过于"回"字中部的并笔。吴昌硕强化了笔画，化线为点，产生了点与面的强烈冲突和对比，此白点也成为惹人关注的印眼。同样手法，白文"闵园丁"等印中也曾使用，也取得相似的出奇效果。此印"回"字四周的留红更为出挑，"褚"、"池"两字下端，和"池"字三点水旁左侧两根线条长度收缩后产生的留红，也顿感鲜活亮丽。吴昌硕长于钝刀直入，此印凿刻也不计工拙，一派天机，线条有刀有墨，犹如屋漏痕，呈现出斑斓古朴的金石意味。又"褚"字右侧贴边处，"池"字三点水旁左侧两点和"回"字上端，线条均被敲击残损，既增添了印作古穆苍浑的气息，也使印格更为开张雄遒。

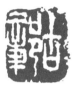

古鄣

古鄣　　清　吴昌硕

　　吴昌硕为浙江安吉鄣吴村人，此方"古鄣"印，为其自篆里籍闲章。吴昌硕晚年游艺沪上，对故里尤为眷恋，每每吟诗作画，以抒乡思。曾赋《鄣南》五律一首，诗云："九月鄣南道，家家云半扉。日斜衣趁暖，霜重菜添肥。地辟秋成早，人荒土著稀。盈盈烟水阔，鸥鹭笑忘归。"此"古鄣"一印仅方寸之间，也承载着吴昌硕对故土的无限情思。

　　吴昌硕的自用印章，也是佳作纷呈。他曾于吴让之篆刻下过苦功，深刻领悟"印从书出"之奥诀。其所临《石鼓文》，由结体遒丽婉转，攲侧豪纵，复沉雄劲健，复归平正。石鼓书法一经入印，印作气势顿感郁勃，韵味更加醇厚。此"古鄣"印，已融化石鼓笔法，貌拙苍古，精气弥漫。篆法中，"鄣"字结构左高右低，字体繁简左密右疏，线条宽窄左细右粗，一字之中，错落变化，叫人称奇。粗壮劲健的"邑"部紧挨"古"字，又使印作两字可错作三字观，全印章法新意迭出，相融相谐。此印之大妙，还在于"古"字右边及其印作下端的大块留红，不仅提升印文，气势愈加高昂，又使印作有立体感和运动感。章法之妙当讲"疏处可走马，密处不容针"，强化、激化冲突，然又务具疏中寓密、密中寓疏的辩证处理，这才是高妙的令疏密对垒，又疏密融洽的。吴昌硕的这方印，即为一个范例。此印中最难表述的是其线条了。吴昌硕腕力雄健，钝角硬入，奏刀恚然，石开玉崩，令人惊心动魄。其中"古"字中间弯曲的长竖笔与"口"部右笔，以及"鄣"字"章"的上端，和"邑"部的蜿蜒下垂笔等，宛如苍松虬枝，万岁枯藤，凝结古厚，力量充溢。印边四周虚灵的残破，为印作更添风霜，气格更为高古。

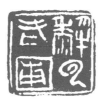

犁云老圃

犁云老圃　　清　吴昌硕

元代著名山水画家倪云林称其画乃"逸笔草草，不求形似，聊以自娱耳"。所谓逸者，超越成法，自由放逸是也。而自由与超越，是在胸中意象生机勃发之际的放逸，是在有法之后的无法、变法，是千锤百炼后的去粗取精，故能遗其形态，得其神韵。该印乍见，会以为此在缶翁手刻中不算杰出，与雄肆苍朴更有距离。欣赏印作思路需开阔，善于发掘作品的长处。"犁云老圃"一印用笔敧正不拘，形散神逸，正合倪云林"逸笔草草"之旨趣，可资观者赏悟，开拓心目。

该印，篆法取材广泛，布局方圆相参，对比呼应。如"犁"、"圃"两字笔画繁杂，敧侧奇崛，线条转折处多露锋芒，缪篆之中参融秦诏版笔势。"圃"字"甫"向左偏移，留出右上角空间，右侧外框又内凹，使"圃"字方中有斜，密中寓疏，并与方形的"犁"字成对角照应。"云"字源自《说文》中古文篆法，为象形汉字之原生态，似乎在向印心飘游，笔势圆转，形象生动。对应的"老"字也施简笔，出自汉晋砖文，上端的双弧笔，含蓄稚拙，与"云"字圆笔相映成趣。此印之妙在于糅合草、行之法，将缪篆、古文、砖铭等古文字熔为一炉。信手拈来，皆成妙章，体现了缶翁厚实的学养和高超的变通技艺。

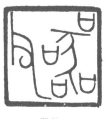

器父

器父　清　黄士陵

　　金石学研究至清代乾嘉时期形成一个高潮，各地出土的钟鼎彝器数量剧增，金石学研究著述如林，学者辈出。流传的金石图录、拓本也被当时书法篆刻家所欣赏和借鉴，并为艺术创作注入了新的血液。

　　黄士陵一生金石学阅历丰厚，得到王懿荣、吴大澂、端方等名家的指点与提携，接触大量彝器、玺印、泉币、古陶、碑刻等金石资料，钤拓、辑录了《十六金符斋印存》、《陶斋吉金录》古玺金石名谱。因积淀厚，才智高，黄士陵开创了全新的金文印作品，极大地丰富了篆刻艺术的表现形式。

　　"器父"一印为黄士陵金文印的代表作。此印极尽金文错落奇正之能事，"器"字四个"口"散落天成，似无意却有意。"父"字采用金文中特有的圆弧曲笔，给人以装饰之美感。"器"字右中、左下，"父"字左下及印中上部皆留有不同的疏空，形态错落变化，空灵透气。黟山传人邓尔疋评黄士陵章法："长于布白，方圆并用，牝牡相衔，参伍错综，变化不可方物。"黄士陵善施薄刃冲刀，铦锐凌峭，线条似"折钗股"，与汉镜铭篆得不似之似，极富力量、弹性与质感。此印印文、边框完好如初，充分体现了黄士陵追求"如玉人治玉，绝无断续处，而古气穆然，何其神也"（"欧阳耘印"边款）的艺术宗旨。

　　在黄士陵金文印边款中大量刻注印文出于何器何书，甚至一字取一器，记录之详、来源之盛，在清代篆刻家中无出其右，令人心折。李尹桑曾曰："悲盦（赵之谦）之学在贞石，黟山（指黄士陵）之学在吉金。悲庵之功在秦汉以下，黟山之功在三代以上。"确为知言。此金文印一路传至后世被李尹桑、易大厂、乔大壮等全方位继承光大，日趋成熟。

方文雟印

方文雟印　　清　黄士陵

　　黄士陵篆刻早年钟情于吴熙载、丁敬、黄易、陈鸿寿等，中年后受赵之谦篆刻创作美学观点的影响，白文印多师法汉印中光整一路。如在"欧阳耘印"边款中记有"赵益甫（赵之谦）仿汉，无一印不完整，无一画不光洁"等语；在"寄庵"印款中也刻有："仿古印以光洁胜者，唯赵扔叔为能，余未得其万一。"其篆刻艺术所追求的宗旨可见一斑。黄士陵以其大智慧，取方圆、正斜相参的篆法体势，并辅以独特的用刀技法，经过长期艰苦的探索，终于在近代印坛中创造出一套雅正俊秀的全新艺术风貌。

　　该印是黄士陵晚年在梓里替同籍书画家方文雟所作，为典型的"黟山派"仿汉白文印风格。此时黄士陵已人印俱老，运刀仍不失光洁挺健，而线条起讫处多施钝圆之笔，使其显得更为厚重，气韵愈加古茂浑朴。篆法中四字原三疏（"方"、"印"、"文"）一密（"雟"），黄士陵特将"方"字作曲笔，其意图与出处皆在边款中言明，如："'方'篆多曲画，见《缪篆分韵》。亦徐楚金所谓'屈曲填密'者也。"从实际效果来看，"方"字产生五笔横画，与"印"字篆法一样，两字所占的印面也"平分秋色"。为使右列满而不塞，黄士陵将"印"字上下两部分作分离状，又在"方"字顶端和右上部留出空处，并将"方"字倒数第二画的撇笔稍作拱起，使其与最下端的横画之间产生一长红带，与"方印"两字间的留红带相呼应。另"雟"字结构繁复易闷塞，黄士陵特将"隽"与宝盖头左右两竖画留有间隙，下面的"凵"笔道间也较为宽舒。"方"、"印"、"雟"三字的多处疏空留红，更映衬出繁处的密实，而笔画间距疏密、敧斜的微调，更是黄士陵所具有"排叠平整中见变化"的成熟特色，于规整中流露出灵动多变之气象。

　　黄士陵不仅深谙三代钟鼎器铭篆法，且艺高胆大，善取斜笔。此印中"文"字最简约，取径吉金文，线条则纯用两汉。其既同结密的"雟"字成强烈对比，也与"印"字"爪"部和"方"字中上部的一短斜笔相呼应，使印作于工稳中具有了错综敧斜之美，妥帖而无牵强之感。也正合"既知平正，务追险绝，既能险绝，复归平正"（孙过庭《书谱》）的艺术最高境界。

　　此印与另外一方"新安方文雟字彦伯印"白文印均为韩天衡所珍藏，此两枚印章的发现，还牵涉到关于黄士陵卒年的一桩公案。旧说黄氏于光绪"戊申（1908）正月初四谢世"，而此两印边款中明确有创作年月为"戊申五月"和"戊申长至"，彻底改写了黄士陵的卒日，使其具备了令人惊喜的史料价值。

十六金符斋

十六金符斋　清　黄士陵

　　"十六金符斋"为晚清著名金石学家吴大澂所用斋馆印。光绪十五年（1889）两广总督张之洞于广州创设广雅书局，吴大澂时任广东巡抚，黄士陵亦居羊城，受邀参与书局的经史图籍校刻工作。其间黄士陵生活稳定，眼界更为开阔，篆刻风格已完成了蜕变，精品力作层出不穷。

　　该印令人称奇之处，在于布局的疏密对比、呼应和篆法方圆并用，在险峻中求得整体的稳定、和谐。如印中"十六"两字笔画最简约，却独占一列，可以窥见黄士陵的魄力与胆识。为了能与笔画繁复的右列相颉颃，特使"十六"两字笔道稍宽，加上轴对称的篆法与"六"字圆弧之笔，及其左右两条从上至下逐渐变粗、略微分岔的竖线，"六"字绝似一位双手叉腰、巍然挺立的金刚力士，敦实安稳。为避免左右两列印文笔画数量、分量过于悬殊，原来繁密的"金"、"斋"二字也参照金文篆法作了简化处理，使印作既左右开合，对比强烈，险绝之中又得安稳。另一绝妙处是"符"字"亻"的处理，仍取金文篆势，长弧线四周均得到支撑，又留出左下一小块疏处，赫然醒目，不仅打破了左列的稠密滞塞，成为"气眼"，又与"十六"的大空间遥相呼应，真可谓秀笔重还，高境再现。

　　该印的成功依托于黄士陵深厚的金石古文字功底，也是黄士陵长期受吴大澂等金石学家的熏陶而感悟的结果。"金"、"斋"两字上端和"符"字的斜线篆法，与"六"字圆弧之笔相融相谐。全印刀法圆腴挺健，线条俏丽峻峭，及上述章法的巧妙运用等等，处处显示出黄士陵的机敏、睿智、博学和胆略。

　　黄士陵治印主张完整、光洁，追求古印的原始状态，不随意敲角、破边。对照该作的早期印蜕，其中"十"字右上角、"六"字右下角和"金"字左上角的边栏都略作残破，缓解了原小块面的闷塞平板，使印作又得虚灵，气爽而神清，这也是仅见的一方黄氏破边的印章。

必遵修旧文而不穿凿

必遵修旧文而不穿凿　　清　黄士陵

　　此印文为许慎《说文解字·序》中语。黄士陵仿汉代颁给匈奴等民族的九字官印。布局按三三三排列，除了"凿"、"遵"、"旧"、"修"字笔画繁复占地稍多，其他皆平均布置。因印文笔画疏密在顺序上的巧合，全印产生了极为有趣的章法排列，即："必"、"文"、"而"、"不"四字笔画简约稀疏，与其他五个繁密的印文，形成了一正一反两个"品"字形块面的大效果。"品"字形既对称又稳定，互相衔接，字字相扣，全印安如泰山，又得疏密对比之美感。常说："对称是艺术处理的基本手法，若以极不和谐的图案重复排比作对称处理，则亦可获得效果。"这也完全道出了其印之奥秘。

　　此印层次丰富，手段不凡。其中"文而"两字的宽绰留红使印心空阔，血脉舒畅，气韵则更生动。又印文并非一味追求单纯的疏密对比，而是密中有疏、疏中寓密。如"遵"字走之底的上端，"修"字左边部分的间隙，"旧"字"臼"的中心，"穿"字穴字头左右竖笔与"牙"间距的拉开，及"凿"字"金"部左上端等等。反之亦然，"而"字的四条竖直线分别作双双并集，"不"字又收紧中宫等，也使疏字中寓密集。全印线条的粗细变化也遵循两汉官印中常见的"密则细、疏则粗"这一艺术欣赏规律，特将"旧"、"凿"的线条作细劲处理，与"文而不穿"等字形成较为强烈的粗细对比。而"旧"、"遵"、"修"三字线条，更有从里向外、从粗至细的渐变过程，可谓深得汉印之三昧。黄士陵善用斜线，以增强印文形态的表现力。如"必"字出挑醒目，但并非孤立，其与"文"字中交叉线，"穿"字"牙"的下斜画，和"凿"字"金"部等，均有呼应。全印运刀犀利而不露锋，方劲中仍不失浑脱。

　　黄士陵曾于另一多字金文印边款中言："多字印排列不易，停匀便嫌板滞，疏密则见安闲。"欣赏此印，也明白其创作之艰辛。所谓惨淡经营，苦心孤诣，九朽一罢，黄士陵是也。

但视其字知其人

但视其字知其人　　清　黄士陵

汉代金文，有一类凿刻痕迹明显，笔画线端尖利的器铭，如《南陵钟》（附图一）等。其刻制技法为起刻稍轻而快捷，渐进渐深，线条犀利。转折处因刻刀的接笔，方棱出角，气格峻朗挺拔。晚清赵之谦曾撷取汉铜器、镜铭、泉币、砖文等古文字入印，精心创作了"八求精舍"、"灵寿华馆"、"郑斋"、"郑斋所藏"（附图二）等朱文印，数量虽不多，却风格独标，启迪了后世印家的创作灵感。

黄士陵金石文字阅历较赵之谦为盛，接触的两汉铭文也颇繁多。其"但视其字知其人"一印，即为遥接汉铜凿刻，近承悲庵，又独具自家面目的代表作。黄士陵心仪汉器凿铭，因其"劲挺中有一种秀润之笔"（"翊文"边款）。汉代金文线条的细劲光洁和变化灵动之美感，也正符合黄士陵崇尚光洁妙能、秀雅峻拔的艺术宗旨。而汉金文运刀锐利的凿刻感，与其薄刃冲刀，追求爽利的镌刻过程不谋而合。取法对象的风格特征与自己擅长的技巧能珠联璧合，逸品迭出也就不足为怪了。

此印文看似平正，实则机巧连连。其中篆法如"但"字的单人旁略微上提并短促，使一字之中左右结构产生上下错落的美感，又疏出了左下角，而"视"字示字旁左上角线条的残虚，更扩大了空间，与左下角的"人"字，及两个"其"字上端的留空遥相呼应，印作得以疏朗，虚实也有了对比。

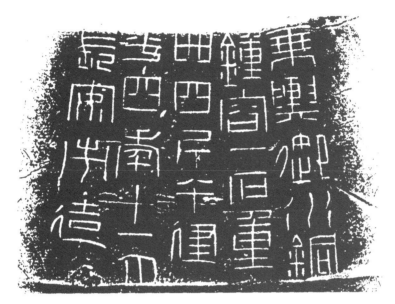

附图一　南陵钟

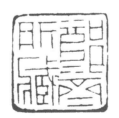

附图二　赵之谦　郑斋所藏

　　按常理一印中若遇相同的文字，尽可能变化篆法，或错落位置，避免雷同与呆板。而黄士陵却让此印中有两个"其"字紧挨，仅仅以字形的长短（左字长，右字短）、位置的高低（左字低并与边栏稍离，右字高则连接边栏）和线条的敧侧（中部"田"形，左字向左倾，右字向右斜。下面两个"八"形也是左字错落，右字平正）等微观调节手段，同中求异，含蓄蕴藉。

　　此印施以宽边，与细文形成视觉上的对比。运刀也变化微妙，轻重有别。如"人"字和"字"字宝盖头的两竖笔，虚实交叉。"视"字示字旁的三条垂笔，或虚灵，或残断，或完好，匀落中追寻变幻。印作线条细劲峻健，光洁妍美，笔锋也多锐利，转折角也见锋棱坚挺，完全体现了汉金文线条的质感与篆刻刀法的力度。全印看似寻常实奇崛，令人百看而不厌。

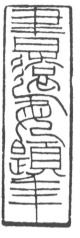

书远每题年

书远每题年　清　黄士陵

　　黄士陵是继赵之谦之后，入印文字最为丰赡的一位篆刻大师。

　　东汉《张迁碑》出土于明代，其篆额（附图）书法属缪篆一类，篆法屈曲，线条绵密，笔力遒劲。其中方笔转折，刚中寓柔，弧笔姿态流畅。全额气象高古，是汉篆中最具神采的精品之一。黄士陵于边款中言："仿《汉荡阴令张君表颂》额字应之。"表明摹效该碑额。仔细观赏印作，除"远"字的走之底的三个曲笔，参照碑额中"汉"、"荡"的三点水旁；和"题"字"页"部借用"颂"字外，碑额中并无印文一字，而该印的线条波动、字形姿态等均得碑额之趣味，只是将雄强粗犷的用笔转变、提炼成古茂渊雅的黄氏线条。黄士陵师碑额之迹，更能摄其神趣，不愧为"印外求印"之高手。

　　"书远每题年"一印的成功，还体现在：一、印面取长方形，印文章法上下排叠茂密，与《张迁碑》碑额的布局相类，行气连贯，保留了碑额的精神气质。反思若印面作正方形，印文成两排布局，变纵向为横向，气不贯，势不连，趣韵也将大为逊色。二、方整的边栏与印文在左、右、下三边处留有不规则的疏空，形态纷呈，变化不可名状。而此三处的"疏"衬托出印文的"密"，对比强烈。"年"字下的留空更将印文重心提升，使印作气格骏迈，意境疏朗。三、篆法中"书"、"题"、"年"三字较平正，而"远每"二字笔画随势伸缩，穿插避让，生发敧侧之美，调节了气氛。全印上下两头平稳而中间跳宕，动静相映成趣。四、"书"、"年"二字排叠的横画，斜侧、短长、疏密、粗细都具有精微变化的几何搭配。此类小空间中不均等的分割手法，缓解了排叠可能引起的呆板，也是黄士陵最为擅长的技巧。

　　黄士陵也曾于"叔铭"一印边款中，再次申明了其篆刻艺术的美学观点："伊汀州隶书，光洁无伦，而能不失古趣，所以独高。"观此印刀法峻拔雅秀，边栏、文字无一残损，古意益然，实令人心折。

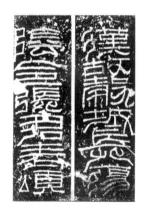

附图　《张迁碑》篆额

人生识字忧患始

人生识字忧患始　　清　黄士陵

　　黄士陵治印忌讳人为的残泐。其曾于"季度长年"边款中言："汉印剥蚀，年深使然，西子之颦，即其病也，奈何捧心而效之。"观此印印文虽多逼边，而其并不刻意去敲边、去角，犹如发轫新品，古气穆然。

　　该印章法看似平整，细细观之印作中部的留红长带，从上至下是向左下角敧斜，也就是说两列印文分别为：左列上宽下窄，右列则是上窄下宽。此印文横画也多作左高右低，以顺应全局平正中寓敧侧的这一变化。黄士陵白文印留红手法于赵之谦得不似之似，如"人"字中部的大块留红，极为耀眼夺目。而印中的长红带更将"人"、"识"等字的留红与印面四周边线的红底相贯连，使全印气脉流畅，神韵清朗。

　　黄士陵的运刀突破了前人刀法程式，以薄刃冲刀为之，斩钉截铁，酣畅淋漓，于光洁峻峭中见浑穆，独具雍容堂皇之形质。其制白文印，往往于线条一端的外侧起刀，在一印中往往留下几处（不是全部）尖挺的刀痕，此特点也以横向线条为多。不仅使刀法有藏露差别的变化，也使平正的线条产生微妙的波折。如该印中"忧"字"目"右侧，"识"字"口"左侧，"患"字中口的右侧等处皆然。而颇为"过头"的刀痕也能使印文左右结构或两个文字间离中有连，较之生硬的并笔更为巧妙和有韵致。如印中"始"字"女"、"厶"之间等。

　　黄士陵印作乍视往往近乎平实呆板，及谛审久，则愈觉其妙。这是大智若愚，含而不露，解人一定会玩味出其中格高韵远的慧心。

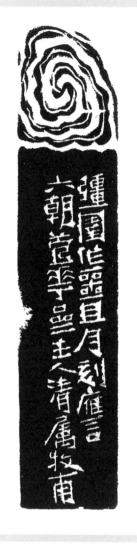

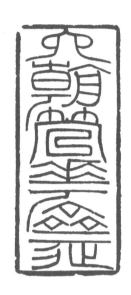

六朝管花斋

六朝管花斋　　清　黄士陵

　　此印边款记有"强圉作噩"，为古老的太岁与岁阳相配纪年法。"强圉"对应"丁"；"作噩"对应"酉"，即该印作于光绪丁酉年（1897），黄士陵时寓广州。因印石为长形，章法作自上而下的排列，与上述"书远每题年"一印相类，文字咬合，行气连贯。篆法则参融汉碑额与镜铭，横向取势，篆体方中寓圆。其中"朝"、"花"两字施以舒婉流畅的长垂笔，似折股钗，弯曲有力，弹性十足，并分别包容了其下部"管"字和"斋"字上端，较之皖派朱文印中两字线端的局部参差更为大胆。黄士陵早期精研邓石如、吴让之，深得其舒展穿插、刚健婀娜之神髓。此印中文字流走圆畅，字与字相嵌，已将吴让之篆法作了更深层次的发展。

　　另外，"斋"字下部从"辵"的繁写篆法，在明清大家何震、苏宣、丁敬、邓石如等人的作品中也曾出现，其取舍视章法所需而定，并非出于标新立异。该印中也作繁写法，既避免了"斋"字原下部两横画可能与边栏平行产生的重出、板滞，也使全印横向笔画间距紧凑，章法愈加饱满，与左右遗留两条疏空带的对比更为强烈。

　　黄士陵的边款于明清印坛也独树一帜，其中年后采用北魏书体，横向取势，左低右高。章法上字距和行距紧密而有参差，再辅以薄刃单刀冲刻，凌厉劲健，气息上与汉铜器凿款也是一脉相承。

寄盦

寄盦 清 黄士陵

黄士陵与吴大澂长期频繁的交往，是篆刻家与金石学者之间一种互学互补的成功范例，黄士陵更是受益者。

吴大澂收藏有历代玺印两千余钮。于光绪十四年（1888）请黄士陵、尹伯圜将藏印辑拓成《十六金符斋印存》二十六册，成为近代印谱史上的皇皇巨著，备受推崇。这一辑录过程，使黄士陵幸运地手拓大宗玺印原作，眼界得以开阔。该谱中存有不少日形半通印和方形田字印的秦印，黄士陵对其用力甚勤，心领神会。其创作的田字格"长生无极"、圆形加竖栏"崇徽"和该钮"寄盦"等，均为有秦有我的经典之作。

"寄盦"印的"有秦"表现于外在形式完全借鉴秦代带框日形半通印，并根据笔画的疏密将印面作不均等的分布。如印中"寄"字横向五画，"盦"字横向九笔，笔画悬殊，在此中间横栏随字分割，得秦印印式之自然面貌。而"有我"则表现在不论章法、用刀、配篆等方面，处处显露出黄士陵成熟的艺术追求。

印中"寄"字居中，宝盖头左右垂笔长短稍异，使右下角留出一小块红底，平中有变。而宝盖头取坡状，既避免了与上边栏平行可能产生的重复、板滞，又与"盦"字上端"今"的三角形相呼应。在横画占主要基调的该印中，起到调节趣味的作用。另"盦"字偏右，重心与"寄"字形成错落，动作很是微妙。位置的偏离加上上端"今"部的收缩，使左右两块疏空既醒目又不对称，并与印文的繁复形成疏密对比。印中平行的线条存有粗细长短、间距大小、平正敧侧等细微的差异，如："盦"字中部的若干横向留红带，从上至下则由粗及细渐变，作品得以经久耐看。全印用刀依然是黄氏本色，细挺光洁，方劲古折。另外，像中间横栏右端、"盦"字"目"右边、"皿"上端，及"寄"字"口"等处，线外起刀所留有的刀痕，使印作气势愈加雄健，刀感更为猛利。

黄士陵整饬俊秀的风格，实与秦印中诏版篆法的敧侧肆意趣味相违。然而观赏此作，总给人以似而不似、似曾相识的感受。黄士陵已将恣肆与整饬相糅合，印作既有传承秦印的痕迹，又具备其艺术个性的情韵与神采，这是在继承传统基础上的创造与突破。

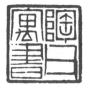

陶父寓书

陶父寓书　　清　黄士陵

　　黄士陵自庚子年（1900）由粤回归故里，仅越两载，复应湖广总督端方（午桥）之邀赴武昌，并将其珍藏的历代彝器董理编辑为《陶斋吉金录》。黄士陵自题五十四岁肖像时称："光绪壬寅游笈停鄂州，食武昌鱼，适逢贤东道主，既无弹铗之歌，又乐嘉鱼之美，处之稘年，而貌加丰。"可见于武昌时心情舒畅，身体健朗。其间黄士陵为端方精心制作了诸多印章，"陶父寓书"为其中佳作之一。

　　该印宽边细字，印文紧贴边栏，篆法参照汉代铜器凿铭，完全是黄士陵擅长、成熟的风格，刻来得心应手。全印以方笔为主，精巧细腻，偶用弧笔，如"陶"字"缶"的下端，使印作顿感生动活泼。而"寓"字宝盖头左右垂笔，及中间三角上端的横画，与"父"字左侧撇画，"书"字右上竖笔等，稍作弯曲弧形；加上"书"字中部两条横画作敧斜，间距拉近等等，虽非大手笔，实则皆通过精心设计，动作极其微妙细致，打破了印作横平竖直的平板局面。"父"字右下捺笔的并笔，浓重醒目，既加强了"父"字的分量，又和其中空形成疏密对比。朱文线条并二为一，为黄士陵首创，于此也可窥见黄士陵在艺术创作上"宁骇毋齿冷"的胆略。全印线条坚挺锋锐，古丽峻峭，略施粗细顿挫，韵味流长。

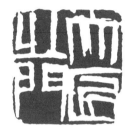

大匠之门　　　　大匠之门

大匠之门　　齐白石

　　甲戌（1934）九月，白石得友人赠石二，刻"大匠之门"两方，一平正，一敧侧。对照赏析，颇可得治印之趣。

　　平正一方，以平实出之。因"大匠"两字笔画稍多，占地略大。严格按对角呼应布篆，"门"字下有大红，故"大"字横画略下移，空其上；"匠"字留红在右下角，所以"之"字中间一竖向右略移，留红在左。对角留红，大小一致，形状各异，互为映衬。整方印粗线集中在中心附近，字形向中心收紧，整体上给人以稳定、平静的感觉。

　　敧侧一方，"之"字中间一竖作左移，留红转到右侧；"匠"字向右延展，"大"字向上提起，字形向四周扩张；线条则多倾斜，"门"字下留红较大，"大"字留红明显缩小，形成右上左下互为反差，左上右下互为呼应的格局。要之，敧侧者重心放在线条的左倾右斜上，一笔既成，因势生发，从中可以体会到"牵一发而动全身"的高妙手段。

　　两方印用刀也是大异其趣。前印行刀平稳，朴实厚重，后一印刀法犀利，变化多姿。尤其是"大"字第二竖笔，来回双刀使线条加粗，来呼应"匠"、"门"两字中间的并笔。行刀至下端，中间的红地未全刻去，也不作补刀，形成刀痕毕露的奇特趣味。可以想见，白石在刻此印时一种忘古忘我、随心所欲的爽快心情，因而在"大"字横笔上又补了一刀，使前一刀免生突兀之感。

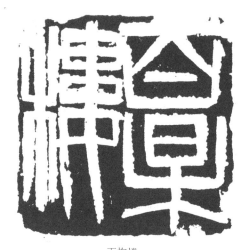

百梅楼

百梅楼　　齐白石

　　百梅楼为海陵（今江苏泰州）凌文渊斋号，凌氏做过民国政府财政部次长，平生好画梅，故有此室名。白石还曾为凌氏刻过一方"隐峰居士"白文巨印，与此印为对章。"某"为"梅"的异体字，齐氏刻印不太斤斤于文字训诂，此"梅"字也属此例。

　　此印布局左密右疏。"梅"字上部略紧，留朱较少，与"楼"字左上呈对角呼应，"百"字中间一横两边缩短，是为了留出更多的红去呼应"楼"字右下的红地。两处呼应构成此印的基本特色。白石此印破边也极自然，右下两处不经意挖破，与左上亦相协调；"百"字上部的破边，是为了加重"百"字的分量，增强字的力度。

　　此印作于1934年，白石正是运腕威猛时期，加之所用是一方适宜运刀的青田石，故用刀犀利而又朴茂，堪与赵之谦"丁文蔚"一印争雄。

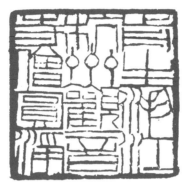

前生浙江杭州观音寺僧圆净

前生浙江杭州观音寺僧圆净　　齐白石

　　此印乃齐白石1920年在京师时为杨度所刻，此人也是湖南湘潭人，与白石是乡谊之交，是民国的传奇人物。

　　刻多字印，前人多巧为布置，或屈曲增损，务求匀称妥帖。而白石治印在求妥帖时还是流露出大开大合的特性。

　　这方印以三列各四字布局，字与字接笔，或穿插成紧密状，各字占地基本等大。"生"、"江"两字留白较多，则在左侧相应位置的"僧"、"净"两字亦同样多留些空白，以达到左右平稳。中间一列"杭州"两字较疏，则下部"音"字中间笔画略下移，空出一白地与上呼应。此印一绝乃在"州"字，以三个"○"出之，特别炫目。白石平时刻"州"字，常以中间一个"○"为之，两侧都为直竖，此地改为三个"○"，主要是因为在多字印中，一个"○"太为孤单，三个"○"才好相称，亦因地制宜法也。

　　此印有赵之谦作品影子，证实齐白石早期印曾受过赵氏的影响。个别文字欠规范，如"浙"字、"音"字，然此正是白石之为白石也，可读然不可学也。

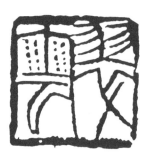

翠云

翠云　齐白石

　　齐白石治印以猛利、犷悍见长，但也时有别调。这方"翠云"就表现得轻柔、飘逸，富有诗情画意。

　　他在其他印中的"雨"字头常以水滴来表示，水滴大小多少各不相同。这里是小而密，恰似江南三月里的春雨，"羽"字头的斜笔向上撇起，又像春日的柳条。一方印中有这两点意象就足够玩味了。

　　两字的下部是这方印设计章法的重点。"卒"的篆法比较平实，一撇伸长，起支撑、稳定作用，但分出来的三块不规则空白尚留待左边的"云"字来协调。此"云"字两横之后，下面一笔左下大转弯下去，然后横拖折上返回，到上面就横着向右侧竖线一笔过去与之接上，留下右下角大块空地，这空地正好与"翠"字左侧的一大块空白同中有异，相映相协，何等圆满！

　　从字势看，左侧"云"字向右倾斜，右边"卒"向左倾侧，左右互相依靠。从块面看，左边的平行线之间的空地走廊，又与右半的多条走廊相互呼应，整方印给人以和谐、诗意之美。

　　这里别选三方（附图一、二、三）各含"云"字的白石篆刻作品，其"云"部下面一笔都作不同走势处理，再看另外"云"字的篆法，或可悟出些许白石布篆善于借势的诀窍来。

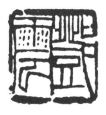

附图一　邓云

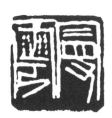

附图二　曼云

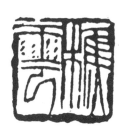

附图三　樵云

夺得天工

夺得天工　　齐白石

　　在别人看来难以布局的简繁反差太大的印，到了齐白石手里，往往变成巧夺天工的得心应手之作。

　　这方印，"夺得"两字横笔有十八画之多，而"天工"两字只有简单四横笔而已，反差如此悬殊，如何借得平衡，简直难以想象！

　　先是减去"夺"字下部一笔和"寸"的弯笔，不让"夺"字塞得太满；"得"字横笔向上缩紧，留出下面一块红地，使右半部也有空地以取平衡。然后，将"夺"字的笔画作折扇状倾斜，这有创意的想法，打破了横笔重叠的呆板结篆，同时可让横笔在一侧做适当并笔，丰富了字形结构，造出朱白分布的变化来，又将"夺"字重心左移，"得"字重心右移，在左右挪移中又造出两块小红地，来协调左边"天工"两字的大块留红。"天"字中间横笔的左高右低，正与"夺"字起到了你倚我侧的平衡作用。"天工"两字直笔有效的斜插，加强了"夺得"两字的顾盼生情。此外，"工"字底部一笔的粗壮，及下方的留红，都确保了全印的险而不险、稳如泰山。

　　齐白石善于单刀刻印，以力挺万钧的冲刀，营造出刀下无物、强悍激越的霸气。他还擅长于搭边、破边、并笔，求得大朱大白的节点来平衡、协调全印的效果。像这方印的"夺得天"三字，都有巧妙运用，"天"字的破边，在这里也起到了权衡的关键作用。

　　此印看似大拙，实是大巧，巧隐于拙，故而有大巧若拙的效果。

悔乌堂

悔乌堂　齐白石

　　白石老人是一位出色的画家，所以他把握画面全局的能力极强。如果说一般的印人往往是由点画到配篆，到章法，那么齐白石的治印观，恰恰是相反的，他是先捕捉大章法，再由"大"出发去安置配篆和点画。所以，他的印有极强的整体感，而细部往往有失。只是齐氏的印艺似乎正在于不斤斤计较于"细微"。也因为齐氏是大画家，所以对于印章，不同于一般的印人讲字的来历，讲点画的推敲。他特别注意字形、线条等实体之外对空白的领悟和运用。事实正是如此。善于创造空间、妙用空间者，才是真正意义上的大家。

　　齐白石在章法上调度强烈对比、大开大合是很有本领的，这方"悔乌堂"正是他独特治印观的杰作。此印为三字直排长印，上下空白呼应要比其他形式，如上中，或中下，或上中下空白呼应，更具强烈而又稳定的视觉感。"悔"字空出右下角，"堂"字重心右偏，空左侧，形成上与下斜角呼应。"土"部第一横笔左侧截断，留出大块白地，似非有意为之，但效果奇佳。

"乌"字排成八横笔形式，与上下两字强调竖势正好形成对比，增强了视觉张力。并且，在左右欹侧中求平衡。"悔"字左右两部向两侧斜势分张，"乌"字右三斜笔虽与"悔"字"心"部形成反向支撑之势，但上面两字总体还是左倾力强，所以"堂"字主体之势略向右倾。这主要由"堂"字左竖笔强于右竖笔，"口"部横笔向右倾侧来体现，此"口"的倾侧对整方印的平衡起到了好似秤砣的关键作用。整方印通过左右倾斜平衡、横竖笔画对比，产生醒目感染的冲击力。

白石用刀，猛利古今一人，刻白文往往单刀蓄力长驱，刀落石开，排山倒海，形成"齿状"的齐氏线条；刻朱文印也有别于古来印人，往往刀锋朝线条方向刻去，使朱文线条产生两侧的崩裂毛口，显示出他的线条所独具的形态和特征。这方"悔乌堂"印也正是齐氏刀法的典型代表。

悔乌堂为白石斋号，他曾自谓："乌乌私情，未供一饱；哀哀父母，欲养不存。"满含着对父母的哀思。

从这方典型的齐氏印风中可以玩味，艺术的突破从大趋势上总是与前贤背道而驰的。缶庐在先，光芒万丈。缶庐善用圆融，故而白石窥破机关，极力用方折，缶庐用刀千雕万凿成天真，白石则单刀直锲求自在。此种逆向求新，颇可深思。

饱看西山

饱看西山　　齐白石

　　杜甫有诗句"窗含西岭千秋雪",写的是四川成都之景;白石此印所指当为北平西山,然此印颇有"窗含"之致。

　　这方印以横平竖直笔调为之,两密两疏的自然布局,也为白石所惯用。善于留白、用白,是白石印艺的灵魂。"饱"字"巳"上缩,空一白地绝佳,与"山"字空处恰成对角呼应,全印得以气息贯通,好似围棋的一个活眼。"西山"两字笔画紧贴边框,让边框变粗,使左右变得轻重平衡。留白过甚,印易散,故而白石往往都辅之以较印文粗壮的边框,此印即然。

　　白石治印,白文常用单刀直入,线条呈崩裂之状。他刻朱文印虽以双刀为之,但一刀贴在线边直冲,另一刀则用刀刃面对着线条冲刻,使线条一侧亦呈崩裂之状(也有双向面对线条冲刻的),凸显大刀阔斧、横扫千军的气格,此印即是如此。

　　此外,白石刻朱文印,或留边框,或字与边栏相黏,颇为率意,但依稀可以感悟到他对封泥的借鉴。

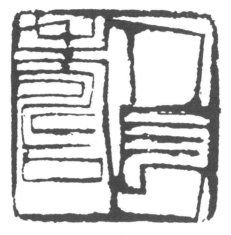

人长寿

人长寿　齐白石

　　"人长寿"印，齐白石至少刻过四方，此为最大者。

　　白石刻印，用单刀直入之法，纵横排奡，气势夺人；布局大开大合，朱白冲突激烈。此印章法属于较为工整一路。全印之妙尽在一"寿"字。"寿"字形似秦权铭文，上紧下松，下部疏处正好与"人"字对角呼应；上下十五横画，围成的空间不感觉雷同、单调；尤其左上角一斜笔，生化出丰富的空间构成；左上四横接边，第三横处略作破边，与横线断开，破去了雷同空间；右侧一竖弯成长弧形，势奇气厚。"人长"两右笔向内收敛，与"寿"字右弯笔正好反向支撑，使整方印既纵横发势，又复归于平稳妥帖。

　　从这方印中可以看出，齐白石擅于运用斜笔造势，在章法上发挥了重要作用。

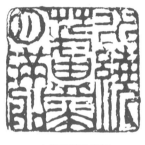

水绕芦花月满船

水绕芦花月满船　　丁尚庚

　　丁尚庚的篆刻能不落古人窠臼，常杂以大篆笔法入印，自出新意，探索篆刻创作的意象美，在传统流派气息浓厚的清末民初时期，也是特立独行的一家。

　　这方"水绕芦花月满船"印文出自白居易《赠江客》诗。印章取平稳布局，右侧"水"短"绕"长，左侧则"月"短，而将"满船"两字合占与"绕"字等长的位置，中间则"芦"长而"花"短，三列呈榫头状穿插。结篆以方笔为主，辅以圆笔，营造朱白均等相间的格局，圆笔部分呼应和突出了左上角的一轮圆"月"。但"月"字的圆势并不孤立，"芦"字中"田"的弧线、"花"字下部的一个向上、一个向下的弧线，与"月"字形成呼应。白地通过断笔相连，迷宫似的回转通达，又像是湖汊水波，月映清辉。他的用刀以切为主，又善圆中用方，方中用圆，生拗拙旧，使线条很好地产生笔断意连的峭拔效果。"绕"字右下角的波磔捺笔，奋力重按出锋，强调了全印的方圆、轻重对比，其灵感当来自丁敬的"袁匡肃印"。整方印有浓厚的诗情画意在。

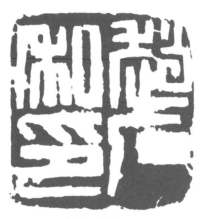

赵石私印

赵石私印　　赵石

　　赵石书法篆刻出自吴昌硕，但他能学善变，在印坛上是独树一帜的。他的晚年作品，个性越发强烈。从表面看，他的篆刻是吴派印章的"改圆为方"，其实他的章法、刀法都有其不同于吴派的鲜明特色。

　　此印作于1929年，为其晚年作品之一。布局取法汉印，"赵"字之篆法俏皮而特别，"肖"去其右上一点，"月"笔画向内盘绕，都是前人所未作过，虽有悖于字理，却是有意从全印章法上考虑的妙着。"石"字"口"大块并笔，字下又有大块留红，奇崛而坚实，非一般人敢造次。顶边略宽与"印"字左上内缩留红及"石"下的大块红地，构成平稳的三角呼应关系。

　　赵石刀法以冲刀为主，爽劲生辣，起收笔方圆兼济，刀口痕迹一任自然，凸显苍茫气度。"赵石"两字并笔处和"私印"两字几处补刀修出的石花，透出汉砖的韵味。

　　赵石篆刻最有特色处，是其局部笔画的渐粗变化，能引起字的重心偏移，使朱白分布呈现出强烈对比和巧妙呼应。此种方法后来被他的弟子邓散木继承和光大，遂使这种手法被程式化地固定在个人风格中。

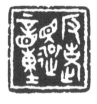

返老还童

返老还童　童大年

　　童大年五十岁后专以鬻艺营生，书画之外，篆刻亦极多。他曾客京城，一度寓居上海，后又定居杭州，走南闯北，因而当时在篆刻界影响很大。他精研六书，以秦汉为宗，旁及浙皖各派，所刻拙朴茂美，章法严谨。

　　1945年他七十三岁时，刻了这方白文仿古玺印。字取金文，章法精妙绝伦。四字作三行排列，宛如六字印，而且一行有一行之姿态，这是此印章法上的奇崛处。"还童"二字处理成上下结构，顶天立地，轴线微向右斜；而"返老"二字轴线向左偏斜，"老"字左下角恰好与"还"字右下角构成咬合状态。文字的穿插、轴线的摆动使得印面生意盎然，方正的边栏又对这种动态加以约束，形成一方动静相参的佳作。作者在"老"字右侧的外倾，乃至"还"字上下的留红，都是将全印贯气为一的，足见作者构思之精熟。笔法粗起略尖收，起笔偶尔兼用方笔，有峻拔之气。大年用刀稳健慢推，增强了涩行斑驳之厚重感。

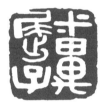

番禺屈子

番禺屈子　　易大厂

　　民国初期的易大厂是书法篆刻界的一位活跃人物。其篆刻初出黄牧甫门下，早期印风平实，中晚年转向从古玺、陶文、泥封中探索新貌，一变而为奇诡、高古风格，具浑朴闳肆之气。

　　此印风格鲜明，是易大厂中年时期的力作。其特别之处，首先在于线条粗厚稚拙而倔犟。忽粗忽细，转角多圆，有如木刻线条。他用刀既有黄牧甫的影子，也有自己生涩诡谲的艺心。其次在字法上，参用大篆笔意，四字之间具有生动的联系，留红极具匠心。"番"字上面四点仅书两点，是为了多留出红地，形成古玺式大朱大白的格局。"屈"字下部向右倾侧，与"番"字上部的左倾互为支撑。印面左右两侧腰部大面积留红，更是体现了章法的美妙。受印者是广东著名学者屈向邦，他辑有《诵清芬室藏印》二集，全部是易大厂为他所治印。

　　易大厂印风奇崛中见古厚，这与他的词学修养有关。他填词务为生涩，爱取周、吴僻调，自谓"百涩词心不要通"，与其印风是一致的。深厚的学养，使他的边款文字较耐咀嚼，但他的款识若没有笺注，往往不能释义。

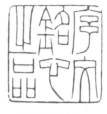

序文铭心之品

序文铭心之品　　赵叔孺

　　此印是赵叔孺为印章鉴藏家俞序文（荔庵）所作。从边款记录可知，俞氏珍藏其外祖傅以豫（节子）遗留的明代汪关《宝印斋印式》二册，"序文珍之重于头目"，嘱赵氏刻此印以施册首。叔孺"习心静气，略参尹子刀法"而成，使"拙印竟附名迹以传，何幸如之"。印章的对象与用途，及镌刻者的创作态度与水平的充分发挥，铸就了此印也成为一件不可多得的"铭心之品"。

　　赵叔孺擅长铁线元朱文，而此印篆法笔画转角处则显方折。如"序"字广字头与中间双口，"文"字外框，"心"字的三个转折，"铭"字的单口与"品"字的三个"口"部等，峻朗劲健。加上"文"、"之"二字左右竖笔所施"束腰法"所塑造出的优美曲线，均与圆润婉转的元朱文篆法有别。章法中"序"、"心"重心上提，旷朗其下，与"铭"字"口"提升后留出的下部空间，以及"之"字收束后的左右留空，互相呼应。"序"、"心"二字中细劲修长、舒畅流美的神来之笔，线端尖利，寓有微妙的笔意变化，成为全印最生动悦目之处。"序"字右上角与"品"字左下角的边栏残损，分别打破了小块面的闭塞闷气和与印边的平行雷同。印文与边栏的连接点更作精心考虑，如"文"字的四个垂笔两连两离，雍容大气。"心"字弧笔与边框线断意连，韵味无穷。"序文铭心之品"一印疏密有致，雅妍精严，运刀细腻，秀挺灵活，线条起止清爽，不温不火，富有弹性，给人以美的享受。

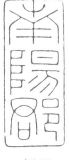

南阳郡

南阳郡　赵叔孺

　　元朱文创自赵孟頫，其以婉畅流丽的玉箸小篆入印，结体匀整，神情轩朗，开创印林一番新境界。后经汪关、林皋、赵叔孺等大家的不断提炼，至陈巨来时臻于极致。

　　赵叔孺"南阳郡"一印篆法取径秦篆及李阳冰《城隍庙记》等玉箸一路，结构谨严，气象堂皇。由于印石呈长方形，入印后三个印文外形稍扁，重心居中，安稳妥帖。"南"字篆法左右对称，中规中矩，而"凵"意态摇曳，其弧笔和下部外框巧用的一对斜笔，既与"阳"字"易"和"郡"字"君"斜势笔画相呼应，也避免了字形轴对称可能产生的呆板生硬。"阳郡"二字均为左右结构，凑巧的是篆法的自然繁简使"阳"字"阝"小"易"大，"郡"字则"君"大"邑"小，全印上下平中寓动，和谐中有对比，给人以规整到错落的韵律变化之美，而这种对比变化又是不激不厉，冲和从容，风规自远。又因印中字形取方正，篆法多垂笔，除"南"字最上部连接边栏，起到提升全印重心，振作精神外，印文与左右及下部边栏皆不作强行搭边，且留有较宽的间距，使全印气脉贯穿流畅，气韵疏朗。此印刀法挺秀清净，笔画匀落，线端圆健，与上述"序文铭心之品"一印中欲表现书法笔意的线条有别。全印不论篆法、布局，匀称整饬，可谓"增之一分则太长，减之一分则太短"（宋玉语），不愧为近代元朱文印中的典范之作。

　　赵叔孺于此印边款中言"宋元人朱文近世已成绝响"，综观晚清民初印坛，善此道者颇鲜。赵叔孺有感于此，极力推广，并镌刻了"瞻麓斋"、"净意斋"、"古鉴阁"、"破帖斋"、"虚斋墨缘"、"云怡书屋"等诸多元朱文精品。经其训导指授，弟子陈巨来主攻元朱文，方介堪主攻鸟虫、玉印，叶潞渊主攻汉铸，三人皆取得了卓越的成绩，赵叔孺实功不可没，教导有方。

四明周氏宝藏三代器

四明周氏宝藏三代器　　赵叔孺

　　赵叔孺篆刻初从浙、皖两派入手，再由赵之谦而上溯秦汉。自谓"平生有三代文字之好"（赵氏印文），因长期接触商周钟鼎器铭，积累了丰厚的金石学识，为海上艺坛所重，像周湘云等收藏家之彝器精品均经赵氏法眼定夺。赵叔孺于战国古玺及三代文字潜心钻研，善于采撷彝器铭文入印，风格别调，化古为新，并于边款中常常注明印文出自何器何铭。

　　"四明周氏宝藏三代器"一印印文袭用商周器铭，粗看似无法，细观九字分三三三排列，章法错落参差中自有矩矱。如左右两列印文重心连线为垂直方向，而中间一列则从右上向左下略倾斜，布局微妙，平中有奇。"四"、"氏"、"三"、"代"四字笔画简约，疏空自然，与"周"字周边的留空对应成趣，也与"明"、"宝"、"藏"、"器"等字的结密成疏密对比。篆法中，"四"字四个横画似钢钉，长短不同，线端钝锐各异，并与"三"字成双角呼应。"氏"字圆弧笔画生动劲健，不仅与左右"三"、"四"二字平直笔画对比强烈，更与"明"、"藏"、"代"、"器"各字的流畅圆转、弹性柔韧之弧笔互为呼应。全印宽边细文，内外对比醒目。线条光洁匀净，如发轫新印。章法实中有虚，繁而不乱，印文气韵相贯，篆势方圆相参，顾盼生姿。

　　赵叔孺此路"金文印"源自程邃开创的篆籀朱文印，然赵叔孺过目的钟鼎器铭毕竟丰富纯正，并经过其高妙的糅合与印化处理，使作品"渊雅闳正，瑰丽超隽"，影响深远，深获人们喜爱。

毗陵汤涤定之

毗陵汤涤定之　　赵叔孺

　　此印是赵叔孺为常州名画家汤定之所作，取法汉官印。印文六个字不以笔画多寡而挪移伸缩，印面布局匀落，朱白对比醒目，可见其受赵之谦白文印影响之深。赵叔孺此印很好地把握了汉凿印线条的外形特点，两端方棱出锋，中段稍狭。运刀挺健，韵味醇厚。因印中文字多平行竖线条，横向紧凑，气势虽得酣畅，局部也易呆滞平板。赵叔孺胆大心细，将繁者更结密，疏者更宽绰。如"涤"字繁复，密不容针，三点水旁不似近人作"⋮"、"⼳"等巧形处理，仍落落大方，与古为徒，使其与"毗"字和"汤"字三点水旁的排叠茂密相呼应协调，而三字中的稠密又与"定之"之宽舒的留红产生强烈反差，耀眼夺目。另"汤"字"易"下数条弧笔斜画，婉转遒丽，不仅与"陵"、"定"、"之"等字中弧笔斜画相呼应，使印作于拙朴平实中增添几分流美秀逸之气，也使印作上排的"毗"、"汤"、"定"三字从右至左产生"密—疏—密—疏"的节奏变化，更与下排的"疏—密—疏"变化产生不同韵律的对比之美。此印上下两排印文拉开间距，留红与印文中的空间气脉流走相通，神畅韵远。

　　不同风格的书画家，当配以相适宜的印章。民国海上印坛，吴昌硕与赵叔孺被誉为"一时瑜亮"。沙孟海曾称："安吉吴氏（昌硕）之雄浑，则太阳也；吾乡赵氏（时棡）之肃穆，则太阴也。"概括地道出了一猛利粗犷，一平和渊雅，两者截然不同的风格特征。汤定之山水宗李流芳，气韵清幽，作墨梅、松竹用笔古雅，以赵叔孺的精谨醇古一路印章正相宜。这也提示现代篆刻作者创作时需对印主（书画家）作深层次的了解，于风格把握确切，合则双美，益能锦上添花。

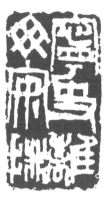

宁支离毋安排

宁支离毋安排　　陈师曾

　　陈师曾是晚清诗人陈散原之子、史学大师陈寅恪之兄，他能诗善画，篆刻熔秦铸汉，古拙雄遒。复师事吴昌硕，能传其衣钵而自发新声，为人所称道。可惜天不假年，中年早逝。

　　陈师曾的印作，每每一反故常，却又有别具匠心的经意构思。此印刻傅山语"宁支离、毋安排"，在布局上有意制造出许多斑斑点点，造成支离破碎的局面，朱白错落，虚实相生，以体现傅山原句的意趣。像"宁"字中间的"心"，有意将中间两笔分开，还有"宁"、"支"、"安"三字及"离"、"排"二字的纠缠并笔，都是有意无意间呈现出朱白混杂的效果，这些斑点有大小、方圆、高低的错落，颇有白居易《琵琶行》诗中"大珠小珠落玉盘"的韵味。然而，安排、支离不是艺术的高境界，真正好的艺术应当是安排但不刻意、支离其实完整。陈师曾此印难道没有安排吗？非也。全印六字，作者将上下字之间略微拉开间距，同时强调了横向的紧密感，两字一组，成为纵向连贯的三组。而横向两字，大小、轻重、高低又不相同，错落生动，看似无意，其实是很有讲究的。再如"支"字，若不安排，上部为何要靠左？显然是为了联系"宁"字末笔左弯，且留出右侧红地。此印底部的红地也极为重要，若无，"离"、"排"两字即显得孤立；有了这一条留红，全印浑然一体。

　　此印用冲刀法，一往无碍，猛利苍劲，但又精气内敛。从艺术效果出发，追求大气魄、大手笔，寓巧于拙，真正将傅山精神在自己的作品中体现出来。

两耳唯于世事聋

两耳唯于世事聋　　王福厂

　　浙派印人的仿古玺与仿金文印，不以敧侧离合、错综奇异为能事，而是追求一种典雅整饬、仪静体闲的风貌。现代观赏者当然不能用对待部分粗犷、奇肆的战国古玺的审美眼光，来衡量、欣赏浙派印人的此类印作，而是要结合其创作的历史背景，探寻其渊源，撷取其精华，举一反三，相信必将有助于当代篆刻艺术的创作研究。

　　王福厂为近代浙派印人中之翘楚。"两耳唯于世事聋"一印直承徽派程邃、浙派赵之琛的金文印风。篆法取径钟鼎彝器，醇正雍穆，古意盎然。章法则作"三三一"排列，行气连贯，字字着实，自然中有法度，寓变化。其中"聋"字上宽下窄，下部大块留空与首列"两耳唯"的左右疏空相通，使印作元气流畅，气韵飞动。另腾跃的"唯"字与"聋"字上方飞舞的"龙"对角呼应，充满运动感，也与其他规整的印文产生一动一静的对比之美。全印刀法波磔虽不明显，而线条骨格清劲秀雅，风神妍丽。印边宽博端方，古厚质朴，与细劲的印文形成对比，极其耀眼。在此印中，王福厂所追求的古雅、精熟与秀美，得到完美地展现。

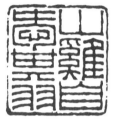

山鸡自爱其羽

山鸡自爱其羽　　王福厂

　　1930年王福厂辞去印铸局之职，开始他的海上职业篆刻生涯。至1937年抗战军兴，他又断然拒绝出任伪职，事后奏刀刻成此"山鸡自爱其羽"一印，以明其志。

　　该印切刀波磔起伏，刀痕清晰，生机勃发，变幻莫测。浙派程式切刀法的技巧被表现得淋漓尽致，也充分体现了金石冶铸的质感与魅力。篆法中以缪篆体横向取势，字形虽规整、绵密，而像"鸡"、"羽"二字及"爱"字中间横画等略带弧形，加上运刀顿挫，使印作平正之中寓古拙流动之韵趣。布局中因左列排叠均满，则疏其右列"山"字和"自"字上端，使全印呈现疏密对比变化之美。上下两条边栏稍宽，苍朴敦实，全局安稳，又与印文内外相谐相融。而左右边框纤细虚灵，不仅使四周边栏求得变幻，也使茂密的左列印文得以疏朗透气。

　　晚清之际浙派印风渐趋式微，私淑西泠者的作品也多程式僵化，去古日远。逮至民国初王福厂出，力挽颓势，终使浙派风格得以中兴，功不可没。王福厂此路篆刻得浙派之薪传，尤得陈曼生之神髓，并在此基础上作自我发展，所作典雅蕴藉，醇正含蓄。

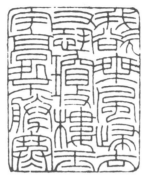

我欲乘风归去又恐琼楼玉宇高处不胜寒

我欲乘风归去又恐琼楼玉宇高处不胜寒　　王福厂

　　王福厂篆刻路数宽博，最受世人推崇的是其玉箸铁线篆多字朱文印。印文不论笔画繁简悬殊，一经其手，无不笔笔妥帖，字字着实。此类风格整饬工致，典雅娟秀，被誉为"如洛神临波，如嫦娥御风"，开近代新浙派之印风。

　　该印为代表作之一，句出苏东坡名篇，印文达十七字之多。全印布局茂密谨严，有条不紊。篆法婉转温润，舒卷自如。走刀圆劲稳健，一丝不苟。在此王福厂将篆刻艺术的整饬匀整、圆健秀润、细腻精微、疏密自然等诸美感相参相融，并发挥到极致，全无工艺刻意之匠气。印作精湛绝伦，"无瑕可击"，世罕匹敌。

　　王福厂的玉箸铁线篆印与赵叔孺、陈巨来的元朱文印虽风格相类，实则篆法与气韵有别。王福厂一路以书入印，体现玉箸铁线篆书法的本质：一、印文横画多上拱，弹性柔韧；竖画婉转，圆活流美。二、文字重心提升居上，舒展其下。三、印文外形或长或扁无定式（如本印中"琼楼"的长，"我欲"、"归去"、"恐"、"玉宇"、"高"等的扁），完全视章法所需。四、印文之间随势穿插，揖让有序，布局紧凑，印文与边栏连接也繁多自然。五、线条以推刀为之，精准秀丽。六、印风妩媚流走，圆转秀丽。而赵、陈氏的元朱文印多取秦篆入印：一、横画以平直为主，长竖画则垂直为要。二、文字重心居中，笔法疏密匀落。三、印文外形多为方形或扁状，中正端严。四、印文之间较为独立（见前赵氏"南阳郡"一印），即使参差也含蓄不密集；印文与印框的连接考虑空间分割产生的视觉效果。五、线条以冲刀为之，从粗及细，修饰而成。六、印风雍容堂皇，古茂渊雅。以上读者宜去细细分辨与体会。

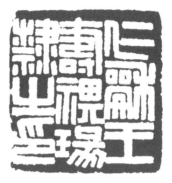

仁和王寿祺篆隶之印

仁和王寿祺篆隶之印　　王福厂

　　王福厂创作的匀称安稳一路的白文印，以汉铸为源，旁参赵之谦的疏密对比，再融合浙派切刀法。所作茂密稳练，苍朴浑穆，传世之精品累累，令人目不暇接。

　　该印在王福厂端庄整饬的白文印中却另辟蹊径，意趣别调。其艺术特点，首先表现在印文整体布局不居中，紧贴左印边。"隶之印"三字又施以不同形状、位置的破边残泐，变化丰富。而左残边又与印中上、下、右三条留红边线虚实相映，也使印作产生立体效果，富有巧思，奇逸灵活。其次是篆法的增损，即将"笔画之繁者，减之使简"，章法如一，更为和谐融洽，浑脱而自然。在该印中，王福厂将"和"字"龠"部及"祺"字"其"的上端减笔，留出空间，让"仁"、"王"二字更为宽绰，也使"祺"字右下部留出两块小红地，印心不至于闷塞。"仁"、"王"二字的留红与"之"字的疏空鼎足而立，"篆"字王字旁提升收缩，及"印"字上端的收紧所产生的红地，均使印面饱满之中疏密有致。此印也一改王福厂横平竖直的传统白文印风，"篆"字右下"豕"的敧侧，在"祺"字"示"部、"仁"字单人旁及"印"字上部找到呼应。全印切刀藏锋敛锷，朴茂浑厚，意境高远。

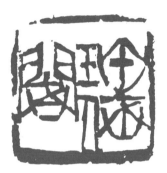

宝岱阁

宝岱阁　董井

　　董井久居济南，对齐鲁境内的摩崖石刻、汉碑和画像石刻颇有研究。他的篆刻影响主要在山东境内，人称"董大刀"，作品流传不广，以用刀爽利峭拔，别于时流，值得重视。

　　此方"宝岱阁"文字参以大篆笔意，八面出锋，笔势开张。章法设计上出人意料地大量运用斜笔，平笔与斜笔互相穿插，如"岱"字之"弋"与"山"部、"阁"字的"各"也都穿在一起，既古又新，个性鲜明。刀法爽健铿锵，峻拔犀利，行刀之处，一任自然，不做作，不修饰。

　　此印章法也奇趣别出，三字作古玺变化，顶部大块留白，使重心下移，左、右、下三边与字相连，唯独上边线既不连字，也不接两侧边框，显得别具一格。这种奇特而张扬的创意，非胸罗百碑、艺高胆大者不敢为。底边粗厚，似乎还能看出些许吴昌硕印风的影响。

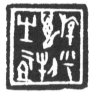

游乎万物之祖

游乎万物之祖　简经纶

　　自19世纪末年王懿荣判定甲骨刻文为古文字开始，甲骨文渐被引入到书法、篆刻等领域中来。简经纶是最早尝试将甲骨文刻入印章的开拓者之一。

　　简经纶一生致力于书法篆刻，专攻古玺封泥，尤其对甲骨文颇多研究。他的甲骨文印虽非专攻，但以贴近原书的意态入印，又融合古玺的刀法，显得瘦硬、古妍，为篆刻创立了一种新形式。

　　他喜用典籍文句入印，这方"游乎万物之祖"印，句出《庄子》。用带框古玺印形式，字取甲骨文细长、微倾之体，以三列错落分布。线条神似甲骨文原形，用刀细而不薄，淳而不浮。"万"字密而紧，"之"字疏而宽，皆得古玺之神韵。这方印带有一种疏简荒率的情调，一如他的其他印作，既高古简逸，又神采焕发，读来如饮佳酿。

　　简经纶为友人作印，往往刻成后辑于谱，而印石并不付与印主。

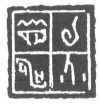

以介眉寿

以介眉寿　简经纶

殷墟甲骨文为我国现存最古老的文字，其文字象形简古，笔法纯熟自然，刀迹劲健挺秀，具有很高的史料性和艺术性。自20世纪30年代始，甲骨文这一新兴的古文字资源，被善于"印外求印"、具有敏锐捕捉力的篆刻家引入到创作之中，而琴斋简经纶是这一领域的先驱者。

简经纶早年治印颇喜汉凿风格，后从易大厂游，受其熏染，摹效秦玺汉印，又遍习三代吉金、六朝碑版、简牍章草等，于新出的甲骨文用力尤勤。简经纶艺高胆大，学古善变，意识超前，以其深厚的古玺印创作技巧和古文字学识，将当时崭新的甲骨文素材融入篆刻中。其创作的朱文印多宽边细文，白文印则加边框或界格，均源自战国古玺。如此钮"以介眉寿"，印文篆法简约率真，"以介"两字纵向，为甲骨书体本色，而"眉"字作横向，"寿"字取敧侧，貌似不经意，却暗藏机巧。田字界格的运用，在气象上拉近了与古玺的距离，于章法上也将过于简洁、游离的印文趋于团聚，又使文字四周的留红形态异彩纷呈。其中"以"字于四周留红，"介"字左右疏空，"眉"字上下通透，"寿"字则对角呼应。全印布局可谓随缘生机，得疏朗萧散、错落变化之美。

甲骨文印创作的难题是可识的文字偏少，或字形选择余地的狭小，不利于章法的安排，不少作者往往采用先秦文字的通假手法，但金文与甲骨文属于两种不同风格类型的古文字，通假运用若过于频繁，也将损伤甲骨文印的纯正性。简经纶文辞多取《老子》、《庄子》、《淮南子》、《诗经》等先秦典籍，字形则取径卜文，经其高妙的印化糅合，使印章题材与艺术形式得以融洽，作品意境更为高远。

甲骨文锲刻刀痕显露，劲利挺锐，与仿古玺中追求生辣古拙、简洁明净的一路技法暗合。简经纶以细峻、稳健的冲刀，展现出甲骨文线条古折的质感与旷远的神韵，为印林开创新面，成为自我作故之典范。

玄隐庐

玄隐庐　乔大壮

　　乔大壮是民国时期的知名人士，与鲁迅对桌共事达四年之久，与画家徐悲鸿为密友。

　　乔大壮篆刻学邓石如、赵之谦，而最服膺黄牧甫，擅长以大篆入印，伸缩展蹙，变本加厉；觑幽刺怪，自成家数。潘伯鹰评乔大壮印说："自恃甚高，自绳甚严，冥超神悟，造乎其极。"

　　这方印是乔大壮1942年在重庆期间为潘伯鹰刻的对章之一。印取古玺式，文字工致整饬，以方笔为主，间以圆笔，疏密有致。线条长短参差，刚健明朗，装饰意味较浓。此印值得注意的：一是疏密关系，"玄"、"庐"二字疏而"隐"字密，"隐"字以密中之疏与另两字呼应；二是轴线的偏移，"玄"字偏右而"隐"字居中，"庐"字上部偏左而下部居中，都造成纵向轴线的变化；三是中间的垂直界格，为此印章法而设，这条线上面与边栏连通，而下面不连，其中必有玄机。

　　谢稚柳尝告知，乔氏好铁笔，甚自负，而言辞谦逊，一局外人闻言后持赠坊间拙手印谱，称供其师法。乔氏曾为之郁闷数日，亦印坛轶事也。

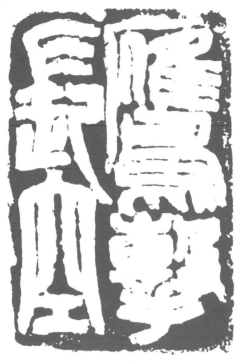

鹰击长空

鹰击长空　　钱瘦铁

　　钱瘦铁此印刻的是毛泽东《沁园春·长沙》中的词句，约作于20世纪60年代。从明代文人介入篆刻领域开始，印文内容的范围不断拓展，由姓名、斋室拓展到各种词句，有文雅的，有通俗的。可是在20世纪六七十年代相当长的一段时间里，篆刻作为产生于封建文人之手的一种艺术形式，受到冷遇和批判。篆刻家为了能够继续刻印，几乎停止了一切古诗文入印的创作，转而主动以领袖诗词作为刻印内容。

　　"鹰击长空"四字两繁两简，取小篆笔势，按笔画多寡作自然分布，繁者略大，简者略小。大块并白穿插适度留红，造成红与白之间的对比和流动，若字里生风、行间雷动。刀法上，钱瘦铁法吴昌硕而悖行之，重刻轻做，汪洋恣肆，天趣独蕴。他用刀善于用勒法，力皆能传递生发于线条间，加上刀之善运，腕之善转，故独多韵致，线条间刀味十足，盎然感人。他用刀腕柔指实，多得力于少时在吴下刻碑之锻炼。

　　此印高近三寸，运刀若不费气力，大有"怒猊抉石，渴骥奔泉"之致，粗窥豪气万丈，细读神韵百折，真可谓气贯长虹，搏击有声，充分体现了毛泽东词句之神采与气魄。

寄居景山北海之间

寄居景山北海之间　　钱瘦铁

　　此朱文印八字作二行布局，每行四字，字形扁密，作者却不嫌其密，反而借用九叠文形式增加横笔的曲折。在字法上，强调线条的弧线和弹性，如"寄"字宝盖头横画两肩下压，左右两竖向内凹，与之斜角呼应的"间"字也是如此，具有邓石如"刚健婀娜"的意味。笔画采用排叠法，各字大小依据其横画多少而定，疏密比较均衡，适当留空，显得空间富于变化。线条起收刻划十分精到，且以浑厚的笔法运之，字与字接笔，线条间空处借鉴唐宋官印形式，这在前人中是少见的，起到了出奇制胜的奇效。

　　钱瘦铁篆刻与吴昌硕比较，最明显区别在于：昌硕之豪得力于古籀，辅之以瓦甓封泥；瘦铁之豪得力于汉篆，辅之以碑额摩崖。昌硕印内方而外圆，刀刃上退尽了火气；瘦铁印是内圆而外方，刀刃上淬满了激情。瘦铁的印面宛如浩瀚海面，波伏浪涌，气吞万里。文如其人，印如其人，钱氏印作，侠骨剑气，亦如其人。

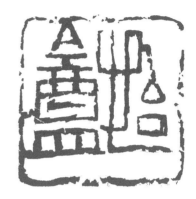

怡盦

怡盦　邓散木

　　邓散木号粪翁，工诗能画，篆刻得赵古泥真传，以书刻驰名海上。他一生勤勉艺事，广采博涉，著作累累。他曾记述老师赵古泥构印，少有未安，必积时累月，数易其稿，务使安详豫逸方始奏刀。邓散木继承了老师之道，精研章法，并将章法细分为"临古"、"疏密"、"轻重"、"增损"等十四节之多。他的篆刻像其师，"平正者无一不揖让雍容，运巧者无一不神奇变幻"，与他老师相比，似乎人工较多而天趣渐少。

　　此印是其晚年为评弹才子、他的学生黄异庵所刻。"盦"字取上尖下大之宝塔状，"怡"字亦随其形，竖心旁上部放宽，填补了两字中间的空白，整方印呈三角形金字塔建筑状。字脚抬高，下边留出大块白地，与上面两块三角白地相呼应。"盦"字左侧中间增衍一笔搭边，避免了单笔搭边的孤独，也与右侧发生对比变化。

　　散木治印，线条多一边渐宽一边渐窄，似乎要调节印面的朱白变化，但每印如此，难免程式化。此印运刀大刀阔斧，称得上"猛利生辣"四字，残破处不计工拙，的为佳制。

沥水潜龙

沥水潜龙　　朱复戡

　　这方印是朱复戡中年时期为收藏家汪统所刻。朱复戡毕生以大篆石鼓文治印，变吴昌硕浑圆苍劲为坚俊挺拔，自具面目。

　　此印取战国古玺带框白文形式，以钟鼎文入印，线条方折坚挺，古厚俊茂。三个"水"字，一在左，一列右，一取简笔，字形分布各异，避免了视觉上的雷同单调，又产生旋律的左右交响。"龙"字左低右高，右半插到"潜"字旁边，"水"字放在"沥"字左下角，都是妙用了穿插之法。朱复戡的用刀爽劲沉着，线条多是中间宽两头窄，蕴厚实之气；起收刀处或方或圆或尖，自然含蓄而富于变化。几处并笔与左上部边框的石花处理，使上、中、下三部分既间断又连贯，饶有意趣。

　　朱复戡在印侧刻款云："假令簠斋见此，必以为金村出土三代物也。"簠斋即清代十钟山房主人、玺印大收藏家陈介祺。金村是洛阳附近东周古墓群之一，在20世纪二三十年代被挖掘出大量东周文物。朱复老自负如此，足见该印为其用心得意之作。

临危不惧

临危不惧　　沙孟海

　　沙孟海是西泠印社第四任社长，他的书法四体皆精，雄强劲健，老笔纷披，后学者众。其篆刻从学于吴昌硕、赵叔孺，而取法广博，从秦汉玺印到明清流派，皆能得其妙旨。

　　这方"临危不惧"印，作于1964年，以独具个性的沙体楷书为之，体现了他一贯的开拓精神。四字作疏密对角呼应编排，"临"、"惧"两字的左右结构与"危"、"不"两字的单体结构，形成宽窄相间的章法布局。用笔粗重，结体坚实，刀法古拙质朴，用刀圆浑，线条粗而劲，厚而爽，表现出浓厚的书写意味和磅礴的气势。

　　作者没有夸大运用章法的变幻。此印看似随手所为，毫不经意，其实是作者从20世纪50年代开始致力于擘窠大书，匠心独运，在篆刻艺术上的必然反映。玩味是印，由文词而意蕴，确有临危不惧的胆魄在。

凿山骨

凿山骨　*沙孟海*

钿阁女史韩约素为明末名印家梁千秋之侍姬，也是被周亮工《印人传》收录的唯一女性印人。"性惟喜镌佳冻"，世人"多往索之"，若"以石之小逊于冻者往，辄曰：'欲侬凿山骨耶？'"使人怜爱，也成为印林传颂之佳话。此印即裁取钿阁这一印语。

沙孟海早年寓沪上，游赵叔孺、吴昌硕之门，勤习书法篆刻。《沙邨印话》中载有沙孟海与客人讨论近世"主气魄，尚韵味"两派不同印风的对答，沙孟海认为"凡百艺事，禀受天性，莫不尽然"，"庙堂之上，多得工能之美；山林之间，咸呈放逸之才"。而自己于两者则兼有，"十载佣书，野性未驯，羁迹朝市，而乐志江湖，故时时出入两派间"之语，可见前辈之性情旨趣。

该印作于乙丑年（1925），文字以缪篆为主，外带粗框，取法秦代及汉初的印式。若以风格论，雄强厚重，更近吴昌硕意趣。因"凿"（鑿）字上下两部分一方正加繁密，一敧斜并疏朗，仅靠"金"部端头相连，故全印章法，三字可错作四字观，相对疏简的"凿"字"金"部及"山骨"两字，与"凿"字上端密不容针的"鑿"形成疏密对比之美。再仔细观赏，"山"字比"凿"字上端稍低，两块留红贯通而醒豁。"骨"字的两个"冂"和相向的"山"字形成框架结构，骨力强劲，牢固而稳健。另"骨"字"月"部取敧侧，不仅与"凿"字"金"头斜笔相呼应，其下部三角形的留红与"金"部红底也融为一体。此红带托起印文，对全印重心提升、造就气势起到了决定性的作用。另"凿"字"金"部留一点不刻，而三个小斜点与上下横笔的连接残破形态各异，细精入微，耐人品读。全印用刀刚毅雄强，线条方棱出角，锋芒毕露，气象巍然，印格磅礴。篆法、刀法的风貌与印文极合拍，终成杰构。

吴昌硕曾为沙孟海印谱题诗赞道："浙人不学赵扮叔，偏师独出殊英雄。"沙孟海以其丰厚金石学养，转益多师，所作神明变化，面目纷呈，成绩卓著，令人钦佩。

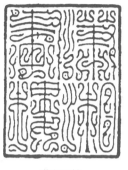

潇湘画楼

潇湘画楼　方介堪

抗战胜利后，张大千在北平购得五代董源的《潇湘图卷》等一批古画，取名"潇湘画楼"，方介堪为其刻此印相赠。

方介堪的鸟虫篆印独冠古今，碑刻鉴定家王壮弘评其篆刻为"鸟虫篆第一"。他是篆刻史上第一位系统地研究鸟虫篆的印家，也是致力于化古为新的高手。20世纪30年代，他创作的鸟虫篆印，得到了张大千、谢稚柳的首肯，且提出宝贵的意见。足见一艺之大成，除却自己的努力，也少不了师友的切磋。

此印为象牙材质，篆法婉丽工整，字形清秀，绰约而不妖，盘曲而不猥。"潇湘"的两个三点水旁与"湘"、"楼"的两个"木"和而不同，全印以曲线和婉畅的弧线为基调，通过四五条上下错落的竖线和若干组相互对比的横线，形成巧妙的网格关系，间以若干鸟头圆点点缀其中，以及"湘"字"木"中间一笔干戈似的三角，使整方印在幽谧氤氲中显出秀挺活泼、浪漫典雅之趣。此印用刀精工妍美，线条表现细致入微，且又劲挺醇和，不愧为方氏鸟虫篆的代表印作之一。

鸟虫篆印之特色，是动物形态的生动与线条的盘缠美化，其贵当不在委曲填满，而在于不违篆法、不碍篆美，以表现繁缛俚俗的工艺性为下，而以表现雅驯清纯的纯美术为上。观照此印，其义自明。

江南惟尔不风尘

江南惟尔不风尘　　方介堪

　　方介堪的攻艺道路是曲折的，初时刻印取法赵之琛、徐三庚，但他并未被两家独特的风格所束缚，而是远绍秦汉古玺，广采博纳，潜心研究，浸淫其间，营养自己，对印艺、印学去芜存菁、温故知新，终得厚积薄发，铸成大匠。

　　这方印采用秦印带框栏格式，以金文参以小篆笔法为之，线条平整工稳。"江南"两字下部各留出大块红地，在左右对称的结构中，因留红大小不同而呈现古玺的参差变化，虚实灵动。"惟"字竖心旁斜安，熨帖而又与"江"字三点水旁相协调，也是作者的别出心裁。此印刀法稳健、雅洁，每一刀都着力到位，而又儒雅、圆润，绝无烟火之气。"尔"字下部的交叉斜线，无一笔苟且随意，留出的红点一笔不伤，但又各具形态，和而不同，称得上是精妙绝伦。

　　方介堪刻印精准、到位，一般朱白文都是一刀直落，少修葺、少复刀，神完意足。故方去疾尝称：在20世纪的印人中，用刀之稳健当以介堪为第一。他曾在沪上以卖篆为生，有时一日能刻五十印无倦意，且所作皆谨严中矩。他刻印多不写印稿，在印面上涂墨后，即以刀代笔。此种技能，非常人所能企及。

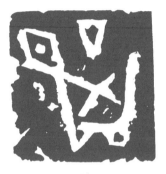

丁虎

丁虎　丁衍庸

　　丁衍庸早期学习油画和国画，风格近野兽画派大师马蒂斯和八大山人，五十九岁始攻篆刻，因受绘画影响，造型娴熟。其篆刻另辟蹊径，专力于周秦古玺，不涉元明一笔。所作印章往往图文交会，神游太古，魅力弥满，忘拙忘巧，自成气象。饶宗颐评说他的篆刻是"求志岩薮，循波横石，蕲向既高，复出尘表"。

　　这枚"丁虎"印刻的是他自己的名字，"丁"字取法古文，"虎"作象形，线条生辣猛利，简而丰，猛而淳，随意而为，空白处略作石花，别具天趣。他刻印往往顷刻而成。这种似画非画的作品，无拘无束，天籁自成，无疑是现代篆刻史上的一朵奇葩。

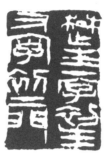

楚生一字初生又字初升

楚生一字初生又字初升　　来楚生

　　在吴昌硕之后，来楚生是学吴又不为所囿而有大成的一位印家。他的篆法、刀法都带有缶翁很深的痕迹，包括"破"与"做"。

　　此印四面字都搭边，强调突出中间分割的一条红带。这条红带隔开两侧的字，设计不好就会隔断两边的行气。作者对左右两行字都处理成或伸出、或收缩的行气上的起伏逶迤变化，从而使原本刻板之一条红，化成为有生命的、灵动的与两侧文字相呼应、相和谐的红白关系。来楚生治印强调字与字、行与行拉开间距，产生他人不敢"隔"的空间，然又妙用气场，化"隔"为"不隔"，手段高明。此印十字中有"生"、"字"、"初"三对重字，他都用了不同的篆法力避重复。从行间关系看，左侧一行底下留大红，上部到顶；右侧一行上部微缩留小红，下部到边，左右形成参差关系，也是此印生动的一个方面。

　　来楚生的印一如吴昌硕，也重视做印，然而观念有别，吴氏做印不留痕迹，力求烂漫天成；来氏做印则刀迹显露不计，趣在精神弥满。

　　来楚生常常将白文印的旁笔伸到印外，以扩展印面空间，显示如汉碑一样的残破美，从而产生出大开大合而神完气足的构图。

生肖印（合家欢）

生肖印（合家欢）　　来楚生

　　在来楚生的篆刻作品中，图像印占了很大比重，而且被后人认为，不论是与他自己的作品比，还是与印史上其他印家比，都是成就最为突出的。

　　他的图像印题材较多，除了生肖、佛像，还刻其他动物、民间故事，以及富有时代感的工农兵形象，这是对传统图像印的重大拓展和创新。

　　这方生肖组合印，是他的特色印之一。印中汇集了七种生灵，其中有两种是重复的，这是他为一家人创作的"合家欢"，别具新意。七个生灵，巧妙穿插，大小比例适宜，形态生动自如，活灵活现，显示出他深厚的造型功力和对生活的乐观态度。

　　刻图像印，妙在不似之似，以一当百，迹与神化。来楚生能抓住动物最生动的神态来刻画。他的创作手法既取法古玺，又取法汉画像石。比如图像刻成阳文，部分线条却用阴文，这便是从汉画像石拓片中取法而来。他的图像印，洗练、古朴、传神、大气，对当代影响很大。

第一希有

第一希有　陈巨来

陈巨来从赵叔孺学印，走整饬光洁一路，将元朱文的工致、精准、典雅推向极致，成为后来学元朱文者难以逾越的一堵高墙。

陈巨来治元朱文印，第一是线条光洁，粗细划一，每根线条都是不断不结，方圆自如，简直像机器削磨的一般。其次，是章法上布局匀落，篆法婉美，真可谓"增之一分则太长，减之一分则太短"。

"第一希有"印系陈巨来应叶恭绰所请为其收藏的王献之《鸭头丸帖》所刻。此印字体较大，可以看出，他的线条其实不是一样粗细的，起收笔处是逐渐收小，如蚯蚓一般。笔画的交接处则略微增粗，用的是汪关笔画交会处呈焊点的手法，圆转处则略微减细。

印文四字，三繁一简，本难以排匀，但此印排得却十分顺眼、舒服。传统布印排字，如玉印，总是线条等距排列的多；或汉印，则等字排列。这种方法易学，但也易刻板。历史上许多优秀作品都打破这一陈规，反显协调和谐之大美。陈巨来布印，往往不按等距排列，也不按等大排字，而是在两者之间找平衡，故而其印有味、耐看。

此印"一"字约占上下三分之一位置，上下间距大于其他横线间的距离，突出了"一"字的单字独立地位。"希有"两字笔画数相近，故上下约各占一半。"希"字斜线交叉之间的距离略大些，"有"字上部横线间距略小，看上去就与"希"字十分协调，下面的"月"部改用斜圆，便于收放间距。"第"字的"S"形曲笔与"有"字构成了呼应关系，下面一撇与"月"部也构成呼应。

此印还设计了一个机关，"一"字横画略显左低右高，左边的"有"字的横笔正好是左高右低，两笔反向倾斜，恰成中和，其中的分寸感和作用，值得仔细体会、思索。

陈巨来的元朱文印用刀是不厌其烦地对线条作多次的由粗入细的修饰，但妙在见刀见性，神闲气静，这与刻意求工匠气十足的精雕细刻，有着质的区别。

陈巨来的元朱印，得力于20世纪30年代初吴湖帆提供给他的汪关粘贴本印谱八册，这是前人皆未读到的孤本，后于"文革"中被毁残，甚为可惜。

沈尹默印

沈尹默印　　陈巨来

　　陈巨来的元朱文印被誉为近代第一，而其仿汉白文印镌刻精微，也为印林称道。此印印主即为著名书法家沈尹默。

　　陈巨来曾在《安持精舍印话》中言："仿汉铸印不在奇崛，当方圆适宜，屈伸维则，增减合法，疏密得神，正使眉目，一似恒人而穆然恬静，浑然湛凝，无忕无挑，庶几独到。"可以窥见其追求"方圆适宜"的布局，达到"穆然恬静"之风貌，若能跳出字形，而去观赏运刀与线条的特质，满白文与元朱文印的气格、风韵是一脉相承的，属同一道风景。观赏此印模拟两汉铸造官印，章法精严稳健，印文三密一疏，实中寓虚。如"沈"字三点水旁中端作上下分离，"尢"部上部留有两小块红底和右边的三角留红等，使茂密的"沈"字得以透气。"默"字的"犬"篆法一反陈氏常用的安稳结构，婉转圆劲，使"默"字方整之中又姿态横生，平中有奇，与其他带斜笔或弧笔的印文相谐相融。"黑"、"犬"之间自然留红，也与印中其他疏处交相辉映。"印"字"爪"部的大弧笔气势遒劲，和"尹"字斜笔对角呼应，与"尹"字的大块留红成为印作最为耀眼处，令人心动。另"沈"字右上角的残破，打破了该字原先竖画排叠过多的呆板感，也使印作在追求秦汉古印原始光整形态中表现出灵活多变。全印用刀一丝不苟，笔笔精到，光洁坚挺，醇古静穆，确为"丰肌而神气清秀者"（黄庭坚语），给人以整饬、饱满、蕴藉的美好享受。

　　沈尹默书法古劲秀逸，深得二王神韵，颇具晋唐法度。此印古雅奇丽，字构精谨，配以沈氏翰墨真是珠联璧合。

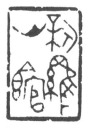

新罗山馆

新罗山馆　　钱君匋

　　华嵒别署"新罗山人"，为清代康、乾年间著名的花鸟人物画家。钱君匋曾收藏其作品一百余件，并以"抱华精舍"颜其居，以示珍爱。20世纪50年代某日，君匋老友、著名画家贺天健造访，观赏华嵒作品，惊呼"新罗山馆"！建议君匋新增室名，此也正合君匋之心意，日后其创作了多枚"新罗山馆"印。

　　钱君匋自谓研习篆刻，"由学习吴昌硕入手，又改学赵之谦，再上追秦汉玺印，兼及黄士陵"，"用刀均力求爽利劲挺，而无萎靡琐碎之态……"该"新罗山馆"撷三代钟鼎彝器铭文入印，文字取资广博、纯正，章法则完全参照战国古玺。如"新"字取形于《望簋》，"斤"部反书，别调异响，为它器未曾有。钱君匋慧眼独具，追求新奇，融入印中，使"斤"部上下留出空间，顿成妙韵。大章法中，君匋特意拉开"山馆"两字间距，并紧密其他印文横向间的联系，又将"罗"字上耸，使全印成"冂"形布局，法度森然，深得古玺大开大合之旨趣。"山"字又施以重块面，不仅与"罗"字"纟"的浓笔作对角呼应，也使印作的疏密对比更为醒目。又如"罗"字笔画的繁复，通过"纟"、"隹"间的中空来透气；易平正的"馆"字左右结构则避让、错落，颇寓巧思。既使"罗"、"馆"两字生发出跌宕起伏的韵律之美，也使上下留空形态具有变幻莫测之妙趣。此印线条以圆笔为主，辅以方正的边栏和部分的残破手法，流动、疏朗之中又得团聚与虚灵。

　　此印作于钱氏古稀之年，虽导源于"黟山派"的金文印，然其布局奇逸错综，用刀秀劲中寓苍古之致，呈现出"清刚遒美，肆朴劲妍"的自家面目。

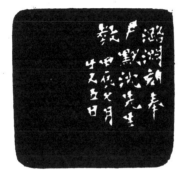

竹溪沈尹默之印

竹溪沈尹默之印　　叶潞渊

　　叶潞渊为赵叔孺入室弟子之一，早年印作师法陈鸿寿，后宗秦汉，复归皖派，博采众长，自成一家。他刻白文印，安详堂皇，谨严工稳，蕴藉高古，平正见奇。他也勤于考证，精于鉴别。

　　叶氏作印，虽全局宗法汉印，而在篆法乃至一点一画的伸缩方圆上，都是力求九朽一罢、至善至精的。如此印呈左右对称布局，上面左右两字各有大块虚处，"之"字上部一笔提高，留两块大红、两块小红，"竹"字三垂笔缩短，留三块中红。这样不同形状的留红，避免了单调呆板，是精心推敲的结果。为了凸出此印的虚实对比，其余四字都采用屈曲填满法，不让多余红地产生。此中更有玄机可探："印"字上部第三笔弯折后又向上挑起斜出，破掉一红地；"默"字框中两笔，一笔弯，一笔折，造出的红地形状不雷同；"黑"部下面四点周围所形成的红三角，"溪"字"谷"的上部四点，都力避雷同。从这些细微处的分析，可以看到叶氏在构思印面时的严谨和精心。

　　篆刻作品，有笔处为实，无笔处为虚，实处不容苟且，虚处益当推敲，虚实相映，疏密呼应，红白生辉，始为章法。此印由点画到字法、到章法的多环节、多层次辩证地推进虚实的关系，可称范例。

　　这方印线条饱满，意态圆浑。叶氏的用刀劲挺而富于变化，起收笔处能自然表达出笔意，转折处常留有小红点，使线条显得刚健挺拔。总之，用刀既不外耀锋芒，又内含筋骨，老到而又静谧，这也是叶氏刀法的特色之一。

潘伯鹰印

潘伯鹰印　　蒋维崧

　　蒋维崧为著名篆刻家乔大壮的得意弟子，癸未年（1943）乔氏题赠七律诗中就有"判检行滕余旧冻，千秋名氏要烦君"等句，对其极为赏识。蒋维崧治印深得黄士陵光洁洗练的刀法真谛，又完美传承了乔氏灵动变幻兼带有装饰性的章法技巧，黟山一派可谓后继有人。

　　今天所见蒋维崧的篆刻作品，多是其成熟的乔氏风格。此"潘印伯鹰"创作于蒋氏入蜀后的20世纪40年代，属早期作品。观此印，遥接汉代铸印，近承乔大壮变化黟山后一路。印作不去角、不敲边，用刀清刚劲健，线条洁净挺峭，欲于光洁中求得醇古浑穆。章法中"印"字上下结构分离，中间形成不规则的留红带，与印作四边的留红相贯连，全印气脉流畅，印心也活。"鹰"字"隹"部为避让"印"字而生成了三角篆笔，也与"印"字"爪"部、"潘"字"釆"的斜笔相呼应，均为黟山一脉惯用手段。使印作平和之中得生动姿态，巧于构思又落落大方。此印篆、刻皆精到，圆而纯，浑而清，雅不巧，妍不媚，不愧为一时之佳作。

独钓寒江雪

独钓寒江雪　　方去疾

　　方去疾对20世纪印坛有多方面的贡献，他是明清篆刻流派研究的开拓者和奠基者之一。其治印自汉法脱出，以秦篆为本，侧笔取势，将个性化的书法体势融入篆刻章法中，在自然和谐中获得丰富生动的意态，完成了独立的个人表现方式的构建。

　　这方"独钓寒江雪"朱文印，作于1976年，这个时期他的印尚未完全进入敧侧的阶段，但已显露出顽强探索、大胆求新的端倪。

　　"独钓"两字与"江"字的部分偏旁与笔画采用斜势挥毫，顺势得气，"钓"字的右脚坚定地伸向右下，以支撑向右倾倒的重力。"寒"、"雪"二字仍以平正微倾书篆。从方去疾的作品中可以看到，他对斜笔取势是有个多方向探索过程的。这方印是正斜结合，有的印则是左右互倾，最后走到向一边倾斜。但是即使在一边倾斜的印中，大多有关键的一两笔是以反向来支撑的，且一定是力扛千钧的，从而四两拨千斤地力挽狂澜，化险绝为平正。故而读他的印，在章法上每多惊心动魄的体验。方去疾对印作的构思十分重视，往往是反复推敲，直至笔笔妥帖，成竹在胸，方提刀风生，一挥而就，遂成佳制。

　　诚然，秦篆可参照的文字甚少，加之斜笔、折笔在方形格式中的安置有着先天的难度，故而严谨的方氏也时而感叹推敲之苦、创作之难。

潘君·有发（连珠印）

潘君·有发（连珠印）　　方去疾

　　此方连珠印是方去疾为著名书法家潘伯鹰所作，印面仅0.9厘米宽，一朱一白，秀雅可爱。清代姚晏《再续三十五举》中言连珠制印为："明人始作名印，用以押扇。"道出了小型连珠印钤抑于书画扇笺的独特用途。

　　赵之谦曾谓："作小印，须一笔不苟且方浑厚。"（"以绥私印"边款）又曰："模汉人小印，不难于结密而难于超忽。"（"清河傅氏"边款）寥寥数语，看似是对印主的私语，实则均为赵氏通过长期创作实践后得出的肺腑之言。他说创作小印时仍然要像制大印一样认真对待，运刀、墨笔一丝不苟，刻出精确的线条，印作也能醇厚；小印做到精到、缜密并不难，而难在自在洒脱。大凡有实践经验者明白，大印线条相对较宽阔，个别用刀万一出现偏差可以通过复刀后补借过来。而小印则讲究刀刀精准，纤细的线条是无法改动的，这也取决于作者的基本功。后一句"不难于结密而难于超忽"，则更深一层。

　　此连珠印作于甲午年(1954)，方去疾刚过而立之年，其篆刻创作已冀图避同立异，追求自己的面目。白文"潘君"带边框，篆取玺文，已先得古意。印文不以笔画多寡来分配印面，布局疏密一任自然。在此方去疾又将"潘"字三点水旁下端与"田"的残损并笔，更加强了朱白虚实对比。印作下端的留红带，不仅与"潘"字三点水旁中端和上部的疏空相呼应，对全印重心的提升、气脉的贯畅，也起到关键的作用。朱文"有发"宽边细文，形式取法于整饬秀雅的朱文小玺，印文则是秦诏版一路。秦诏版结字参差敧侧，转折用笔方劲挺健，作风纵横率意，与同时代的官私印风一脉相承。然秦印多白文，而方去疾取诏版书风作朱文，力求新奇。此印中"有"字四周自然疏空，与"发"字左下角小空间相照应，产生疏密对比。印文线条敧斜错落，字势耸然峭拔，而严谨规整的外边栏又使印作外静而内动，文奇而边平。综观"潘君·有发"两面印，运刀精微细腻，丝丝入扣，布局元气周流，虚实相映，气格宽博清奇，正是赵之谦所言"超忽"之境界。

敌军围困万千重我自岿然不动

敌军围困万千重我自岿然不动　　方去疾

　　此印初见，宛如魏晋多字官印，气息朴茂，神完气足。再仔细观赏，其实是以今天简化字入印，且加上了一个逗号，一个句号，足见作者标新立异且不失古意的求索。

　　现代简化汉字入印，因其颠覆了传统篆刻艺术的创作规律，成功者寥寥无几。现从技法上分析，简化字较篆字入印的困难，首先是失去了对称之美、圆畅之美，文字多交叉笔线引起的尖三角块面，不易协调。如印中"敌"字反文旁、"然"字的"犬"，及"动"字"力"部等，作者分别作了残破并笔或缩短线条的处理，缓解了矛盾。其次是简笔文字不易抱团，章法较难妥帖。如印中"万"、"我"、"岿"、"不动"等字，作者将印文作扁方形，收紧中宫，并精简、收缩了分叉线条，使字形多趋方正，从外形上求得整体的和谐。实在不易变方的，如"万"、"千"、"不"等字，将其作为留红块面加以保留，布局手法灵活多变。从章法论，"万"字右下角、"动"字左下角，及中行上方"千"字、"我"字上端的留红，交相呼应，是此十三字印多而不杂、繁而不乱，妙趣遂生之关键所在。

　　现代简化字印，是前辈篆刻家在特殊社会环境下所作的无奈选择，是以"旧瓶装新酒"的模式来抒发对艺术经典挥之不去的苦恋情结。此作貌似古印，除字形之外，作者对线条的把握也具有举足轻重的作用。其运用擅长的单刀冲刻，钝角入石，遥接汉魏凿印，做到"笔笔是汉"，浑厚质朴，气息顿感高古。令人百看不厌。作者知难而行，运用其厚实的传统功底，取得了不凡的成功，也令人感佩。

一　印人小传

赵孟頫（1254－1322）

字子昂，号松雪道人、水精宫道人、在家道人、太上弟子、鸥波。吴兴（今属浙江湖州）人。宋宗室。入元官翰林学士承旨，封魏国公，谥文敏。工书法，各体皆精。擅画人物、鞍马、兰竹、山水、花鸟，创一代新风，对后世影响极大。善用铁线篆配印文，由印工手镌。朱文细笔圆转，姿态柔美，世称"圆朱文"或"元朱文"。亦长于诗文。著有《松雪斋文集》、《印史》。

文徵明（1470－1559）

初名壁、字徵仲，号衡山居士。明长洲（今江苏苏州）人。擅画山水，师法郭熙、李唐、吴镇，笔墨苍润秀美。亦工花卉、兰竹、人物。从者如云，形成"吴门派"。与沈周、唐寅、仇英并称"明四家"。工书法，行草、小楷尤精。嗜印章，子文彭、文嘉皆能世其家学。著有《莆田集》。

丰　坊（1494－1565后）

字存礼，晚更名道生，号人翁、人叔、南禺，别署南禺外史。明鄞县（今属浙江宁波）人。嘉靖二年（1523）进士，任南京吏部主事，谪通州同知。博学工文，精书法，各体并能。善篆刻。家中藏书万卷，有"万卷楼"，后归范氏天一阁。著有《易辨》、《古书世学》、《十三经训诂》、《万卷楼遗集》等。

文　彭（1497－1573）

字寿承，号三桥。明长洲（今江苏苏州）人。文徵明长子。曾任两京国子监博士，人称文国博。自幼继承家学，致力于诗文、书画、篆刻创作。相传早年自篆印稿付李石英镌刻，后发现处州灯光冻石，遂自篆自刻，开一代风气，被视为明代流派印章的开山鼻祖。与何震并称"文何"。亦能诗，著有《博士诗集》。

何　震（约1530－1606）

字主臣，又字长卿，号雪渔。明徽州婺源（今属江西上饶）人，久寓金陵（今江苏南京）。一生攻研篆刻，与文彭亦师亦友，时人并称"文何"。所作取法秦汉印，突破时俗藩篱，刀法挺峻清健，印格气势恢弘，印坛风貌为之一新。时大将军而下，皆以得其一印为荣。为"皖派"创始人。著有《续学古编》。辑自刻印成《印选》，开印人集自刻印成谱之先河。

罗万化（1536－1594）

字一甫，号康州。明会稽（今浙江绍兴）人。隆庆二年（1568）状元，授翰林院修撰。官至礼部尚书、翰林院学士。卒赠太子少保。也善治印，作品流传甚罕。

苏　宣（1553－1626后）

字尔宣，一字啸民，号泗水、朗公。明歙县（今属安徽黄山市）人。篆刻得文彭亲授，尝摹汉印近千钮，功力深厚，所作气格壮伟卓荦，一时无出其右。时与文彭、何震有鼎足而三之誉。后人称为"泗水派"。著有《苏氏印略》、《苏氏纂集集古印谱》。

甘　旸（活动于明代万历年间）

字旭甫，号寅东。明江宁（今江苏南京）人，隐居鸡笼山。精于篆刻，尤嗜秦汉玺印，所作白文用刀猛利，朱文圆润道劲。也善治铜、玉印章。著有《印正附说》。刻印辑有《甘氏印集》、《甘氏印正》、《集古印正》。

赵宧光（1559－1625）

字凡夫，一字水臣，号广平，自号寒山长。明太仓（今属江苏苏州）人，长期隐居苏州寒山。精文字学，工诗文，运行草笔势作小篆，创为草篆体，为朱简所借鉴入印。偶亦治印，取法汉人，谨严工稳，惜不多见。著有《说文长笺》、《六书长笺》、《寒山集》等。

朱　简（约1570－1625后）

又名闻，字修能，号畸臣。明休宁（今属安徽黄山市）人。从陈继儒游。擅篆刻，治印初学何震，创用短刀碎切，劲迈奇肆，开清丁敬浙派之先河。对时人不识之战国古玺断为先秦印

章，为其创见。生平著述甚丰，有《印经》、《印书》、《印品》、《印章要论》。辑有《菌阁藏印》、《修能印谱》。

汪 关（活动于明代万历年间）

初名东阳，字杲叔，后得汉代"汪关"铜印，遂更名，改字尹子。明歙县（今属安徽黄山市）人，寄居娄东（今江苏太仓）。治印不染时俗，一宗汉法，篆法精严，章法沉稳，善用冲刀，俊爽安详，寓古意于新意之中，饶有雍容华贵气象。明末著名书画家的用印多出其手。刻印辑有《宝印斋印式》。

归昌世（1573－1645）

字文休、道玄，号假庵。明昆山（今属江苏苏州市）人，移居常熟。归有光之孙。诗文得家法，十岁能诗，及长合李流芳、王志坚人称"昆山三才子"。书法晋唐，画山水法倪瓒、黄公望，尤擅兰竹。篆刻亦雅驯，与学山堂主张灏友善。著有《假庵集》、《假庵诗草》等。

梁 袤（? －1644）

字千秋。明广陵（今江苏扬州）人，久寓白下（今江苏南京）。篆刻受业于何震，所作神情逼真而能运以己意，印章布局和入印内容亦趋多样，饶有慧心。侍妾钿阁女史韩约素善治小印。弟梁年精篆刻。著有《印隽》，刻印辑有《梁千秋印隽》。

顾 听（活动于明末清初）

字不因，又字元方、元芳。明吴县（今江苏苏州）人。精于六书，赵宧光篆《说文长笺》同其相考订。家贫，赖治印为生。篆刻师法汉印，苍朴稳健，神形皆佳。晶、玉、金、石、紫砂印无所不能。刻印辑成《顾元方印谱》。

程 邃（1607－1692）

字穆倩，号朽民、垢区、垢道人，别署江东布衣。明歙县（今属安徽黄山市）人，晚年移居扬州。长于金石考证之学。能诗文。擅丹青，山水用渴笔焦墨，沉郁苍古。精篆刻，所作力变文何旧习，潜心于古玺、汉印，朱文喜用大篆，翻为新面。为"皖派"代表印家之一。著有《会心吟》、《萧然吟诗集》。

顾 苓（活动于明末清初）

字云美，别署浊斋居士、塔影园主人。明吴县（今江苏苏州）人。工诗，善书法，行楷仿赵孟頫，留心汉隶，于汉碑研究尤为精深。篆刻得文彭法，摹宋元朱文，工整秀润，颇见功力。吴门印人宗之甚多。著《塔影园稿》。

戴本孝（1621－1691）

字务旃，号鹰阿山樵、前休子、破琴老生。明休宁（今属安徽）人。以布衣终老。工画山水，作卷册小景，焦墨干笔，意境清淡。善篆刻，远宗秦汉玺印，近法元明诸子，所作古朴雅逸，流传甚少。著有《余生诗稿》。

丁元公（活动于明末清初）

字原躬。明亡后出家为僧，法名净伊，字愿庵。嘉兴（今属浙江）人。善绘山水、人物。工书法，精篆刻，师法秦汉，所作秀雅静穆，自具风格。行楷边款，一如其书，精妙工整。

吴先声（活动于清初）

字实存，号孟亭、石岑。湖北江陵人。篆刻师从倪长犀。治印遵循"不为今人新奇，不失古人成法"之训，所作古雅朴茂，不落俗套。著有《敦好堂论印印证》。

张在辛（1651－1738）

字卯君、兔公，号白庭、柏庭、子舆，别署隐厚道者。清安丘（今属山东）人。篆刻家张贞长子。曾从郑簠学隶书，从周亮工学印法，皆得三昧。能山水、松石、梅竹。篆刻工稳谨严。撰有《篆印心法》。父与弟及自刻印成《相印轩藏印谱》。

林 皋（1658－1712后）

字鹤田，一字鹤颠，更字学恬。清福建莆田人，侨居常熟。精篆刻，得汪关精髓，所作绵密秀挺，雅妍有致，独出冠时。当时著名书画家王时敏、王翚、恽寿平、王鸿绪、徐乾学等人用印，多出其手。刻印辑有《宝砚斋印谱》、《林鹤田印谱》。

高凤翰（1683－1749）

字西园，号南村、南阜。后因右手病废，改号半亭、废道人、尚左、尚左生、丁巳残人等。清山东胶州人。擅长诗文，亦精书画、篆刻，不为成法所囿。右臂病痹后，乃以左手创作，毅力惊人。所作拙中得势，为世所重。生平爱砚成癖，藏砚千余方，均手自铭琢。"扬州八怪"之一。著有《南阜山人全集》，另辑有《西园印谱》。

沈 凤（1685－1755）

字凡民，号补萝，又字帆溟、樊溟，号凡翁、谦斋、补萝外史、补萝散人、桐君等。清江苏江阴人。受业于王澍，淹通博鉴，长于篆刻，工稳雅意，亦善书画，自言"生平篆刻第一，画次之，字又次之"。刻印辑有《谦斋印谱》。

汪士慎（1686－1759）

字近人、巢林、左盲生、溪东外史、天都奇客。清歙县（今属安徽黄山市）人。居扬州鬻画为生。工诗，善画梅竹，笔墨疏落清劲，具秀润恬静之致。篆刻工稳，与高翔、丁敬齐名。晚岁双目失明，仍苦练摸索写字作画。为"扬州八怪"之一。著有《巢林诗集》。

高　翔（1688－1753）

字凤冈，一作凤岗，号西堂、西唐、犀堂、樨堂。别署山林外臣。清江苏甘泉（今扬州）人。与石涛相交契。善画，工山水、梅花。书法擅八分。篆刻师法程邃，蕴藉朴茂。与高凤翰、潘西凤、沈凤并称"四凤"。亦为"扬州八怪"之一。著有《西唐诗抄》。

丁　敬（1695－1765）

字敬身，号砚林、钝丁、梅农，别署玩茶叟、丁居士、龙泓山人、砚林外史、胜怠老人、孤云石叟、独游杖者等。清浙江钱塘（今杭州）人。书画诗文皆精。篆刻追秦摹汉，逾越明人。篆法以方折寓圆婉，多得隶意；用刀取法朱简，碎刀直切。从者如云，奉为浙派祖师。与黄易并称"丁黄"，为"西泠八家"之首。著有《武林金石录》、《砚林诗集》、《龙泓山人集》等。

鞠履厚（1723－?）

字坤皋，号樵霞、宁斋、吴侬，又号一草主人。清江苏奉贤（今属上海）人。师从王睿章，与表兄王玉如相切磋。精篆刻，所作秀丽雅洁，工整娟秀。临摹印章，尤见功力。与王玉如皆为"云间派"名手。著有《印文考略》，刻印辑有《坤皋铁笔》、《坤皋铁笔余集》、《研山印草》等。

潘西凤（1736－1795）

字桐冈，号老桐，别署天姥山樵。清浙江新昌人，侨寓广陵（今江苏扬州）。王澍弟子。雍正初客年羹尧幕，后辞归，以布衣终。精刻竹，兼善治印，作竹根印尤别致。与高凤翰、沈凤、高翔人称"四凤"。刻印辑入《四凤印谱》。

董　洵（1740－1812）

字企泉，号小池，又号念巢。清浙江山阴（今属绍兴）人。曾官四川南充主簿。工诗，善写兰竹，篆刻上师秦、汉，旁通文彭、何震、程邃、苏宣及丁敬诸家，苍劲古奥，清隽绝俗。著有《小池诗抄》、《多野斋印说》，刻印辑有《董氏印式》、《石寿轩宋元印谱》。

蒋　仁（1743－1795）

初名泰，字阶平，后于扬州平山堂得古铜印"蒋仁之印"，遂更名仁，改字山堂，别署吉罗居士、女床山民、仁和布衣、太平居士。清浙江仁和（今属杭州）人。工书，气质清苍，篆刻师法丁敬，取径高古。"西泠八家"之一。不轻易为人作印，故流传甚罕。

邓石如（1743－1805）

原名琰，字石如，又字顽伯，号完白山人，别署完白、古浣、古浣子，笈游道人、凤水渔长、龙山樵长。清怀宁（今安徽安庆）人。四体书功力极深，篆书吸收汉碑篆额，汉瓦当等。精篆刻，篆法优游不迫，婀娜多姿；章法饱满，酣畅恢弘，刀法苍劲洒落，浑脱醇厚。尤能印外求印，以自成一家的篆书引进印作，开创了"邓派"，亦称"皖派"。后人辑其印成《完白山人篆刻偶存》。

巴慰祖（1744－1793）

字予藉、隽堂、子安，号晋堂、鱼椟、莲舫。祖籍四川巴县（今属重庆），居安徽歙县。善书画。篆刻雅致近汪关而益趋自在，浑穆近程邃而益趋精整，娟秀中能透露古茂气象，故为自许高标的赵之谦所心折。巴氏亦擅摹古青铜器，为一时高手。辑有《百寿图印谱》、《四香堂印余》。

黄　易（1744－1802）

字大易，号小松，又号秋盦，别署秋景庵主、散花滩人、莲宗弟子等。清浙江仁和（今属杭州）人。工诗文，善书画，长于碑版鉴别，一生致力搜访摹拓古金石，所获甚夥。与丁敬并称"丁黄"，为"西泠八家"之一，以俊逸松秀胜。著有《小蓬莱阁金石文字》、《小蓬莱阁金目》、《嵩洛访碑日记》等，刻印辑有《种德堂集印》、《黄氏秦汉印谱》、《黄小松印存》。

奚　冈（1746－1803）

初名钢，字纯章，号铁生、蒙泉、老蒙，别署雀渚生、蒙道人、冬花庵主、萝龛外史、散木居士等。清歙县（今属安徽黄山市）人，后移居浙江钱塘（今属杭州）。工山水、花卉，享誉乾嘉间。篆刻师法丁敬，清隽朴厚，以冲和拙质胜。为"西泠八家"之一。著有《冬花盦烬余稿》，刻印辑有《蒙泉外史印谱》。

胡　唐（1759－1826后）

又名长庚，字咏陶、子西，号西甫，樗园、辟翁，别署城东居士、木雁居士。清歙县（今属安

徽黄山市）人。巴慰祖外甥。工书法，篆隶行楷皆精。善篆刻，得巴慰祖亲炙，宗秦汉玺印，又博涉宋元，风格工稳雅丽。与程邃、汪肇龙、巴慰祖人称"歙四子"。著有《木雁斋诗》。

陈豫锺（1762－1806）

字浚仪，号秋堂。清浙江钱塘（今杭州）人。精篆刻，私淑丁敬，参以书卷气，以娟秀整洁胜。所作边款饶有隋唐遗风，精雅悦目，识者论其边款较印面远胜。为"西泠八家"之一。著有《求是斋集》、《古今画人传》，刻印辑有《求是斋印谱》。

文 鼎（1766－1852）

字学匡，号后山、后翁。清浙江秀水（今嘉兴）人。精鉴别，收藏书画、碑帖、鼎彝、金石文字均精绝。善书画，恪守文家法。篆刻工秀，得文彭遗意。也精刻竹。著有《五字不损本室诗稿》。

陈鸿寿（1768－1822）

字子恭，号曼生，又号老曼、恭寿、曼公、曼龚，别署、夹毂亭长、胥谿渔隐、种榆道人等。清浙江钱塘（今杭州）人。工书法，行、隶尤善，能画山水、花卉、兰竹。篆刻取法丁敬、蒋仁遗规，为浙派中坚代表，为"西泠八家"之一。雅爱紫砂壶，所作"曼生壶"极负声誉。著有《种榆仙馆集》、《桑连理馆词集》，刻印辑有《种榆仙馆印谱》。

赵之琛（1781－1852）

字次闲，号献父、静观，别署宝月山人。清浙江钱塘（今杭州）人。工山水、花卉，善书法，尤精篆籀。篆刻得陈豫锺指授而风格近陈鸿寿，继取西泠各家之长，得集浙派大成，是以精熟多能著称。为"西泠八家"之一。著有《补罗迦室诗集》，刻印辑有《补罗迦室印谱》。

吴熙载（1799－1870）

原名廷飏，字让之、攘之，别署让翁、晚学居士、晚学生、方竹丈人等。清江苏仪征人。包世臣弟子。工书善画，尤精篆刻，由秦汉入，复师法邓石如，所作"神游太虚，若无其事"，后世学邓者多取径于吴熙载，吴昌硕、黄士陵也深受其影响。刻印辑有《吴让之自评印稿》、《吴让之印存》。

钱 松（1818－1860）

字叔盖，号耐青，别署铁庐、老盖、未道士、秦大夫、西郭外史、云和山人等。清浙江钱塘（今杭州）人。精于书画，篆刻尤佳，曾手摹

汉印二千钮，功力至深。由浙派入，复由秦汉出。为"西泠八家"之一，而所作别调新出，非浙派所能囿。后人辑其印成《铁庐印谱》、《未虚室印赏》等。

徐三庚（1826－1890）

字辛榖，号褒海、金罍、井罍、诜郭、似鱼室主、荐未道士等。清浙江上虞（今属绍兴）人。书工篆隶。精篆刻，初宗浙派，后取法邓石如、吴让之，汉篆及《天发谶神碑》，笔势婀娜多姿，让头舒足，被誉为"吴带当风"，不失一家范模。刻印辑有《金罍山民印存》、《似鱼室印谱》。

赵之谦（1829－1884）

字㧑叔，号悲盦、益甫、冷君、无闷、憨寮、子欠等。清浙江会稽（今绍兴）人。善碑刻考证，诗文、书画、篆刻均有独特风貌，成就卓越。其治印初从浙派入手，博涉皖派及秦玺汉印，并将历代镜铭、权诏、泉币、碑版等文字融入印作，取材广泛，匠心独运。又首创以魏碑、画像及阳文刻款。著有《悲盦诗剩》、《补寰宇访碑录》，刻印辑有《二金蝶堂印谱》。

胡 钁（1840－1910）

字匊邻，号老鞠、废鞠、菊叩、不枯，又号晚翠亭长。清浙江石门（今属桐乡）人。书法以篆、隶、行见长，精刻竹。善治印，宗法秦汉，尤得力于汉玉印和秦诏版，工整雅秀。为西泠印社早期社员。著有《不波小泊吟草》，刻印辑有《晚翠亭长印储》、《晚翠亭藏印》。

吴昌硕（1844－1927）

名俊、俊卿，字苍石、仓石，号缶庐、老缶、苦铁、大聋、破荷亭长等。清浙江安吉（今属湖州）人，晚居上海。工书法，善石鼓文及行草。精写意绘画，气势磅礴，自出新貌。篆刻出入秦汉玺印，借鉴封泥瓦甓，独创斑驳高古，雄浑壮道的全新风格，影响深远。曾任西泠印社第一任社长。著有《缶庐集》，刻印辑有《朴巢印存》、《铁函山馆印存》、《削觚庐印存》、《缶庐印存》等。

黄士陵（1849－1908）

字牧甫、穆甫，晚号倦叟、黟山人、倦游窠主。清黟县（今属安徽黄山市）人，中年寓广州。善书画，精篆刻，初宗邓石如、吴让之，复师秦玺汉印、商周金文，章法自然。用刀圆腴挺峭，线条光洁妍美，在皖、浙两派之外，自成一家，世称"黟山派"。辑有《黄牧甫自存印谱》、《般若波罗蜜多心经印谱》等。

齐白石（1864－1957）

名璜，字濒生，号白石，别署木人、木居士、寄萍、老萍、借山翁等。湖南湘潭人，晚寓北平。精绘画，写意笔墨纵横雄健，自成一家。篆刻初学浙派，继法赵之谦，单刀长驱，猛利痛快，风貌独具。中华人民共和国成立后曾任中国美术家协会主席。著有《白石诗草》，刻印辑有《齐濒生印稿》、《白石印草》、《白石山翁印存》等。

丁尚庾（1865－1935）

字二仲，号潞河。浙江绍兴人。少寓北京，以画鼻烟壶为生。后移居南京，曾任教于南京高等师范学校。工绘事，书善篆隶，精篆刻，擅长以切刀仿汉，残破一任自然。友人辑其刻印成《宾园藏印》、《述庐印存》等，另辑有《潞河丁二仲印存》。

赵石（1873－1933）

字石农，号古泥，别署泥道人。江苏常熟人。善刻砚铭，诗书画也皆能，尤精篆刻，师从吴昌硕，得力于封泥，气格雄壮，诚为缶翁变局，时人以"虞山派"称之。弟子邓散木得其嫡传。著有《泥道人诗草》，刻印辑有《拜缶庐印存》。

童大年（1874－1955）

原名嵩，字心庵、醒盦、心安、心龛等。江苏崇明（今属上海）人，晚寓杭州。童晏弟。书法工篆隶，刻印宗法秦汉，旁及皖浙各派。刻印辑有《童子雕篆》、《醒盦印存》、《依古庐篆痕》、《列仙印谱》、《无双印谱》、《英萃斋印谱》、《瓦当印谱》等。

易孺（1874－1941）

原名廷熹，更名孺，字季复，号大厂、魏斋、孺斋、鄦斋、待公、屯公、大岸、孝穀等。广东鹤山人。精通古文、诗词、曲调、书画、声韵、佛学等，尤善篆刻，曾得黄士陵教益，所作多拟古玺、封泥及汉印。刻印辑有《孺斋自刻印存》、《大厂印谱》、《魏斋印集》、《鄦斋印稿》、《玦亭印谱》等。

赵叔孺（1874－1945）

原名润祥，字献忱，后更名时棡，号纫苌，晚号二弩老人。浙江鄞县（今属宁波）人。清末历官福州平潭等地同知，民国初移居上海。擅丹青，尤以画马著称。书法四体皆精。篆刻师法秦汉、宋元及赵之谦，以工稳见长。亦善鉴别。著有《汉印文分韵补》，辑有明清印为《二弩精舍藏印》、自刻印成《二弩精舍印谱》。

陈师曾（1876－1923）

名衡恪，号槐堂、朽者、朽道人。江西义宁（今属修水）人。陈三立子。早年留学日本，归国后从事美术教育。工诗文、书画、篆刻均得吴昌硕指授，具缶翁神韵。著有《槐堂集》、《槐堂摹印浅说》、《中国绘画史》，刻印辑有《染仓室印存》。

王福厂（1880－1960）

原名寿祺，又名褆，字维季，号屈瓠、罗刹江民、印佣、持默老人。浙江杭县（今杭州）人。"西泠印社"创始人之一。民国初任印铸局技正、故宫博物院鉴定委员，中华人民共和国成立后曾任上海中国画院画师。书法善钟鼎、楷隶及铁线篆。治印得浙派神髓，细朱文多字印尤为工稳精能。辑有《福盦藏印》、《麋研斋印存》、《罗刹江民印存》等。

董井（1887－1937）

字坚叔。山东邹县（今邹城）人，久居济南。对齐鲁地区的北朝摩崖刻经、云峰刻石、汉碑及汉画像等文物均有研究。善篆刻，常以魏碑文字入印，在山东颇具影响，人称"董大刀"。刻印辑有《勉行堂印谱》、《晨星阁印谱》。

简经纶（1888－1950）

字琴石，号琴斋，别署千石楼主。广东番禺（今属广州）人，晚寓香港。精研书法，工绘事，刻印篆文多施甲骨文字，自成面目，为甲骨文入印之先驱。著有《甲骨文集古诗联》、《琴斋书画印集》，刻印辑有《千石楼印识》、《琴斋印留》。

乔大壮（1892－1948）

名曾劬，号壮翁、壮殹、乔痵，戬翁、波外翁。四川华阳（今双流）人。善诗词，篆刻出自黄士陵，喜用大篆入印。曾执教于南京中央大学，与徐悲鸿相交甚契。1947年秋至台湾大学任教。1948年自沉于苏州。著有《波外楼诗》、《波外乐章》。

钱瘦铁（1897－1967）

名崖，一作厓，字叔崖，号芋香宦主、天池龙泓斋主。江苏无锡人。善丹青，书法工篆隶，篆刻初师金石家郑文焯，后得吴昌硕指授而另辟新境。20世纪20年代应邀赴日办展，誉满东瀛。与吴昌硕、王大炘人称"江南三铁"。曾任上海中国画院画师、上海美术家协会分会理事。著有《钱瘦铁金石书画集》，刻印辑《瘦铁印存》、《毛主席诗词十首篆刻集》。

邓散木 (1898—1963)

初名铁, 字钝铁, 号粪翁、老铁、楚狂人、无恙, 晚年号一足、夔。上海人, 晚寓北京。工诗词, 善书法, 篆刻师承赵古泥。以书刻驰名上海, 亦善墨竹、墨荷。著有《篆刻学》、《书法百问》, 刻印辑有《高士传印谱》、《粪翁治印》、《三长两短斋印存》、《厕简楼印存》、《厕简楼编年印稿》、《一足印稿》等。

朱复戡 (1900—1989)

原名义方, 字百行, 号静龛, 后更名起。浙江鄞县(今属宁波)人。书法擅行草、大篆, 篆刻善甪秦诏版、商周金文, 晚年致力于青铜文化艺术研究。曾任上海交通大学兼职教授、中国书法家协会名誉理事、西泠印社理事。作品辑有《静龛印集》、《朱复戡篆刻》、《朱复戡金石书画选》、《朱复戡大篆》等。

沙孟海 (1900—1992)

名文若, 别署石荒、沙邨、决明。浙江鄞县(今属宁波)人。师从冯君木、吴昌硕、赵叔孺。曾任中国书法家协会副主席、西泠印社社长、浙江省博物馆名誉馆长、浙江省考古学会名誉会长、浙江美术学院教授。著有《印学史》、《沙孟海论书丛稿》、《中国书法史图录》。作品辑有《沙孟海书法集》、《兰沙馆印式》。

方介堪 (1901—1987)

初名文榘, 后更名岩, 字介堪, 号介盦、玉篆楼主, 晚号蝉园老人。浙江温州人。师从赵叔孺。通金石、书画、诗文。篆刻擅长鸟虫篆印和玉印风格。曾任上海美术专科学校篆刻书法教授。中华人民共和国成立后任温州市文管会副主任、温州博物馆馆长、西泠印社副社长。著有《玺印文综》、《汉晋官印存考》, 勾摹《古玉印汇》, 辑有《介堪手刻晶玉印》、《方介盦篆刻》、《介堪印存》等。

丁衍庸 (1902—1978)

又名衍镛、鸿, 字叔旦, 号肖虎、丁虎。广东茂名人。1949年移居中国香港。曾任香港中文大学艺术系教授。油画风格近马蒂斯, 国画师法八大山人、石涛。工草书, 其图案印得之金石, 自成气象。著有《丁衍庸画集》、《丁衍庸印存》、《丁衍庸诗书画篆刻集》等。

来楚生 (1904—1975)

原名稷勋, 字初生, 一作初升, 号然犀、负翁、非叶、一枝、安处。浙江萧山(今属杭州)人。工篆、隶、行、草书, 善画花鸟, 精治印, 尤擅肖形印。曾为上海中国画院画师、上海中国书法篆刻研究会常务理事、西泠印社社员。撰有《然犀室印学心印》, 作品辑有《来楚生画集》、《来楚生印集》、《来楚生肖形印》等。

陈巨来 (1905—1984)

名斝, 字安持, 塙斋。浙江平湖人。师从赵叔孺, 善篆刻, 尤精于元朱文风格。书画家、鉴赏家吴湖帆、张大千、溥心畬等用印多出其手。曾为上海中国画院画师、西泠印社社员。撰有《安持精舍印话》, 刻印辑有《盍斋藏印》、《安持精舍印冣》等。

钱君匋 (1907—1998)

原名玉棠, 字豫堂, 号午斋。浙江桐乡人。通音乐、诗文、书籍装帧, 善书法篆刻, 擅制巨印长跋, 富收藏。曾任西泠印社副社长。著有《钱君匋论艺》、《中国玺印源流》(合著), 刻印辑有《君匋印选》、《长征印谱》、《钱君匋鲁迅笔名印集》。藏印辑有《豫堂藏印甲、乙集》、《丛翠堂藏印》等。

叶潞渊 (1907—1994)

名丰, 号露园。江苏吴县(今苏州)人。为赵叔孺弟子。擅丹青, 工书法, 精篆刻, 亦勤考证, 善鉴别。治印初宗西泠诸子, 后博涉秦汉, 旁及皖派, 兼收金石文字、两汉碑额、瓦当、封泥。曾为上海中国画院画师、西泠印社理事。与钱君匋合著《中国玺印源流》, 刻印辑有《静乐簃印存》、《静乐簃印稿》、《叶潞渊印存》、《潞翁自刻百印集》等。

蒋维崧 (1915—2006)

字峻斋。江苏常州人。书法擅行草和金文, 篆刻师承乔大壮, 长期从事语言文字学教学与研究。曾任山东大学中文系教授、山东省书法家协会名誉主席、西泠印社顾问、中国篆刻艺术院名誉院长。著有《汉字浅说》, 作品辑有《蒋维崧印存》、《蒋维崧临商周金文》等。

方去疾 (1922—2001)

名文俊, 字正孚、季君, 号之木、木斋, 别署四角亭长。浙江温州人。一生致力于书法篆刻创作及明清篆刻的鉴定、研究。曾任中国书法家协会副主席、篆刻艺术委员会主任, 西泠印社副社长等。编著有《明清篆刻流派印谱》, 辑有《吴昌硕篆刻选辑》、《赵之谦印谱》、《吴让之印谱》等。刻印辑有《去疾印稿》等。

二　常用印谱、工具书目

印谱:

《古玺汇编》	罗福颐主编,1981年文物出版社出版。
《故宫博物院藏古玺印选》	罗福颐主编,1982年文物出版社出版。
《上海博物馆藏印选》	上海博物馆编,1979年上海书画出版社出版。
《十钟山房印举》	[清]陈介祺辑,2020年山东人民出版社出版。
《秦汉南北朝官印徵存》	罗福颐主编,1987年文物出版社出版。
《秦汉鸟虫篆印选》	韩天衡编订,1987年上海书店出版。
《古玉印集成》	韩天衡、孙慰祖编,2002年上海书店出版社出版。
《古封泥集成》	孙慰祖主编,1994年上海书店出版社出版。
《明清篆刻流派印谱》	方去疾编订,1980年上海书画出版社出版。
《丁丑劫余印存》	丁仁、高时敷、葛昌楹、俞人萃辑,1985年上海书店出版。
《中国玺印篆刻全集》	庄新兴、茅子良编,1999年上海书画出版社出版。
《中国篆刻丛刊》(四十册)	小林斗盦编,1981年日本二玄社出版。
《明清名人刻印精品汇存》	葛昌楹、胡洤辑,1991年上海古籍出版社出版。
《西泠八家印选》	丁仁编,2020年上海书画出版社出版。
《传朴堂藏印菁华》	葛昌楹辑,2019年上海书画出版社出版。
《晚清四大家印谱》	方约辑,2019年上海书画出版社出版。
《吴让之印谱》	方去疾编订,1983年上海书画出版社出版。
《赵之谦印谱》	方去疾编订,1979年上海书画出版社出版。
《吴昌硕印谱》	方去疾编订,1985年上海书画出版社出版。
《海上印坛百年:近现代海上篆刻名家印选》	上海市书法家协会、上海韩天衡美术馆编, 2014年上海书画出版社出版。
《海派代表篆刻家系列作品集》(十六册)	韩天衡、迟志刚总主编, 2018年上海书画出版社出版。

工具书:

《说文解字》	[汉]许慎撰,2009年中华书局出版。
《甲骨文字编》	李宗焜编,2012年中华书局出版。
《金文编》	容庚编,1985年中华书局出版。
《古文字类编》(增订本)	高明、涂白奎编,2008年上海古籍出版社出版。
《古文字诂林》(十二册)	李圃编,2019年上海教育出版社出版。
《战国古文字典》	何琳仪编,1998年中华书局出版。
《增订汉印文字徵》	罗福颐编,2010年紫禁城出版社出版。
《篆刻字典》	潘国彦编,1988年吉林文史出版社出版。
《篆书大字典》	卢辅圣主编,2009年上海书画出版社出版。
《中国篆刻大辞典》	韩天衡主编,2003年上海辞书出版社出版。
《中国印学年表》(增订本)	韩天衡著,2012年上海书画出版社出版。

三 商周秦汉篆文举例

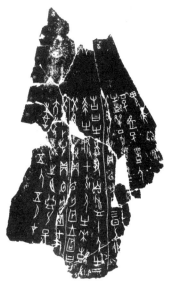

商 甲骨文

河南省安阳市殷墟出土。见《郭沫若全集·考古编第二卷》中《卜辞通纂》第31页，科学出版社1983年版。

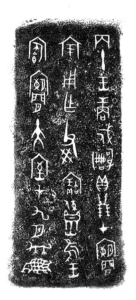

商晚期 戍嗣鼎铭文

1959年河南省安阳市出土。现藏中国社会科学院考古研究所安阳工作站。见《商周青铜器铭文选》（一）第11页，文物出版社1986年版。

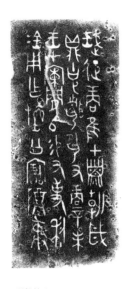

西周武王 利簋铭文

1976年陕西省临潼县出土。现藏陕西西安临潼博物馆。见《商周青铜器铭文选》（一）第17页，文物出版社1986年版。

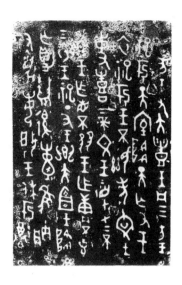

西周武王 天亡簋铭文

清代道光二十四年（1844）陕西省岐山县出土。现藏中国国家博物馆。见《商周青铜器铭文选》（一）第17页，文物出版社1986年版。

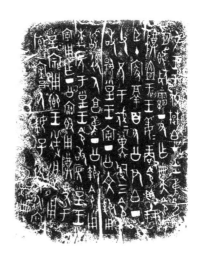

西周康王　大盂鼎铭文
清代道光末陕西省岐山县出土。现藏中国国家博物馆。见《商周青铜器铭文选》（一）第32页，文物出版社1986年版。

西周昭王　令簋铭文
传1929年河南省洛阳邙山马坡出土。现藏法国巴黎吉美博物馆。见《商周青铜器铭文选》（一）第50页，文物出版社1986年版。

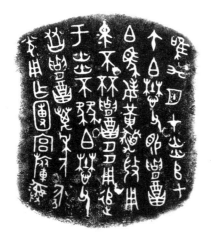

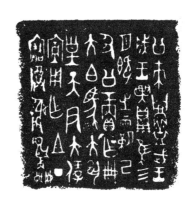

西周昭王　召卣铭文
传河南省洛阳出土。现藏上海博物馆。见《商周青铜器铭文选》（一）第55页，文物出版社1986年版。

西周穆王　作册大方鼎铭文
传1928年河南省洛阳邙山马坡出土。现藏中国台湾。见《商周青铜器铭文选》（一）第77页，文物出版社1986年版。

西周恭王　墙盘铭文
1976年陕西省扶风县出土。现藏陕西宝鸡市周原博物馆。见《商周青铜器铭文选》（一）第118页，文物出版社1986年版。

西周孝王　大克鼎铭文
清代光绪十六年（1890）陕西省扶风县法门寺任村出土。现藏上海博物馆。见《商周青铜器铭文选》（一）第178页，文物出版社1986年版。

西周厉王　㝬簋铭文
1978年陕西省扶风县齐村出土。现藏陕西省扶风县博物馆。见《商周青铜器铭文选》（一）第247页，文物出版社1986年版。

西周厉王　散氏盘铭文
陕西省凤翔县出土。现藏台北故宫博物院。见《商周青铜器铭文选》（一）第268页，文物出版社1986年版。

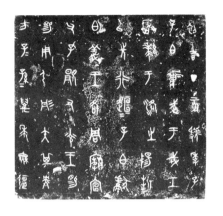

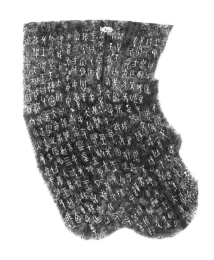

西周宣王　虢季子白盘铭文
清代道光年间陕西省宝鸡市虢川司出土。现藏中国
国家博物馆。见《商周青铜器铭文选》（一）第
280页，文物出版社1986年版。

西周宣王　毛公鼎铭文
清代道光末年陕西省岐山县出土。现藏中国台湾。
见《商周青铜器铭文选》（一）第288页，文物出
版社1986年版。

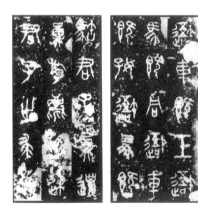

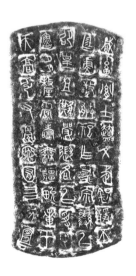

春秋　秦石鼓文
唐代初期于天兴（今陕西凤翔）三畤原发现。现藏
故宫博物院。见《北京大学图书馆藏历代金石拓本
菁华》第62页，文物出版社1998年版。

春秋　秦公簋铭文
1923年甘肃省天水县出土。现藏中国国家博物馆。
见《商周青铜器铭文选》（二）第654页，文物出
版社1987年版。

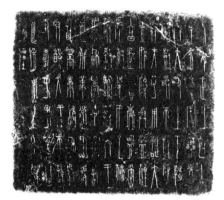

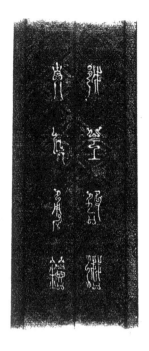

春秋　蔡侯盘铭文
1955年安徽省寿县蔡侯墓出土。现藏安徽博物院。
见《商周青铜器铭文选》（二）第377页，文物出
版社1987年版。

春秋　越王勾践剑铭文
1965年湖北省江陵昭固墓出土。现藏湖北省博物
馆。见《商周青铜器铭文选》（二）第342页，文
物出版社1987年版。

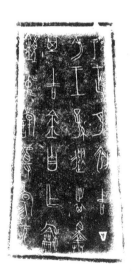

春秋　王孙遗者钟铭文
湖北省宜都市山中出土。现藏美国旧金山亚洲艺
术博物馆。见《商周青铜器铭文选》（二）第418
页，文物出版社1987年版。

战国　中山王𨟭方壶铭文
1978年河北省平山县中山王一号墓出土。现藏河北
省文物研究所。见《商周青铜器铭文选》（二）第
615页，文物出版社1987年版。

战国　楚竹简书

战国时期楚国竹简书。现藏上海博物馆。见马承源主编《上海博物馆藏战国楚竹书》（二）第34页，上海古籍出版社2002年版。

秦代　始皇诏版

秦始皇统一度量衡的铜质诏书。见《丁佛言手批匋斋集古录》第24册，第14页，天津市古籍书店1990年版。

秦代　泰山刻石

传李斯书，秦始皇二十八年（前219）立。见《秦泰山刻石》，文物出版社2000年版。

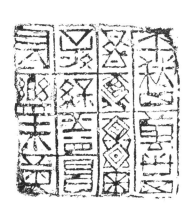

西汉　"千秋万世子孙益昌长乐未央"砖文

西汉砖文。见《中国古代砖文》第10页，知识出版社1990年版。

新莽　铜嘉量铭
王莽始建国元年（9）制造的标准量器。传清末河南省孟津县出土，现藏中国国家博物馆。见《中国古代度量衡图集》第83页，文物出版社1984年版。

东汉　张迁碑额
刻于东汉中平三年（186），今在山东省泰安市岱庙内。见《汉张迁碑》，文物出版社1982年版。

汉代　"延寿长相思"瓦当
陕西省西安地区出土，现藏陕西省安康博物馆。见《新编秦汉瓦当图录》第310页，三秦出版社1986年版。

三国吴　天发神谶碑
刻于三国吴天玺元年（276），清嘉庆十年（1805）毁于火。见《北京大学图书馆藏历代金石拓本菁华》第215页，文物出版社1998年版。

四 历代铸、凿、刻印实例

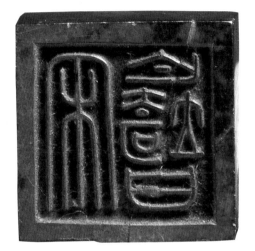

战国古玺　宋无埼甘

战国朱文小玺多宽边细文，铸造精湛。此玺印面不足一厘米宽，除去宽厚的印边，笔画细如毫发，而印底深凹，线条峭立劲挺，印文清晰异常，反映出该时期青铜冶铸工艺的高超水平。线条交笔处也因铜液的渗透而留成"焊接点"，增添了古拙凝练的艺术效果。

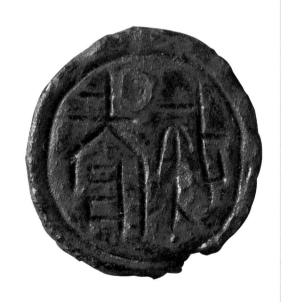

战国古玺　上官疾

此印线条参差欹斜，印工凿刻果敢率意，圆形边栏，益见功力。线条偏细，实则刚劲坚韧，顿挫有韵。印坯凿刻时因铜质被冲挤，笔画外沿会卷边凸起，经磨锉则了无痕迹，也有印面未经磨锉，钤印时线条四周将产生虚白，颇有质感。

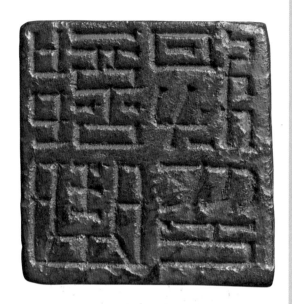

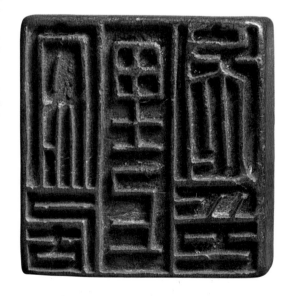

汉印 部曲将印

凿印是在预制好的铜质印坯上直接凿刻文字，水平高下完全取决于印工的技法水准。此方印作的印工因缪篆书写水平高超，章法稳妥工整，刻制技艺娴熟精准，线条明快凌厉，若闻铿锵凿声，加上入土时久，造化之工使印面残泐斑驳，气息高古苍朴。

汉印 安居里上老印

铸印在浇铸前必须刻制泥范或蜡模，因时间充裕，两汉铸印笔画平正匀整，章法妥帖，制作大多精良。从此枚朱白相间印，我们可以清晰地观赏到范铸凸起的铜质体异常坚挺陡峭。朱文线条的宽度与白文线条的间距厚度相一致，产生了朱即白、白为朱的奇妙错视效果。

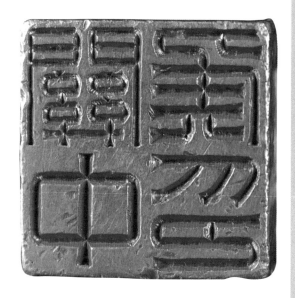

魏印　关中侯印

金印为王侯高官所佩，制作当求精良，乃良工所为。因金印质地较铜为软，故凿刻时不能大刀阔斧，过于猛利恣肆。此印刀刃徐徐渐入，有凿痕叠进之状，尤其在转折处更加谨慎。笔画端头也较线条中部为宽，刀锋尖锐，修剔痕迹清晰，使线条骨力强悍而刚柔相济。

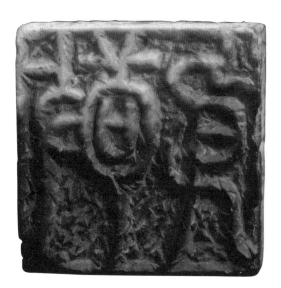

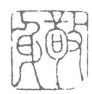

丁敬　敬身

丁敬运刀受朱简的"碎刀法"启发，开创并规范了浙派篆刻特有的"切刀法"。就算是创作细元朱文印，每一线条均由多次提按起落的细碎切刀来完成，使圆转的笔画也具波磔生辣，优游不迫，情闲意适，增添了印作起伏顿挫的节奏感和苍茫古朴的金石感。

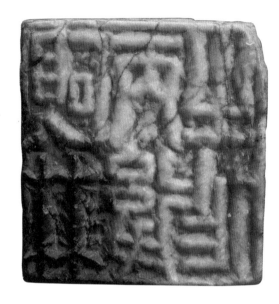

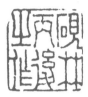

丁敬 砚林丙后之作

丁敬将小篆与摹印篆糅合改造，创作出方圆相融的细朱文印，并施以短切涩进的刀法，已成为浙派典型的朱文印式。此类线条斑驳古拙，纯朴凝练，醇厚渊雅，韵味流长。

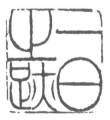

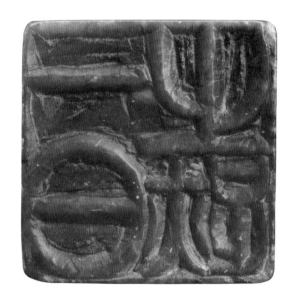

邓石如 一日之迹

邓石如在继承苏宣、程邃雄阔大气的冲刀法的同时，又开创了刃角兼施、轻行浅刻的新刀法。此印中走刀如笔，披冲交融，于圆转处尤见披刀之妙用，使线条刚健婀娜，润厚灵动。在浙派风靡之际遗世独立，别树一帜。

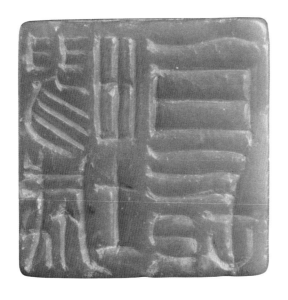

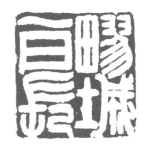

邓石如　畻城一日长

邓石如以前人所无之胆魄，突破了小篆体刻白文印的戒规，布白自然。双刀浅行冲披，险峻迅捷，线条流美畅达中略带波折，拒滑溜纤巧，大气醇厚。笔画起止处不作刻意修饰，钝圆并存，自然古拙。

吴熙载　攘之

吴熙载运刀尚浅，但浅而糊为下，而以浅而浑为高。其将刻刀的刃、角、背三向并施，一如用笔的八面出锋，使刀如笔，心手相应，灵动自如。线条也完美呈现出方圆、粗细、润燥等多元节奏变化的韵律之美。

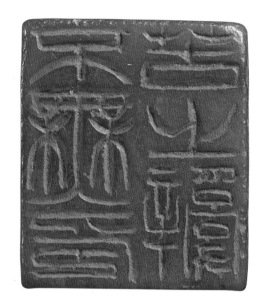

吴熙载　不无危苦之辞

吴熙载刀法以轻浅取势，冲披轻削，收放
有致，进退裕如，入印时刀角下压，由
浅入浑，充分表达出线条的笔墨韵律，且
得厚重感和立体感，被誉为"神游太虚，
若无其事"，游刃恢恢，毫无雕凿刻意之
弊，也体现出让之的自然与自信。

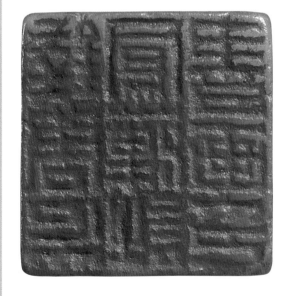

钱松　钱唐吴凤藻诗书画印

钱松用刀卧杆浅行，切披为主。白文线条
两侧是以诸多错落的短切参以披削的刀
法而成。浅刻线条的坡度因较平坦，钤出
的笔画易得醇厚，并富有浮雕般的立体效
果。浅刻调动幅度也大，游刃有余，意态
从容。五百年间印人，以吴让之、钱松之
浅入法最得法门，也最堪师法。

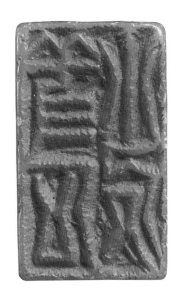

钱松 三石小居

钱松刀法以轻行取势，藏锋敛锷，节奏缓慢，朱文线条披削短切，两边大都呈坡形，因浅而致浑。用刀的轻重、粗细及节奏变化莫测，也使线条略有高低，欲断还连，韵味无穷。

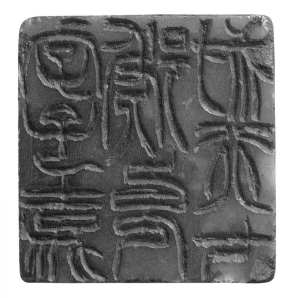

徐三庚 字子嘉号允叔行七

徐三庚白文以自己独特成熟的篆文入印。冲刀运腕灵动，稳练流畅，且力强腕劲。若此印，逼杀线条，并合皆在所不计。徐氏刀刃入石较吴让之为深，线条饱满圆转，浑厚质朴，用笔提按顿挫已展露无遗。

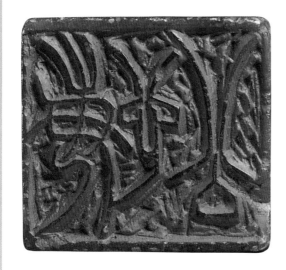

徐三庚 悔公

徐三庚朱文妩媚绰约，风神飘逸，再辅以稳健自如的冲、切刀法，印作给人以刀笔酣畅，游刃有余之气势。运刀转折处圭角显露，圆中寓方，婀娜中又不失鲜灵之美感。

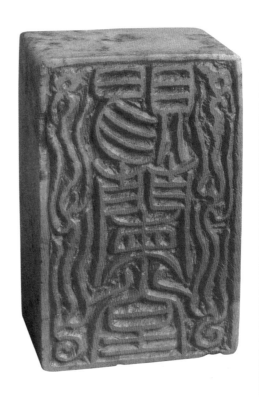

赵之谦 赐兰堂

赵之谦用刀多深刻，朱文线条运刀时刀刃背向紧贴笔画墨线外侧，稳健酣畅，刚劲挺锐，又不失凝重朴茂之美。悲庵朱文小印线条每每断而似连，而此印面硕大，线条稍粗，转折之处也方劲峭拔，与小印有别，充分展示出悲庵雄浑奇丽的篆书笔意。

吴昌硕 冯文蔚印

吴昌硕善用钝刀，并汲取吴让之、钱松之长，将冲、切、削各刀法相结合，继而辅以自创的击、凿、铲、磨、锉、擦等多种"做印"手段，虽千雕万凿而又浑然天成。此印线条饱满宽博，起止端头在尖锐中见醇厚，圆浑中更拙朴，形态千变万化，不可端倪。

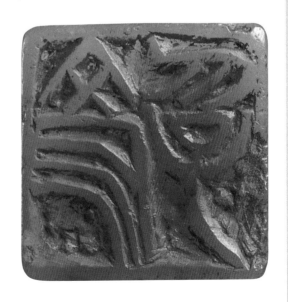

吴昌硕 彦孚

吴昌硕的朱文佳作，行刀如笔，线条畅达中寓浑穆，有骨有肉，充分表达出书法笔意。缶翁又突破前人成法，综合运用诸多修饰技巧，使线条产生"屋漏痕"般的顿挫凝重的艺术效果。边栏敲击残破，高古浑朴，貌古神虚，隽永神畅。

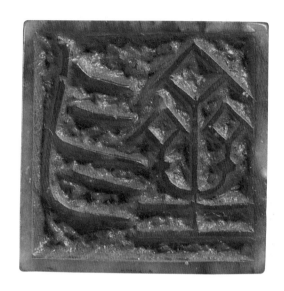

黄士陵 勿斋

黄士陵运刀铦锐峭拔，下刀角度偏直，朱文线条似〝折钗股〞。由于胆气足、心思细、功力深，用刀稳、准、狠兼具，极少复刀，故线条细劲峻健，光洁妍美，笔锋也多锐利，完全体现出线条的力度、弹性、笔意与质感。边栏不敲边、不去角，完好如初，印作古气穆然。

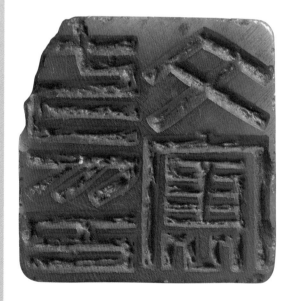

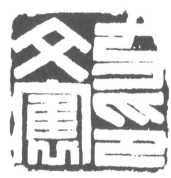

黄士陵 方文寓印

黄士陵运刀突破了前人陈式，以薄刃冲刀为之，斩钉截铁，酣畅淋漓，于光洁峻峭中见浑穆，独具雍容堂皇之形质。白文印也多线外起刀，遗有尖利的刀痕，使印作气势愈加雄健，刀感猛利而内寓雅驯，大不易。

五 周秦汉魏晋南北朝印钮选例

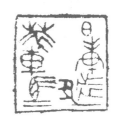

战国铜质柱钮

日本京都有邻馆藏。见孙慰祖《可斋论印新稿》彩版第1页，上海辞书出版社2003年版。

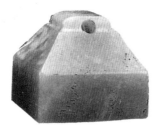

战国玉质覆斗钮

上海博物馆藏。见上海博物馆《中国历代玺印馆》第2页。

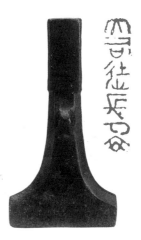

战国铜质杙钮

上海博物馆藏。见上海博物馆《中国历代玺印馆》第4页。

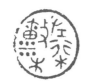

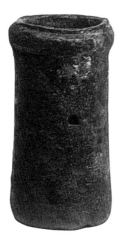

战国铜质筒钮

天津市艺术博物馆藏。见方去疾主编《中国美术全集·书法篆刻编·玺印篆刻》第7页，上海书画出版社、上海人民美术出版社1989年版。

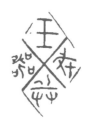

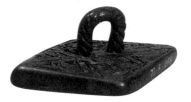

战国铜质雕饰鼻钮

天津市艺术博物馆藏。见方去疾主编《中国美术全集·书法篆刻编·玺印篆刻》第9页，上海书画出版社、上海人民美术出版社1989年版。

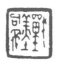

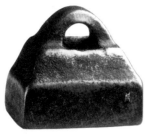

战国铜质鼻钮

上海博物馆藏。见韩天衡主编《中国篆刻大辞典》彩版第2页，上海辞书出版社2003年版。

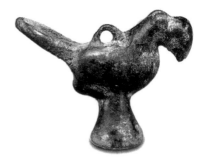

战国铜质飞禽钮

韩天衡藏。见韩天衡《天衡印话》第236页，上海科学技术出版社2000年版。

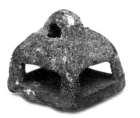

战国铜质亭钮
韩天衡藏。见韩天衡《天衡印话》第236页，上海科学技术出版社2000年版。

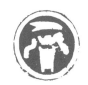

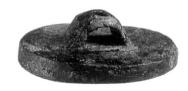

战国巴蜀铜质鼻钮
上海博物馆藏。见上海博物馆《中国历代玺印馆》第4页。

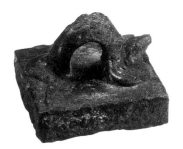

秦代铜质蛇钮
上海博物馆藏。见韩天衡主编《中国篆刻大辞典》彩版第4页，上海辞书出版社2003年版。

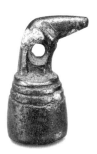

秦代铜质鸘钮
韩天衡藏。见韩天衡《天衡印话》第237页，上海科学技术出版社2000年版。

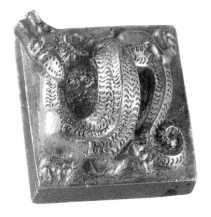

汉代金质龙钮
广州南越王墓博物馆藏。见韩天衡《天衡印话》第239页，上海科学技术出版社2000年版。

汉代玉质螭钮

陕西省历史博物馆藏。见伏海翔《陕西新出土古代玺印》彩版第8页，上海书店出版社2005年版。

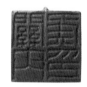

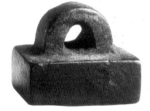

汉代金质龟钮

河南省博物院藏。见《中原文物》2009年第2期封二。

汉代铜质鼻钮

上海博物馆藏。见韩天衡主编《中国篆刻大辞典》彩版第7页，上海辞书出版社2003年版。

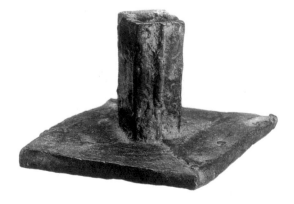

汉代铜质柱钮

上海博物馆藏。见上海博物馆《中国历代玺印馆》第6页。

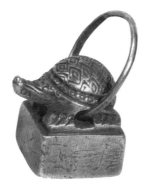

汉代银质龟钮

故宫博物院藏。见方去疾主编《中国美术全集·书法篆刻编·玺印篆刻》封面，上海书画出版社、上海人民美术出版社1989年版。

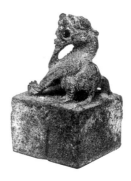

汉代铜质辟邪钮

韩天衡藏。见韩天衡《天衡印话》第237页，上海科学技术出版社2000年版。

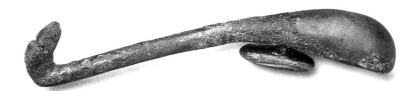

汉代铜质带钩钮

韩天衡藏。见韩天衡《天衡印话》第238页，上海科学技术出版社2000年版。

汉代铜质泉钮

上海博物馆藏。见孙慰祖《可斋论印新稿》彩版第4页，上海辞书出版社2003年版。

汉代铜质桥钮

韩天衡藏。见韩天衡《天衡印话》第237页，上海科学技术出版社2000年版。

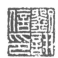

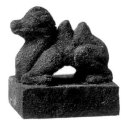

汉代铜质驼钮
上海博物馆藏。见上海博物馆《中国历代玺印馆》
第8页。

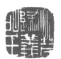

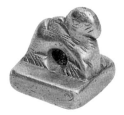

西晋金质驼钮
洛阳市文物队藏。见方去疾主编《中国美术全集·
书法篆刻编·玺印篆刻》第26页，上海书画出版
社、上海人民美术出版社1989年版。

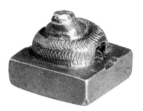

西晋金质蛇钮
湖南省平江县文管所藏。见陈松长《湖南古代官
印》第31页，上海辞书出版社2004年版。

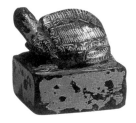

西晋鎏金龟钮
上海博物馆藏。见上海博物馆《中国历代玺印馆》
第10页。

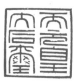

北周金质獬豸钮
陕西省考古研究所藏。见伏海翔《陕西新出土古代
玺印》彩版第14页，上海书店出版社2005年版。

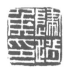

十六国赵国铜质马钮
故宫博物院藏。见方去疾主编《中国美术全集·书
法篆刻编·玺印篆刻》第29页，上海书画出版社、
上海人民美术出版社1989年版。